U0117212

芥子園画传导读

【山水树石卷(上)】

崔星 赵学东 杨联国 宋卫哲 唐仲娟 柴玲 编著

福建美术出版社 编

海峡出版发行集团
THE STRAITS PUBLISHING & DISTRIBUTING GROUP

福建美术出版社
FUJIAN FINE ARTS PUBLISHING HOUSE

图书在版编目（CIP）数据

芥子园画传导读．山水树石卷．上 / 崔星等编著；
福建美术出版社编．-- 福州：福建美术出版社，2018.5
ISBN 978-7-5393-3768-5

Ⅰ．①芥… Ⅱ．①崔… ②福… Ⅲ．①山水画－国画
技法 Ⅳ．① J212

中国版本图书馆 CIP 数据核字（2018）第 012258 号

《芥子园画传导读》编委会

主　编：郭　武

副主编：毛忠昕　陈　艳　吴　骏

编　委：（按姓氏笔画排序）

王　东　毛忠昕　孙建军　李晓鹏　杨联国

吴　骏　宋卫哲　陈　艳　赵学东　柴　玲

郭　武　唐仲娟　崔　星

出 版 人：郭　武
责任编辑：吴　骏
装帧设计：李晓鹏
出版发行：海峡出版发行集团
　　　　　福 建 美 术 出 版 社
社　　　址：福州市东水路 76 号 16 层
邮　　　编：350001
网　　　址：http://www.fjmscbs.com
服务热线：0591-87620820（发行部）　87533718（总编办）
经　　　销：福建新华发行（集团）有限责任公司
印　　　刷：雅昌文化（集团）有限公司
开　　　本：889 毫米×1194 毫米　1/16
印　　　张：101.5
版　　　次：2018 年 5 月第 1 版
印　　　次：2018 年 5 月第 1 次印刷
书　　　号：ISBN 978-7-5393-3768-5
定　　　价：1180.00 元（全四册）

◎凡 例

一、本书依据市传『康熙原本』及『巢勋临本』体例而编。

二、原版文字中、除个别明显疏漏加以改正，其他皆保留原貌，并增加注释，今文意译及导读。

三、因技术条件限制，传本的技法演示部分没能很好地体现中国画的笔墨韵味，现根据原编辑者意图重新临摹，最大限度还原笔墨韵味，并增加了画法步骤、视频演示及技法讲解。

四、传本中有大量古代优秀绘画作品，但因技术条件限制，无法还原原作精髓。本书依据传本的编选原则，尽量搜集与传本相同或相近作品，供读者参考，对其中真伪有争议者，本书不做评判。

教学视频　　　　技法示范

扫一扫
视频教学

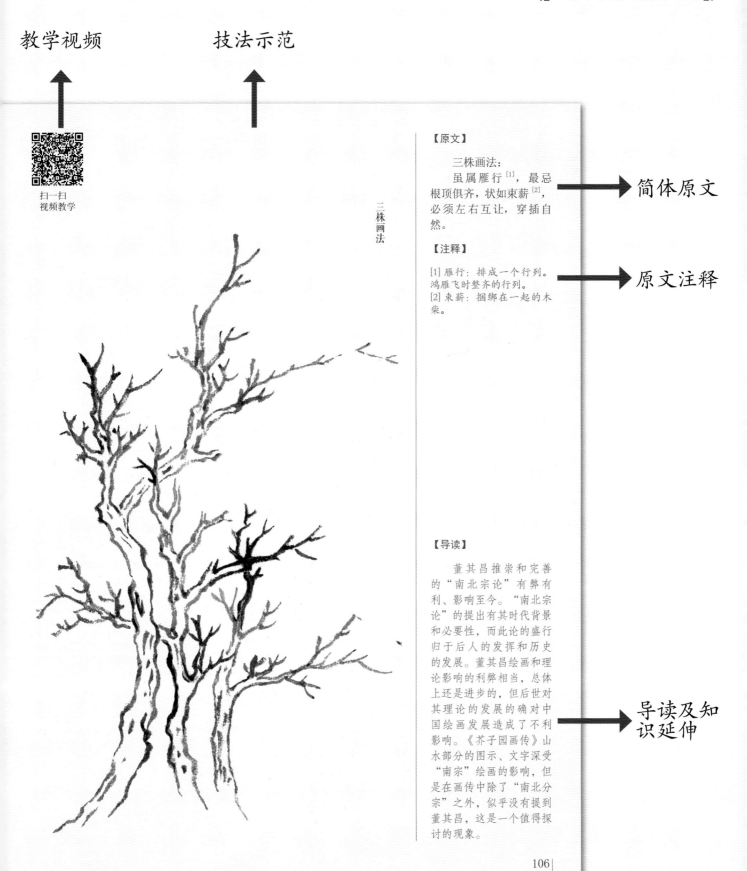

三株画法

【原文】

三株画法：

虽属雁行[1]，最忌根顶俱齐，状如束薪[2]，必须左右互让，穿插自然。

→ 简体原文

【注释】

[1] 雁行：排成一个行列。鸿雁飞时整齐的行列。
[2] 束薪：捆绑在一起的木柴。

→ 原文注释

【导读】

董其昌推崇和完善的"南北宗论"有弊有利、影响至今。"南北宗论"的提出有其时代背景和必要性，而此论的盛行归于后人的发挥和历史的发展。董其昌绘画和理论影响的利弊相当，总体上还是进步的，但后世对其理论的发展的确对中国绘画发展造成了不利影响。《芥子园画传》山水部分的图示、文字深受"南宗"绘画的影响，但是在画传中除了"南北分宗"之外，似乎没有提到董其昌，这是一个值得探讨的现象。

→ 导读及知识延伸

原作、仿作局部放大参考

作者像 ←

【作者简介】

　　董其昌（1555～1636），明代书画家。字玄宰，号思白、香光居士，华亭（今上海松江）人，万历十七年（1589）进士，授翰林院编修，官至南京礼部尚书，卒后谥"文敏"。

作者简介 ←

　　董其昌擅画山水，师法董源、巨然、黄公望、倪瓒，笔致清秀中和，恬静疏旷；用墨明洁隽朗，温敦淡荡；青绿设色，古朴典雅。以佛家禅宗喻画，倡"南北宗论"，为"华亭画派"杰出代表，兼有"颜骨赵姿"之美。其画及画论对明末清初画坛影响甚大。书法出入晋唐，自成一格，能诗文。

【作品解读】

作品解读 ←

　　此图为近景画，坡石错落，勾勒圆浑。坡上疏林，用笔虽简而各蕴姿态。中景水面空旷，一山笋峙，在平远的构图上颇见险势。整幅画简洁朴拙，萧散空灵。

作品图例 ←

仿古山水图　董其昌
纸本
纵 23.8 厘米　横 13.7 厘米

107

崔 星

（一九七八—）字喜云，号真诚居士。甘肃省兰州市人。已故甘肃省著名书画家、美术教育家崔延和先生次子。二〇〇七年西北民族大学历史文化学院历史学硕士。研究方向：民族史，民族文化艺术，近现代西北地方史。现就职于西北民族大学。幼承庭训，学习传统书画，研习仿古山水。先后师从陈伯希前辈，陈天铀先生，董吉泉先生，周兆颐先生，周嘉福先生，外有家学，内有名师。二十岁便精习古代山水有成。巨然、李成、范宽、李唐、宋人山水小品四十余种，「元四家」，「明四家」，「四王」，「四僧」等大师之传世名作，少三遍，多五六遍反复临摹。二十岁前临摹经典山水百余种三百多幅。无论尺幅大小依原作尺寸复制。凡古画原作及印刷品所能见者，无一不仔细末节，位置经营、笔墨纸张、款识印信，细枝末节，读、琢磨，力求复原于纸上。多年来结合大量临摹复制的实践学习和专业史论知识，在中国古代山水画理论方面形成了深刻、独到的见解。

赵学东

（一九六三—）藏族，甘肃天祝人。一九八五年毕业于西北民族大学历史专业，并留校任教。现为历史文化学院教授，硕士研究生导师，西北民族博物馆馆长，主要从事少数民族史的教学与民族文化、艺术等研究工作。兼任中国民族博物馆专业委员会常委、中国统战理论研究会民族宗教理论甘肃研究基地研究员、甘肃省西北史研究会副会长、甘肃省钱币学会副秘书长、甘肃省民族宗教学会常务理事、甘肃省历史学会常务理事、甘肃省博物馆特聘研究员。

杨联国

（一九七一—）祖籍陕西，笔名行者，浑行者，号浑道人。生于甘肃省兰州市。毕业于西北民族大学。甘肃省美术家协会会员。自幼酷爱美术，受教于陇上诸位名师，访南北翰墨丹青道友，一路鳞涩磋行，锲而不舍。书法精魏碑、兼隶、篆。山水、走兽旁征博引，花鸟、虫草追求化境，不拘一格。传统底蕴深厚，又善今人技法，以古人境界书当代笔墨色——杨联国国画展

个人展览：

二〇〇八年兰州市博物馆举办「心源吃语——行者国画展」

二〇一二年于甘肃省艺术馆举办「龙渊沁色——杨联国国画展」

著作：

《扇面金鱼画法》天津杨柳青出版社

《草虫》《水族鳞介》湖北美术出版社

《金鱼画稿》天津杨柳青出版社

《草虫画谱》天津杨柳青出版社

宋卫哲

（一九七三—）满族，吉林省吉林市人。中国画专业本科、硕士、美术史博士。中国画坛学院派知名青年画家。任云南民族大学艺术学院副教授，硕士研究生导师。为硕士、本科学生讲授山水画、艺术史、美术考古等课程。兼中国雪域山水画艺术研究会会长；云南省美术家协会会员等。擅中国山水画，兴余喜作水彩、插图亦为之。技法、史论兼善，画风不拘古今，传习刻苦、勤勉不怠。道法融汇南北，崇教学相长、尚西学中用。其山水气势磅礴，色彩壮丽，意蕴深邃，境界暗晗高古之风。

唐仲娟

（一九七八—）藏族，青海省西宁市人。西北民族大学中国少数民族艺术专业，硕士。现任教于西北民族大学新闻传播学院，中国艺术人类学会会员。主要讲授《艺术学概论》《艺术鉴赏》《跨文化传播》《影视美学》等课程。

主要研究方向：民族文化传播，民族艺术传播。

柴 玲

（一九七八—）甘肃省兰州市人，一级教师，任职于水车园小学，曾获兰州市教学新秀、兰州市骨干教师、城关区优秀教师等荣誉。甘肃省知名青年艺术教育家。在近二十年的教学生涯中，辛勤耕耘，大胆实践，教学相长，形成了较高的美学综合素养。自幼酷爱艺术，文学功底扎实，教学之余，多年坚持中国画美术理论方面的研究，试图探索搭建一座美术和音乐之间的艺术美学之桥，试图将其融入毕生热爱的教育事业，让每个孩子在课堂中真正「快乐」起来。

《序》

一、《芥子园画传》概述

『芥子园』是清初著名戏曲家李渔在金陵的早期居所。面积不大，取『芥子虽小，能纳须弥』之意，后多做刊行图书之用，即『芥子园甥馆』。李渔出资出版古今山水画传，委托其婿沈因伯（字心友）及画家王概编辑。传沈心友家藏明代画家李流芳的课徒稿四十三帧，沈请王概在此基础上参考增补历代山水画谱及各家技法，后附临摹各式山水[1]。王概及其兄王蓍、弟王臬三人历时三载，约于一六七九年雕版彩印而成书，以『芥子园』之名出版，此为《芥子园画传初集》之初版。李渔号笠翁，故也称《笠翁画谱》《笠翁画传》等，后世亦称《芥子园画谱》。初集又分为五卷，分别为：青在堂画学浅说、树谱、山石谱、人物屋宇谱、名家山水画谱。卷一『青在堂画学浅说』主要是画法概要和设色各法两部分。卷二『树谱』分列树法、叶法、藤法、诸家树法。卷三『山石谱』分列石法、皴法、山法、水法、云法。卷四『人

物屋宇谱』列大小点景人物、舟楫、船坞、鸟兽、墙屋、城郭、桥梁、庭院、楼塔、器具。卷五『名家山水画谱』摹仿诸名家名迹全图四十幅。李渔于一六八〇年去世，其打造的品牌书屋『芥子园甥馆』在以后也多次易主，而套版精刻的《芥子园画传》初集已经名声鹊起，刊行后供不应求。一七〇一年，沈心友与王概、王臬编绘的第二集『梅、兰、竹、菊』和第三集『草虫、花鸟』也相继问世。第二、三集继承了第一集雕版精致、印制考究等优点，加之内容的融汇巧思，使之风靡环宇。自此《芥子园画传》的三部内容已经完成。一八一八年（嘉靖二十三年），市场上出现了以丁皋《写真秘诀》为基础，杂凑编成的『芥子园』第四集『人物』，此书的编辑纯属商业需要，学术价值不高，故学画者和做研究者一般不论此书，一笔带过尔。由于只是徒有其名，一般也不把所谓的第四集作为《芥子园画传》的一部分。

王伯敏在《中国版画史》中说，《芥子园画传》从康熙到光绪就有十一种版本之多，但据研究者统计还远不止此数。学者认为主要原因是乾隆年间，『芥子园甥馆』向各地出让了版权，书店全部开版印刷，此后《芥子园画传》又出现了很多翻刻本。如金陵的文光堂、同文堂，

金闾的文渊堂、书业堂、姑苏的经义堂、赵氏书业堂、三多斋等版本。当然亦不排除其中有盗版翻刻，总之，版本的内容、刊刻印刷质量均有差异，情况繁复不再赘述。

康熙版《芥子园画传》问世不久传播到日本，在日本也产生了众多翻刻、临摹之流变版本。《芥子园画传》对日本绘画和印刷、画传、画谱的发展产生了深远影响。

一八八七年～一八八八年（光绪十三、十四年）画家巢勋临摹重绘康熙版，内容适当增减后，利用当时的石印新技术重印了《芥子园画传》四集。其后有关《芥子园画传》的出版物基本上就都以巢勋版为蓝本了。

巢勋（一八五二～一九一七），字子余，号松道人，又号松华馆主，浙江嘉兴人。是当时『沪上三熊』之一的同邑名家张熊之高足。工山水，亦通花鸟，其高泉深岫、古木寒禽，尤有倪瓒古意。所仿明、清诸家之画，俱能得其仿佛，张熊颇为赞许。巢版画传的问世对后世影响巨大，其成本相对传统印刷降低了很多，因此印量增大。其传播效率远超前辈康熙版，直到新中国成立后，以其为蓝本整理的胡佩衡、于非闇版，也经历数次再版长盛不衰。巢勋版也成为迄今为止《芥子园画传》版本中认知度最高的『通行版』。

一八三三年以后石印技术传入上海，清光绪、宣统时期，《芥子园画传》的印刷开始广泛采用石印技术，《芥子园画传》的再版频率也达到了空前水平，一方面市场对《芥子园画传》的需求巨大，另一方面石印技术使其得到满足。

石印版的《芥子园画传》更是种类繁多。其中上海天宝书局在巢版画传面向全国的出版发行方面尤为突出。在版本使用方面，天宝书局在影印原刻版和巢版石印之后，一九二四年刊行了石印阙十原绘的《芥子园画传》四集，而率先不用巢勋本。其后，徐在庐于一九二九年上海鸿宝斋书局出版了石印周镛临本《芥子园画传》。这两个版本虽对后世影响不大，但却丰富了中国《芥子园画传》的种类。关于石印版本，在对杨晴老师的硕士论文学习中，我发现有咸丰六年（一八五六）秋月，上海江东书局印行的《芥子园画传》（杨晴说此本『既为石印』[2]，光绪十年（一八八四）孟春月上海鸿宝斋石印《芥子园画传》。这两个版本如果是石印，成书都要早于巢勋石印本，特别是一八五六年版，期待能见到此本或影印资料。杨晴文中还提到光绪十三年（一八八七）八月《周临芥子园画传》，此版本与『巢

勋版』可能同年出版，由于没有具体介绍是木刻还是石印，与所见民国时期『周临』版本异同亦不得而知。

二、对康熙木刻版本与巢勋石印临本的认识和评价

历来学术界对《芥子园画传》版本的评价观点褒贬不一，但有一点是一致的，即巢勋石印本不如康熙原版木刻本。但是，我和其他三位导读专家从实际临摹的角度却有相反的感觉。经过对比，巢勋石印本更接近绘画本身，更能体现『笔意』，而康熙木刻版木雕痕迹还是比较明显，虽然有色彩但并不准确。这种差别在初集山水树石卷中尤为明显，但是在查阅大量的理论资料后并没有人论及我们发现的问题。我们将新印康熙版和其他康熙版本资料，以及近年的相关论文中提供的图片资料仔细对比，发现新印康熙版采用版本与其他资料版本在印刷水平和所显示之图示效果基本一致。也就是说，如果新印康熙原版是真，我和几位专家看法一致，我们将选择巢勋石印本作为主要临摹蓝本，而康熙版主要作为赋彩参考。为此我们还将两种版本示以其他美术界同仁和普通读者去进行对比，结果绝大多数人认为巢勋版更接近绘画原作，更容易临摹和领会图本所要表现的意图。

最终我们决定以巢勋版为主进行技法解析，在二、三集中我们选取了康熙版的一些图例，以丰富学习的内容。

令人不解的是有很多学者都认为『石印的效果肯定不如木刻版』，有的甚至总结说『巢勋版』是『以讹传讹』严重『影响了』《芥子园画传》（指康熙木刻板）原有的效果。我认为这都是缺乏绘画实践，没有仔细观察而妄下的结论，有失公平客观。

其实对两个版本的对比不代表两个时期的作者水平优劣，也不是两种印刷技术的比拼，更应该从『画传』的传播实用出发。康熙初版版继承了明代『十竹斋』水印木刻的『拱花』和『短版』的技术，绘、刻、印均代表了清代彩色木刻的水平。但是我们要承认一点事实，其水平高，也是局限在木刻版水平，且初集就有将近四百五十页，其体量也限制了其工艺的进步。也就是说由于技术条件和成本巨大，[3]单从其图示效果来讲其水平并不是最高。而其体例完备，内容丰富，文字的系统性，之后，中国历史上就再没有出现重要的大型彩版画册，少数刊行的笺谱都无法与康熙版相论。其发行后的两百多年，再未有可以超越它的套印本，也就是说在巢版石

印本出现之前康熙原版和其翻刻本都是无可替代的，没有一种画谱能取代它的地位。王伯敏先生对康熙版的评论很中肯：『作为版画的发展来说，《芥子园画传》在绘画史上的贡献，是不可磨灭的。』请注意这是对其在中国版画史上地位的评价，但是『画传』不是为了让读者欣赏版画而印刷的，是要读者学习绘画而用的，即越接近绘画原貌而印刷的，而非其在版画层面的好。我认为对『画传』刊行后持批评意见的人主要还是觉得其与绘画原貌有较大差距，而且这种批评其实并不是只针对《芥子园画传》的，是针对当时的所有『画传』『画谱』而言的，由于其具有代表性，受批驳也首当其冲。必须承认其接近绘画原貌方面是有限的，某种程度上说是差强人意的。但它在当时就是最好的，而且流行了两百多年无可替代，这就是事实。直到石印技术的出现，[4]巢勋临本出版。其实巢本对其改动有很多，[5]内容也有增减，实非简单的临摹，而是在原版基础上重绘。巢勋对原版的改动，绝非随意，而是根据原版刊行的本意将其完善，使其图示效果更能接近文本所表之意，更有利于读者参考和学习。在色彩上，巢版为单色，康熙版为彩色，但康熙版之色彩与绘画实际效果相差甚远，而当时对『康

熙版』的赞誉，多来自对此版色彩的赞誉，是与同类书籍的单色相比而言的。换句话说其赞誉仅仅停留在印刷的技术层面，而究其对绘画赋彩方面对读者的帮助都十分有限。有的论文引用胡序所言，以说『胡佩衡版』中明原版版好而『巢版』劣，说之所以『胡佩衡版』选择『巢版』是因为『巢版』可以用单色胶印，成本低廉，故取之。但我们仔细研究胡序后发现，胡佩衡先生的意思是说彩色影印的效果不好（指有正书局印的康熙原版初集），最关键的是胡佩衡先生并没有评论『巢勋版』的前三集，只是说『风行一时』，而着重将其第四集『人物』[6]作了总结批判。那么我觉得胡佩衡先生不选择彩版的原因其实说得很清楚，重编《芥子园画传》并不是单纯为了省钱而选取了『巢勋版』，而是在『胡佩衡版』『美观资巨』和『实用惠民』[7]间做出的选择。而就『胡佩衡版』的重印数统计，到二〇〇七年，再版达十七次，就『以讹传讹』而言恐怕也属于空前绝后了。[8]

以我所见，康熙版《芥子园画传》有开创之功，其盛行两百余载无可匹敌，足显其价值；而『巢勋版』乃青出于蓝，继承了前人的衣钵，重绘增补大大加强了『画传』的实用性，又用石印技术降低成本增加印数，使『画

传』延绵后世，其再造之功不言自明。两种版本的『画传』都有自身的缺点和局限性，虽然与绘画编辑者有一定关系，但主要是印刷技术造成的。[9]后者出自前者，其成就归根结底是基于前者所创造的，但我们必须客观认识『巢勋版』是在康熙版基础上的一种进步。

三、重绘《芥子园画传导读》之缘起

《芥子园画传》自清康熙十八年（一六七九）时成书，距今已有约三百四十年，流传版本众多。版本形式主要有三种：首先，是康熙原版为代表的木刻彩印版时期，流行了二百多年；其次，是巢勋临摹重绘为代表的石印版（一八八七）[10]，至今已经流行一百多年；再次，为现代出版的《芥子园画传》多种，至今刊行年限约二十年。

虽然印刷技术一再革新，对传统绘画学习的条件也日臻完备，然今人所再临、重绘的《芥子园画传》却多以『芥子园』为招牌，其内容则是自己对绘画的理解，有的依原著画稿、构图来画自己的风格，有的直接和原著甚至传统绘画都没有关系了。以初集『山水』为例，我发现如今的临本都用的是生宣，至少是吃水性较大的

宣纸。这与传统绘画技法的内容大相径庭。我们熟悉《芥子园画传》的人都应该知道，其主旨是以师古、仿古为方法学习古代绘画。因此以生宣入手教习传统山水绘画，是不科学的，回顾流传存世的纸本古典名画，清中期之前的山水画绝大多数是画在偏熟性的宣纸上。在生宣（或偏生性的纸）上学习古人在半熟宣（偏熟性）上总结的技法，究竟能产生何种效果呢？连基本材料都不能接近，何谈师古、仿古了。此例虽然简单，但足以显示今人学习研究传统绘画虚浮草率的症结。很多知识自己未能理解和实践，就出书立说，自己不具备传统绘画的实践水平，却来判断图绘版本的优劣，且以专业人事的姿态撰文公开发表，岂不贻笑大方。

我们重新临摹绘制《芥子园画传导读》，是本着古人创作的初心，不奢望超越前人，但不能失去其师古、仿古的本意。《芥子园画传导读》的创作主旨是广征博引古人画论和古人技法，其次是个人心得体会。但是由于各种局限，作者自身水平和对古画原作研究的不足，可能导致其内容上图文不符，敬请读者见谅。

两代『芥子园』的作者其绘画背景主要源自明代绘

画和清代绘画，这对第二、三集的成书影响相对较小。

但初集『山水』中涉及较多唐、宋、元等较早时期绘画的内容，与这些内容相关的绘画原作，『画传』作者绝大多数无缘见到，但是他们根据画论、画谱师承经验等依然刊刻出了相关内容。难免会同原作有出入，这是时代的局限。因此原作（印刷品）相比两个版本有些内容就显出至少有两个方面的问题，一是『画传』中的文字解说和图示不符，二是图示与所要表达的绘画风格不符。两个版本对元以前的山水图示再现不明确，其图示不能准确反映唐、五代、两宋、辽、西夏、金等时期绘画风格、传承，实以『董其昌』『四王』[11]理论和实践体系为主来表述以往古代山水传承。

如果说对古代绘画特点和传承不能有序明示是初集的主要缺点，那么这个缺点与作者所处时代的学术背景是密不可分的。『董其昌』和『四王』山水体系对后世影响巨大，但他们在仿古方面有一个共同特点，我认为对当时的画坛和《芥子园画谱》初集的成书均产生了影响。『董其昌』和『四王』山水体系不但拔高了所谓『南宗』绘画，在其仿古、摹古时基本上以所谓『南宗』山水程式将所仿、摹风格予以不同程度的改造，有很多作品有学古之名而无学古之实。有些临摹作品甚至纯粹变成借古人之名或画名表自家之技法和意境。本来是学各家之法，却变成以『南宗』之法学各家之法，而如此『改造』过的仿古、摹古作品的流传和对当时绘画潮流的影响远超难得一见的原作。在『四王』画派被奉为『正宗』的时代，《芥子园画传》初集图示中对古代绘画流派特点表述的不足，实为当时画坛整体认识的不足，绝非只是明末清初『画传』作者们的不足。

自二十世纪九十年代到现在，高清印刷物的发展超越任何时代，我们对古代绘画作品认识的渠道大增，对绘画作品的认知更为直观和清晰，这些便利为我们提供了历代前人所没有的学习条件。虽然好的印刷品不等同于原作，但从学习和研究的角度已经为我们提供了接近原作甚至『下真迹一等』的视觉效果。以今天的画册和《芥子园画传》中的仿各家、增广名家画谱图示效果对比，显然是看仿图不如看名家的原作图片。所以我们编辑《芥子园画传导读》一书时将绘画步骤部分临摹重绘，将仿各家、增广名家画谱部分改为古代绘画原作和古代经典绘画复制品，亦兼有导读专家的范画。在临摹重绘的图示周围也将穿插名家的原作局部图片以及原著图示、专

家范画，使读者在对比之下更好地理解原著想要表现或应该呈现的古代绘画风格。

四、东西方学者对《芥子园画传》研究浅述

在对《芥子园画传》研究的过程中，我发现有关学者还论及了很多问题。如：『画传』适合什么样的人群学习。师造化的内容少，色彩不足。在伦理上不利于『师从』脉络，埋没了很多『天才』[12]。甚至认为对保护传统绘画生态构成危害。这些论调，有的就事论事，有的尖锐，也有的偏颇。我个人认为，正是由于《芥子园画传》流传广、影响大，才使得这些持批评态度的论调，寄予了它过多的容载量和历史责任，因此也想让它来负担本不堪负也不该负的责任。

在对南京师范大学刘越博士的论文学习中，我对《芥子园画传》在海外的流传有了初步的了解，我觉得学界应对西方和日本学者在『画传』方面的研究和评价进行思索和深刻的对照研究。如《中国画百科全书：〈芥子园画传〉》，由意大利汉学家佩初兹（刘越文中译为：〈芥子园画传〉）当做研究中国绘画的切入点来进行探索的，在他们心目中『画传』就是中国绘画的『史记』和『百科全

西方文字翻译了《芥子园画传》初集第一卷『青在堂画学浅说』[14]。这个译本以哲学、宗教的高度来看待《芥子园画传》，称其体例与《史记》相似，是中国画的『百科全书』和『集大成者』。两位大汉学家实将其当作『史料』来看待，佩初兹更是将达·芬奇的《绘画笔记》与之比较研究。中国学界对这个译本是：既欢迎又否定。欢迎的是全新的视角和研究思路，否定的是对『画传』的评价过高，脱离了原著创作的初衷，超出了『画传』本身的价值。我个人认为，没有必要否定外国学者对『画传』的推崇。如果将畅销三百多年的《芥子园画传》看作是一部绘画课本来研究，不如不去研究。作为古代绘画技法理论书籍，饱含哲学和宗教理论是很正常的，中国古代文人的价值观认为人品、学问、书法、绘画、音乐等修养都是相通的，是能够在统一的哲学系统下互相作用各自发展的。如果外籍汉学家能在绘画技法中体会出或联想到『老庄』等哲学思想，是正常的，是发自内心的好事。而他们的体悟和对典故的理解是否准确才是我们要关注的重点。再者，佩初兹和沙畹是将《芥子园画传》当做研究中国绘画的切入点来进行探索的，在他们心目中『画传』就是中国绘画的『史记』和『百科全

书』，由意大利汉学家佩初兹（刘越文中译为：〈芥子园画传〉），由意大利汉学家佩初兹和法国学者爱德华·沙畹合作完成，[13]一九一八年由巴黎图书馆出版。此法文学术译本最早用拉菲尔·佩特鲁奇）和法国学者爱德华·沙畹合作完成，[13]一九一八年由巴黎图书馆出版。此法文学术译本最早用

书』，对『画传』的赞誉实为对中国优秀传统文化的评价，绝非只是出于对一本画谱的研究。作为当时顶级的汉学家，对《芥子园画传》的研究也是有很大局限性的，是东西方文化差异和时代造成的，但是就算他们对『画传』所传递的信息理解有偏差，今天的学者也不应该臆断『画传』作者的创作初衷，更不应该忽视『画传』文字、图谱内容。从『画传』文字中的流露不难看出，能将传统文化发扬光大。

作者对《芥子园画传》抱有很大期望，他们希望『画传』的最后一段文字这样写道：

往余侍栎下先生。先生作《近代画人传》，亦曾问道于盲，有所商榷。余退而成《画董狐》一书。自晋唐以迄昭代，或人系一传，或传列数贤。客有指为『画海』者，尚剙剟有待。兹特浅说俾初学耳。客有『急掩其口』[15]

然亦颇不惜笔舌诱掖，不惟读书之士，见而了然画理，即丹青之手，见而亦皇然读书。客曰：此有苗格也。余急掩其口。

时已未古重阳新亭客樵识。

这是王概托李渔之口表明的编辑『画传』的目的，

阐明了要使『画传』成为雅俗共赏的佳品，使普通『读书之士』与专业画家都能受益的一部『有用的书』。最后一句又假托『客』之口说『画传』将令人佩服，而作者又『急掩其口』，以显示谦虚。其实谦虚是假，『客曰：此有苗格也。』才点明了作者的心计，而『苗格』所指的对『画传』佩服之人，重要的是『丹青之手』而非『初学』。作者自言的《画董狐》即被『客』所指的『画海』的历代名人『画传』还待刊印，『兹特浅说俾初学耳』并不是讲『浅说』的内容很浅显，我认为作者想表达的文字中是否暗藏深奥的哲理没有必然联系。再者，既然是为了便于实践、学习，将庞杂的文字予以精选，这与『浅说』录有很多古人画论和要诀，将其置于『哲学』『宗教』的高度来探究亦不为过。

法译本之后瑞士苏黎世 Benteli 股份有限公司于一九四一年出版了伯尔尼德文版《芥子园画传》[16]。

一九五六年美国学者施蕴珍（一九〇九～一九九二）[17]著的英文学术版《芥子园画传》由普林斯顿大学出版。此译著分为二卷，第一卷『绘画之道』从四个方面阐释了中国古代绘画的原理，其中第一部分对『道』[18]的渊源进行论述，还对中国绘画反映出的『宇宙观』和

哲学思想来源作了分析；第二卷是《芥子园画传》的翻译。此译本在西方不断再版，并掀起了当时西方人研究《芥子园画传》的研究热潮。至今此译本已经成为西方人研究《芥子园画传》的「通行本」。

在施蕴珍之前，美国华裔学者裘开明（一八九八~一九七七）已经对《芥子园画传》版本进行研究，他是哈佛燕京图书馆的第一任馆长（一九三一~一九六五）。他首次向西方学界提出了《芥子园画传》存在诸多版本问题，其真实作者并非李渔，以及各版本的发行情况。[19] 裘开明虽然在版本识别上也发生过错误，但他对「画传」在美国和西方的传播贡献是巨大的，他的研究很可能催生了施蕴珍的英译本。

裘开明论文中也总结了《芥子园画传》在日本的传播和译本情况，希望西方学者能借鉴经验，研究或翻译「画传」。日本是东方对《芥子园画传》研究最系统、最重视的国家，二十世纪三十年代日本就出现了《芥子园画传月报》专刊，对「画传」进行专题研究。康熙版《芥子园画传》问世不久，就传入日本，此书为日本人熟知，几乎与在中国本土的流行同步。十八世纪的日本，由于其闭关锁国的政策，接触外国文化的途径较少，某种程度上此时的日本对《芥子园画传》的需求和重视都远远超过了中国本土。各种版本的《芥子园画传》对日本绘画和日本美术教育，以及日本美术印刷和出版业都产生了巨大和深远的影响。《芥子园画传》在日本的流传过程中，也出现了各种翻刻本，还有在其影响下衍生出的各种「画传」、画谱。历来日本学界对「画传」的评价基本上是积极和客观的，既承认其贡献和影响，也认识到如果学习不当就会产生一定弊端。

直到二〇〇二年，日本学者古原宏伸的《〈芥子园画传〉初集解题》[20] 发表，引发了激烈的讨论，国内学者也都予以撰文回应。由于未见原文，只能就刘越老师《〈芥子园画传〉初集——考评》摘录译文的部分观点大概了解古氏的判断。以我理解，古原宏伸认为《芥子园画传》初集是由李渔授意，王概为主要作者，主要依靠抄袭前人画谱、画论完成，其「内容过分重复，是本杜撰的通俗书」。批评的同时古原也承认「我们必须认识到这本书存在的巨大历史价值」。古原在其文中彻底否定了李渔和王概的人品，认为王概在李渔的授意下，以较少的二手、三手参考资料，「断章取义」导致全书「错误的理解随处可见」，以及对插图文字有「强行编辑」的嫌疑，

加之大量对前人画谱的抄袭，用以说明作者追名逐利的心态和编辑的粗糙。古原还以此进一步说明两人都缺乏实力「来执笔历代画人传」，并指出「等待出版的《画董孤》，难道不正是王概最大的谎言吗？」又一次说明王概的不诚实。古原发表结论的同时也坦言：「希望成为研究者的俎上之肉，同时，我的这种尝试愿受嘲笑。」在没有见到古原全文的情况下，我对古原的观点有迷惑，或者其观点有自相矛盾嫌疑。首先，李渔、王概是主要作者（依古原说），他们的人品对「画传」初集所产生的问题没有必然的因果关系；其次，所谓「杜撰」是指没有根据的编造，而《芥子园画传》初集的内容据古原之说大量引用和抄袭，那么可见至少是有依据的，而非凭空想象的；第三，说「画传」是「通俗书」，从《芥子园画传》刊行的性质和时间跨度及受欢迎程度方面来看，就是一部雅俗共赏的好书，通俗性并没有阻碍学者利用其学习传统绘画。「画传」内容重复的现象的确存在，但到底是出于编辑需要还是敷衍充数或是粗疏，情况各有不同，需要区别对待，不宜定论，而「过分重复」还不至于。通过以上分析，我认为古原并不是要「全盘否定」[21]《芥子园画传》初集的价值，古原的观点也不能

支持所谓「全盘否定」。他对李渔、王概的人品评论尖刻、偏颇，有失客观，对「画传」抄袭前人画谱如萧云从的《太平山水图》等的观点并不准确和全面，甚至在对初集原版的认定上也出现过错误，这些在刘越老师文中也有论及。刘越在其评论古原的文章中说：「他最大的贡献是对《芥子园画传》做的文字和图像的考据工作，虽然其中有疑问的地方，但这种精细的考证是其他学者没有做到的。」[22]那么，古原全盘否定李渔、王概的人品，又「精细的考证」图文来源，到底要说明什么？

古原对李渔、王概的人品提出异议，我国学者就深挖二人的生平、墨迹和人际圈、学术圈以证明二人的人品。表面是争锋相对，其实是被动的研究学习。在刘越老师《〈芥子园画传〉初集——考评》[23]得知，早在一九七八年，石峻就于中华书局香港分局《书画论稿》上发表了《〈芥子园〉初集图谱之来源》一文，认为《芥子园画传初集》中并没有摹仿前人画法的作品，全部取自其他版画。可以看出除了「人品论」古原的观点并非新论。[24]而至今还有国内学者被其「牵着鼻子」商榷有关问题，指出古原忽略了沈心友在《芥子园画传》编辑中的作用，但并没有提及古原「人品论，本身就站不住脚，

而是去解释在编辑中很多错误可能是沈心友造成的，以说明这与李渔、王概无关，或者说与他们的人品无关。这种观点得出了「由于忽视沈心友，学界因而长期以来对古原宏伸的批评不能击中要害」的论点。对此我想说，古原是基于「画传」作者的人品来企图降低「画传」的价值，并不是以「画传」中的不足和错误来否定作者人品的。强调沈心友对「画传」编辑的贡献和定稿的重要作用是对的，但用于和古原「人品论」商榷其「错怪了人」就显得滑稽了。难道是要提醒古原否定作者人品的时候漏掉了重要的编辑者沈心友？《芥子园画传》（主要指初集）享誉至今，并非是「盲目崇奉」的结果，「其自身的价值有以使之」。并非是某个学者将自己作为学界的「俎上之肉」就可以翻转的。

我们在古原的研究中应该学习的是对画谱来源方面对图谱、文字的细致考察、对比，这种精神可嘉，但其妄图以人品论学术、艺术的出发点是错误的，完全没有可取性。古原研究中呈现的图谱来源问题有一点是客观存在的，王概、沈心友一千作者没有确切的指出「画传」初集近乎直接的利用了《太平山水图》《十竹斋笺谱》《三才图会》《龚半千课徒画谱》《夷门广牍》等前人的图谱和成例。无论此种做法在当时是否被学界和出版界所默许和包容，都有回避和掩藏引用他人成果而不明示的嫌疑，作者虽然当时确实有出版方面的种种困难，也不必以困难和历史环境来粉饰和搪塞直接抄袭前人画谱的行为。

西上实（shi）撰，汪莹译的《石涛与芥子园画传》[25]文中直言「画传」的图谱「不少」是从「明末清初版刻刊本中剽窃而来」，文中列举了石涛《黄山图册》等高清彩图，及相关的《芥子园画传初集》和《太平山水图》的图例，对比指出石涛《黄山图册》等画作受到了《芥子园画传初集》影响，而非是受到《太平山水图》影响。依西上所言，石涛（石涛《为刘石头山水图册》第七图）采用了画传初集「画山田法」《芥子园画传》卷三，三十五）中的构图，而此图乃《芥子园画传》初集「剽窃于《太平山水图》（「石人渡图」[26]）。如果西上实的观点正确，就说明了两点重要问题：第一，「画传」剽窃或抄袭其他画谱的行为本身并未影响学者对其内容的学习和应用；第二，石涛在《芥子园画传初集》刊行的时代已经是很有影响力的大画家，他对「画传」的利用足见「画传」对学者和画者的价值。如果以古原「人品论

推演，石涛利用了《芥子园画传》「剽窃」而来的图谱，是否其人品也有问题，或者受到李渔、王概「蒙蔽」？所以足见「人品论」的荒诞，即便作者人品有问题，对《芥子园画传》的传播其影响也非常有限。古原宏伸和西上实在图谱对比方面的细腻程度令人佩服，但他们的方法过于死板，古原比较版画图绘还能让人接受，但西上实用版画和石涛原作来比较有失公允，其得出的结果也不能让人信服。刻版图绘之间的比较和与真迹的比较，都需要有绘画方面的实践经验，不能只借助理论知识和对实物的观赏经验来完成，同时要考虑到有些相同点可能出自对自然观察的偶合，不能轻易把相似认定为相同，这种「比较」绝不是当今流行的找出图中相同或不同的游戏，更不宜通过对比简单得出某作品出自某画谱的结论。画谱的意义本来就是让画家参考利用的，从中吸取灵感运用其构图是无可厚非的，但这与绘画的原创性是两个概念。西上实在其文中说画传初集「盛丹笔临黄子久《碧溪清嶂图》」于《太平山水图》「灵墟山图」，而石涛「山居幽兴图」是出于参考二者，但到底参考哪个版本「还不是非常清楚」，紧接着却说「如果没有《芥子园画传初集》扇面图的话，石涛是创作不

出这幅《山居幽兴图》的」[27]。这种陈述自相矛盾，却要强行发表观点，让人费解。至此我看到了古原宏伸和西上实二位学者，在研究取证的认真程度、事无巨细的研究手法的一面和在树立观点及研究方法上的矛盾、暗淡和经不住仔细推敲考量的另一面。

五、结语

纵观《芥子园画传》刊行的历史，东西方学者和读者、画家、艺术爱好者对它都有各自的认识，这些认识无论褒贬都已成为《芥子园画传》精彩「传奇」的一部分。其蕴涵的精神气质，所传递的文化意义，早已超出了一部普通的绘画书籍。《芥子园画传》不仅是中国绘画的名片，也是象征中国传统文化的重要符号。我国结比的相关研究成果不少，但缺乏新观点和延展性的研究，大多停留在对《芥子园画传》的基本认识方面。近十年的重要研究成果，多数与日本学者古原宏伸的研究和「人品论」观点有关联。客观地说，古原的研究促进了中国学者对《芥子园画传》的深入研究，而我国学者的学习研究比较被动。我个人认为对《芥子园画传》的研究还存在很大的余地，还有很多值得关注、研究的相关课题。

如对发行量最大的「巢勋版」的研究就很欠缺，对「巢勋版」的艺术价值也缺乏客观的定位，「巢勋版」的产生和流行是否为历史发展的必然，其成功依靠的是否仅仅是书价廉、印量大？还有关于「画传」初集抄袭前人画谱的问题，实际上把「画传」研究的时代很具体的推前了，据此扩大范围应该能对「画传」成书的大背景有更深入的研究。包括西上实论石涛绘画受《芥子园画传》初集影响的问题，西上实能在石涛的画中找到「画传」的影子或者受「画传」影响的端倪，在其他清代画家的作品中是否也能找出更具体的例子呢？对康熙木刻版的图谱来源问题主要针对初集，那么对二集和三集的图谱来源情况是否有深入研究的余地呢？本人学识有限，还待优秀学者对其认真钻研。

关于对《芥子园画传》的学习，我认为初学者还是在老师的指导下参考、学习为好。如果自身不具备一定的绘画功底和辨识能力，仅凭画谱就想无师自通，对一般初学者是不现实的。「画传」的影响堪称「传奇」，但「画传」不是「神话」，其实用性和艺术性并存，不要盲目崇信更不能刻意贬低。只要方法得当、取舍合理，无论对专业画家、绘画爱好者还是对普通读者，都有不同层次的参考意义和学习价值。《芥子园画传》的核心理念是学众家古人之所长，绝非学王概、学巢勋，若能本着汇聚前人成就、探究古人之法的理念去学习、批判《芥子园画传》内容，定能终身受益。

本人对《芥子园画传》的研究非常有限，对很多重要著作和论文也有遗漏或未见全貌，为《芥子园画传导读》写序乃仓促成文，其中认识必有很多欠缺，观点不免偏颇，希望有识之士不吝笔墨，批评指正！

崔 星

二〇一八年五月

【注释】

[1] 根据近年国内外学者研究，其很多内容都出自或参考前人画谱，而非参考原作或临摹作品。

[2] 杨晴．《〈芥子园画传〉考》[D]．广西师范大学，美术学院，2012.3' P40。

[3] 根据杨晴《芥子园画传初集考评》硕士论文中的研究，初步估算康熙原版初集每本书的印刷成本高达三两白银。

[4] 『巢版』并非最早的石印版，因未掌握所需资料还不能得出具体结论。

[5] 从图谱细节上看改动很多，几乎每页都有，这其实给了我们很好的比较研究的机会，完全可以深入了解两个版本作者的创作思路，对绘画技法、理论的不同理解等，当然这需要较高的专业绘画技法和理论支持。

[6] 第四集刊行之初就是迎合市场需要，虽然巢勋及后来者亦对其改编再版，其始终都不具备较大的研究价值，与前三集《芥子园画传》的精神气质始终不符，故一般不作为《芥子园画传》的主要研究范畴。

[7] 其实一九六〇版的『芥子园』套书依当时物价水平价格不菲，后面再版的也不算便宜。言及价格，杨晴老师在硕士论文中对『康熙木刻版』的工价和成本估价论述，令人敬佩，她估算初集初版每套成本约需三两白银。虽然很贵，但就普通读书人学习绘画的成本而言，若能免去或减少拜师和搜集资料的费用，其价格也属合理。

[8] 当然，『胡佩衡版』的畅销有时代原因，意识形态的束缚导致许多传统文化传播受限制，而『芥子园』的一干作者在当时而言属『出身』都较好，故出版无忧，此书重印对自身而言属良性循环，一段时间内又造成了『无以替代』之势，而声名愈加之大。不论机缘巧合也罢，时代需求也罢，都不能掩盖其自身的优良特性。

[9] 杨晴硕士论文《芥子园画传考》P44『当今的激光扫描技术较石印自然是不可同日而语，而较雕版而言，更是天壤之别。』虽然说出了印刷技术进步的客观性，石印较之雕版是进步，但并未对具体的石印和雕版版本优劣做出比较。

[10] 此处以巢勋石印本出现为准，巢本出现后的木板刻本再版的影响已经不大。

[11] 『董其昌』『四王』的仿古风格与《芥子园画传》初集的图示主要风格较为接近，然并非绝对，仅限于大方向的判断，请勿对号入座，以免偏颇。

[12] 陈都．正确看待《芥子园画传》[Z]．《人民日报》（2017年02月05日副刊12版）。

[13] 国内相关论文都指出此译本最初由佩初兹译，但未完成佩初兹于一九一七年二月逝世，后由沙畹完成。而沙畹于次年一九一八年去世，译著成书也是这一年出版。译著的前期内容于一九一二年分三期发表在《通报》，佩初兹因此得到了儒莲奖（佩初兹去世后其著作《中国绘画》一九二〇年出版，并于一九二一年再获儒莲奖）。如果佩初兹去世后沙畹才接手译著工作，那么沙畹对该译著的补充

和贡献亦或不大，除非早期两人已经有过交流，沙畹早已投入研究。

[14] 此译本参考的是巢勋石印增图版本。

[15] [清] 王概编纂，巢勋临，胡佩衡、于非闇编。《芥子园画传》第一集 37 页 [M]. 北京：人民美术出版社，1960 年。

[16] 刘越.《＜芥子园画传＞初集—考评》[D]. 南京师范大学，美术学院，2007.5，P68。

[17] 杨晴.《＜芥子园画传＞考》[D]. 广西师范大学，美术学院，2012.3，P42. 伯尔尼德文版因本人只见于杨晴老师论文，不能考证其采用版本，亦未找到其相关的影响和评论。

[18] 施蕴珍译本参考的图、文都是巢勋的石印增图本。虽然，第二卷扉页上印有乾隆四十七年苏州赵氏书业堂发行的木刻板《芥子园画传初集》的图样，其内容采自巢勋石印增图本。

[19] 裘开明先生在文章中误将姑苏赵氏书业堂翻刻本认定为『芥子园螺馆』初版。

[20] 二〇〇二年可能并不是论文首次发表的准确时间，是古原宏伸《芥子园画传初集解题》载于范景中、曹意强主编《美术史与观念史》的时间。

[21] 刘越.《＜芥子园画传＞初集—考评》[D]. 南京师范大学，美术学院，2007.5，P84。『他和以往的研究者不同，对《芥子园画传》价值持全盘否定态度，并将《芥子园画传》初集的内容总结为抄袭前代』。

[22] 刘越.《＜芥子园画传＞初集—考评》[D]. 南京师范大学，美术学院，2007.5，P87。

[23] 刘越.《＜芥子园画传＞初集—考评》. 南京师范大学，美术学院，2007.5，P60—P63。

[24] 黄强. 古原宏伸《芥子园画传初集解题》商榷 [J]. 江南大学学报（人文社会科学版），2017，第 3 期。

[25] 西上实，汪莹译《石涛与＜芥子园画传＞》[J]. 紫禁城，2014 年，第 7 期。

[26] 西上实在文中列举了多幅画稿。

[27] 西上实在其文中认为『盛丹笔临黄子久《碧溪清嶂图》』的石墙形制和没有台阶的门亭，较之『灵墟山图』更接近石涛《山居幽兴图》的石墙和门亭，就此认为《山居幽兴图》的创作受到《芥子园画传》影响。这完全是对号入座的方法，根本不适用绘画研究。以我所见《山居幽兴图》的墙也可能是土墙而非石墙，且没有门亭，只有简单的方形门洞，而且墙内建筑也不是二画谱所绘『庙堂』式，石涛所绘较为贴近民居。即便我所言是实情，亦不能说明《山居幽兴图》与二图谱有无关系。

【原文】

序

今人爱真山水与画山水无异也。当其屏幛[1]列前，帧册盈几，面彼峥嵘遐旷，峰翠欲流，泉声若答，时而烟云暗霭，时而景物清和，宛然置身于一丘一壑之间，不必蜡屐扶筇，而已有登临之乐。独是观人画犹不若其自能画。人画之妙从外入，自画之妙由心出，其所契于山水之浅深必有间[2]矣。余生平爱山水，但能观人画而不能自为画。间尝[3]舟车所至，不乏摩诘、长康[4]之流。降心问道，多蹙额[5]曰："此道可以意会，难以形传。"予甚为不解。今一病经年，不能出游，坐卧斗室，屏绝人事，犹幸湖山在我几席，寝食披对，颇得卧游[6]之乐。因署一联云："尽收城郭归檐下，全贮湖山在目中。"独恨

【注释】

[1]屏幛：指绘有图画的屏风、软幛。

[2]间：距离；差别；不同。

[3]间尝：间或，有时。

[4]摩诘：王维（698～759），字摩诘。长康：顾恺之（348～409），字长康，小字虎头。有才绝、痴绝、画绝的"三绝"之称。

[5]蹙额：皱着鼻梁，皱眉。忧愁的样子。

[6]卧游：以欣赏山水画代替游览。

康熙版 李渔序

雜劇作者
湖上笠翁
先生肖照

李渔，字笠鸿，号笠翁、湖上笠翁。浙江兰溪人。是清初的一位戏曲理论家、戏曲作家、小说家、造园家和园林理论家，著有《一家言》《笠翁十种曲》《闲情偶寄》，小说《十二楼》《无声戏》等。他在金陵造了一所园林式别墅，取名"芥子园"。关于此园，他曾说："此余金陵别业也，地止一丘，故名芥子，其状微也。往来诸公见其稍具丘壑，谓取芥子纳须弥之义。"（《芥子园杂联序》，见《一家言》卷四），《芥子园画传》就是以出资刻书的李渔的"芥子园"命名的。

由心出其所契於山水之淺深　畫人畫之妙從外入自畫之妙　樂獨是觀人畫猶不若其自能　不必蠟展扶筇而已有登臨之　和宛然置身於一丘一壑之間　答時而烟雲暗靄時而景物清　彼峥嵘遐曠峰翠欲流泉聲若　也當其屏幛列前幀册盈几面　今人愛真山水與畫山水無異　序

必有間矣。余生平愛山水。但能
觀人畫而不能自爲畫間嘗舟
車所至不乏摩詰長康之流降
心問道多慚額曰此道可以意
會難以形傳予甚爲不解今一

序二

病經年不能出遊坐臥室屏
絕人事猶幸湖山在我几席寢
食披對頗得臥遊之樂因署一
聯云盡收城郭歸簷下全貯湖
山在目中獨恨不能爲之寫照。

以當枚生七發因語家倩因伯
曰繪圖一事相傳久矣奈何人
物翎毛花卉諸品皆有寫生佳
譜至山水一途獨泯泯無傳豈
畫山水之法洵可意會不可形
傳耶抑畫家自秘其傳不以公
世耶因伯遂出一冊謂予曰是
先世所遺相傳已久予見而奇
之細爲玩賞委曲詳盡無體不
備如出數十人之手其行間標

序三

不能为之写照，以当枚
生《七发》[7]。因语家倩
因伯[8]曰："绘图一事，
相传久矣，奈何人物、
翎毛、花卉诸品，皆有
写生佳谱，至山水一途，
独泯泯[9]无传？岂画山
水之法洵可意会，不可形
传耶？抑画家自秘其传，不
以公世耶？"因伯遂出
一册，谓予曰："是[10]
先世所遗，相传已久。"
予见而奇之。细为玩赏。
委曲[11]详尽，无体不备。
如出数十人之手，其行间
标释书法，多似吾家长
蘅[12]手笔，及览末幅，
得"李氏家藏"及"流芳"
印记，益信为长蘅旧物。
云："但此系家藏秘本，
随意点染，未有伦次，难
以启示后学耳。"因伯又
出一帙[13]，笑谓予曰："向

[7] 枚生：枚乘，字叔，汉淮阴（今属江苏）人，工辞赋。《七发》：辞赋篇名。

[8] 倩：旧称女婿。因伯：沈心友，字因伯。

[9] 泯泯：灭绝，消失。

[10] 是：指李流芳的课徒稿。

[11] 委曲：事情的底细和原委。

[12] 长蘅：明代画家李流芳（1575～1629），字长蘅，号檀园，又号香海、泡庵，晚称慎娱居士。

[13] 帙：包书的套子，用布帛制成。因即谓书一套为一帙。

居金陵芥子园时，已嘱王子安节[14]增辑编次久矣。迄今三易寒暑，始获竣事。"予急把玩，不禁击节[15]，有观止[16]之叹。计此图原帙凡四十三页，若为分枝，若为点叶，若为峦头，若为水口，与夫[17]坡石、桥道、宫室、舟车，琐细要法，无不毕具。安节于读书之暇，分类仿摹，补其不逮[18]，广为百三十三页。更为上穷历代，近辑名流，汇诸家所长，得全图四十页，为初学宗式。其间用墨先后，渲染浓淡，配合远近诸法，莫不较若列眉[19]，依其法以成画，则向[20]之全贮目中者，今可出之

[14] 安节：王概，字安节。
[15] 击节：节，一种乐器。击节，所以调节乐曲。后也用其他器物或拍掌来替代，即点拍。并以形容对别人诗文或艺术等的赞赏。
[16] 观止：所闻见的事物已达到最高境界，无以复加。
[17] 夫：那些。与夫：以及。
[18] 逮：及；到。涉及。
[19] 列眉："列眉，言无可疑。"用以形容明白显见。

释书法，多似吾家长蘅手笔。及覧末幅得李氏家藏及流芳印。记益信为长蘅旧物。云但此係家藏秘本，随意点染，未有伦次。难以启示后学耳。因伯又出一帙。笑谓予曰向居金陵芥子园。时已嘱王子安节增辑编次久矣。迄今三易寒暑。始获竣事予急把玩不禁击节有观止之叹。计此图原帙凡四十三页若为

分枝若为点叶若为峦头若为水口。与夫坡石桥道宫室舟车。琐细要法无不毕具。安节於读书之暇。分类仿摹补其不逮。广为百三十三页。更为上穷历代近辑名流。汇诸家所长得全图四十页为初学宗式。其间用墨先後渲染浓淡。配合远近诸法莫不较若列眉。依其法以成画。则向之全贮目中者今可出之

腕下矣。有是不可磨灭之奇书，而不以公世，岂非天地间一大缺陷事哉！急命付梓[21]，俾世之爱真山水者，皆有画山水之乐。不必居画师之名，而已得虎头之实，所谓"咫尺应须论万里"者，其为卧游不亦远乎？

时康熙十有八年，岁次己未，长至后三日。湖上笠翁李渔题于吴山之层园。

[20] 向：归向；仰慕。
[21] 付梓：把稿件交付刻版、印刷。古时用木版印刷，在木板上刻字叫梓，因此把稿件交付刊印叫付梓。

【今文意译】

当今的人爱真山真水与画的山水没有区别。当画屏列于前，一幅幅画和画册摆满桌上，面对那峥嵘遐旷、青翠欲滴的峰峦，仿佛滴答有声的泉水；时而见到烟云缭绕，雾霭昏暗；时而见到时天气清明，景物秀丽；好像置身于山野丘壑之间，不必穿蜡屐挂竹杖登山，就已经享受到登临的乐趣。只是观别人的画总不如自己能画。别人画之妙，是从外面给你以感受。自己画之妙，则出自内心。这契合于山水的真实深浅就一定有区别了。

我生平热爱山水，但只能观别人的画，而自己不能作画，有时乘舟车所到之处，仿佛遇见王维、顾恺之这样的画家，于是我便谦逊地向他们求教作画之道。他们大都以忧愁的样子说："此道可于心中领会，难以形传。"我很不理解。

现在我病一年多，不能出游，坐卧于狭小的斗室，过着隐居的生活，不与人往来。还多亏有湖山在我小桌座位之前，日常都可披览，颇得"卧游"的乐趣，因而题写了一副对联："尽收城郭归檐下，全贮湖山在目中。"只是懊悔不能为它们写照，只能把它们当作枚乘《七发》里的景物欣赏，从而对女婿因伯说："绘图一事，相传久了。怎么"人物""翎毛""花卉"各品都有写生佳谱，到画山水的途径却偏偏泯灭无传？难道画山水的方法确实是只可于心中领会，而不可形传？还是画家自己秘藏其书，不愿让大家知道？"因伯于是拿出一本画册，对我说："这是先人遗留下来的东西，相传已久。"我见后觉得奇怪，仔细玩味，确实全面详尽，无体不备，好像出自数十人之手。它行间标释的书法，多似我家长蘅（李流芳）的手笔，到看完最后一幅的时候，见到"李氏家藏"及"流芳"印记，更加相信为长蘅旧物之说。只不过它是家藏秘本，随意点染，没有伦次，难以启示后学的人罢了。因伯又拿出一帧画，笑着对我说："在我居住在金陵芥子园时，就已嘱托王安节增辑编次很久了，至今已有三年，才得以完成这件事。"我急忙拿着赏玩，不禁击节，有观止之叹。这图原帧共计四十三页，分为分枝、点叶、峦头、水口，与坡石、桥道、宫室、舟车，琐细要法，无不毕具。安节于读书之余，分类仿摹，弥补原稿的不足之处，扩充为一百三十三页，变为上尽历代，近辑名流，汇各家所长，得名家全图四十页，为初学者的宗式。依照这些方法成画，那么，以往全部贮于目中景物，如今就可出于自己运腕的笔下了。有这样不可磨灭的奇书，而不将它公开在世上，难道不是天地间一大缺憾的事吗？我急令付梓，使世上爱真山真水的人，都有画山水的乐趣，不必得画师之名，就已得到画家的本领。真所谓在咫尺近处也蕴涵万里之遥，用它作"卧游"不是也可到很远的地方去吗？

时康熙十八年，岁次己未，长至后三日，湖上笠翁李渔题于吴山之层园。

【今文意译】

序

《芥子园画传》为秀水王安节（王概）先生所摹，湖上李笠翁作序刊印，经过三年才完成。它摹绘的精美、镌刻的工致，世上是没有与它相比的，久已风行国内。画家已无不家置一编了。看这本书成于康熙十八年，至今已二百余年，原版初印的本子已绝不可得。那种坊间经过许多人翻刻的，都不免存在讹误，失之毫厘，谬以千里。欲求善本实在不易见到。鸳湖的巢子余（巢勋）君，是得到张子祥（张熊）先生师亲传，达到高深地步的弟子，有时与其师谈及《芥子园画传》的精妙，想以先生所藏的善本，重加校刊。事情还没办，先生已亡。今先生文孙益卿、茂才，能够完成先辈之志，终于以付石印。因巢君请小楼主人王松堂求我作序，我于此事确实是门外汉，怎么作序呢？然而，因重于松堂和巢君之命，又不敢固执己见，坚辞不受，于是就见闻所及，收集、拾取一些材料以应答他们的要求。画传本始于何时呢？以我所知，最早作画传的人是南朝齐的谢赫，作有《古画品录》，品评画家的优劣，对所评的画家，自陆探微以下，共二十七人，分为六品，各个予以评说。画家们所称的"六法"就始于这本书。其次，有南朝陈姚晨所

興謝書體例不同又次則貞觀公私畫史乃唐裴孝
源所撰正書雖以貞觀畫史為名實則所錄皆隋代
官庫之本畫辟亦終於隋楊契丹蓋記隋室舊藏
至貞觀初尚存者耳前列畫名後列作者之名而以
太清目所有無分註於下則於考隋以前名畫之目者
莫古於是畫也至張彥遠又有歷代名畫記之作此
前之卷皆為畫論四卷以下皆畫家小傳逸文軼事
引據浩博多可以資致證不但品評丹青而已唐朝名
畫錄為唐朱景元所著畫家分為神品妙品能
品逸品神妙能各分三等逸品則不分等畫家之稱逸
品自景元始又有畫山水賦並附筆法相傳為唐荊浩所撰
然文皆極澀殆出他人依託流傳已久且所論畫法
時有可採故亦浮傳至於今至宋劉道醇有五代名畫補
遺之作則因胡嶠先作為名畫錄而劉氏補其遺與
宋朝名畫評益傳蔚為大觀矣宋約名畫傳分為六門
曰人物曰水林木曰宮獻曰花卉翎毛每
門子考分神妙能三品古畫之分類記劉貞此書而黃
休復之畫品錄繼之所錄皆蜀中畫手始於唐之

撰的《续画品》，大概是继谢赫的《画品》而撰写的，所录共二十人，系以论断，十六篇文章，只叙时代，而不分品第，与谢赫的书体例不同。再其次，就是《贞观公私画史》，是唐代的裴孝源所撰。这本书虽以贞观画史为名，实际上，所录的都是隋代官库的画本，所记壁画也终于隋代的杨契丹。总之，这本书大概记隋室旧藏至贞观初尚存的画而已。它前列画名，后列作者的名字，而以梁太清年间目录上的有无，分注于下。那么，若要查考隋以前名画的目录最古的就莫过于这本书了。至张彦远又有《历代名画记》之作。它前三卷都是画论，四卷以下全是画家小传、逸文轶事，引据浩博，多可用来提供考证，不仅仅是品评绘画而已。《唐朝名画录》为唐代朱景元（朱景玄）所著，将所录画家的作品分为神品、妙品、能品、逸品。它将神品、妙品、能品各分为三等。逸品则不分等。画家之作被称作逸品，就是从景元开始的。又有《画山水赋》并附笔法，相传为唐代荆浩所撰。然而它的文字全因滞涩而不通达，差不多均出于他人的依托，因流传已久，而且所论的画法，时常有可以采用之处，就也得以传至今日，至宋代，刘道醇有《五代名画补遗》之作。这是因为先有胡峤所作的《梁朝名画录》，而刘氏补其遗，与他的另

乾元。讫于宋之乾德。凡五十八人。以逸神妙能四品分隶焉朱
景元书同例。惟核逸品于三品之上。则见解稍异耳。至绍张彦
远名画记而化者则有宋郭若虚之图画见闻录。延
五代讫宋熙宁七年而分四门曰叙事曰记艺曰故事拾
遗曰近时。所论多深解画理。故马端临文献通考称
此书为书画之纲领。为宋郭熙著林泉高致集。曰山水训曰
画意。曰画诀曰画题。子思又补以注释续二篇曰画
格拾遗。记熙生平真迹。则述熙于神宗朝所宠遇之
事者也。李廌则有德隅斋画品。米元章则有画史宣
和画谱则不著作者姓名。以十门分类凡载凡二百三十一人。
画六千三百九十六轴。识者谓大抵皆米芾所鉴别。故其
书皆杜博古图上。此则画学中之大观矣。此外如宋邓椿
之画继元汤垕之画鉴皆足以观。而国朝则石渠宝笈
西为尤工之周亮工之读画录王毓贤之绘事备考
南宋院画录。郭一桂之小山画谱大都皆发明画理是
以为後学之津梁。而芳于图画传。则综诸家之大成盖
之以勾稽法。不羣具而又增以海上名人画稿雕末
浮门径者究之六石雅自寻门径以渐窥于画兴然

一部画史著作《宋朝名画评》（《圣朝名画评》）并传于世，蔚为大观。《宋朝名画评》分为六门：人物、山水林木、畜兽、花竹翎毛、鬼神、屋木。每门又各分为神、妙、能三品。古画的分类记载，是自这本书开始的。黄休复的《益州名画录》继之，所录全是蜀中画手，始于唐的乾元，止于宋的乾德，共五十八人，以逸、神、妙、能四品分它们的隶属，与朱景元的书系同一体制，只是把逸品移在了三品之上；他们的见解也仅稍有差异罢了。大概续张彦远《历代名画记》而作的，则有宋代郭若虚的《图画见闻录》，所记起于五代，止于宋熙宁七年，所分的门类为四门：叙事、记艺、故事拾遗、近时，所论多深解画理。因此，马端临的《文献通考》称这本书为书画的纲领。宋代郭熙著的《林泉高致集》，分山水训、画意、画诀、画题。他的儿子郭思又补以注释，并续了两篇：《画格拾遗》，记郭熙生平真迹；《画记》，仅记述郭熙在神宗时得宠所遇的事。李廌有《德隅斋画品》；米芾有《画史》。而《宣和画谱》却不著作者姓名，以十门分类，总共载有二百一十三人，画六千三百九十六轴。识者讲，大概都是米芾所鉴别，所以其书都在《博古图》上。这可以说是画学上的大观了。此外如宋朝邓椿的《画继》、元朝汤垕的《画鉴》，都足以观看。而国（清）朝则有《石渠宝笈》。此外，如周亮工的《读画录》、王毓贤的《绘事

割此書之有功於藝事也豈淺鮮哉者人言善繪事者
必浮而壽蓋以筆下皆生氣故氣類相感而浮得長壽
有生氣者安必生理不解於生理則生氣亦无自而生
此書則明之以生理饷人偶天下之寢饋於中者皆
隆仁壽之域哉存心之仁厚為何如哉巢君之畫造
守剂閑之巔胸中邱壑足以硯文章足於
荊關於深交与所作之畫觀之乙足以知其為人而
益卿茂才之善承先志尤足欽佩吾知此書一出足以
名老足以壽者之名之壽皆於是守下之矣。
光緒十有三年太歲於疆圉大淵獻鞠有黃華
之月山陰高昌寒食生桂笙何鏞識於海上皋庑小隱
之南牖下江陰建初蘇裕勳謹書。

备考》、厉鹗的《南宋院画录》、邹一桂的《小山画谱》，大都对画理有所发现阐明，足以为后学者指
明学习途径。而《芥子园画传》就是综合了各家之大成，加上勾皴各法，无不毕具，又增以海上名人画稿，
即使未得门径的人看了，也不难自寻门径，逐渐得知其中的奥秘。然而，这本书有功于艺术事业，难道
仅仅因为浅显吗？前人说，善于绘画的人，必得长寿，不外乎由于笔下充满生气，因而气类相互感应得
以长生。然而要有生气就必须明了生理。不解生理，那么生气也不能凭空自生。这本书，就明明白白用
生理满足人的需要，使天下受益于其中的人都能登上仁寿之域。作者的存心是怎样的仁厚啊。巢君的画，
造诣直达荆浩、关仝的巅峰；胸中的意象经营足以使人察看到他是不是具有经世济民的德行，并证实他
是不是明白礼乐法度的人。我和巢君虽然不是深交，但从他所作的画看，已足以知道他的为人了。而益卿、
茂才的善承先辈之志的精神，更足以使人钦佩。我知道，这本书一出，足以使人得名于世，足以使人得
寿于世。受益于这本书而有成就者的名、寿，是全都可以预料到的了。

光绪十有三年，太岁在疆圉大渊献鞠有黄华之月，山阴高昌寒食生桂笙何鏞识于海上皋庑小隐之南
牖下，江阴建初苏裕勋谨书。

说明

首先要明确一个概念，《芥子园画传》中的图例皆为画稿，并非成画，初学者要将二者之关系理清，虽是画稿亦要有虚实、深浅、前后等关系，不能将最深墨定死，在全画步骤完成前一定要留有余地。由于《芥子园画传》所示技法部分都是由局部而来，这是学画者在学习过程中的最大障碍。所以本书在山水部分的表现全部都以画稿的形式呈现。将勾勒部分，皴法部分抽出，易于读者对步骤和具体技法的观察。但由于缺少晕染、皴擦、赋彩等步骤，给观者的感觉可能会显得有些单调和不完整。

技法方面，以尊重原版为原则，尽量再现原作风格，但很多古人的风格特点在原版画稿中未能有较好的体现，故需要读者与本书所配的古代画家原作进行对比和探究，以便更深入地掌握古人绘画技法。

鉴于今人对传统山水绘画认识的偏颇，本书重绘山水部分的图谱，整体墨色较淡，所呈现的是局部画面在起手和绘画中的情况，不是整体完成后的情况。目的是让读者对传统山水的认识有所改观，也对《芥子园画传》原著图例的认识有所改观。墨色浓淡都是相对的，但总之要有强烈的变化意识。每个细小局部都要有变化，而每个局部最终要服从整体。在整体画面完成时，会考虑改变或牺牲局部的处理。但是凡山水经典之作，不到最后步骤，局部是不会轻易率先完成的。尺幅越大越复杂的画面越要遵循此法。这与画者的水平无关，而是一种正确的绘画习惯。

本书的导读部分均以临摹古画为中心，以如何师古和摹古为重点，特别是山水部分。师古的内容以皴法为主。师古、师造化目的都是为了推陈出新，但不能完整的理解古代山水画的演进，不能深入理解和完美的掌握古人的技法，所谓发展、新意、境界，『走出来』都是空谈。至于『山水论著』和『歌诀』等理论部分，《芥子园画传》中已经提及很多，导读部分尽量不多涉及，读者自学即可。

临摹古代山水画，纸很重要。元以前的绘画多用熟绢，因此我们用半熟或偏熟的宣纸替代，加上所做的底色以模拟五代、两宋绘画在有底色的熟绢上的效果。元以后山水画的用纸也多数是半熟的，所以我们需要根据所临摹的作品具体调整用纸。很多技法在生宣和熟宣的应用效果是有很大差距的，如果不注意这一细节，则无法体会仿古山水的真谛。做纸要选用较好的生宣，要有厚度，按实际需要用白矾、骨胶或明胶加水，用器皿烧开，放凉。可以直接使用，也可以加水使用。如果要矾纸的

同时加底色，可以加入藤黄、赭石、墨以及少量花青。色以淡为主，不可过重，个别骨胶本身也有色，需根据具体情况调整。经验不足的初学者用胶水和底色调配时，可多一些水，以免太浓，做纸用的大刷要饱蘸，不可干刷，要保持速度不留死角，将胶水相对均匀的涂到纸上，保持均匀的纸性。自然晾干后就能使用。如果熟性不够，可再做一遍。底色不宜滥用，要有针对性，画完之后再加也无妨。但是要理解底色的变化不一定是古人绘画的一部分，可能是流传过程中形成的痕迹，以此来推定宋画追求所谓『晦暗』的风格是不可取也是不科学的。

绘画之前的准备工作要细致周全，器具要干净，尽量营造干净整洁的环境。纸张根据需要裁好，还要留边五毫米，可用铅笔淡淡画出，既用来将纸找正，也用来装裱时严格依此裁去，不伤画芯。

墨碟用纯白瓷，墨在砚台中研磨好，在碟子中浓淡依次调制，至少四彩，清水需一碟。用色时，原色也至少需要三彩，用水调开，备用。加墨、加色调制时另用净碟。水常换清，笔也要常洗净。

如要学有所成，还要将画立起来画，在画板上立起，或做画墙立起，底面有画毡。初学者不要直接在裱褙的硬板上画。小幅作品可以放在桌面上直接画，但要时常立起，观看全局。立起来画需要一定笔力，腕、肘、肩膀自然悬起配合，对初学是一个考验，一经适应则好处良多。首先退进自如，容易把握全局，其次笔力大增，对技法实践大有好处，不用低头，能站、能坐对身体好。如能在立面练习书法则受益更多，不过一定要严格要求自己，不要贴手腕，夹手肘，一定要悬开腕、肘，体会用肩膀配合指、腕、肘完成精微的技法动作。一开始可能会出现手抖、臂膀疼痛等问题，都属于正常。过了这一关，对『心手相应』会达到新的认识，对『书画同源』也会有深入的体会。

临摹山水传世名作，一定要按原尺寸、原比例画全图，不要画局部。有些古画临摹由于印刷品或自身环境、条件的影响不能临摹全图（如长卷），是可以的，但选取时要相对全面，但凡有条件就要画全，要保持这种精神。要把临摹理解成深入学习的一种方式，想要学好，就要有『复制』的精神。临摹经典不能有一丝一毫的懈怠，要提高修养，尽量排除印刷品和其他不利因素的干扰。临摹也是与古代画家最直接、最好的沟通方式，这种沟通要结合画史、画论才能对古人作品充分理解，然后才有品评古人的资格。

【目录】

画学浅说

目录

【目录】

〖目录〗

【目录】

画学浅说

青在堂畫學淺說

鹿柴氏曰論畫或尚繁或尚簡繁非也簡非也或謂之易或謂之難難非也易亦非也或貴有法或貴無法無法非也終於有法更非也惟先榘度森嚴而後超神盡變有法之極歸於無法如顧長康之丹粉灑落應手而生綺草韓幹之乘黃獨擅請畫而來神明則有法可無法亦可惟先埋筆成塚研鐵如泥十日一水五日一石而後嘉陵山水李

【原文】

　　青在堂画学浅说
　　鹿柴氏[1]曰：论画，或尚繁，或尚简，繁非也，简非也；或谓之易，或谓之难，难非也，易亦非也；或贵有法，或贵无法，无法非也，终于有法更非也。惟先矩度森严[2]，而后超神尽变，有法之极归于无法，如顾长康[3]之丹粉洒落，应手而生绮草，韩幹[4]之乘黄[5]独擅，请画而来神明，则有法可，无法亦可。惟先埋笔成冢[6]，研铁如泥，十日一水，五日一石[7]，而后嘉陵山水，李思训屡月始成，

【注释】

[1] 鹿柴氏：王概。
[2] 矩(jǔ)度森严：法则严密。
[3] 顾长康：顾恺之，字长康。
[4] 韩幹（gàn）：一说韩幹（wō），唐京兆蓝田（今陕西西安）人，官至右武卫大将军。擅画人物、花竹，尤工画马。
[5] 乘黄：传说中的神马，又作"飞黄"。
[6] 埋笔成冢：李肇《国史补》："长沙僧怀素，好草书，自言得草书三昧。弃笔堆积，埋于山下，号曰笔冢。"
[7] 十日一水，五日一石：杜甫《戏题王宰画山水图歌》诗云："十日画一水，五日画一石。能事不受相促迫，王宰始肯留真迹。"

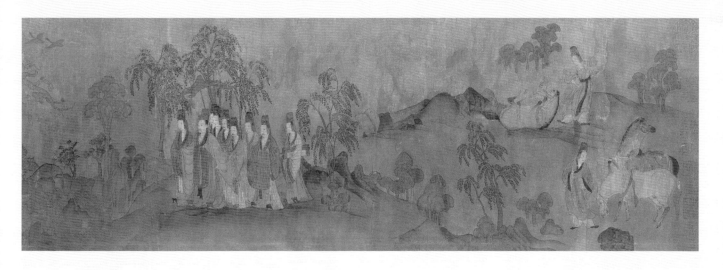

洛神赋图（局部） 顾恺之
长卷 绢本 设色
纵 27.1 厘米 横 572.8 厘米
北京故宫博物院藏

【作者简介】

　　顾恺之（348～409），东晋画家、绘画理论家、诗人。字长康，小字虎头，东晋晋陵无锡（今江苏省无锡市）人。义熙中为散骑常侍。顾恺之博学多才，擅诗赋、书法，尤善绘画。

【作者简介】

　　韩幹（gàn），一说韩幹（wō）（约710～约783），唐代画家。京兆（今陕西西安）人，一作大梁（今河南开封）人。少时为酒店雇工，收酒钱于王维家，戏画地为人马，维奇之，乃岁与钱二万，使习画十余年而艺成。天宝（742～755）初，召入供奉，官至太府侍丞。擅画肖像、人物、鬼神、花、竹，尤工画马，师曹霸，重视写生。传世作品有《牧马图》《照夜白图》。

【作品解读】

　　《洛神赋》是三国文学家曹植的名篇，描述作者由京师返回封地途中与洛水女神相遇的动人爱情故事。全画用笔细劲古朴，如春蚕吐丝。人物神态刻画细腻，设色鲜艳、厚重。山川树石画法幼稚古朴。此画在宋代摹本颇多，现共存三卷，但以此卷最为完整。

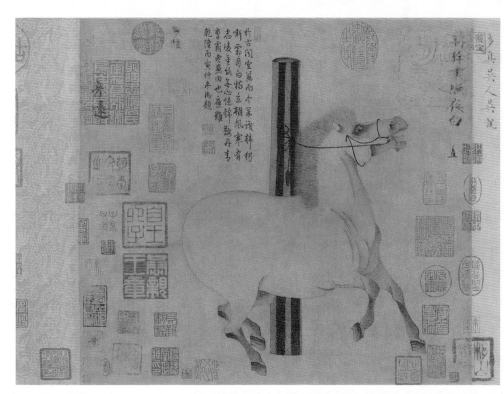

照夜白图 韩幹
卷 纸本 水墨
纵 30.8 厘米 横 33.5 厘米
（美）大都会艺术博物馆藏

【作品解读】

　　照夜白是韩幹于唐天宝年间所画的唐玄宗最喜爱的一匹名马。图后有南唐后主李煜所题"韩幹画照夜白"六字，又有唐代著名美术史家张彦远所题"彦远"二字。卷前有南宋向子湮、吴说题首。卷后有元代危素及清代沈德潜等十一人题跋。

思訓屢月始成吳道元一夕斷手則曰難可曰易
亦可惟胸貯五岳目無全牛讀萬卷書行萬里路
馳突董巨之藩籬直躋顧鄭之堂奧若倪雲林之
師右丞山飛泉立而爲水淨林空若郭恕先之紙
鳶放線一掃數丈而爲臺閣牛毛繭絲則繁亦可
簡亦未始不可然欲無法必先有法欲易先難欲
練筆簡淨必入手繁縟六法六要六長三病十二
忌盍可忽乎哉

【原文】

李思训屡月始成，吴道元[8]一夕断手[9]，则曰难可，曰易亦可。惟胸贮五岳，目无全牛[10]，读万卷书，行万里路，驰突[11]董、巨[12]之藩篱[13]，直跻[14]顾、郑[15]之堂奥[16]。若倪云林之师右丞[17]，山飞泉立，而为水净林空；若郭恕先之纸鸢放线，一扫数丈，而为台阁，牛毛茧丝，则繁亦可，简亦未始不可。然欲无法必先有法，欲易先难，欲练笔简净必入手繁缛。六法、六要、六长、三病、十二忌，盖[18]可忽乎哉？

【注释】

[8]吴道元：吴道玄，字道子，唐河南阳翟（今禹县）人。善画，后人称其为"画圣"。长于人物，亦工山水，风格粗放。
[9]断手：收笔。
[10]目无全牛：《庄子·养生主》载：庖丁为文惠君解牛，文惠君叹其技艺之妙。庖丁云：平生解牛数千头，而今解牛全以神会，目"未尝见全牛"，刀入牛身若"无厚入有间"，而游刃有余，"是以十九年而刀刃若薪发于硎"。后以"庖丁解牛"作为神妙技艺的典型。
[11]驰突：突破。
[12]董、巨：董源、巨然。
[13]藩篱：篱笆。比喻门户或屏障。
[14]跻（jī）：上升。
[15]顾、郑：顾恺之、郑法士。
[16]堂奥：房屋的深处。比喻深奥的道理或境界。
[17]右丞：王维，官至尚书右丞，故人称"王右丞"。
[18]盖：通"盍"。何，何故。

郭忠恕（？～977），五代宋初文字学家及画家。字恕先，河南洛阳人。少年时就能诵书属文，举童子科及第。后周时召为宗正丞兼国子书学博士，因争忿于朝堂，贬为崖州司户，后去官游于陕洛间。入宋后，又因讥讽时政而流配登州，死于途中。擅长界画，造型准确，严谨精密，被推为"当时第一"。

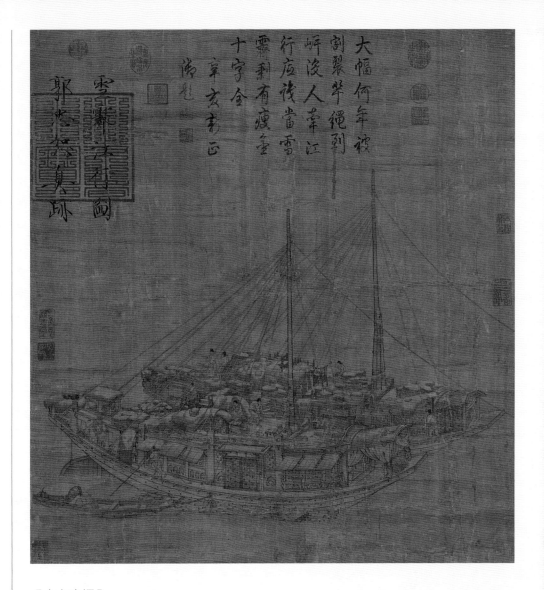

雪霁江行图　郭忠恕
立轴　绢本　设色
纵 74.1 厘米　横 69.2 厘米
台北故宫博物院藏

【作品解读】

郭忠恕的线极见功力，运笔疏松灵活，弯曲穿插随兴而发，再配以淡墨晕染，形体的感觉很好。

桅索的处理堪称一绝，根根桅索笔直沉实，尤其是两根伸向画外的长索自然下垂，弧度恰到好处，线条劲挺有力。为了体现木质结构，船帮和绳索用了不同的线，充分体现了线的表现力。

在处理水波和天空时只略勾几笔波纹，再用清淡的墨色晕染画面，迷漫着寒江阴霭、水天空阔的意境，便跃然纸上了。

整幅作品体现了疏与密、曲与直、巨与细、力与度、人与自然、艺术与生活的高度和谐。

【今文意译】

鹿柴氏说：论画，有人主张繁，有人主张简，单纯地倡导繁或简都不对。有人说作画容易，有人说作画难，笼统地讲难或易不对。有人讲说作画贵在有法，有人说作画贵在无法，片面地强调无法不对，而墨守固有的方法更不对。学画时，只有先有严整的规矩法度，然后才能有新的创造、无穷的变化。有法的最后归于无法。如顾恺之的丹粉洒脱，画鲜艳的丽草得心应手。韩幹擅长画马，甚至传说请他画马会出现神明。所以，有法可，无法也可，前提是先要有将练画用坏的笔堆积成冢、研铁如泥、十天画一水、五天画一石，这样深的功夫，然后才会画出秀丽的嘉陵山水。当年，李思训画嘉陵山水，几个月完成；而吴道子一日即完成停笔。这就是可难可易。只有胸贮五岳，目无全牛，读万卷书、行万里路，驰骋突破董源、巨然的成规，从而直登顾恺之、郑法士绘画的深奥之处，求得他们精湛的画理。如同倪瓒学习王维，将山飞泉立画为水净林空。如同郭忠恕放飞纸鸢样的画线，一扫数丈，却在画台阁时，用笔又如牛毛茧丝。所以说可以繁，而简又何尝不可。然而，若要无法，必须行有法；若要易，须先难；若要将笔练得简净，必先从繁缛入手，六法、六要、六长、三病、十二忌，这些难道可以忽视吗？

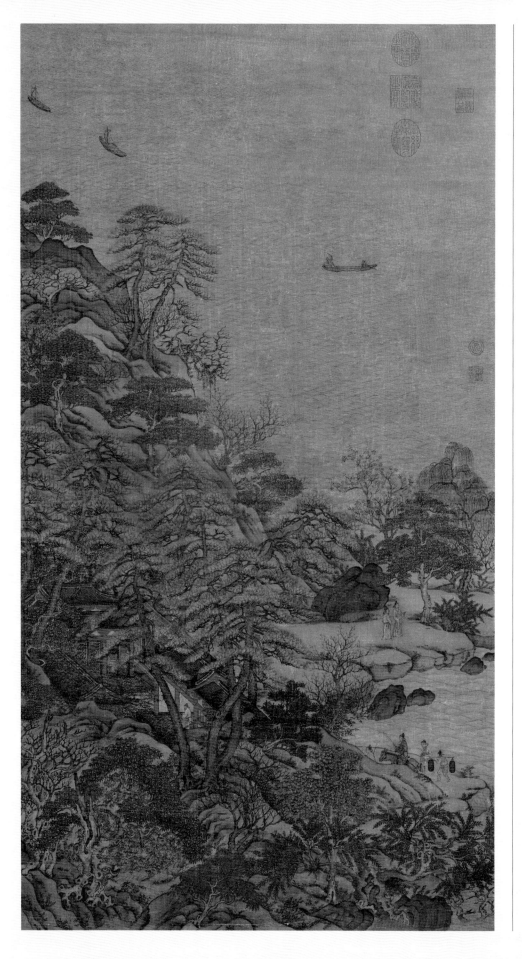

【作者简介】

　　李思训（约653～约716），唐代书画家。字建景，成纪（今甘肃天水）人。唐高祖李渊堂弟长平王李叔良之孙。曾任武卫大将军，画史上称"大李将军"。工书法，尤擅画山水树石，善用小笔硬画，金碧辉映，为一家之法。继承、发展了六朝以来以色彩为主的表现形式。明董其昌推之为"北宗"之祖。

【作品解读】

　　作品融汇了山水丘壑和人物动态，着意于生活与自然之交织、辉映，展现出一派明媚春光的景象。画中山石用墨线勾勒，石绿渲染。树、松交叉取势，整体势态葱郁，富有装饰味，和有勾无皴的山石，起伏均匀的水纹，精丽工致的屋宇，图案形状的夹叶，十分相称。可以看出其作品中有吸取域外绘画的痕迹。

江帆楼阁图　李思训
立轴　纸本　设色
纵101.9厘米　横54.7厘米
台北故宫博物院藏

评价一幅画优劣的标准是什么？这是初学画者最爱提出的问题，这个问题开始是抽象的，碎片化的。随着学画者视野的开阔，实践的增多，逐渐变得具体起来。在这里，作者归纳总结了这些问题，从作品形式、题材内容、表现手法三个方面，详细准确地给予回答，并指出学画者应该努力的方向。

有些画，画面丰富繁杂；有些画，画面单一简洁。到底孰高孰低，结论是无论"繁""简"都不乏优秀作品。

有些画，表现的是很难画的题材，让人感觉学画很难；有些画表现的是容易表现的题材，让人感觉学画很容易。那么到底学画是难，还是易？笼统地讲"难""易"都是不对的，任何事情都是"会者不难"。如果把画画作为一种技艺，任何人经过一段训练后，都能达到一定的水平，可谓"易"。如果把画画上升到艺术的标准，则需学画者用毕生精力去苦苦追求，确实是"难"。

就表现技法而言，有些人严格遵循前人法度，继承、发扬着"有法"；有些人打破前人的法度，探索、创造着"无法"。到底怎样创作才对呢？结论是不遵行前人法度是不对的，止于前人的法度，不去创新更不对。

画的优劣不论"繁""简"，不论"难""易"，不论"有法""无法"，那论什么？作者进一步举例论证提出了自己的观点，并给初学者指明了努力的方向。

顾恺之的作品题材往往非常繁杂，而韩幹的作品简单到了几乎不能再简，一繁一简，对比之下，谁能评出高低？

李思训的"数月之功"与吴道子的"一日之季"虽是两种不同的创作方法，却同样流芳百世。

顾恺之、韩幹、李思训、吴道子这些让我们顶礼膜拜的大师，之所以作品不朽，是因为他们对自己表现的题材都下过一番苦功，他们对题材的仔细观察和深入理解，是常人所不及的。作者列举他们的作品及事迹，是给初学者"打个样"，告诉初学者："做到了，你就是大师。"

说到容易做到难。一番"思想动员"后，作者指出了学画的具体路径：首先要"胸贮五岳"。针对山水画而言，即对所表现的题材认真仔细地观察研究，如同"庖丁解牛"一样，最后达到"目无全牛"的境界。然后要"读万卷书，行万里路"。即是汲取各方面养分，充实自己，增加对生活的体验。上述行为都做到了，才有可能在技法上突破前人的藩篱，窥见绘画艺术的堂奥。

"思想端正了，方向正确了"，就要一步一个脚印，向着目标努力前行。具体方法是："欲易先难"，"欲练笔简净，必入手繁缛"。还有一些应知应会的，如"六法""六要""六长""三病""十二忌"等等，读者可在日后的学画实践中逐渐体会、掌握。

【札记】

谢赫《古画品录》书影

六法

南齊謝赫。曰氣運生動①曰骨法用筆②曰應物寫形③隨類傅彩④曰經營位置⑤曰傳摸移寫⑥骨法以下五端。可學而成。氣運必在生知。

【原文】

六法

南齐谢赫：曰气运生动[1]，曰骨法用笔[2]，曰应物写形[3]，曰随类傅彩[4]，曰经营位置[5]，曰传摸移写[6]。骨法以下五端，可学而成，气运必在生知。

【今文意译】

南齐谢赫提出画有六法：一、重点表现人物的气质神韵，力求生动有致；二、笔法肯定有力，表现人物的风骨；三、根据人物的特征准确地概括出绘画形象；四、根据物象的类别确定相应的色彩来描绘；五、根据素材巧妙地构思、布置画面；六、根据需要将粉本放大或缩小而成定本，力求精确无误。骨法用笔以下五法可以凭借后天的努力获得，而气韵生动一法必须依靠天生的禀赋获得。

[1] 气运生动：应作"气韵生动"。从《世说新语》可知，当时人物品藻成风，"美风仪"是一种时尚，而"气韵"是评价人物优劣的首要标准。这种以气质神韵为品评标准的风气，直接影响了人物画的品评标准。"气韵生动"就是指画中人物的精神、仪姿生动有致。

[2] 骨法用笔：以线造型，用笔注重骨力。从字面上看，"骨法"即用笔要肯定有力，它是书法用笔的一个重要特征。所谓"丰筋隆骨"，正是在强调用笔力度的重要性。但若与当时人物品藻中对人的骨气、骨象的论说联系起来，则"骨法用笔"还有以笔线勾勒去表现人物风骨的意思。

[3] 应物写形：也作"应物象形"。根据人物的特征准确地概括出绘画形象，即画什么要像什么。欣赏一幅画，首先要看它的造型是否准确，如果画得不准确，画虎似犬，那么就不算是好画了。"应物象形"与宗炳的"以形写形"意思相近。

[4] 随类傅彩：也作"随类赋彩"。根据物象的类别，确定相应的色彩来描绘。这种色彩不是随某一对象之色而定，而是随它所归属的类别而定，是概括出来的色彩。"随类赋彩"与宗炳的"以色貌色"意思相近。

[5] 经营位置：一说"经营置位"。根据素材构思、布置画面。顾恺之称为"置陈布势"。今人称为"构图""章法"。"经营位置"就是指人物画不但要安排好人与物的位置，还要考虑到人与物的关系。

[6] 传摸移写：也作"传移模写"。绘画的临摹与复制。李霖灿《南齐谢赫"六法"浅释》另有新见："这传移模写可能是说'缩小与放大'。"意指根据需要将粉本放大或缩小而成定本，力求精确无误。

谢赫，南朝齐梁时人。应该是一位技法上还不错的宫廷画家（《续画品》中有介绍），但他在绘画理论方面对后世的影响和贡献，远远大于他的画作，因此后人只认识理论家谢赫。据《历代名画记》记载他也有画作传世，但今天已不知去向，我们这一代人不得所见了。

谢赫所处的时代是齐高帝时代，他负责整理齐高帝所收集的历代绘画珍品。齐高帝是一位品位很高的鉴赏专家，他不但把这批画作排出了品第，而且对每幅作品都加了品评文字。谢赫就是根据皇帝原来评出的品第又增写了一些批评文字，于是便有了流传千古的《画品》（一名《古画品录》），著名的"六法论"就是《画品》序中的一部分。

"六法论"面世至今已有一千五百余年，被历代书画批评家"奉若神明"。它已不仅是绘画批评的标准，更变成了整个绘画过程的铁律。谢赫提出了"六法"，但他没有解释，这便给后人留下了很大的发挥空间。历代批评家对此多有解读，众说纷纭，同时也衍生出很多观点。

"六法"作为绘画的批评标准学画之人是应该了解的，但故弄玄虚的解读会使学画之人，尤其是初学画者不知所措。"法"作为名词有"方法""法度""标准"等意思，历代关于"六法"的解读，多将"六法"之"法"解读为"方法""法度"未免有些牵强，甚至不能自圆其说。如将"六法"之"法"理解为"标准"，则会简要单纯一些。

其实，我们退回到谢赫的时代，可以这样简单理解：谢赫的"六法"是对他整理的那批作品评级的六项指标，每项指标都有一定的分值，然后根据得分的高低来评出品第，至于这六项指标的设立当然是皇帝的意图，也是谢赫的美学观点所在。

一曰气韵，生动是也；
人物的精神气质是否表现出来。（因为那批画都是以人物为主的画）
二曰骨法，用笔是也；
画面线条是否有力，要透过衣纹的变化来表现人体结构。
三曰应物，象形是也；
画面上的物象和真实物象是否相像。
四曰随类，赋彩是也；
画面物象的颜色是否与真实物象相似。
五曰经营，置位是也；
人物在画面所占的位置是否合理，即画面构图是否符合审美规律。
（注：此"六法"皆据明毛晋汲古阁本。然宋版为"经营置位"，以宋版为是）
六曰传移，模写是也；
如果是临摹作品，是否忠实原作，与原作一模一样。

六要六长

宋刘道醇[1]曰：气运兼力[2]，一要也；格制俱老[3]，二要也；变异合理[4]，三要也；彩绘有泽[5]，四要也；去来自然[6]，五要也；师学舍短[7]，六要也。

粗卤求笔[8]，一长也；僻涩求才[9]，二长也；细巧求力[10]，三长也；狂怪求理[11]，四长也；无墨求染[12]，五长也；平画求长[13]，六长也。

【今文意译】

六要六长

宋代刘道醇讲：取气和韵都要有纯熟的功力，为第一要。格局、体制都要老到，为第二要。变化要合于规律，为第三要。色彩润泽调和，为第四要。构图来龙去脉要自然，为第五要。师承要舍弃其短，为第六要。

于粗豪纵逸的风格中求见笔法，为第一长。于冷僻生涩中求有生气以展才华，为第二长。于细巧处求显笔力，为第三长。于狂怪中求合情理，为第四长。于虚处求有画意，为第五长。于平淡的画面上求有深长的意味，为第六长。

六要六长

宋劉道醇曰氣運兼力一要也格制俱老二要也變異合理三要也彩繪有澤四要也去來自然五要也師學捨短六要也麤卤求筆一長也僻澀求才二長也細巧求力三長也狂怪求理四長也無墨求染五長也平畫求長六長也

[1] 刘道醇：宋大梁（今河南开封）人，著《圣朝名画评》《五代名画补遗》。

[2] 气运兼力：应为"气韵兼力"。指作品的神韵与骨力力求统一。

[3] 格制俱老："老"，是宋人所推崇的一种风格与境界，它既是一种技法的精到，也是由技术的精到而达到的一种风格上的老辣。"格制俱老"，意指作品从造型、布局到用笔，都须老到。

[4] 变异合理：绘画不可拘泥于形似，在夸张、变形的同时还要由"理"来制约。

[5] 彩绘有泽：色彩明快光泽，追求色彩的美感以及视觉效果上的悦目。

[6] 去来自然：构图合理自然，没有勉强、生硬之病。

[7] 师学舍短：师法前人，须取长舍短，避免"习气"。

[8] 粗卤求笔：画法粗放而不失笔法。出自方薰《山静居画论》。

[9] 僻涩求才：在狭隘的题材与风格中，而有独创。以才补偏，以偏显才。出自布颜图《画学心法问答》。

[10] 细巧求力：画风细密精巧而不失力度。

[11] 狂怪求理：画面结构与形象狂放怪异而合乎画理。

[12] 无墨求染：用墨虽少而韵味足。出自唐岱《绘事发微》。

[13] 平画求长：也作"平画求奇"。画面在平淡中而有奇致。出自蒋和《学画杂论》。

北宋刘道醇，在他的《五代名画补遗》和《圣朝名画评》二书的后记中，提出了他的识画之诀——"六要""六长"。虽为"识画之诀"，但识画者应知的也是作画者应有的。他认为"识画"应明"六要"审"六长"。

"六要"是针对谢赫的"六法"而言的，但也另有强调。

"六要"之一"气韵兼力"是针对"六法"中"气韵生动"而言的，但着重力的表现。

"六要"之二"格制俱老"是针对"骨法用笔"的。骨法原指人物形象，在"六法"中特指形象结构的线条，且要讲究用笔的方法，谢赫仅提出要讲究用笔，而刘道醇则提出要向"俱老"的方向研究，比谢赫更加具体了。

"六要"之三"变异合理"是针对"应物象形"而论的。"六法"中要求描绘物象要形似，而"六要"中则首开"变异"之先河，但要求"变异合理"。较之"六法"在追求表现画家内心感受上更进一步。

"六要"之四"彩绘有泽"是针对"随类赋彩"的，但却强调彩绘有泽，对色彩有了更高的要求。

"六要"之五"去来自然"是针对"经营位置"的，谢赫强调构图要苦心经营，而刘道醇则强调从构图到构思落成皆要出于自然，兴起而挥笔，兴尽而收，构图形象皆在其中，去来自然，不存在经营，实则经营在其中。（高水平的大画家才能如此，初学者还应按部就班）

"六要"之六"师学舍短"是针对"传移模写"而论。学习传统要取长补短，不能不分优缺点，也不论对己是否有益，一概学之，取长舍短才能进步。

"六要"是在六法的基础上，对学画者提出的更明确、更具体的要求，在很多地方也有了发展，对后世的启示很大。

"六长"主要是论笔墨的，是对具体技法的论述。

一、粗卤求笔：即大笔挥洒时要见笔的法度。

二、僻涩求才：不循常人笔法要见才气。僻涩：指画家不同流俗的行为，不同流俗要有才气支撑，人"僻涩"而无才，就不值得一提了。

三、细巧求力：同"粗卤求笔"相对，如果说"粗卤求笔"表现的是豪迈壮美的画风，"细巧求力"则属柔美秀丽一路。虽"细巧"但也要求其"力"。

四、狂怪求理：追求新异时，要遵行用笔规律，要显出笔的力度，不可胡涂乱抹。

五、无墨求染：画面中笔墨未到处也要有意在，与"笔断意连"同。即要重视画面的留白处。

六、平画求长：在平凡的画作中看到其长处。"见短勿诋，返求其长；见功勿誉，返求其拙。"

"六要"及"六长"较"六法"更为具体。如果说"六法"是学画的指导思想，那"六要""六长"就是学画的具体方法和基本要领了。

三病

宋郭若虛曰三病皆係用筆一曰板板則腕弱筆癡

全虧取與狀物平褊不能圓渾二曰刻刻則運筆中

疑心手相戾向畫之際妄生圭角三曰結結則欲行

不行當散不散似物滯凝不能流暢

【原文】

三病

宋郭若虚[1]曰：三病皆系用笔。一曰板，板则腕弱笔痴，全亏取与[2]，状物平褊[3]，不能圆浑；二曰刻，刻则运笔中疑[4]，心手相戾[5]，向[6]画之际,妄生圭角[7]；三曰结，结则欲行不行，当散不散，似物滞碍，不能流畅。

【今文意译】

三病

宋代的郭若虚讲：三病，指的都是用笔方面。一是"板"。板，指的是由于腕力弱造成用笔痴呆，在收与放上都有欠缺，画物平扁而呆板无神，画笔不能圆转遒丽而神采飞动。二是"刻"。刻，是指运笔中间产生疑虑，心和手不相协调，勾画时随意生出圭角似的败笔。三是"结"。结，是指行笔的时候想行不行，当散不散，像有东西阻滞妨碍，不能流畅。

[1] 郭若虚：宋并州太原人，神宗熙宁中为朝官。著《图画见闻志》。

[2] 全亏取与：取与，取舍。全亏取与，对物造型取舍无法。李日华《紫桃轩杂缀》："绘事要明取予。取者形象仿佛处以笔勾取之，其致用虽在果毅，而妙处则贵玲珑断续，若直笔描画，则板结之病生矣。予者笔断意含，如山之虚廓，树之去枝，凡有无之间是也。"

[3] 褊（biǎn）：通"扁"。

[4] 运笔中疑：行笔过程中迟疑不决。

[5] 心手相庆（lì）：庆，违背。心手相庆，心与手相互违背。

[6] 向：应为"勾"。

[7] 妄生圭角：圭角，古玉器圭的顶端有尖角。妄生圭角，比喻笔画上不应有的突起、棱角。

【导读】

　　"三病"出自北宋郭若虚《图画见闻志》，在这部书的《叙论》卷中，他提出了"气韵非师"的理论。他认为谢赫提出的"六法"中，其他五法皆可通过学习获得，唯"气韵"不是靠努力而能获得。他认为画家画品的高下来自画者的天性，作者素质如何，决定画品如何。他引用扬雄的《法言·问神》中："言，心声也；书，心画也；声画，形君子小人见矣。"从画上可分辨出作者是君子还是小人。这个理论被后世大多数人认同。

　　在"论用笔得失"一节中他说："凡画，气韵本乎游心，神采生于用笔。"用笔不好不但没有神采，而且还会出"病"，就是他总结的"三病"，即："板""刻""结"。这一总结颇得后世画家肯定，对来来绘画产生了很大的影响。

　　那么没有"病"的用笔是什么样的呢？他说："自始及终，笔有朝揖，连绵相属，气脉不断，所以意存笔先，笔固意内，画尽意在，像应神全。夫内自足，然后神闲意定，则思不竭而笔不困也。"他一连串用了四个"意"气，后世中国画的"写意"之说，由此而生。

郭若虚《图画见闻志》

【札记】

十二忌

失宜。十二點染無法

面。八樹少四枝。九人物傴僂。十樓閣錯雜。十一�淡

脈。四水無源流。五境無夷險。六路無出入。七石只一

元饒自然曰。一忌布置拍密。二遠近不分。三山無氣

【原文】

十二忌

元饶自然[1]曰：一忌布置拍密，二远近不分，三山无气脉，四水无源流，五境无夷险，六路无出入，七石只一面，八树少四枝，九人物伛偻，十楼阁错杂，十一渲淡失宜，十二点染无法。

【注释】

[1]饶自然：元人，字太虚，生卒、里籍不祥。工诗善画，深得马远笔法。著《绘宗十二忌》，该书简明扼要，虽称"十二忌"，却从正反两方面论述了山水画创作时应注意的诸多技术问题，为历代山水画家所珍视。

【今文意译】

十二忌

元代的饶自然讲：一忌在布局上景物充满面幅，使画面拘束而不风致。二是景物远近不分，高低大小、墨的浓淡不相适宜。三是山无主从起伏气脉接连。四是水无源流，仅一摺山便面一派泉，如架上悬巾。五是布境单调，境无夷险。六是路无出入，山水贯不出远近。七是石头只有一面。八是树木缺少四枝，难分生于何处何时。九是人物弯腰驼背，分不清为行者、望者、负荷者还是鞭策者。十是楼阁错杂无序，不合规矩绳墨。十一是用墨盛淡深浅失宜。十二是设色点染无法。

"十二忌"出自元饶自然的《绘宗十二忌》。读者可对照原文进行学习。（原文附）

一忌：是构图方面的问题，可对照本书构图原理方面章节学习并多临摹一些名画的构图小稿，从中学到构图技巧。

二、三忌：是在表现透视关系中易犯的病，画时要注意远近关系、气脉关系。

四、五、六忌：是要在尊重自然的基础上有所取舍。

七忌：画石时易犯的病。

八忌：画树时易犯的病。

九忌：画点景人物时易犯的病。

十忌：画亭台楼阁时易犯的病。

十一忌：是画面大效果方面的问题，要多看、多临些古代名画，着重研究其浓淡规律，从中吸取养分。

十二忌：是设色中易犯的病。

【附】《绘宗十二忌》　元·饶自然

一曰布置迫塞。凡画山水，必先置绢素于明净之室，伺神闲意定，然后入思。小幅巨轴，随意经营。若障过数幅，壁过十丈，先以竹竿引炭煤朽布，山势高低、树木大小、楼阁人物一一位置得所，则立于数十步之外审而观之。自见其可，却将淡墨笔约具取定之式，谓之小落笔。然后肆意挥洒，无不得宜。此宋元君盘礴睥睨之法，意在笔先之谓。亦须上下空阔，四傍疏通，庶几潇洒。若充天塞地，满幅画了，便不风致。此第一事也。

二曰远近不分。作山水先要分远近，使高低大小得宜。虽云丈山尺树，寸马分人，特约略耳；若拘此说，假如一尺之山，当作几大人物为是？盖近则坡石树木当大，屋宇人物称之；远则峰峦树木当小，屋宇人物称之。极远不可作人物。墨则远淡近浓，逾远逾淡，不易之论也。

三曰山无气脉。画山于一幅之中，先作定一山为主，却从主山分布起伏，余皆气脉连接，形势映带。如山顶层叠，下必数重脚方盛得住；凡多山顶而无脚者大谬也。此全景大义如此，若是透角，不在此限。

四曰水无源流。画泉必于山峡中流出，须上有山数重，则其源高远。平溪小涧必见水口，寒滩浅濑必见跳波，乃活水也。间有画一摺山，便画一派泉，如架上悬巾，绝为可笑。

五曰境无夷险。古人布境不一，有崒嵂者，有平远者，有萦回者，有空阔者，有层叠者，或多林木亭馆者，或多人物船舫者。每遇一图，必立一意。若大障巨轴，悉当如之。

六曰路无出入。山水贯出远近，全在径路分明。径路须要出没，或林下透见而水脉复出，或巨石遮断而山坳渐露，或隐坡陇以人物点之，或近屋宇以竹树藏之，庶几有不尽之境。

七曰石止一面。各家画石皴法不一，当随所学一家为法，须要有顶有脚分棱面为佳。

八曰树少四枝。前代画树有法，大概生崖壁者多缠错枝，生坡陇者高直，干霄多顶，近水多根。枝干不可止分左右二向，须尚间作正面背面一枝半枝。叶有单笔夹笔，分荣悴按四时乃善。

九曰人物伛偻。山水人物各有家数，描画者眉目分明，点凿者笔力苍古，必皆衣冠轩昂，意态闲雅。古作可法，切不可以行者、望者、负荷者、鞭策者一例作伛偻之状。

十曰楼阁错杂。界画虽末科，然重楼叠阁，方寸之间，向背分明，角连栱接而不杂乱，合乎规矩绳墨，此为最难。不论江村山坞间，作屋宇者可随处立向，虽不用尺，其制一以界画之法为之。

十一曰瀱淡失宜。不论水墨、设色、金碧，即以墨沘瀱淡，须要浅深得宜。如晴景当空明，雨景夜景当昏蒙，雪景当稍明，不可与雨雾烟岚相似；青山白云，止当于夏秋景为之。

十二曰点染无法。谓设色与金碧也。设色有轻重，轻者山用螺青，树石用合绿染，为人物不用粉衬；重者山用石青绿并缀树石，为人物用粉衬。金碧则下笔之时其色便带皴法，当留白面，却以螺青合绿染之，后再加以石青绿逐摺染之，然后间有用石青绿皴者。树叶多夹笔，则以合绿染，再以石青绿缀。金泥则当于石脚沙嘴霞彩用之。此一家只宜朝暮及晴景，乃照耀陆离而明艳也。人物楼阁虽用粉衬，亦须清淡。除红叶外，不可妄用朱金丹青之属，方是家数。如唐李将军父子、宋董源、王晋卿、赵大年诸家可法。日本国画常犯此病，前人已曾议之，不可不谨。

三品

夏文彥曰氣運生動出於天成人莫窺其巧者謂之

神品筆墨超絕傳染得宜意趣有餘者謂之妙品得

其形似而不失規矩者謂之能品。

鹿柴氏曰此述成論也唐朱景眞於三品之上更

增逸品王休復廼先逸而後神刻其意則祖於張

彥遠彥遠之言曰失於自然而後神失於神而後

刻失於刻而成謹細其論固奇矣但画至於神能

事已畢豈有不自然者逸則自應置三品之外豈

可與刻能議優劣若失於謹細則成無非無刺媚

世容悅而為画中之鄉愿與膝妾吾無取焉

夏文彦《图绘宝鉴》书影

【注释】

[1] 夏文彦：字士良，号兰渚，元浙江吴兴人，后迁居江苏松江。擅长绘画，精于鉴赏。撰《图绘宝鉴》。

[2] 朱景真：即朱景玄。唐吴郡（今江苏苏州）人。官翰林学士。著《唐朝名画录》。

[3] 王休复：应为"黄休复"。字归本，宋江夏人。著《益州名画录》。

[4] 廼（nǎi）：通"乃"。

[5] 张彦远：字爱宾，唐河东蒲州（今山东永济县）人，官至大理寺卿。张家世代好尚书画，自高、曾祖起便刻意收集历代书画名迹，家藏极富。彦远颇承家传，见多识广，著《法书要录》《彩笺诗集》《历代名画记》。

[6] 能事：擅长的本领。

[7] 无非无刺：没有过错和令人讥讽之处。

[8] 乡愿：指貌似谨愿忠厚，实与恶俗同流合污的人。

[9] 媵（yìng）：古代诸侯之女出嫁，从嫁的妹妹和侄女。后泛指妾。

【原文】

三品

夏文彦[1]曰：气运生动，出于天成，人莫窥其巧者，谓之神品；笔墨超绝，传染得宜，意趣有余者，谓之妙品；得其形似，而不失规矩者，谓之能品。

鹿柴氏曰：此述成论也。唐朱景真[2]于三品之上，更增逸品。王休复[3]廼[4]先逸而后神妙，其意则祖于张彦远[5]。彦远之言曰："失于自然而后神，失于神而后妙，失于妙而成谨细。"其论固奇矣，但画至于神，能事[6]已毕，岂有不自然者？逸则自应置三品之外，岂可与妙、能议优劣？若失于谨细，则成无非无刺[7]、媚世容悦，而为画中之乡愿[8]与媵[9]妾，吾无取焉。

【今文意译】

三品

夏文彦说：气韵生动，出于天成，别人无法察得其巧的画，称作神品。笔墨超绝，色彩传染得宜，意趣有余的画，称作妙品。画物时能够做到形似而又不失规矩的，称作能品。

鹿柴氏说：这种说法已是成论。唐代的朱景真（朱景玄）在三品之外，更增加了逸品。黄休复竟然将逸品放在神品和妙品前面。他的说法沿袭于张彦远。张彦远是这样说的："有失自然，而次一等的称为神品；失于神，而次一等的称为妙品；失于妙而成为谨细。"他的言论就奇怪了。但当画达到神品时，作画的能事已完全在内了，怎有不自然的道理？所以，逸品当然应置于三品之外。它怎能与妙品、能品一起来比优劣呢？如果有失谨细，就会使画失去警世的作用，似乎无可非议和没有令人讥刺之处，实则流于媚俗，成为画中言行不一、欺世盗名的乡愿与伺候人的媵妾。我不取它。

【导读】

此为夏文彦为画品境界评定所立的"段位"标准。即"神品""妙品""能品"。后人又在此之上加了"逸品"为最高境界。

画品的评定是欣赏者的事，对于初学者而言，"逸品""神品""妙品"都是可望而不可及的事，只能作为追求的远大目标。而可见到的努力方向只能是"能品"。即能做到"得其形似而不失规矩"。做到了这一点才有可能达到"妙品""神品"的境界，才有资格追求"逸品"。从工细（能品）达到巧妙（妙品）再到传神（神品）从而达到自然（逸品）的最高境界。

鹿柴氏（王概）在后面的评论中，对"三品"（或四品）的说法并不完全赞同，指出了其中诡异的地方，初学者不必纠结于此，夏文彦也好，王概也好，了解一下即可。先追求通过努力可以达到的"能品"吧！

分宗

禪家有南北二宗。於唐始分。畫家亦有南北二宗。亦①

於唐始分其人實非南北也。北宗則李思訓父子傳②

而爲宋之趙幹趙伯駒伯驌以至馬遠夏彥之南宗③

則王摩詰始用渲淡一變鉤斫之法。其傳爲張璪荆④

浩關仝郭忠恕董源巨然米氏父子以至元之四大⑧

家亦如六祖之後馬駒雲門也⑦⑧⑨⑩

【原文】

　　分宗

　　禅家有南北二宗，于唐始分。画家亦有南北二宗[1]，亦于唐始分，其人实非南北也。北宗则李思训父子，传而为宋之赵幹[2]、赵伯驹、伯骕，以至马远、夏彦之；南宗则王摩诘[3]，始用渲淡[4]，一变钩斫[5]之法，其传为张璪[6]、荆浩、关仝、郭忠恕、董源、巨然、米氏父子，以至元之四大家[7]。亦如六祖[8]之后，马驹[9]、云门[10]也。

【今文意译】

　　分宗

　　禅家有南北二宗，是从唐代开始分的。画家也有南北二宗，也是从唐代开始分的。然而，他们其实不是各在南北生长。北宗是李思训父子，画法流传于宋的赵幹、赵伯驹、赵伯骕，以至马远、夏圭。南宗是王维，开始用渲淡，一变钩斫的画法。他的画法传于张璪、荆浩、关仝、郭忠恕、董源、巨然、米氏父子，以至元的四大家。如同禅宗六祖之后有马驹、云门。

[1] 画家亦有南北二宗：方薰《山静居画论》："画分南北两宗，亦本禅宗南顿北渐之义。顿者根于性，渐者成于行也。"

[2] 赵幹：五代南唐江宁（今江苏南京）人，后主时画院学生。擅画山水。

[3] 王摩诘：王维，字摩诘。

[4] 渲（xuàn）澹：以淡墨渲染，山水画由着色转向水墨。

[5] 钩斫（zhuó）：先用中锋勾勒出石轮廓，然后用斧劈皴显示砍削之势。由于北方山水奇兀，所以用钩斫示其雄壮，用青绿重色见其沉厚。

[6] 张璪：字文通，唐吴郡（今江苏苏州）人。官至检校祠部员外郎。善画山水松石。撰《绘境》。

[7] 元之四大家：黄公望、王蒙、吴镇、倪瓒。

[8] 六祖：唐高僧慧能，新兴人，佛教禅宗南宗开创者，禅宗的第六祖。

[9] 马驹：唐高僧，名道一，本姓马，故后世称马祖或马祖道一。

[10] 云门：即云门宗，中国佛教禅宗五家之一。五代文偃创始于韶州云门山光泰禅院，故名。

绘画的"南北宗论"是明代文坛领袖董其昌提出的，见于他的《容台别集》中。他以佛家禅宗来比喻绘画，认为绘画和禅宗一样有"南北"两派。把笔法上柔软、悠淡的画家称为"南派"，以王右丞（王维）为宗，所谓"士夫画"。把笔法刚硬、外露的画家称为"北派"，以李大将军（李思训）为宗，所谓"画苑画"。并且声明此"南""北"与画者籍贯无关。

这种划分虽与史实稍有出入，但作为画风的划分却是十分有见地的。他通过对唐、五代、宋、元、明历代大家的评述，提高了文人画的地位，标榜了"士气"在绘画中至高无上的作用与价值。

"南北宗论"本来是董其昌一时兴起，随便一说，把画史上的画家按风格硬分成了两派，却得到了很多人的响应，自晚明以来一直深深地影响着中国画坛。追随者们往往假借此论攻击异己，把"南北宗"当成了真实的历史，喋喋不休地争论了三百多年，直至今日。

其实，董其昌虽然提出了"南北宗论"，但并无抬南贬北之意，实际上"南北宗"画作各有优缺点，"北宗"的优点是刚猛有魄力，使人振奋；缺点是不含蓄，缺少内蕴。如果学不到位会变得粗俗，空乏。南宗的优点是重天趣、柔润而有韵致，笔墨多变化，内涵丰富；缺点是魄力不足、柔弱，缺少庄严之气，学不到位全无骨力，一片瘫软。

后世的少数清醒之人，对"南北宗论"不以为然，还有人把"南""北"并提，同时推重。

在信息高速发展的今天，读者可依"南北宗"所列画家姓名，去搜索一下其作品，兼收并蓄，丰富自己的修养。无论"南宗""北宗"，用刘道醇"六长"中所讲要"平画求长"，平画我们都要求其长，更何况是"南""北"宗师的大作呢？

董其昌《画禅室随笔》书影

重品

自古以文章名世，不必以画传而深于绘事者，代不乏人，兹[1]不能具载。然不惟其画惟其人，因其人想见其画，令人亹亹[2]起仰止之思者，汉则张衡[3]、蔡邕[4]，魏则杨修[5]，蜀则诸葛亮（亮有《南彝图》以化俗），晋则嵇康[6]、王羲之、王廙[7]（书画皆为逸少师）、王献之、温峤[8]，宋则远公[9]（有《江淮名山图》），南齐则谢惠连[10]，梁则陶弘景[11]（弘景以《羁放二牛图》谢梁武征聘），唐则卢鸿[12]（有《草堂图》），宋则司马光、朱熹、苏轼而已。

[1] 兹（zī）：此，这。
[2] 亹（wěi）亹：深远的样子。
[3] 张衡：字平子，东汉南阳西鄂人。善画。
[4] 蔡邕：字伯喈，东汉陈留圉（今河南杞县南）人。通经史、音律、天文，善辞章。工篆隶。著《蔡中郎集》。
[5] 杨修：字祖德，东汉华阴人。聪明有俊才。善画人物。
[6] 嵇康：字叔夜，三国魏铚人。丰姿俊逸，博学多通，善鼓琴，工书画，著《嵇康集》。
[7] 王廙：字世将，东晋琅琊临沂（今山东临沂）人。擅属词，工书画。

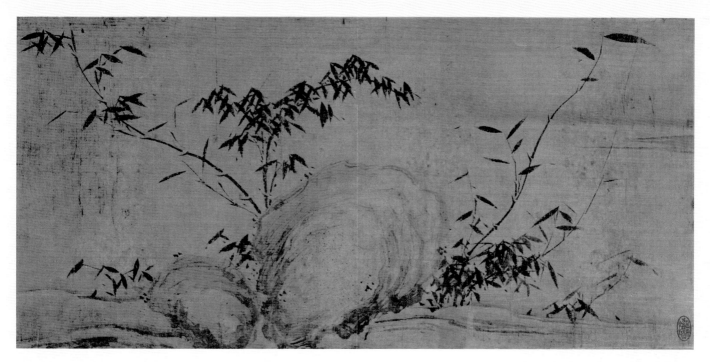

潇湘竹石图　苏轼
绢本
纵 28 厘米　横 105.6 厘米
中国美术馆藏

[8] 温峤: 字太真, 太原祁人。
善画。
[9] 远公: 释惠远, 本姓贾,
东晋雁门楼烦（今山西宁武
西）人。博综六经, 尤善庄、
老, 为净土宗初祖。
[10] 谢惠连: 陈郡阳夏人。
官至司徒府参军。书画并妙。
[11] 陶弘景: 字通明, 丹阳
秣陵人, 隐于句容句曲山,
自号华阳隐居。喜琴棋, 工
草隶, 好著述。
[12] 卢鸿: 字浩然, 唐洛阳
人。隐居嵩山。工书, 擅画
山水树石。

【作品解读】

《潇湘竹石图》为国内苏轼作品孤本。该图采用长卷式构图, 展现湖南省零陵县西潇、湘二水合流处, 遥接洞庭巨浸的苍茫景色。

【今文意译】

重品

自古以来, 以文章著称于世, 而其绘画不一定为人知道, 其实造诣很深的画者, 各个朝代都有不少的人。这里不能把他们每个人都写上。然而, 人们不仅因为他的画想起他, 而且因为想起他这个人而想见其画。在岁月的长河里, 令人不断产生崇敬之心的历代作画者, 汉代有张衡、蔡邕, 魏有杨修, 蜀有诸葛亮（诸葛亮有《南彝图》以正民俗）, 晋代有嵇康、王羲之、王廙（书、画都是王羲之的老师）、王献之、温峤, 南朝宋有慧远（有《江淮名山图》）, 南齐有谢惠连, 南朝梁有陶弘景（陶弘景有《羁放二牛图》, 对梁武帝的征聘谢而不出）, 唐代有卢鸿（有《草堂图》）, 宋代有司马光、朱熹、苏轼而已。

【导读】

通篇讲述一个道理, 告诉学画者, 好的人品才能创作出好的作品, 画以人品传世, 因此学画要先学做人。

【札记】

成家

自唐宋荆關董巨以異代齊名成四大家後而至李唐劉松年馬遠夏珪爲南渡四大家趙孟頫吳鎮黃公望王蒙爲元四大家高彥敬倪元鎮方方壺雖屬逸品亦卓然成家所謂諸大家者不必分門立戶而門戶自在如李唐則遠法思訓公望則近守董源彥敬則一洗宋體元鎮則首冠元人各自千秋赤幟難拔不知諸家肖子近日屬誰

【原文】

　　成家

　　自唐宋荆、关、董、巨[1]以异代齐名，成四大家，后而至李唐[2]、刘松年[3]、马远、夏珪为南渡四大家，赵孟頫[4]、吴镇[5]、黄公望[6]、王蒙[7]为元四大家，高彦敬[8]、倪元镇[9]、方方壶[10]，虽属逸品，亦卓然成家。所谓诸大家者，不必分门立户，而门户自在，如李唐则远法思训，公望则近守董源，彦敬则一洗宋体，元镇则首冠元人，各自千秋，赤帜[11]难拔。不知诸家肖子，近日属谁？

【今文意译】

　　成家

　　自唐宋时，荆浩、关仝、董源、巨然，以不同朝代而齐名，成为四大家。后来到李唐、刘松年、马远、夏圭，被称为南渡四大家。赵孟頫、吴镇、黄公望、王蒙为元四大家。高克恭、倪瓒、方从义，虽属逸品，也以其卓有成就成为名家。所谓的各大家，不必分门立户，而门户自在。如李唐是远学李思训的画法的。黄公望是近守董源的画法。高克恭则除去了南宋院体画后来的匠气。倪瓒在元代画家中名列第一。他们的画法各有流传的价值，谁也取代不了谁。近日，不知各家的出类拔萃者是谁？

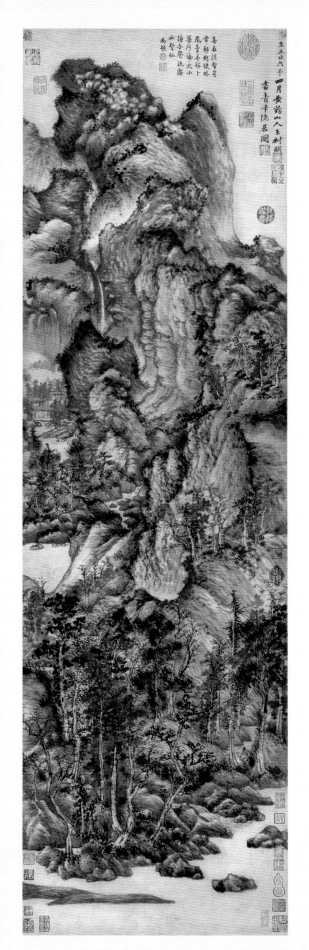

历数山水画坛巅峰人物，为后学者树立榜样，鼓励后学者勇攀高峰。

【注释】

[1] 荆、关、董、巨：荆浩、关仝、董源、巨然。

[2] 李唐：字晞古，宋河阳（今河南孟县）人。山水变荆浩、范宽之法，创大斧劈皴，笔法简括豪放，气势宏伟开阔，为南宋四大家之首。

[3] 刘松年：宋钱塘（今浙江杭州）人。淳熙画院学生，光宗绍熙间为画院待诏。山水师张训礼，笔墨精严，设色妍丽。

[4] 赵孟頫：字子昂，号松雪道人，元湖州（今浙江吴兴）人，宋宗室。工书法，画取法董源、李成。著《松雪斋集》。

[5] 吴镇：字仲圭，号梅花道人，元浙江嘉兴人。山水师法巨然，笔力雄劲，墨气沉厚。

[6] 黄公望：字子久，号一峰，大痴道人，元江苏常熟人。山水宗法董巨，水墨浅绛俱佳。著《写山水诀》。

[7] 王蒙：字叔明，号香光居士，黄鹤山樵，元湖州（今浙江吴兴）人。山水宗法董、巨，稠密幽深，郁茂苍茫。

[8] 高彦敬：高克恭，字彦敬，号房山道人，元大都（今北京）房山人。官至刑部尚书。工山水，师法米氏、董源，笔墨苍润。

[9] 倪元镇：倪瓒，字元镇。

[10] 方方壶：方从义，字无隅，号方壶，元贵溪（今属江西）人。能诗文，工书法。擅写云山，取法董、巨、二米，画风放逸。

[11] 赤帜：《史记·淮阴侯列传》：韩信督军与赵军大战井陉口。当时韩信背水设阵，并派人驰入赵军壁垒，拔赵帜，立汉帜，以奇计打败赵军。赤帜，即汉军所有的赤色旗帜。后比喻自成一家。

【作品解读】

此图绘画家乡吴兴的卞山景色。山势峥嵘，重山复岭，林木茂密，悬瀑深溪，背山临流处结屋数间，堂内一人抱膝倚床而坐，表现了文人适性悠闲的隐居生活。此图深邃幽雅，纵逸多姿，技法融合董源、巨然、郭熙、赵孟頫等名家之长，干湿互用，披麻皴、解索皴、牛毛皴、卷云皴、浑点、圆点、破竹点、破墨点等灵活变化，形成和谐的统一。图中繁密充盈，气势雄伟，表现了江南山岭浑厚苍润的特点。这是作者风格成熟期的精心之作。董其昌诗题为"天下第一王叔明"。

青卞隐居图　王蒙
立轴　纸本　墨笔
纵 140 厘米　横 42.2 厘米
上海博物馆藏

能變

人物自顧陸展鄭以至僧繇道元一變也山水則大

小李一變也荊關董巨又一變也李成范寬一變也

劉李馬夏又一變也大癡黃鶴又一變也

鹿柴氏曰趙子昂居元代而猶守宋規沈啓南本

明人而儼然元畫唐王洽若預知有米氏父子而

潑墨之關鑰先開王摩詰若逆料有王蒙而渲淡

之衣缽早具或創於前或守於後或前人恐後人

之不善變而先自變焉或後人更恐後人之不能

善守前人而堅自守焉然變者有膽不變者亦有識

人骑图　赵孟頫
卷　纸本　设色
纵 30 厘米　横 52 厘米
北京故宫博物院藏

【原文】

能变

人物自顾、陆、展、郑[1]，以至僧繇、道元，一变也。山水则大小李[2]，一变也，荆、关、董、巨又一变也，李成、范宽，一变也；刘、李、马、夏[3]，又一变也，大痴、黄鹤[4]，又一变也。

鹿柴氏曰：赵子昂居元代，而犹守宋规，沈启南本明人，而俨然元画。唐王洽若预知有米氏父子，而泼墨之关钥[5]先开，王摩诘若逆料[6]有王蒙，而渲淡之衣钵早具。或创于前，或守于后，或前人恐后人之不善变而先自变焉，或后人更恐后人之不能善守前人而坚自守焉。然变者有胆，不变者亦有识。

【作品解读】

此图为作者四十三岁时所作，代表了他早期人物鞍马风格。图中多用铁线描及游丝描绘出，细劲秀润，造型生动自然，体现出浓郁的唐代遗风。作者在此图中表现出对唐人画法的刻意追求和对古人精华的继承发扬。他曾经说："宋人画人物，不及唐人远甚，予刻意学唐，殆欲尽去宋人笔墨。"而在自题中更写道，"此图不愧唐人"，说明他对自己这幅画艺术成就的肯定。

【今文意译】

能变

人物画自顾恺之、陆探微、展子虔、郑法士，以至张僧繇、吴道元（吴道子），一变。山水是李思训、李昭道，一变；荆浩、关全、董源、巨然，又一变；李成、范宽，一变；刘松年、李唐、马远、夏圭，又一变；黄公望、王蒙，又一变。

鹿柴氏说：赵孟頫处于元代，而犹守宋人作画的规矩。沈周本是明代人，而画的画却真像元代的画。唐朝的王洽好像预先知道以后将有米氏父子，便提前为泼墨的技法开了先河。王维似乎料到以后会有王蒙，使渲淡的衣钵早已出现。有人创于前，有人守于后。有的是前人恐后人不会变化而先自变法。有的是后人恐更后的人不能很好地继承前人之法，而坚持自守其法。然而，变的人是有胆的，不变的人也是有识的。

【注释】

[1] 顾、陆、展、郑：顾恺之、陆探微、展子虔、郑法士。
[2] 大小李：大李指李思训，小李指李昭道。
[3] 刘李马夏：即"南宋四家"：刘松年、李唐、马远、夏圭。
[4] 大痴、黄鹤：黄公望，号大痴道人。王蒙，号黄鹤山樵。
[5] 关钥（yuè）：门闩和锁钥，锁门的工具。比喻事物紧要的部分。
[6] 逆料：预料。

【原文】

计皴

学者必须潜心毕智，先功某一家皴，至所学既成，心手相应，然后可以杂采旁收，自出炉冶，陶铸诸家，自成一家。后则贵于浑忘，而先实贵于不杂。约略计之：披麻皴、乱麻皴、芝麻皴、大斧劈、小斧劈、云头皴、雨点皴、弹涡皴、荷叶皴、矾头皴、骷髅皴、鬼皮皴、解索皴、乱柴皴、牛毛皴、马牙皴。更有披麻而杂雨点，荷叶而搅斧劈者。至某皴创自某人，某人师法于某，余已具载于山石分图之上，兹不赘。

【今文意译】

计皴

学画的人，必须专心发挥自己所有的智慧，先研习熟练某一家的皴法，到所学有成，心手互相协调，方可杂采旁收，通过自己理解，将各家的皴法融会贯通，自成一家。后便贵在将不必要的部分全都忘去，而开始时实在贵于不杂。皴法约略计有：披麻皴、乱麻皴、芝麻皴、大斧劈、小斧劈、云头皴、雨点皴、弹涡皴、荷叶皴、矾头皴、骷髅皴、鬼皮皴、解索皴、乱柴皴、牛毛皴、马牙皴。更有在披麻皴上杂上雨点，在荷叶皴上夹以斧劈皴的。至于某种皴创自何人，某人学于谁，我已具体地写在山石分图之上，现在就不赘述了。

計皴

學者必須潛心畢智先功某一家皴至所學既成心手相應然後可以雜採旁收自出鑪冶陶鑄諸家自成一家後則貴於渾忘而先實貴於不雜約略計之

披麻皴　亂麻皴　芝麻皴　大斧劈　小斧劈　雲頭皴　雨點皴　彈渦皴　荷葉皴　礬頭皴　骷髏皴　鬼皮皴　解索皴　亂柴皴　牛毛皴　馬牙皴

更有披麻而雜雨點荷葉而攬斧劈者至某皴創自某人某人師法於某余已具載於山石分圖之上茲不贅

皴，是中国画表现物象质感的一种绘画方法，或者说是一个步骤，并非山水画或画山石专用，只是多用于山水技法。所谓山水"皴法"的种类，古人的总结不一，少则十几种，多则三十多种。画传列举的十六种皴法，多数是传统主流皴法。其中芝麻皴和雨点皴与画传未列出的"豆瓣皴"说的都是一类皴法，以范宽《雪山萧寺图》《雪景寒林图》为代表。画传只是将十六种皴法列出，并未在后面全部予以示例，如：雨点皴、弹涡皴、骷髅皴、鬼皮皴、马牙皴；有未列出的皴法安排在后面"某家创自某人"的名家皴法中，如：泥里拔钉皴（江贯道）、荷叶皴（赵孟頫）、折带皴（倪瓒）。芝麻皴在二米皴法一节提到，矾头皴在巨然一节提到，图示却没有"矾头"，只能在吴镇一节的图示中看到，但此节文字没有提到"矾头"。所以此处列举的皴法与画传后面的内容没有必然联系。初学只要知道真正的皴法始于五代，以披麻皴（董源、巨然）、斧劈皴（荆浩、李唐、马远、夏圭），或披麻兼斧劈（范宽）、云头皴（李成、郭熙）、米点皴（二米），这五种基本体式为主，其他都是这些皴法的变体、结合。

骷髅皴，传统山水中是指表现的山石凹凸、镂空的形象似骷髅，并非是某种具体技法。

骷髅皴
销夏图（局部） 蓝孟

骷髅皴
江山卧游图（局部）　程正揆

【导读】

　　鬼皮皴，与骷髅皴所表现的山石类型相近，鬼皮皴是以勾勒、皴斫来表现太湖石等变化复杂的怪石质感。

鬼皮皴
树下人物图（局部）　丁云鹏

鬼皮皴
真赏斋图（局部）　文徵明

【导读】

弹涡皴，皴法犹如水流、旋涡的感觉，是披麻皴的变体，所谓"行云流水"，水、云不分家，也可以认为弹涡皴是披麻皴结合云头皴的变体，有云头皴的形态，又具备披麻皴的技法。南宋马和之的画风中就已经有弹涡皴的意思了。

弹涡皴
层峦叠嶂图（局部）　法若真

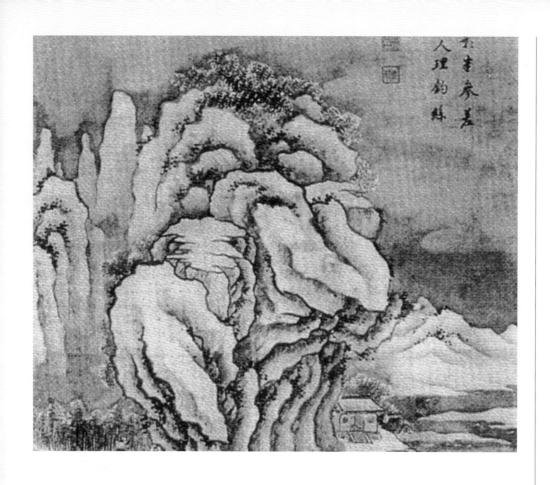

弹涡皴
寒江渔隐图（局部） 文柯

【导读】

　　马牙皴，是讲斧劈皴
的一种皴笔的排列形态，
如马的牙齿连根排列在
一起，其实就是斧劈皴的
一种具体技法。在南宋马
远、夏圭的画中能清晰
地感受到马牙皴的技法。

马牙皴
长江万里图（局部） 夏圭

30

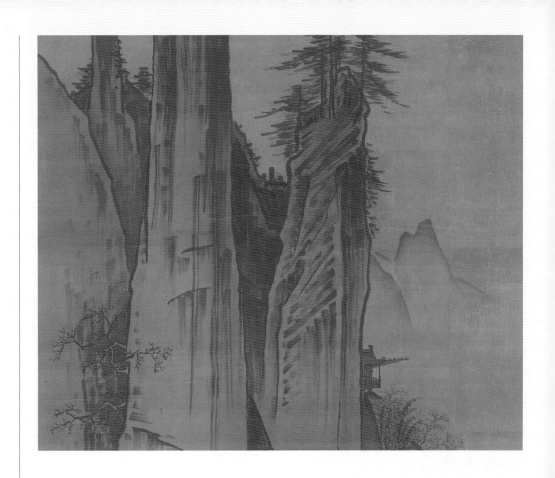

马牙皴
踏歌图（局部） 马远

马牙皴
溪桥访友图（局部） 王谔

釋名

淡墨重疊旋旋而取之曰斡淡以銳筆橫臥惹而取

之曰皴再以水墨三四而淋之曰渲以水墨衮同澤

之曰刷以筆直往而指之曰捽以筆頭特下而指之

曰擢擢以筆端而注之曰點點施於人物亦施於苔

樹界引筆去謂之曰畫畫施於樓閣亦施於松針就

縑素本色縈拂以淡水而成烟光全無筆墨踪跡曰

染露筆墨踪跡而成雲縫水痕曰漬瀑布用縑素本

色但以焦墨暈其傍曰分山凹樹隙微以淡墨瀚漤

成氣上下相接曰襯

【原文】

释名

淡墨重叠旋旋[1]而取之曰斡[2]；淡以锐笔横卧惹[3]而取之曰皴；再以水墨三四[4]而淋之曰渲；以水墨衮同[5]泽之曰刷；以笔直往而指之曰捽[6]；以笔头特下而指之曰擢[7]；擢以笔端而注之曰点，点施于人物，亦施于苔树；界引笔去谓之曰画，画施于楼阁，亦施于松针；就缣素[8]本色萦拂[9]以淡水，而成烟光，全无笔墨踪迹曰染；露笔墨踪迹而成云缝水痕曰渍；瀑布用缣素本色，但以焦墨晕其傍曰分；山凹树隙微以淡墨渰潒[10]成气，上下相接曰衬。

【注释】

[1] 旋旋：缓缓。
[2] 斡（wò）。
[3] 惹：应为"惹惹"。轻盈的样子。
[4] 三四：多次。
[5] 衮（gǔn）同：混同。
[6] 捽（zuó）。
[7] 擢（zhuó）。
[8] 缣素：书画所用的白绢。
[9] 萦拂：轻扫。
[10] 渰潒（tǎ）：渲染。

分

皴

渲

点

画

染

渍

衬

衬

【今文意译】

释名

用淡墨重叠相加，使之逐渐深厚的技法叫作干淡。用锐笔横卧轻取叫作皴擦。然后，再用水墨三四次淋之叫作渲。用水墨混合一次刷涂叫作刷。用笔直往而指之叫作捽。用笔头特下而指之，叫作擢。擢时仅用笔端往下注水墨叫作点。点用于人物，也用于苔树。画（划）是界画的意思，取象于田四围边界，根据它画直线的技法，可以用于画楼阁，也可以用于画松针。用细绢素本色，反复拂以淡水，可以绘出烟光，完全没有笔墨踪迹叫作染。露出笔墨踪迹而成云缝水痕叫作渍。画瀑布时以细绢素洁白的本色，用焦墨晕其旁边叫作分。于山凹树隙微微以淡墨渰潒成气，上下相接叫作衬。

《说文》[11]曰：画，畛[12]也，象田畛畔也。《释名》[13]曰：画，挂[14]也，以彩色挂象物也。尖曰峰，平曰顶，圆曰峦，相连曰岭，有穴曰岫[15]，峻壁曰崖，崖间崖下曰岩，路与山通曰谷，不通曰峪，峪中有水曰溪，山夹水曰涧，山下有潭曰濑[16]，山间平坦曰坂[17]，水中怒石曰矶[18]，海外奇山曰岛。山水之名，约略如此。

[11]《说文》：即《说文解字》。汉许慎撰。该书是我国第一部系统完备的字典。收字九千三百五十三个，分列五百四十个部首。列小篆为字头，先释其义，后解字形。

[12]畛（zhěn）：界限。

[13]《释名》：后世亦称《逸雅》，东汉刘熙撰，训诂书。

[14]挂：彰显。

[15]岫（xiù）。

[16]濑（lài）。

[17]坂（bǎn）。

[18]矶（jī）。

説文[11]曰、畫、畛[12]也象田畛畔也釋名[13]曰、畫、掛也[14]以彩色掛象物也尖曰峰平曰頂圓曰巒相連曰嶺有穴曰岫[15]峻壁曰崖崖間崖下曰岩路與山通曰谷不通曰峪峪中有水曰溪山夾水曰澗山下有潭曰瀨山間平坦曰坂[17]水中怒石曰磯[18]海外奇山曰島山水之名約略如此。

　　《说文》说：画，像田地里的小路，像田里的畛和畔。《释名》说：画，就是挂，用彩色挂物象。山尖的部分叫作峰。山上平的部分叫作顶。山上圆的部分叫作峦。山山相连叫作岭。山上有穴叫作岫。山的峻壁叫作崖。崖间崖下叫作岩。路与山相通的地方叫作谷，不通叫作峪。峪中的水叫作溪。山间夹水叫作涧。山下有潭叫作濑。山间平坦的地方叫作坂。水中的怒石叫作矶。江河湖海间的奇山叫作岛。山水画上的名称，大约就是这些。

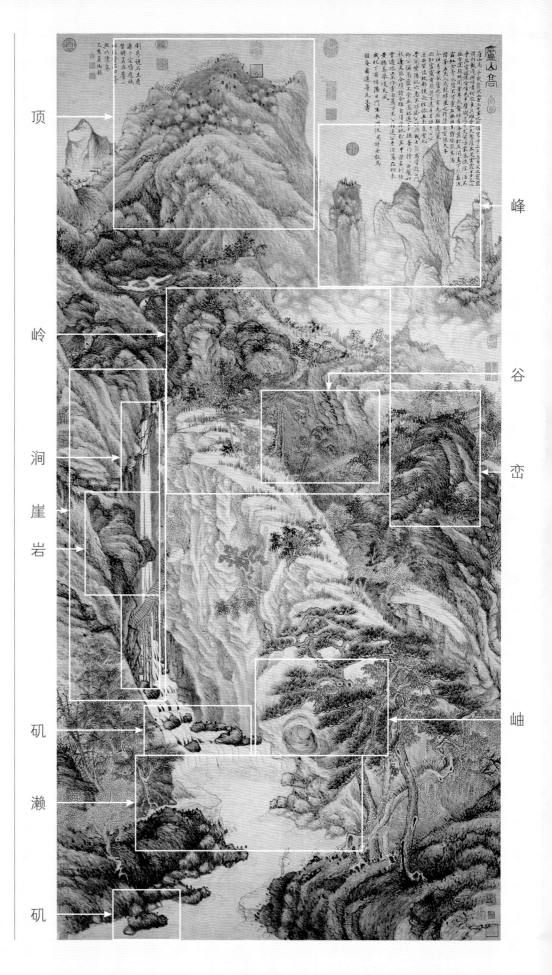

顶　峰　岭　谷　岫　涧　崖　岩　峦　矶　濑　矶

庐山高图　沈周
立轴　纸本　淡设色
纵 193.8 厘米　横 98.1 厘米
台北故宫博物院藏

35

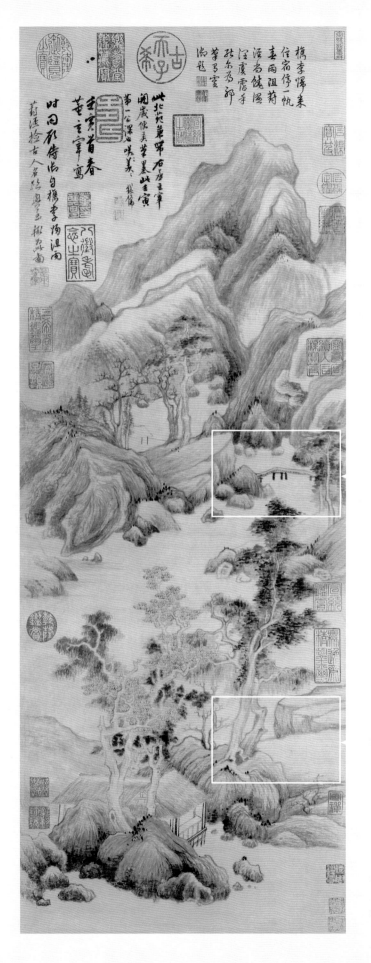

溪

坂

葑泾访古图　董其昌
立轴　纸本　水墨
纵 80 厘米　横 29.8 厘米
台北故宫博物院藏

岛

避暑山庄图　冷枚
立轴　绢本　设色
纵 254.8 厘米　横 172 厘米
北京故宫博物院藏

【作者简介】

冷枚，生卒年不详，清代画家。字吉臣，号金门画史，一作金门外史，胶州（今山东胶县）人，焦秉贞弟子。善画人物、界画，尤精仕女，画法得力西画写生，工中带写，点缀屋宇益精细如界画，笔墨洁净，赋色韶秀，典丽妍雅，颇得师传。

用筆

古人云有筆有墨筆墨二字人多不曉畫豈無筆墨

哉但有輪廓而無皴法即謂之無筆有皴法而無輕

重向背雲影明晦即謂之無墨王思善曰使筆不可

反為筆使故曰石分三面此語是筆亦是墨

凡畫有用畫筆之大小蟹爪者點花染筆者畫蘭與

竹筆者有用寫字之兔毫湖穎者羊毫雪鵝柳條者

有慣倚毫尖者有專取禿筆者視其性習各有相近

未可執一

【原文】

　　用笔

　　古人云：有笔有墨。笔墨二字，人多不晓，画岂无笔墨哉！但有轮廓而无皴法，即谓之无笔；有皴法，而无轻重向背、云影明晦，即谓之无墨。王思善[1]曰：使笔不可反为笔使。故曰"石分三面"，此语是笔亦是墨。

　　凡画有用画笔之大小蟹爪者，点花染笔者，画兰与竹笔者；有用写字之兔毫湖颖[2]者，羊毫雪鹅柳条[3]者，有惯倚毫尖者，有专取秃笔者。视其性习，各有相近，未可执一。

　　鹿柴氏曰：云林之仿关仝，不用正峰[4]，乃更秀润，关仝实正峰也。李伯时书法极精，山谷[5]谓其画之关钮[6]透入书中，则书亦透画中矣。钱叔宝[7]游文太史[8]之门，日见其搦管[9]作书，而其画笔益妙。夏昶与陈嗣初[10]、王孟端[11]相友善，每于临文见草而竹法愈超，与文士熏陶，实资笔力不少。又欧阳文忠公，用尖笔干墨，作方阔字，神采秀发，观之如见其清眸丰颊，进趋晔如。徐文长醉后，拈写字败笔作拭桐美人，

【注释】

[1] 王思善：应为"郭熙"。郭熙《林泉高致集》："一种使笔不可反为笔使，一种用墨不可反为墨用。"

[2] 湖颖：湖笔。所谓"颖"，就是指笔头尖端有一段整齐而透明的锋颖，业内人称之为"黑子"。

[3] 雪鹅柳条：笔名。

[4] 峰：应为"锋"。

[5] 山谷：黄庭坚，字鲁直，号山谷道人，

[6] 关钮：比喻关键，根本。

[7] 钱叔宝：钱谷，字叔宝，号馨室子。

[8] 文太史：文徵明，曾授职翰林院待诏，故人称文太史。

[9] 搦（nuò）管：持笔。

[10] 陈嗣初：陈继，字嗣初，明吴县（今江苏苏州）人。擅文，写竹尤奇。

[11] 王孟端：王绂，字孟端，号友石，明无锡（今属江苏）人。工画山水，多学王蒙。著《友石山房集》。

鹿柴氏曰、雲林之傚關仝不用正峰乃更秀潤。

仝寶正峰也李伯時書法極精山谷謂其畫之關

鈕透入書中則書亦透畫中矣錢叔寶遊文太史

之門日見其搦管作書而其畫筆益妙夏昶與陳

嗣初王孟端相友善每於臨文見草而竹法愈超

與文士薰陶寶資筆力不少又歐陽文忠公用尖

筆乾墨作方濶字神采秀發觀之如見其清畔豐

頗進趨曄如徐文長醉後拈寫字敗筆作拭桐美

人即以筆染兩頰而丰姿絶代轉覺世間鉛粉爲

垢此無他盖其筆妙也用筆至此可謂珠撒掌中

神遊化外書與畫均無岐致不寧惟是南朝詞人

直謂文爲筆沈約傳曰謝元暉善爲詩任彦昇工

於筆庾肩吾曰詩既若此筆又如之杜牧之曰杜

詩韓筆愁來讀似倩麻姑癢處抓夫同此筆也用

以作字作詩作文俱要抓着古人癢處即抓着自

已癢處若將此筆作詩作文與作字畫俱成一不

痛不癢世界會須早斷此臂有何用哉

【原文】

作拭桐美人，即以笔染两颊，而丰姿绝代，转觉世间铅粉[12]为垢。此无他，盖其笔妙也。用笔至此，可谓珠撒掌中，神游化外，书与画均无歧致。不宁唯是，南朝词人直谓文为笔。《沈约[13]传》曰：谢元晖[14]善为诗，任彦升[15]工于笔。庾肩吾[16]曰：诗既若此，笔又如之。杜牧之曰："杜诗韩笔愁来读，似倩麻姑痒处抓。"夫同此笔也，用以作字、作诗、作文，俱要抓着古人痒处，即抓着自己痒处。若将此笔作诗、作文与作字画，俱成一不痛不痒世界，会须早断此臂，有何用哉？

[12] 铅粉：可用于涂面的化妆品。
[13] 沈约：字休文，南朝梁武康人。官至尚书令。博学善属文，著述颇丰。
[14] 谢元晖：南齐人，工诗。
[15] 任彦升：任昉，字彦升。南朝梁乐安博昌（今山东寿光）人。善属文，与沈约诗并称"任笔沈诗"。
[16] 庾（yǔ）肩吾：字子慎，南朝梁南阳新野（今属河南）人。擅诗赋，工书法。著《书品》。

用笔

古人说："有笔有墨。"对笔墨二字，人们多不了解。作画怎能无笔墨呢？只有轮廓而无皴法，就叫作无笔。有皴法而无轻、重，向、背，云、影、明、晦，就叫作无墨。王绎说：用笔不可反被笔所驱使，因而，石要分三面。这句话说的是笔也是墨。

凡是作画用笔，有用笔的大小蟹爪的，有用以点花染色的，有用作画兰、竹的，有用写字的兔毫、湖颖的，有用羊毫、雪鹅、柳条的，有习惯靠毫尖的，有专用秃笔的。要看作画人的性习，选择与之相近的笔，不可偏执于一种。

鹿柴氏说：倪瓒仿关仝的用笔，不用笔的正锋，画出的山水更加秀润。关仝其实是用正锋的。李公麟的书法极精。

【作品解读】

徐渭存世有多幅《蕉石图》，可见他对于这一题材的偏爱。蕉石更便于发挥他大写意水墨的特性。图中，隆石纯以水墨用笔纵横抹出，浑厚华滋。石后芭蕉，间以梅竹，相互映衬。渴笔潇洒灵动，逸气豪发。图右上自书七绝一首："冬烂芭蕉春一芽，隔墙似笑老梅花。世间好事谁兼得，吃厌鱼儿又拣虾。青藤漱老墨谑。"

蕉石图　徐渭
立轴　纸本　水墨
纵 166 厘米　横 91 厘米
(瑞典) 斯德哥尔摩东方博物馆藏

黄庭坚《诸上座帖》（局部）

黄庭坚讲，他的画成功的关键是将画透入书法之中，而书法便也透入画中了。钱谷从师求学于文太史（文徵明）门下，见他整日握着笔写字，从而他的画笔更为精妙。夏昶与陈继、王绂是好朋友，每到写文章时，都写的草书，从而画竹之法愈加高超。文人在一起，受书法熏陶实在为他们增加不少绘画的笔力。又欧阳文忠公（欧阳修），用尖笔干墨作方阔形的字，神采秀发，看起来如见他的清眸丰颊，走近看仿佛更加光彩。徐渭醉后拈笔写字出了败笔，便改作拭桐美人，就用墨笔染她的两颊，竟然丰姿绝代，反倒令人觉得世间的铅粉是垢物。这不是其他原因，都因他用笔神妙。用笔妙到这个地步，可以说是珍珠撒自掌中，神畅意适脱尘出世。书法与绘画都无不同之处。不仅如此，南朝词人直接说文就是笔。《沈约传》说："谢朓善作诗，任昉长于笔。"庾肩吾说："诗既如此，笔又同样。"杜牧说："杜诗韩笔愁来读，似倩麻姑痒处抓。"用笔的道理一样，用以作字、作诗、作文，都要抓着古人痒处，即抓着了自己痒处。若用笔作诗、作文与作字画都作成一个不痛不痒的样子，就应早断了这臂，留它有什么用呢？

用墨

李咸熙①惜墨如金王洽潑墨潘成畫夫學者必念惜墨

潑墨四字於六法三品思過半矣

鹿柴氏曰大凡舊墨祗宜畫舊紙傚舊畫以其光

鋩盡歛火氣全無如林逋魏野俱屬典型允宜並

廣若將舊墨施於新繪金牋金箋之上則翻不若

新墨之光彩直射此非舊墨之不佳也實以新楮

繪難以相受有如置深山有道之淳古衣冠於新②

貴暴富座上無不掩口胡盧臭味何能相入余故

謂舊墨留畫舊紙新墨用畫新繪金楮凡可任意

揮灑不必過惜耳

用墨

李成[1]惜墨如金，王洽泼墨渖成画。夫学者必念"惜墨泼墨"四字，于六法三品，思过半矣。

鹿柴氏曰：大凡旧墨，只宜画旧纸、仿旧画，以其光芒尽敛，火气全无，如林逋、魏野，俱属典型，允宜并席。若将旧墨施于新缯、金笺、金箑之上，则翻不若新墨之光彩直射。此非旧墨之不佳也，实以新楮缯难以相受，有如置深山有道之淳古衣冠于新贵暴富，座上无不掩口胡卢[2]，臭味何能相入？余故谓旧墨留画旧纸，新墨用画新缯、金楮，且可任意挥洒，不必过惜耳。

【注释】

[1] 李成：此为原书误。应为李成或李咸熙。
[2] 胡卢：葫芦。

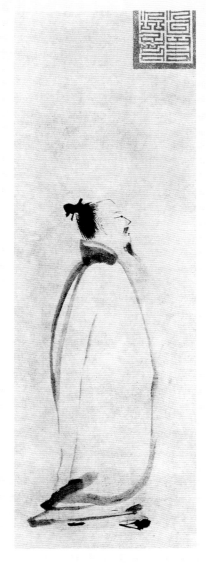

梁楷《太白行吟图》

梁楷《泼墨仙人图》

【今文意译】

用墨

李成惜墨如金，王洽泼墨于未干时作成画。学画的人，一定要记住"惜墨泼墨"这四个字，对于"六法""三品"，大部分就领悟了。

鹿柴氏说：一般旧墨只宜于在旧纸上作画，模仿作旧画。因为它的光芒尽收，妄躁的火气全无。如林逋、魏野这样清醇静穆的高洁之士，都属典型，彼此相称。如果将旧墨用于新绢和金笺、金扇上面，反倒上如新墨那样的光彩直射。这不是旧墨不好，实在是新造的纸和绢，难以接受。如同把深山有道者淳朴的古衣冠放在新贵、暴富者的座位上，令人们无不掩口从喉间发出笑声，臭味何能相入？所以我说，旧墨应留着画旧纸，新墨用来画新绢和新纸，而且可以任意挥洒，不必过惜。

【导读】

"惜墨""泼墨"四字是学画者要牢记的用墨原则。什么时候该"惜墨如金"，什么时候该"泼墨如水"是需要学画者在实践中慢慢体会的。后面的具体技法都是经验之谈，读者需尝试后才能体会。

重潤渲染

画石之法先從淡墨起可改可救漸用濃墨者爲上董源坡脚下多碎石乃画建康山勢先向筆畫邊皴起然後用淡墨破其深凹處著色不離乎此石著色要重董源小山石謂之礬頭山中有雲氣皴法要滲軟下有沙地用淡墨掃屈曲爲之再用淡墨破夏山欲雨要帶水筆暈開山石加淡螺青於礬頭更覺秀潤○以螺青入墨或藤黃入墨画石其色亦浮潤可愛○冬景借地爲雪以薄粉暈山頭濃粉點苔。○画樹不用更重幹瘦枝脆卽爲寒林再用淡墨水重過加潤之則爲春樹○凡画山著色與用墨必有

46

重润渲染

画石之法，先从淡墨起，可改可救，渐用浓墨者为上。董源坡脚下多碎石，乃画建康山势。先向笔画边皴起，然后用淡墨破其深凹处。着色不离乎此，石着色要重。董源小山石，谓之矾头。山中有云气，皴法要渗软。下有沙地，用淡墨扫，屈曲为之，再用淡墨破。

夏山欲雨，要带水笔晕开，山石加淡螺青于矾头，更觉秀润。以螺青入墨，或藤黄入墨画石，其色亦浮润可爱。冬景借地为雪，以薄粉晕山头，浓粉点苔。画树不用更重，干瘦枝脆，即为寒林。再用淡墨水重过加润之，则为春树。凡画山，着色与用墨必有浓淡者，

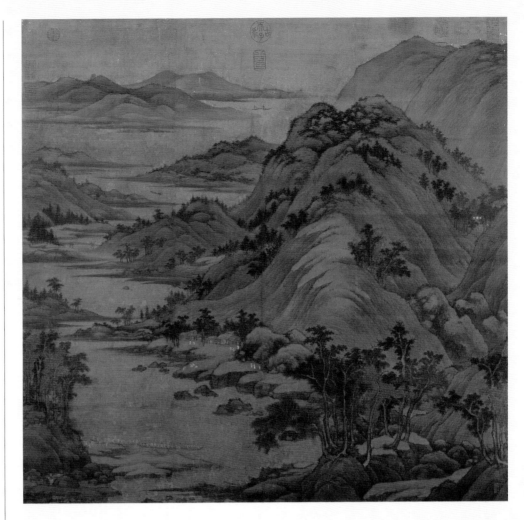

龙宿郊民图　董源
绢本
纵 156 厘米　横 160 厘米
台北故宫博物院藏

【今文意译】

重润渲染

画石的方法，以先用淡墨画起，可以改，可以补救画错之处，再逐渐用浓墨为好。董源的画坡脚下多画碎石，是画建康这个地方的山势。先从笔画边皴起，然后用淡墨破它的深凹处，着色无非就是这样。石的着色要重。董源所画的小山石叫作矾头。山中有云气，皴的方法是结合渲润而使之柔和；下有沙地，用淡墨扫，屈曲而作，再用淡墨破。

画将要下雨的夏山，要用带水的笔晕开，加淡螺青色于山石中的矾头上，会使人更觉秀润。用螺青或藤黄入墨画石，它的颜色也浮润可爱。冬景可以借底色为雪，用薄粉晕山头，浓粉点苔。画树不用更重的颜色，干瘦枝脆，就是寒林，再用淡墨水重新加润，就是春树。

凡是画山着色与用墨，必须有浓有淡，因山必有云影，有影的地方必然晦暗；无影有日色的地方必然明亮；明处颜色淡，晦处颜色浓。那么画成以后云光日影便真像浮动于其中了。山水画家画雪景多未脱俗。我曾见李成的《雪图》，峰峦林屋，都用淡墨所画，而水天空阔处全用粉填，也算得一奇。凡画远山，必须意在笔先，先打出草图，然后用青色与墨一一染出。第一层色淡，后一层略深，最后一层又深，总之，愈远的云气愈深，因而色也就愈重。画桥梁和屋宇，应该用淡墨润一次。无论是画着色画还是水墨画，不润，都会显得浅薄。王蒙的画，有的全不设色，只用赭石淡水润松身，略勾石的轮廓，其丰采便无论谁都比不上。

濃淡者以山必。有。雲影。有。影。處必。晦無。影。有日色。處。

必。明。明。處淡。晦處。濃則。画成儼然。雲光日影浮動于。

中矣。○山水家画雪景多俗嘗見李營丘雪圖峰巒

林屋盡以淡墨爲之而水天空濶處全用粉填亦一

奇也。○凡打遠山必先以香朽其勢然後以青以墨

一一染出。初一層色淡後一層略深最後一層又深

恭愈遠者得雲氣愈深故色愈重也。○画橋梁及屋

宁須川淡墨潤一二次。無論甚色與水墨不潤即淺

薄。○王叔明画有全不設色只以赭石淡水潤松身

略勾石廓便丰采絕倫。

【原文】

着色与用墨必有浓淡者，以山必有云影，有影处必晦，无影有日色处必明。明处淡，晦处浓，则画成俨然云光日影浮动于中矣。山水家画雪景多俗，尝见李营丘雪图，峰峦林屋，尽以淡墨为之，而水天空阔处，全用粉填，亦一奇也。凡打远山，必先以香朽其势，然后以青以墨一一染出，初一层色淡，后一层略深，最后一层又深，盖愈远者得云气愈深，故色愈重也。画桥梁及屋宇，须用淡墨润一两次。无论着色与水墨，不润即浅薄。王叔明画，有全不设色，只以赭石淡水润松身，略勾石廓，便丰采绝伦。

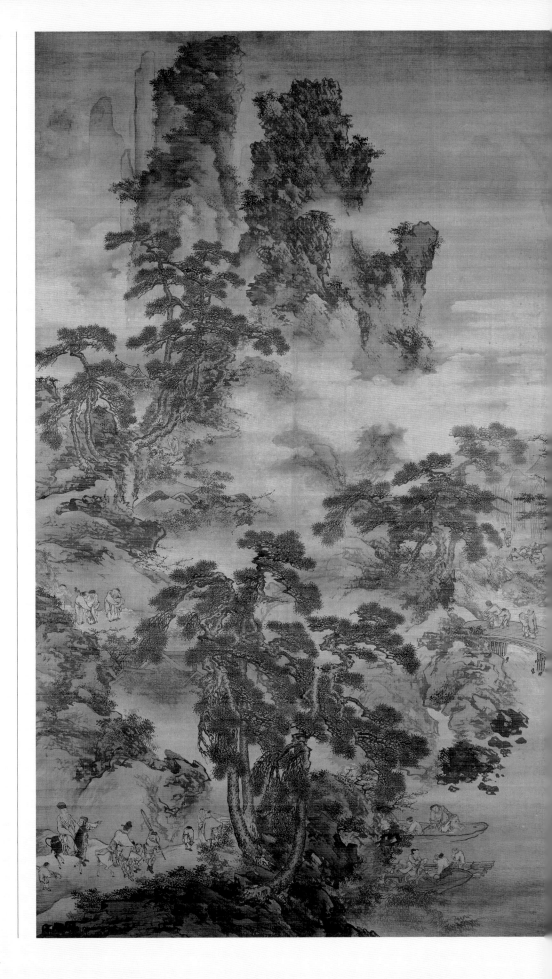

春酣图 戴进
绢本
纵 291.3 厘米 横 171.5 厘米
台北故宫博物院藏

天地位置

凡經營下筆必留天地何謂天地有如一尺半幅之

上上畱天之位下畱地之位中間方主意定景竊見①

世之初學據爾把筆塗抹滿幅看之填塞人目已覺②

意阻那得取重于賞鑒之士

鹿柴氏曰、徐文長論画以奇峰絕壁大水懸流惟

石蒼松幽人羽客大抵以墨汁淋漓烟嵐滿紙曠③

若無天密如無地爲上此語似與前論未合曰文④

長乃瀟灑之士却于極填塞中具極空靈之致夫

曰曠若曰密如於字句之縫早逗露矣⑤

【原文】

天地位置

凡经营下笔，必留天地。何谓天地？有如一尺半幅之上，上留天之位，下留地之位，中间方主意[1]定景。窃见世之初学，据尔[2]把笔，涂抹满幅，看之填塞人目，已觉意阻，那得取重于赏鉴之士。

鹿柴氏曰：徐文长论画，以奇峰绝壁，大水悬流，怪石苍松，幽人羽客[3]，大抵[4]以墨汁淋漓，烟岚满纸，旷若无天密如无地为上。此语似与前论未合，曰：文长乃潇洒之士，却于极填塞中具极空灵之致，夫曰旷若，曰密如，于字句之缝，早逗露[5]矣。

【注释】

[1] 主意：应为"立意"。
[2] 据尔：应为"遽尔"，匆忙。
[3] 幽人羽客：泛指隐士。
[4] 大抵：大都，大致。
[5] 逗露：透漏。

秋山行旅图　佚名
纵 190 厘米　横 118 厘米

【今文意译】

天地位置

凡下笔经营之先，必须在画纸上留好天地。什么叫天地？如在一尺半幅之上，上面要留天的位置，下面要留地的位置，中间才立意定景。我见世上初学的人，匆忙行笔，满幅涂抹，看时堵塞人的眼睛，已觉意趣受到阻碍，怎么能让鉴赏的人看重呢？

鹿柴氏说：徐渭论画，崇尚奇峰绝壁，大水悬流，怪石苍松，隐士道人；大都以墨汁淋漓，云烟雾岚满纸，空阔远大若无天，景物密布如无地，为上乘之作。这话好像与前面的理论不合。我看，徐渭是潇洒的人，于极其堵塞之中创造极具空灵的韵致。他所说的"旷"和"密"，就这样早已于字句缝间的隐蔽中透露出来了。

哉

書則書卷之氣上升市俗之氣下降矣學者其愼旃

則不生市則多俗俗尤不可侵染去俗無他法多讀

筆墨間寧有穉氣毋有滯氣寧有霸氣毋有市氣滯

去俗

邪魔之氣繞吾筆端

小仙、於屠赤水画笺中直斥之爲邪魔切不可使此

如鄭顛仙張復陽鍾欽禮蔣三松張平山汪海雲吳

破邪

【原文】

破邪

如郑颠仙[1]、张复阳[2]、钟钦礼[3]、蒋三松[4]、张平山[5]、汪海云[6]、吴小仙[7]，于屠赤水[8]《画笺》[9]中，直斥之为邪魔[10]，切不可使此邪魔之气绕吾笔端。

去俗

笔墨间宁有稚气，毋有滞气；宁有霸气，毋有市气。滞则不生，市则多俗，俗尤不可侵染。去俗无他法，多读书，则书卷之气上升，市俗之气下降矣，学者其慎旃哉。

【今文意译】

破邪

如郑颠仙、张复阳、钟钦礼、蒋嵩、张路、汪肇、吴伟，在屠隆的《画笺》一书中，被直斥之为邪魔。切不可使这样的邪魔之气绕于自己的笔端。

去俗

笔墨间宁可有稚气，不要有滞气；宁可有霸气，不要有市气。滞则没有生气，市则多俗。尤其不可被侵染上俗气。去俗没有其他办法，可以多读书，使书卷之气上升，市井之气就下降了。学画的人要慎思这一问题啊。

【注释】

[1] 郑颠仙：郑文林，号颠仙，明闽人。

[2] 张复阳：名复，字复阳，道士，明浙江平湖人。善诗能书，工山水、人物。

[3] 钟钦礼：号南越山人，明浙江上虞人。工诗，精绘事，笔墨粗豪。

[4] 蒋三松：蒋嵩，号三松，明金陵人。山水宗吴伟，喜用焦墨，行笔粗莽，多越矩度。

[5] 张平山：张路，字天驰，号平山，明祥符（今河南开封）人。擅人物、山水，笔势狂放。

[6] 汪海云：汪肇，号海云，明休宁人。工画山水、人物，气势磅礴。

[7] 吴小仙：吴伟，字士英，号小仙，明江夏（今湖北武昌）人。工画人物，兼擅山水，笔墨放纵。

[8] 屠赤水：屠隆，字长卿，号赤水、蓬莱仙客、鸿苞居士，明鄞县人。博学多才，诗文、戏曲、书画造诣皆深。擅作长诗，尤精戏曲，著有《昙花记》《修文记》《彩毫记》三种，书法擅行、草书。另著有《白榆集》《由拳集》《鸿苞集》《观音考》等多种。

[9]《画笺》：屠隆著。此书论及画论、鉴赏等问题。

[10] 邪魔：唐岱《绘事发微》：“至南宋画院，刻画工巧，金碧辉煌，始失画家天趣。其间如李唐、马远，下笔纵横，淋漓挥洒，另开户牖，至明戴文进、吴小仙、谢时臣皆宗之，虽得一体，竟于古人背驰，非山水中正派。”屠隆《画笺·邪学》：“如郑颠仙、张复阳、钟钦礼、蒋三松、张平山、汪海云辈，皆画家邪学，徒呈狂态者也，俱无足取。”

【导读】

　　自董其昌提出绘画的“南北宗论”后，其追随者们出于某种目的，便把追随南宋院体风格的画家戴进、吴伟、蒋嵩、张平路等等视为“北宗”，强烈攻击之。说他们是“日就狐禅，衣钵尘土”。其实，董其昌只是把不同风格的画家归了一下类，并没有认真地攻击“北宗”，他自己是因为精神气质与“北宗”画家不同，很难学好，所以才没有学。对“北宗”具体的画家和画作反倒是推崇尤高。何况他一直认为绘画就是自娱，用不着那样认真。

　　明代文人屠隆的杂文集《考槃余事》第二卷中的《画笺》是以对前人论画的注释方式集成的札录，其中有的是引用了前人的画论加以评述，有的是针对当时画坛的种种弊端加以批评，还有平日收藏的经验总结。虽然较为零散，却阐述了异常丰富的画学理论，是明代画论中的优秀作品。文中推崇“文人画”把“真趣”“意趣”“物趣”作为对路、汪肇、吴伟的作品便成了“邪魔”。

　　其实在这些“邪魔”中不乏实力画家。这里不得不提一下吴伟，他是一个能力很强的画家，其绘画风格全面多样，有粗豪的，也有精致的，有院体气息的；也有民间风俗的。题材也是多种多样，人物、山水都有上乘之作。但他为人粗俗，躁动不安，急功近利，在纵笔挥洒间透露出了这种个性，这种有悖于文人画原则的风格，被当世及后来的文人画家所贬斥，再加上其为人口碑不佳，为清高的文人所不齿，因此他在画史上的地位始终未能跻身一流，甚至被屠隆列为“邪魔”。下面选几幅“邪魔”之作供读者参考，看看是否有屠隆等人所说的那样不堪。

【作品解读】

　　此图画苍茫江边，枯枝败叶；待客孤舟，船主缩头袖手独坐船头；路上行者，拱手低头相互对揖问候。作者此幅师法元代吴镇笔意，画树枝叶又硬又直，但硬中有婉，直中有收。全图给人一种萧条枯瑟的秋冬景象。

山水图　张复阳
册页　纸本　设色
纵32厘米　横19.7厘米
北京故宫博物院藏

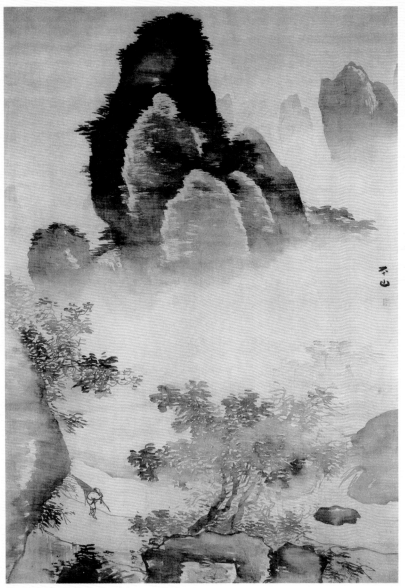

山雨欲来图　张路
立轴　绢本　淡设色
纵 147 厘米　横 105 厘米
北京故宫博物院藏

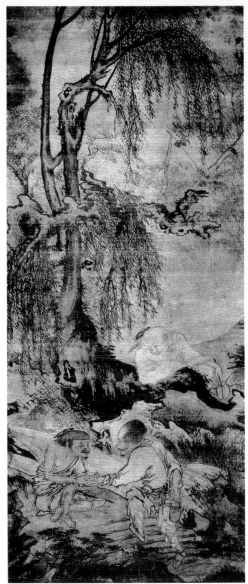

柳荫人物图　郑文林
立轴　绢本　水墨
纵 161 厘米　横 70 厘米
（日）私人藏

【作品解读】

　　此图为张路水墨山水画代表作之一，写山雨欲来前狂风大作，乌云满天的情景。在笔墨形成上有独到之处，充分运用了绢不易晕化的特性，多用湿笔和浓墨，恰到好处。山石画法近似马、夏及戴进的带水斧劈法，但又有所不同。画树则多以短笔横向画出，自然生动。全幅笔墨健拔淋漓，气势壮阔。

【作品解读】

　　以泼墨侧锋，拖泥带水，尽情挥写乱石老柳，以细碎之笔，密点柳叶，疾写杂草。人物造型，偏头斜目，举止怪诞，神情诙谐，更以颤笔写衣纹，癫狂之气，跃然画外，吸取了牧溪、梁楷天然之趣，而舍弃了浙派生硬之弊，构成了如此动人的艺术特点。

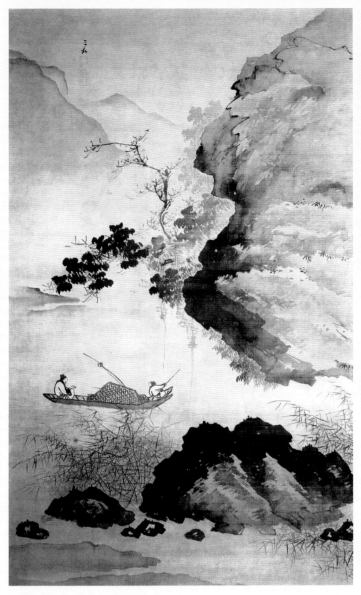

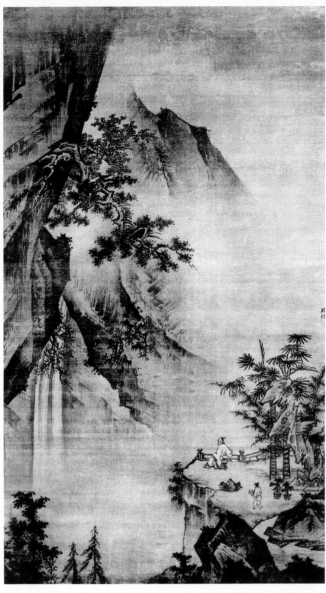

渔舟读书图　蒋嵩
立轴　绢本
纵 171 厘米　横 107.5 厘米
北京故宫博物院藏

高士观瀑图　钟钦礼
立轴　绢本　水墨　淡设色
纵 178 厘米　横 104 厘米
（美）大都会艺术博物馆藏

【作品解读】

此图为蒋嵩的粗笔水墨山水画。用笔劲健粗放，墨气淋漓。境界幽远，生动地表现出远近溪山、轻舟横渡的旷野之景。在画技法上运用粗犷方阔的大斧劈皴，展示了作者个人的独特风格。继承了南宋马远、夏圭的传统而有变化。

【作品解读】

图中危崖耸立，瀑布垂挂直落谷底，水雾弥漫。雅士于园林一角。凭栏观飞泉，神态怡然陶醉，超然清逸之趣溢于画外。山石全以斧劈皴出之，描绘树木时勾点并用。使整幅画充满峻峭秀逸之气。

渔乐图 吴伟（左图）
立轴 纸本 淡设色
纵 270 厘米 横 174.4 厘米
北京故宫博物院藏

观瀑图 汪肇（右图）
立轴 绢本 水墨 淡设色
纵 110 厘米 横 81.5 厘米
（美）普林斯顿大学美术馆藏

长江万里图（局部） 吴伟（下图）
长卷 绢本 墨笔
纵 27.8 厘米 横 976.2 厘米
北京故宫博物院藏

【作品解读】

　　左图为吴伟传世的巨幅山水画杰作。粗壮劲健的线条，挥洒淋漓的墨色，构成了画面的磅礴气势。全幅境界开阔，气象雄壮。

【作品解读】

　　右图阔笔斧劈，成跌宕巨石；劲毫顿挫，作屈铁古木。树石黝黯，以淡墨渝润；白云飞瀑，以留白而成。黑白相映，尽显山谷清幽之气。树旁二高士，抢扇举首，遥观飞瀑，神情悠然。衣纹以折芦描出之，与景物峭硬感觉相谐和，属典型浙派风格。

【作品解读】

　　此图为吴伟传世水墨写意山水画中仅见的长卷巨制，描绘了万里长江沿途的景色。长卷构图起伏多变，意境浩荡而含蓄。用笔简逸苍劲，横涂直抹，峰壑毕露，枯湿浓淡，一气呵成，痛快淋漓。集中反映了画家以气势取胜的艺术特色。

设色各法

設色

鹿柴氏曰、天有雲霞、爛然成錦、此天之設色也。地生草樹、斐然有章、此地之設色也。人有眉目唇齒、明皓紅黑、錯陳於面、此人之設色也。鳳擅苞、鷄吐綏、虎豹炳蔚其文、山雉離明其象、此物之設色也。司馬子長、援據尚書、左傳、國策諸書、古色燦然、而成史記、此文章家之設色也。犀首張儀、變亂黑白、支辭博辨、口橫海市、舌捲蜃樓、務為鋪張、此言語家之設色也。夫設色而至於文章、至於言語、不惟

【原文】

设色

鹿柴氏曰：天有云霞，烂然成锦，此天之设色也。地生草树，斐然[1]有章，此地之设色也。人有眉目唇齿，明皓红黑，错陈于面，此人之设色也。凤擅[2]苞[3]，鸡吐[4]绥[5]，虎豹炳蔚[6]其文，山雉[7]离明[8]其象[9]，此物之设色也。司马子长[10]，援据[11]《尚书》[12]《左传》[13]《国策》[14]诸书，古色灿然，而成《史记》[15]，此文章家之设色也。犀首[16]张仪[17]，变乱黑白，支[18]辞博辨，口横海市，舌卷蜃楼，务为铺张，此言语家之设色也。夫设色而至于文章、至于言语，不惟有形，

【注释】

[1] 斐然：有文采的样子。

[2] 擅：占有；独有。

[3] 苞：物丛生曰苞，为草木通称。

[4] 吐：放出；开放。

[5] 绥：丝带。

[6] 炳蔚：形容文采的鲜明华美。

[7] 雉：野鸡。

[8] 离明：色彩繁杂明丽。

[9] 象：形象。凡形之于外者皆称象。

[10] 司马子长：司马迁，字子长，汉代夏阳（今陕西韩城南）人。著《史记》。

[11] 援据：依据。

[12]《尚书》：亦称《书经》，是上古时期历史文件和部分追述古事著作的汇编。研究商周历史的重要资料。

58

设色

鹿柴氏（王概）说：天上的云霞，灿烂如锦缎，这是上天的颜色；地上的树木，青翠如翡翠，这是大地的颜色；人有眉、目、唇、齿，黑、亮、红、白地布在脸上，这是人的颜色。鲜艳的凤羽，明媚斑斓的山鸡，绚烂的绶带，华丽的虎豹之身，这是物的颜色。

司马迁根据《尚书》《左传》《国策》等古色灿然的典籍，完成的史学巨著——《史记》，这是文章的颜色。公孙衍、张仪变乱黑白，支辞博辩，口横海市，舌卷蜃楼，这是语言的颜色。颜色不仅有形而且有声。啊，广阔的天地，众多的生灵，华丽的文章，精彩的语言，顿时构成了一个绚烂多彩的画面。

[13]《左传》：《春秋左氏传》的简称，又名《左氏春秋》。《左传》是我国第一部叙事详细、体系完整的编年体史书。

[14]《国策》：即《战国策》，是战国时代的史料汇编。初由战国末年或秦汉时人搜集辑录成书，西汉刘向重加编校，共三十三篇，定名为《战国策》。

[15]《史记》：是我国第一部纪传体通史。纪事从传说的皇帝始，至汉武帝太初年间止，包括以汉族为主体的三千年发展的历史。

[16]犀首：官名，属武官。

[17]张仪：战国魏人。初与苏秦同学，秦惠王以为相，游说六国，破秦合纵而为连横，号曰武信君。

[18]支：调度；指使。

摄影 郭晓丹

【原文】

不惟有形，抑且有声矣。嗟乎，大而天地，广而人物，丽而文章，赡而言语，顿成一着色世界矣。岂惟画然，即淑[19]躬[20]处世，有如所谓倪云林淡墨山水者，鲜[21]不唾面[22]，鲜不喷饭[23]矣。居今之世，抱[24]素[25]其安[26]施[27]耶[28]。故即以画论，则研丹摅[29]粉，称人物之精工；而淡黛轻黄，亦山水之极致。有如云横白练，天染朱霞，峰矗曾[30]青，树披翠罽[31]。红堆谷口，知是春深；黄落车前，定为秋晚。胸中备四时之气，指上夺造化之工，五色实令人目聪哉。

【注释】

[19] 淑：善良。
[20] 躬：自己；自身。
[21] 鲜：少。
[22] 唾面：表示鄙弃。
[23] 喷饭：典出苏轼《文与可画筼筜谷偃竹记》，言其寄诗一首与友人文与可，文氏夫妇恰好于晚饭时收到，读后失笑喷饭满桌。后来形容事情可笑便说"令人喷饭"。
[24] 抱：心里存着。
[25] 素：白色的生绢。朴素的；不加修饰的《老子·十九章》："见素抱朴，少私寡欲。"（保持本有的纯真，不为外物所诱惑。）
[26] 安：疑问词，哪里。
[27] 施：实行。
[28] 耶：表示句末语气。
[29] 摅：应为"滤"。
[30] 曾：通"层"。重叠的。
[31] 罽：一种毛织品。

有形抑且有聲矣嗟乎大而天地廣而人物麗而

文章贍而言語頓成一着色世界矣豈惟畫然即

淑躬處世有如所謂倪雲林淡墨山水者鮮不唾

而鮮不噴飯矣居今之世抱素其安施耶故即以

畫論則研丹摅粉稱人物之精工而淡黛輕黃亦

山水之極致有如雲橫白練天染朱霞峰矗曾青

樹披翠罽紅堆谷口知是春深黃落車前定為秋

瑰胸中備四時之氣指上奪造化之工五色實令

人目聰哉

【今文意译】

难道只有画是这样的绚烂多彩吗？人生一世的生活态度又何尝不会呈现出多种色彩呢？以美好的本真处世，如同倪瓒的淡墨山水一样恬静，是不会招人唾骂、招人笑话的。处于当今之世，葆有内心的纯朴，随遇而安，怡然自得，这是一种何等超脱的境界，何等淡雅的色彩啊！

所以就画而论，重彩铺陈，刻画入微是工笔人物画的强项；淡墨施骨，微彩轻敷是浅绛山水画的极致。我们也仿佛看到云横白练、天染朱霞、峰蠹曾青、树披翠帏。各种鲜花在谷口竞相开放时，我们便会知道是春深的季节；看到黄叶落于车前，我们便知道是晚秋的季节。画家只要胸中装有四季的神韵，手上练就巧夺天工的技能，颜色真的会助我们脑聪目明啊。

摄影　郭晓丹

又曰、王維皆青綠山水李公麟盡白描人物初無
淺絳色也昉於董源盛於黃公望謂之曰吳裝傳
至文沈遂成專尚矣○黃公望皴倣虞山石面色
善用赭石淺淺施之有時再以赭筆勾出大概○
王蒙多以赭石和藤黃着山水其山頭喜蓬蓬鬆
鬆畫草再以赭色勾出時而竟不着色只以赭石
着山水中人面及松皮而已

【原文】

又曰：王维皆青绿山水[32]，李公麟尽白描[33]人物。初无浅绛[34]色也，昉[35]于董源，盛于黄公望，谓之曰"吴装[36]"，传至文、沈[37]，遂成专尚矣。黄公望皴，仿虞山石面，色善用赭石，浅浅施之，有时再以赭笔勾出大概。王蒙多以赭石和藤黄着山水。其山头喜蓬蓬松松画草，再以赭色勾出，时而竟不着色，只以赭石着山水中人面及松皮而已。

【注释】

[32] 青绿山水：以石青、石绿为主色的山水画，有大青绿、小青绿之分。
[33] 白描：源于古代的"白画"。用墨勾勒物象，不施色彩者，谓之"白描"。
[34] 浅绛：浅即是淡淡之意，绛即赭色。浅绛即在水墨勾勒基础上，以淡淡的赭石或花青颜色敷于画上，多用于山水画。
[35] 昉：起始。
[36] 吴装：亦称"吴家样"。中国画的一种淡着色风格。相传始于唐代吴道子的人物画，故名。
[37] 文、沈：文徵明、沈周。

又说：王维画的全
是青绿山水，李公麟画的
都是白描人物，起初是没
有浅绛山水的，这种浅绛
山水始于董源，盛于黄公
望，这种淡着色的风格源
于唐朝吴道子的人物画，
所以称为"吴装"。

传到了文徵明、沈
周，已经成为一种专门的
样式了，黄公望的皴法，
表现的是虞山的石，用赭
石浅浅地着色，有时再用
赭石勾线。王蒙则是用赭
石和藤黄画山石，山头上
常常喜欢画上蓬松的草，
再用赭石勾出，有时竟不
着色，只用赭石点画面中
的人物的脸和松树皮而
已。

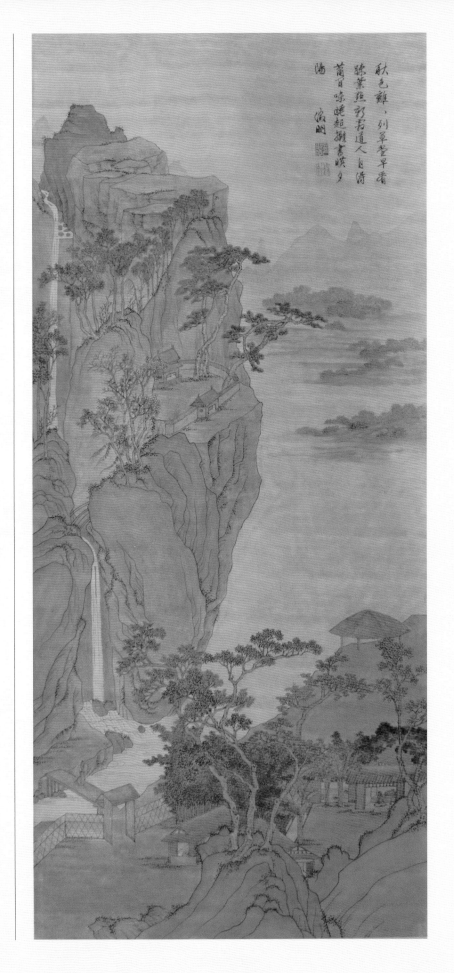

临文徵明《秋色图》

石青

画人物可用滞笔之色画山水則惟事輕清石青只
宜用所謂梅花片一種以其形似故名取置乳鉢中
輕輕箸水乳細不可太用力太用力則頓成青粉矣
然即不用力亦有此粉但少耳研就時傾入磁盞略
加清水攪勻置少頃將上面粉者撇起謂之油子油
子只可作青粉用箸人衣服中間一層是好青用畫
正面青綠山水箸底一層顏色太深用以嵌點夾葉
及襯絹背是之謂頭青二青三青凡正面用青綠者
其後必以青綠襯之其色方飽滿。
有一種石青堅不可碎者以耳垢少許彈入便研
細如泥墨多麻亦用此出岩栖幽事。

石青，又叫蓝铜矿，是一种矿物，常与孔雀石一起产于铜矿床的氧化带中，可作为铜矿石来提炼铜，也可用作蓝颜料，质优的还可制作成工艺品，它还是寻找铜矿的标志矿物。

【原文】

石青

画人物可用滞笨之色，画山水则惟事轻清。石青只宜用所谓梅花片一种，以其形似故名。取置乳钵中，轻轻着水乳细，不可太用力，太用力则顿成青粉矣。然即不用力，亦有此粉，但少耳。研就时，倾入瓷盏，略加清水搅匀，置少顷，将上面粉者撇起，谓之油子。油子只可作青粉，用着人衣服，中间一层是好青，用画正面青绿山水，着底一层，颜色太深，用以嵌点夹叶及衬绢背，是之谓头青、二青、三青。凡正面用青绿者，其后必以青绿衬之，其色方饱满。

有一种石青，坚不可碎者，以耳垢少许弹入，便研细如泥，墨多麻，亦用此。出《岩栖幽事》。

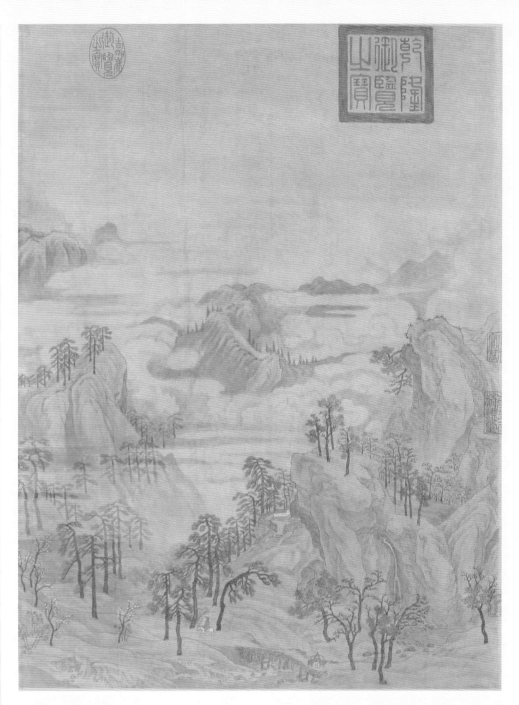

临赵伯驹《江山秋色图》（局部）

石綠

研石綠亦如研石青法但綠質甚堅先宜以鐵椎擊
碎再入乳鉢內用力研方細石綠用蝦蟇背者佳亦
水飛作三種分頭綠二綠三綠用亦如用石青之法
青綠加膠必須臨時以極清膠水投入碟內再加
存之于內以損青綠之色撇法用滾水少許投入
清水溫火上略鎔用之用後郎宜撇去膠水不可
青綠內并將此碟子安滾水盆內須淺不可没入
重湯頓之其膠自盡浮於上撇去上面清水則膠
淨矣是之謂出膠法若出不淨則次遭取用青綠
便無光彩若用則臨時再加新膠水可也

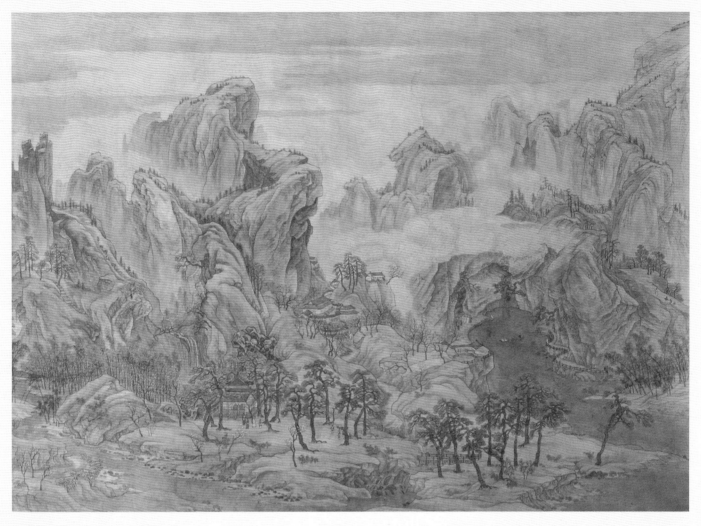

临赵伯驹《江山秋色图》（局部）

石绿，天然矿物质，产于铜矿，优质矿石具有深浅变化的绿色条纹，很像孔雀翎毛的翠绿色，所以又称孔雀石。

【原文】

石绿

研石绿亦如研石青法，但绿质甚坚，先宜以铁椎击碎，再入乳钵[1]内，用力研方细。石绿用虾蟆[2]背者佳，亦水飞[3]作三种，分头绿、二绿、三绿，用亦如用石青之法。青绿加胶，必须临时，以极清胶水投入碟内，再加清水，温火上略镕[4]用之，用后即宜撇去胶水，不可存之于内，以损青绿之色。撇法：用滚水少许，投入青绿内，并将此碟子安[5]滚水盆内，须浅，不可没入，重[6]汤顿[7]之，其胶自尽浮于上，撇去上面清水，则胶净矣，是之谓出胶法。若出不净，则次遭取用，青绿便无光彩。若用，则临时再加新胶水可也。

【注释】

[1] 乳钵：研药末等用的器具，形状略像碗。

[2] 虾蟆：蛤蟆。

[3] 水飞：水飞即用水漂。中国画颜料的研漂方法大致为"淘、澄、飞、跌"四个步骤。水飞，就是用水把上浮的部分撇到另一盘碟中，留下来下沉的部分。

[4] 镕：应为"溶"。

[5] 安：安置；安放。

[6] 重：重复，再。

[7] 汤顿：用热水炖。汤：热水。顿：放置；停留。这里指澄清。

朱砂

用箭頭者良，次則芙蓉塊疋砂①投乳鉢中研極細用極清膠水同清滾水傾入盞內少頃將上面黃色者撇一處曰朱標着人衣服用中間紅而且細者是好砂又撇一處用畫楓葉欄楯寺觀等項最下色深而麤者人物家③或用之山水中無用處也。

銀朱

萬一無朱砂。當以銀朱代之。亦必用摽朱帶黃色者。水飛用之。水花不入選。入小粉不堪用

近日銀朱多摻入小粉不堪用

【原文】

朱砂
　　用箭头者良，次则芙蓉块疋砂[1]，投乳钵中研极细，用极清胶水，同清滚水倾入盏内，少顷将上面黄色者撇一处，曰"朱磦"，着人衣服用。中间红而且细者，是好砂，又撇一处，用画枫叶、栏楯[2]、寺观等项。最下色深而粗者，人物家[3]或用之，山水中无用处也。

　　银朱
　　万一无朱砂，当以银朱代之，亦必用磦朱，带黄色者，水飞用之，水花不入选。（近日银朱多掺入小粉，不堪用）

【注释】

[1] 疋："匹"的古体。
[2] 栏楯：即栏杆。直的为栏，横的为楯。
[3] 人物家：画人物的人。

朱砂，天然晶体矿石，产于汞矿，又称辰砂。以明净光亮、形似箭头、镜面马牙为最好的材料。朱砂的原料以深红、品色鲜艳者为佳，但因其产地的不同，朱砂的颜色、色调会有所不同。

银朱，即硫化汞。无机化合物，鲜红色，有毒。由汞和硫混合加热升华而得。用作颜料和药品。可以代替朱砂用，但色久容易变色。

【作品解读】

历代以朱砂写竹的并不多见，孙克弘这幅殊竹，在色彩对比和构图上都可说匠心独运。竹之妍艳与秀石之清冷沉郁形成对照。殊竹色彩上浓淡、深浅的变化，在空间上产生一种幽深的意境，使画面在艳丽中又趋向沉静、稳重。

殊竹图　孙克弘
立轴　纸本　设色
纵 61.7 厘米　横 29.9 厘米
台北故宫博物院藏

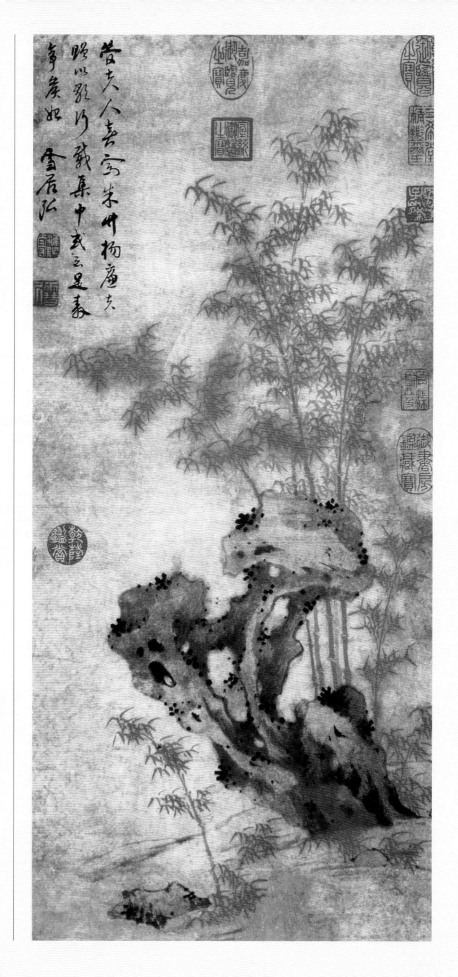

珊瑚末

唐画中有一種紅色歷久不變鮮如朝日此珊瑚屑也宣和內府印色亦多用此雖不經用不可不知

雄黃

揀上號通明鷄冠黃研細水飛之法與硃砂同用畫黃葉與人衣但金上忌用金牋著雄黃數月後卽燒成慘色矣

【原文】

珊瑚末
唐画中有一种红色，历久不变，鲜如朝日，此珊瑚屑也。宣和内府印色，亦多用此，虽不经用，不可不知。

雄黄
拣上号通明鸡冠黄研细，水飞之法，与朱砂同。用画黄叶与人衣，但金上忌用，金笺着雄黄，数月后，即烧成惨色矣。

珊瑚末，珊瑚是珊瑚虫的尸体化石，用红珊瑚制成的粉红颜色，其色相和质地都很好，又叫珍珠色。用珊瑚粉作为人物画仕女的面色非常合适，具有特殊的效果，而且色彩稳定。

雄黄，天然矿物质，产于砷矿，结晶状体，有油质的光泽，黄色调，可入药，并具有微毒。

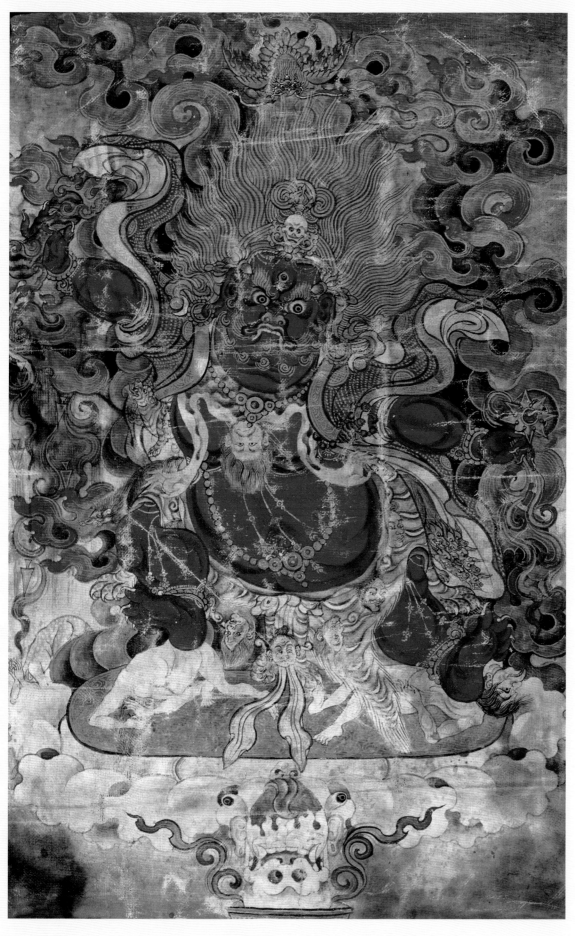

唐卡明王
布鲁克林博物馆

石黃

此種山水中不甚用古人却亦不廢妮古錄載石黃

用水一碗以舊蓆片覆水碗上罝灰用炭火煅之待

石黃紅如火取起罝地上以碗覆之候冷細研調作

松皮及紅葉用之

【原文】

　　石黄

　　此种山水中不甚用，古人却亦不废[1]。《妮古录》[2]载：石黄用水一碗，以旧席片覆水碗上，置灰，用炭火煅之，待石黄红如火，取起置地上，以碗覆之，候冷细研，调作松皮及红叶用之。

【注释】

[1] 废：废弃。
[2]《妮古录》：陈继儒著。主要谈论书画，评论鉴赏。

石黄，天然矿物质，色调为正黄色。

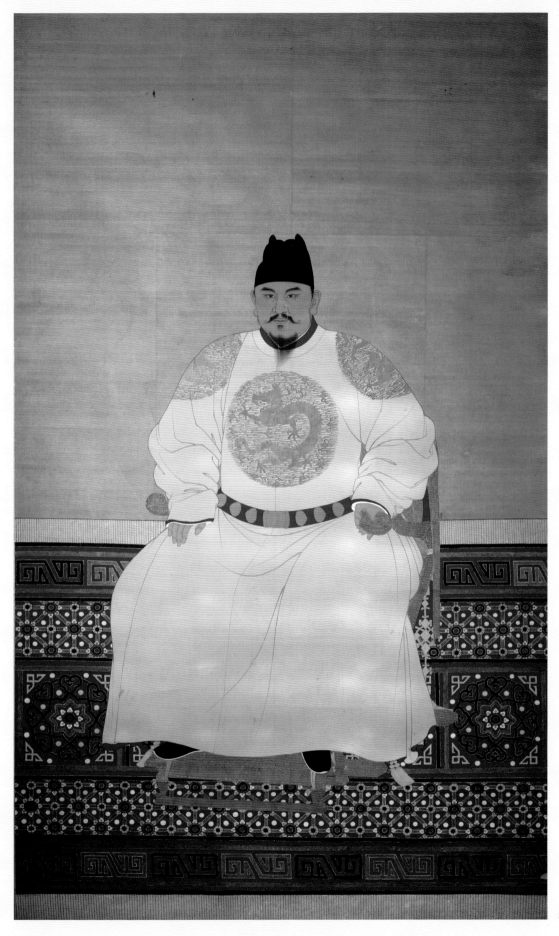

朱元璋像

【原文】

乳金[1]

先以素盏[2]稍抹胶水，将枯彻金箔，以手指（剪去指甲）蘸胶一一粘入，用第二指团团摩揭[3]，待干，粘碟上。再将清水滴许，揭开，屡干屡解[4]，以极细为度（胶水不可着多，多则浮起，不容细擂[5]，只以湿而可粘为候[6]）。再用清水将指上及碟上一一洗净，俱[7]置一碟中，以微火温之，少顷金沉，将上黑色水尽行倾出，晒干碟内好金，临用时，稍稍加极清薄胶水调之，不可多，多则金黑无光。又法：将肥皂[8]核内，剥出白肉，镕化作胶，似更轻清。

【注释】

[1] 乳金：泥金。将金、银箔研磨成细末加工成可直接用于绘画的金属色，确切地讲是将金箔或银箔在盘子中，通过手指的力量和胶水的作用，将其研磨成极细的粉末并依附在盘子之上。
[2] 素盏：白色小杯子。
[3] 摩揭：揭，同"拓"，摩揭，研磨。
[4] 解：溶解；溶化。
[5] 擂：研磨。
[6] 候：随时变化的情状；征候。
[7] 俱：一起；一同；全；都。
[8] 肥皂：肥皂荚（肥皂角），豆科，落叶乔木，高达20米。荚果宽长圆形，肥厚，果肉供洗涤及药用。

乳金[1]

先以素盏稍抹胶水。将枯彻金箔。以手指〔剪去指甲〕蘸胶一一粘入用第二指团团摩揭待干。粘碟上再将清水滴许。揭开屡干屡解以极细为度。膠水不可着多。多则浮起不容细擂只以湿而可粘为候再用清水将指上及碟上一一洗净俱置一碟中以微火温之少顷金沉将上黑色水尽行倾出晒乾碟内好金临用時稍稍加极清薄膠水调之不可多多则金黑无光又法將肥皂核内剥出白肉镕化作膠似更轻清。

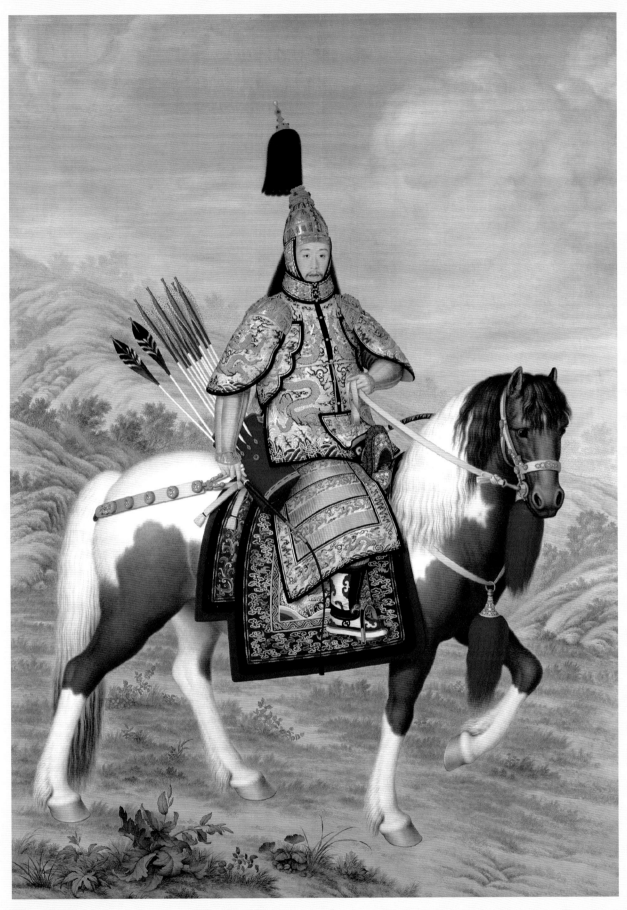

乾隆皇帝大阅图　郎世宁

傅粉

古人率用蛤粉法以蛤蚌殻煅過研細水飛用之今

閩中下四府堊壁尚多用蚌殻灰以代石灰猶有古

人遺意今則畫家概用鉛粉矣其製以鉛粉將手指

乳細蘸極清膠水於碟心摩擦待摩擦乾又蘸極清

膠水如此十數次則膠粉渾鎔搓成餅子粘碟一角

晒乾臨用時以滾水洗下再清清滴膠水數點撇上

而者用下則拭去研粉必須手指者以鉛經人氣則

鉛氣易耗耳。

【原文】

傅粉

古人率[1]用蛤粉[2]。法以蛤蚌壳煅过，研细，水飞用之。今闽中下四府堊[3]壁，尚多用蚌壳灰以代石灰，犹有古人遗意。今则画家概[4]用铅粉矣。其制以铅粉将手指乳细，蘸极清胶水于碟心摩擦，待摩擦干，又蘸极清胶水，如此十数次，则胶粉浑镕，搓成饼子，粘碟一角晒干。临用时，以滚水洗下，再清清滴胶水数点，撇上面者用，下[5]则拭去。研粉必须手指者，以铅经人气，则铅气易耗耳。

【注释】

[1] 率：通常。
[2] 蛤粉：蛤粉色调稳定，历久不变。制作蛤粉，选择埋在地下多年、已成钙质的文蛤蚌，将钙化的蛤蚌去除杂质捣碎，研磨筛成粉状，放入乳钵内干研，直到听不到研磨之声，粉粘乳锤，而后加入清胶水再进行研磨，撇出细者沉淀出胶，晒干或蒸干均可，干后再用乳钵干研成粉末过箩收存。
[3] 堊：用白土涂刷。
[4] 概：都。
[5] 下：多余。

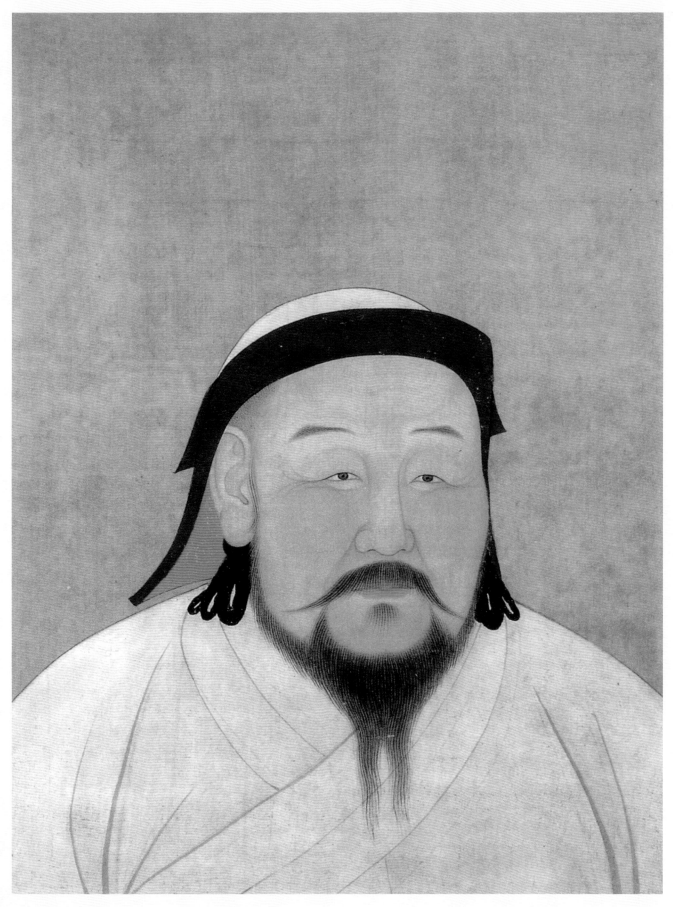

元世祖像

調脂

諺云藤黃莫入口胭脂莫上手其色在指上經數日不散非用醋洗不退須用福建胭脂以少許滾水略浸將兩筆管如藥坊絞布法絞出濃汁亦須澄出木棉之細渣滓溫水頓乾用之

【原文】

调脂
谚云："藤黄莫入口，胭脂莫上手。"以胭脂上手，其色在指上经数日不散，非用醋洗不退。须用福建胭脂，以少许滚水略浸，将两笔管如染坊绞布法，绞出浓汁（亦须澄出木棉之细渣滓），温水顿干用之。

梅花　齐白石

藤黃

本草釋名、載郭義恭廣志謂岳鄂等州崖間海藤花蕊敗落石上土人收之曰沙黃就樹採擷曰蠟黃今訛爲銅苗爲蛇矢謬甚又周達觀直獵記云黃乃樹脂番人以刀斫樹枝滴下次年收之者其說雖與郭異然亦皆言草木花與汁也從無蟒蛇矢之說但氣味酸有毒蛀牙齒貼之即落舐之舌麻故曰莫入口耳當揀一種如筆管者曰筆管黃最妙

舊人畫樹率以藤黃水入墨內畫枝幹便覺蒼潤

【原文】

藤黄

《本草·释名》载郭义恭[1]《广志》，谓岳、鄂等州，崖间海藤花蕊败落石上，土人收之，曰"沙黄"；就树采撷[2]，曰蜡黄"，今讹为"铜苗"，为"蛇矢"[3]，谬甚。又周达观[4]《直猎记》[5]云：黄乃树脂，番[6]人以刀斫树枝滴下，次年收之者。其说虽与郭异，然亦皆言草木花与汁也，从无蟒蛇矢之说，但气味酸、有毒，蛀牙齿，贴之即落，舐之舌麻，故曰"莫入口"耳。当拣一种如笔管者，曰笔管黄，最妙。

旧人画树，率以藤黄水入墨内，画枝干，便觉苍润。

藤黄，又称月黄、笔管黄，植物色，可入药。

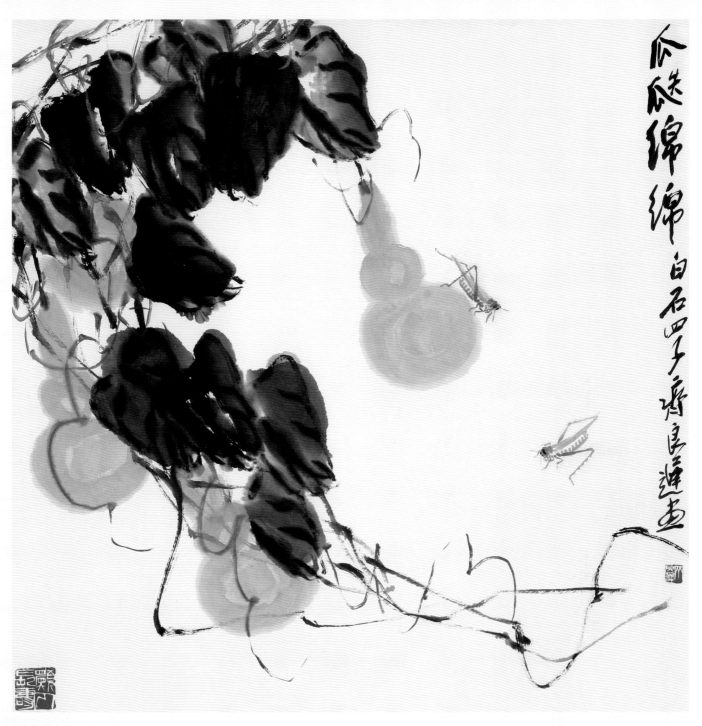

瓜瓞绵绵　齐白石

【注释】

[1] 郭义恭：西晋人。著《广志》。

[2] 撷：摘下，取下。

[3] 矢：古代用作"屎"。

[4] 周达观：字草庭，号草庭遗民，温州永嘉（今浙江永嘉）人。著《真腊风土记》。

[5]《直猎记》：直猎，又作"真腊"，即今柬埔寨。周达观曾经出使真腊，著《真腊风土记》，该书真实反映了当时柬埔寨各方面的情况，特别是对吴哥文化有详细记载。

[6] 番：称外国的或外族的。

靛花

福建者為上近日棠邑產者亦佳以滬藍不在土坑①

未受土氣且少石灰故色迥異他產看靛花法須揀

其質極輕而青翠中有紅頭泛出者將細絹篩攄去

草屑茶匙少少滴水入乳鉢中用椎細乳乾則再加②

水潤則又為攪凡靛花四兩乳之必須人力一日始③

浮出光彩再加清膠水洗淨杵鉢盡傾入巨盞內澄

之將上面細者撇起盞底色麄而黑者當盡棄去將⑤

撇起者置烈日中一日晒乾乃炒若次日則膠宿矣④

凡製他色四時皆可獨靛花必俟三伏而畫中亦惟⑥

此色用處最多顏色最妙也

靛花

福建者为上。近日棠[1]邑产者亦佳，以沤蓝不在土坑，未受土气，且少石灰，故色迥异他产。看靛花法，须拣其质极轻，而青翠中有红头泛出者，将细绢筛摅去草屑，茶匙少少[2]滴水入乳钵中，用椎细乳，干则再加水，润则又为擂[3]。凡靛花四两，乳之必须人力一日，始浮出光彩。再加清胶水洗净杵钵，尽倾入巨盏内，澄之，将上面细者撇起，盏底色粗而黑者，当尽弃去。将撇起者，置烈日中，一日晒干乃妙。若次日，则胶宿[4]矣[5]。凡制他色，四时皆可，独靛花必俟三伏[6]。而画中亦惟此色用处最多，颜色最妙也。

【注释】

[1] 棠：古邑名。春秋楚地。在今江苏六合。
[2] 少少：稍稍。
[3] 擂：研磨。
[4] 宿：变质。
[5] 俟：等待。
[6] 三伏：特指末伏的十天。

靛花，即花青，色相呈深蓝色偏冷，为植物色，用蓼蓝、大青叶等植物的枝叶泡制而成，俗名蓝靛。古代民间用它做染料来染布匹。

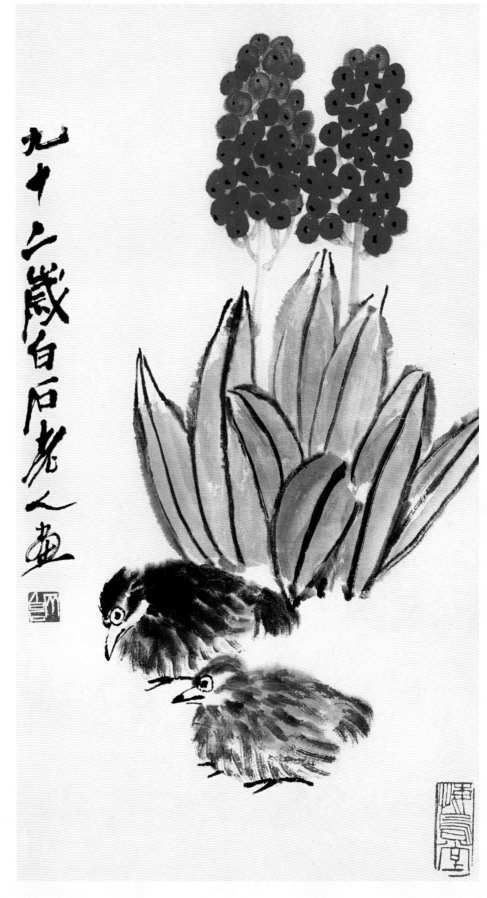

安居万年　齐白石

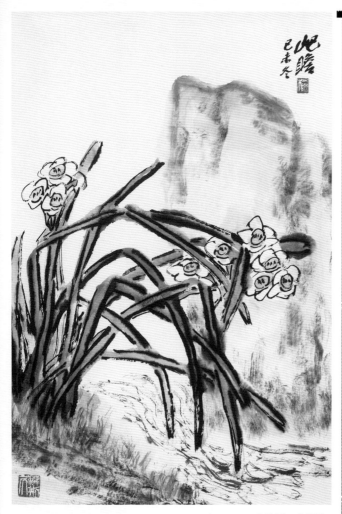

水仙图　朱屺瞻

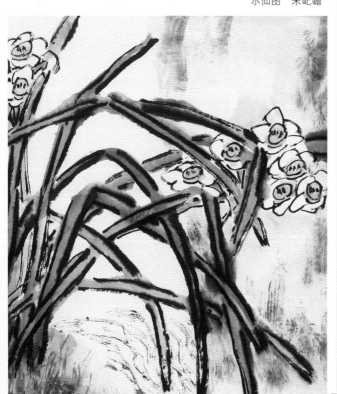

草綠

凡靛花六分。和藤黄四分即爲老綠。靛花三分。和藤黄七分。即爲嫩綠

【原文】

草绿

凡靛花六分，和藤黄四分，即为老绿；靛花三分，和藤黄七分，即为嫩绿。

赭石

先将赭石拣其质坚而色丽者为妙，有一种硬如铁与烂如泥者，皆不入选。以小沙盆水研细如泥，投以极清胶水，宽宽飞之，亦取上层，底下所澄粗而色惨者弃之。

赭石，又称岱赭。品种很多，有赭褐、赭黄、赭红，均为天然矿物颜料，因产地不同，色调也有所区别。产于赤铁矿、磁赤铁矿，其色调稳定。

84

赭石

先將赭石揀其質堅而色麗者爲妙，有一種硬如鐵，與爛如泥者皆不入選。以小沙盆水研細如泥。投以極清膠水。寬寬飛之。亦取上層。底下所澄箆而色慘者棄之。

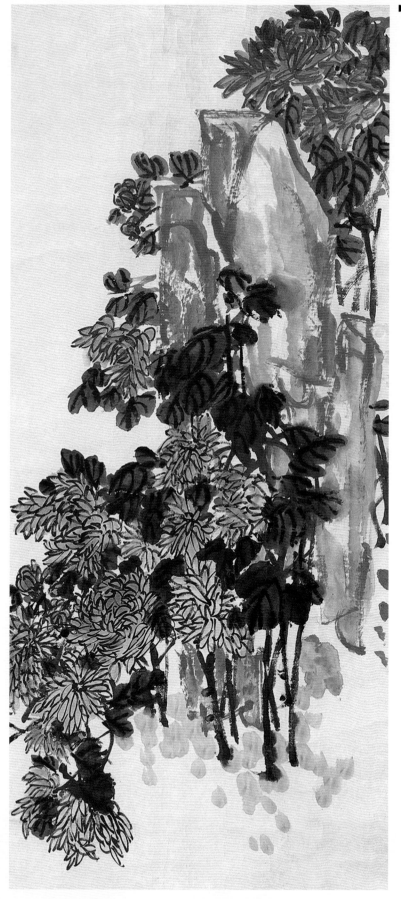

菊石图（局部） 吴昌硕

赭黃色

藤黃中加以赭石用染秋深樹木葉色蒼黃自與春

初之嫩葉淡黃有別如箐秋景中山腰之平坡草間

之細路亦當用此色

老紅色

箐樹葉中丹楓鮮明烏相冷豔則當純用硃砂如柿

粟諸夾葉須用一種老紅色當于銀朱中加赭石箐

之。

蒼綠色

初霜木葉綠欲變黃有一種蒼老黚淡之色當於草

綠中加赭石用之秋初之石坡土墬亦用此色

赭黄色

藤黄中加以赭石，用染秋深树木，叶色苍黄，自与春初之嫩叶淡黄有别。如着秋景中山腰之平坡、草间之细路[1]，亦当用此色。

老红色

着树叶中丹枫鲜明，乌桕冷艳，则当纯用朱砂；如柿栗诸夹叶，须用一种老红色，当于银朱中加赭石着之。

苍绿色

初霜木叶，绿欲变黄，有一种苍老黯淡之色，当于草绿中加赭石用之；秋初之石坡土径，亦用此色。

【注释】

[1] 细路：小路。

蜻蜓老少年　齐白石

樹木之陰陽山石之凹凸處於諸色中陰處凹處俱

宜加墨則層次分明有遠近向背矣若欲樹石蒼潤

諸色中盡可加以墨汁自有一層陰森之氣浮于丘

壑間但硃色只宜淡着不宜和墨

余將諸件重滯之色紛羅于前而以赭石靛花清

淨之品獨殿于後者以見赭石靛花二種乃山水

家日用尋常有實主之誼焉丹砂石黛有如袞冕

博帶揖讓雍容安得不居前席有師行之法焉凡

出師以虎賁前攻羽扇幕後則丹砂石黛皆吾虎

賁也又有德克之符焉滓穢日以去清虛日以來

則赭石靛花又居清虛之府藝也而進乎道矣

和墨

　　树木之阴阳，山石之凹凸处，于诸色中阴处、凹处俱宜加墨，则层次分明，有远近向背矣。若欲树石苍润，诸色中尽可加以墨汁，自有一层阴森之气浮于丘壑间。但砾色只宜淡着，不宜和墨。

　　余将诸件重滞之色，纷罗[1]于前，而以赭石靛花清净之品，独殿于后者，以见赭石靛花二种，乃山水家日用寻常，有宾主之谊焉。丹砂、石黛有如峨冠[2]博带，揖让[3]雍容[4]，安得不居前席，有师行之法焉。凡出师以虎贲[5]前攻，羽扇[6]幕后，则丹砂、石黛皆吾虎贲也。又有德充[7]之符焉。滓秽[8]日以去，清虚[9]日以来，则赭石、靛花又居清虚之府。艺也，而进乎道矣。

【注释】

[1]纷罗：纷纷罗列。纷：杂乱。
[2]峨冠：高。
[3]揖让：古代宾主相见的礼节。
[4]雍容：文雅大方，从容不迫的样子。
[5]虎贲：古时指勇士、武士。
[6]羽扇：用鸟翅膀上的长羽毛制成的扇子。指军中如诸葛亮一类的能出谋划策的军师、谋士。
[7]德充：充实道德。
[8]滓秽：污浊邪恶。
[9]清虚：清净虚无。

高岗茅屋图　龚贤
绢本　设色
纵106厘米　横60厘米
北京故宫博物院藏

古画至唐初皆生絹至周昉韓幹後方以熱湯半熟

入粉搥如銀板故人物精彩入筆今人收唐画必以

絹辨見文箎便云不是唐非也張僧繇画閻本立画

世所存者皆生絹南唐画皆箎絹徐熙絹或如布宋

有院絹匀淨厚密有獨梭絹細密如紙潤至七八尺

元絹類宋元有宓機絹亦極匀淨益出吾禾魏塘宓

家故各趙子昂盛子昭多用之明絹內府者亦珍等

宋織

古画絹淡墨色却有一種古香可愛破處必有鯽魚

口逴有三四絲不直裂也直裂者偽矣

90

牧马图　韩幹
绢本
纵 27 厘米　横 34 厘米
台北故宫博物院藏

供书画用的白绢。

【原文】

绢素

古画至唐初皆生绢，至周昉[1]韩幹后，方以热汤半熟，入粉，捶如银板，故人物精彩入笔。今人收唐画，必以绢辨，见文粗，便云不是唐，非也。张僧繇[2]画，阎本立[3]画，世所存者，皆生绢。南唐画，皆粗绢。徐熙[4]绢或如布。宋有院绢，匀净厚密，有独梭绢，细密如纸，阔至七八尺。元绢类宋，元有宓机绢，亦极匀净，盖出吾禾[5]魏塘宓家，故名。赵子昂、盛子昭[6]多用之。明绢内府者，亦珍等宋织。

古画绢淡墨色，却有一种古香可爱，破处必有鲫鱼口[7]，连有三四丝不直裂也，直裂者伪矣。

【注释】

[1] 周昉：又名景玄，字仲郎，唐代京兆人，善画人物。
[2] 张僧繇：南朝吴（郡治今江苏苏州）人。以丹青驰誉于时，与顾恺之、陆探微齐名。
[3] 阎本立：应为"阎立本"。唐代，善画道释、人物及鞍马。
[4] 徐熙：五代南唐钟陵（今江苏南京）人。擅画花竹、草木。

[5] 吾禾：王概对家乡秀水的称呼。
[6] 盛子昭：盛懋，字子昭，元嘉兴武塘（今属浙江嘉兴）人。工山水、人物。
[7] 鲫鱼口：真正的旧绢比较松脆，甚至一触即破，其自身的破裂处呈"鲫鱼口"的形状，并有细微的"雪丝"连着。

礬法

絹用松江織者不在銖兩重只揀其極細如紙而無

跳絲者。粘幀子[即橋之也]之上左右三邊。[緣粘不牢則批]

不開幀下以竹籤籤之。以細繩交互繃幀[死結]

矣。然後打如絹長七八尺則幀之

礬後扯平無凹無偏[死結]

中間宜上一撐棍凡粘絹必俟大乾方可上礬未乾

則絹脫矣礬時排筆無侵粘邊侵亦絹脫矣即候乾

不侵粘處因梅天吐水而絹欲脫則急以礬摻邊上

又萬一侵邊而有處欲脫則急以竹削鼠牙釘釘之

礬法夏月每膠七錢用礬三錢冬月每膠一兩用礬

三錢膠須揀極明而不作氣者近日廣膠多入麵麵

假造不堪用礬須先以冷水泡化不可投熱膠中投

白矾为矿物明矾石经加工提炼而成的结晶。

【原文】

矾法

绢用松江织者，不在铢[1]两重，只拣其极细如纸而无跳丝者，粘帧子（即桙子也）之上、左、右三边（其边若紧，须打湿粘，不尔则扯不开矣）。帧下以竹签签之。以细绳交互缠帧（莫结死结），待上矾后扯平，无凹无偏（然后打死结），如绢长七八尺，则帧之中间，宜上一撑棍。凡粘绢必俟[2]大干方可上矾，未干则绢脱矣。矾时排笔无侵粘边，侵亦绢脱矣，即候干不侵粘处。因梅天吐水，而绢欲脱，则急以矾掺[3]边上。又万一侵边，而有处欲脱，则急以竹削鼠牙钉钉之。矾法：夏月每胶七钱，用矾三钱。冬月每胶一两，用矾三钱。胶须拣极明而不作气者。近日广胶[4]，多入麰麵[5]假造，不堪用。矾须先以冷水泡化，不可投热胶中，投入便成熟矾矣。凡上胶矾，必须分作三次，第一次须轻些，第二次饱满，而清清上之。第三次则以极清为度。胶不可太重，重则色惨，而画成多迸裂之虞[6]。矾不可太重，重则绢上起一层白铺[7]，画时滞笔，着色无光彩。凡画青绿重色，画成时，宜以极轻矾水，以大染笔轻轻托色，

【注释】

[1] 铢：古代重量单位。二十四铢等于旧制（十六两为一斤）的一两。
[2] 俟：等待。
[3] 掺：混合。
[4] 广胶：黄明胶，产自广东、广西，黄色透明，成方条形状。无臭味，加水溶化，用上层轻胶。
[5] 麰麵：大麦磨成的面粉。
[6] 虞：忧虑、忧患。
[7] 白铺：白霜。

彩凡画青綠重色画成時宜以極輕礬水以大染筆

可太重重則絹上起一層白鋪画時滯筆着色無光

度膠不可太重重則色慘而画成多迸裂之虞礬不

輕些第二次飽滿而清清上之第三次則以極清爲

入便成熟礬矣凡上膠礬必須分作三次第一次須

【原文】

以大染笔轻轻托色，上裱时方不脱落，绢背衬处亦然。礬时，幀子宜立起，排笔自左而右，一笔挨一笔横刷，刷宜匀，不使其渍处一条一条，如屋漏痕，如此细心礬成，即不画亦属雪净江澄，殊可缔玩[8]。若画遇稍粗之绢，则用水喷湿，石上搥眼匾[9]，然后上帧子礬。

輕輕托色上裱時方不脫落絹背襯處亦然礬時幀

子宜立起排筆自左而右一筆挨一筆橫刷刷宜勻。

不使其漬處一條一條如屋漏痕如此細心礬成即

不畫亦屬雪淨江澄殊可締玩若畫遇稍麁之絹則

用水噴濕石上搥眼匾然後上幀子礬

紙片

澄心堂宋紙及宣紙舊庫定紙楚紙皆可任意揮毫

濕燥由我惟宣紙中之一種鏡面光及數揭而麁且

【注釋】

[8] 缔玩：谛视玩味，即细心观赏。
[9] 石上搥眼匾：即在石头上把绢的经纬线搥扁。眼，指粗绢上突起的丝。

纸片

澄心堂[1]宋纸及宣纸[2]，旧库匹纸、楚纸[3]，皆可任意挥毫，湿燥由我。惟宣纸中之一种镜面光，及数揭而粗且薄之高丽纸[4]，云南之砑金[5]笺，与近日之灰重水性多之时纸，则为纸中奴隶，遇之，即作兰竹，犹属违心也。

点苔

古人画，多有不点苔者。苔原设以[6]盖皴法之慢乱，既无慢乱，又何须挖肉做疮？然即点苔，亦须于着色诸件一一告竣之后，如叔明之渴苔，仲圭之攒苔，亦自不苟也。

[1]澄心堂：即澄心堂纸，南唐时产于徽。
[2]宣纸：唐时产于宣州泾县（今安徽省泾县）的纸品。
[3]匹纸：北宋末年，产于安徽歙州一带的巨型纸张，称为匹纸。楚：应为"楮"。
[4]高丽纸：古代高丽国（又称高句丽，后为卫氏朝鲜所并）生产制作的纸，又称高句丽纸、高丽贡笺。
[5]砑金：犹镀金，涂金。
[6]设以：专门用来。

薄之高麗紙雲南之砑金牋與近日之灰重水性多之時紙則爲紙中奴隸遇之即作蘭竹猶屬違心也

點苔

古人畫多有不點苔者苔原設以盖皴法之慢亂既無慢亂又何須挖肉做瘡然即點苔亦須于着色諸件一一告竣之後如叔明之渴苔仲圭之攒苔亦自不苟也

落款

元以前多不用款或隱之石隙恐書不精有傷畫局

耳至倪雲林字法遒逸或詩尾用跋或跋後系詩文

衡山行欵清整沈石田筆法灑落徐文長詩謌奇橫

陳白陽題誌精卓每侵畫位翻多寄趣近日俚鄙匠

習宜學没字碑爲是

【原文】

落款

　元以前多不用款，或隐之石隙，恐书不精，有伤画局耳。至倪云林字法遒逸，或诗尾用跋，或跋后系诗，文衡山[1] 行款清整，沈石田[2] 笔法洒落，徐文长诗歌奇横，陈白阳[3] 题志精卓，每侵画位，翻多寄趣。近日俚鄙匠习，宜学没字碑[4] 为是。

【注释】

[1] 文衡山：文徵明，先世为衡山人，故号衡山。
[2] 沈石田：沈周，号石田。
[3] 陈白阳：陈淳，字道复，号白阳山人，吴郡人。擅画写意花鸟，与徐渭并称"白阳青藤"。
[4] 没字碑：泰山登封台下有无字的石碑，传为秦始皇所立。此处讥讽粗俗画匠不适合在画上题款。

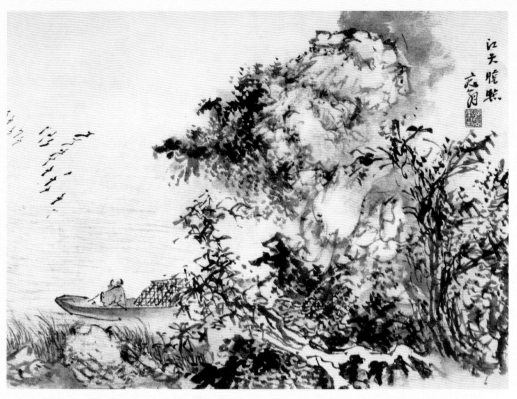

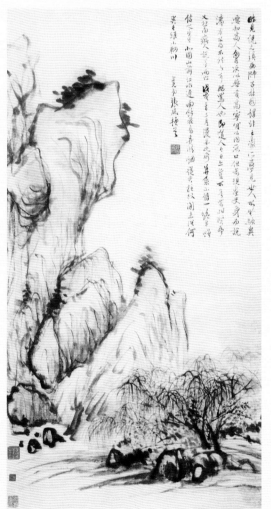

煉碟

凡顏色碟子。先以米泔水溫溫煮出再以生薑汁及醬塗底下入火煨頓永保不裂

洗粉

凡畫上用粉處徽黑以口嚼苦杏仁水洗之一二遍即去

揩金

凡金箋金扇上有油不可畫以大絨一塊揩之即受墨矣用粉揩固去油但終有一層粉氣亦有用赤石

【原文】

炼碟

凡颜色碟子，先以米泔水[1]温温煮出，再以生姜汁及酱涂底下，入火煨顿[2]，永保不裂。

洗粉

凡画上用粉处徽[3]黑，以口嚼苦杏仁水洗之，一二遍即去。

揩金

凡金笺[4]、金扇上，有油不可画，以大绒一块揩之，即受墨矣。用粉揩固去油，但终有一层粉气。亦有用赤石脂[5]者，终不若大绒之为妙也。

矾金

凡金笺金起[6]难画，及油滑胶滚，画不上者，但以薄薄轻矾水刷之，即好画矣。如好金笺画完时，亦当上以轻矾水，则付裱无迸裂粘起之患。

【注释】

[1] 米泔水：即淘米水。
[2] 煨顿：用文火慢慢炖熟或加热。
[3] 徽：同"霉"，发霉。
[4] 金笺：涂有金粉的书画用纸。
[5] 赤石脂：砂石中硅酸类的含铁陶土。
[6] 金起：洒金纸上的金片浮起。

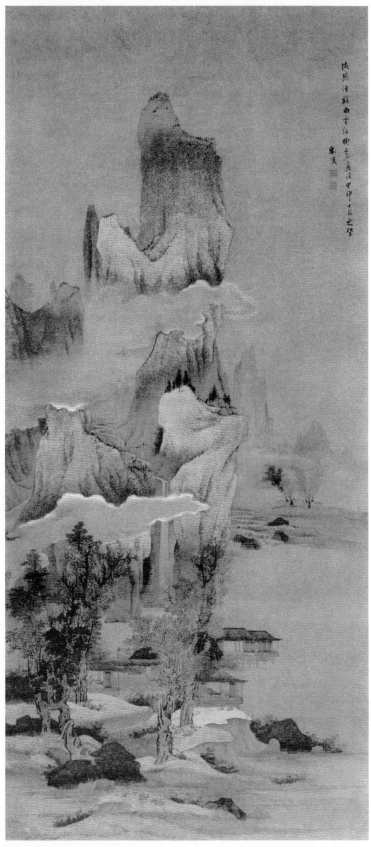

白云红树图　刘度
立轴　绢本　设色
纵 159 厘米　横 93 厘米
山东省博物馆藏

脂者終不若大絨之為妙也⑤

礬金

凡金箋金起難画及油滑膠滾画不上者但以薄薄⑥

輕礬水刷之卽好画矣如好金牋画完時亦當上以

輕礬水則付祿無迸裂粘起之患

古重陽新亭客樵識

讀書客曰此有苗格也余急掩其口時已未

士見而了然畫理即丹青之手見而亦皇然

初學耳然亦頗不惜筆舌誘掖不惟讀書之

客有指為畫海者尚剞劂有待茲特淺說俾

自晉唐以迄昭代或人系一傳或傳列數賢

問道於盲有所商榷余退而成畫董狐一書

往余侍櫟下先生先生作近代畫人傳亦曾

【原文】

　　往余侍栎下先生[1]，先生作近代画人传，亦曾问道于盲[2]，有所商榷。余退而成画董狐[3]一书，自晋唐以迄昭代[4]，或人系一传，或传列数贤，客有指为画海者，尚剞劂[5]有待，兹特浅说俾[6]初学耳。然亦颇不惜笔舌诱掖[7]，不惟读书之士，见而了然画理，即丹青之手，见而亦皇然读书。客曰：此有苗格[8]也，余急掩其口。时已未古重阳新亭客樵[9]识[10]。

【注释】

[1] 栎下先生：周亮工（1612～1672），明末清初文学家、篆刻家、收藏家。字元亮，又有陶庵、减斋、绒斋、适园、栎园等别号，学者称其为"栎园先生""栎下先生"。

[2] 问道于盲：比喻不明事理。

[3] 董狐：春秋时晋国的太史。周人辛有的后裔，世袭太史之职。亦称"史狐"。后称直笔记事的笔法为"董狐笔"。

[4] 昭代：政治清明的时代。旧时文人常用以美其本朝。

[5] 剞劂：雕刻用的曲刀和曲凿。后借指书籍的雕版。

[6] 俾：同"裨"。裨益，益处。

[7] 诱掖：引导扶植。

[8] 有苗格：格：来，至。有苗格，有苗归附。《书·大禹谟》："七旬，有苗格。"苗不服于舜，舜派禹去征讨。苗民三旬接受征令，七旬归附。

[9] 新亭客樵：李渔原名仙侣，字谪凡，号天徒，后改号笠翁。其著作上常署名新亭客樵、随庵主人、觉世俾官、湖上笠翁、伊园主人、觉道人、笠道人等。

[10] 识：记。

树谱

画树起手四歧法[1]：

画山水必先画树，树必先干，干立加点则成茂林，增枝则为枯树。

下手数笔最难，务审阴阳向背，左右顾盼，当争当让，或繁处增繁，或简而益简。

故古人作画，千岩万壑不难一挥而就，独于看家本树大费经营。若作文者先立间架，间架既立，润色何难。

当熟四歧，后观诸法。四歧者，即画家所谓石分三面，树分四枝也。然不曰"面"而曰"歧"者，以见此法参伍变幻，直若路之分歧。熟之，则四歧之中，面面有眼；四歧之外，头头是道[2]。千头万绪，皆由此出。

[1] 四歧法：即画树下手的四大关系。阴阳向背关系，左右顾盼关系，争与让的关系，繁与简的关系。
[2] 头头是道：佛教术语。指道无所不在。

树木起手从树干画起，树干由中间画起，不要两条轮廓对称相继来画，先画一边，画另一边左右高低要错开，错上或错下，忌讳笔起始和结束点并列或相距不远，起手就要注意变化。

《树法十八式》

扫一扫
视频教学

画树起手四歧法

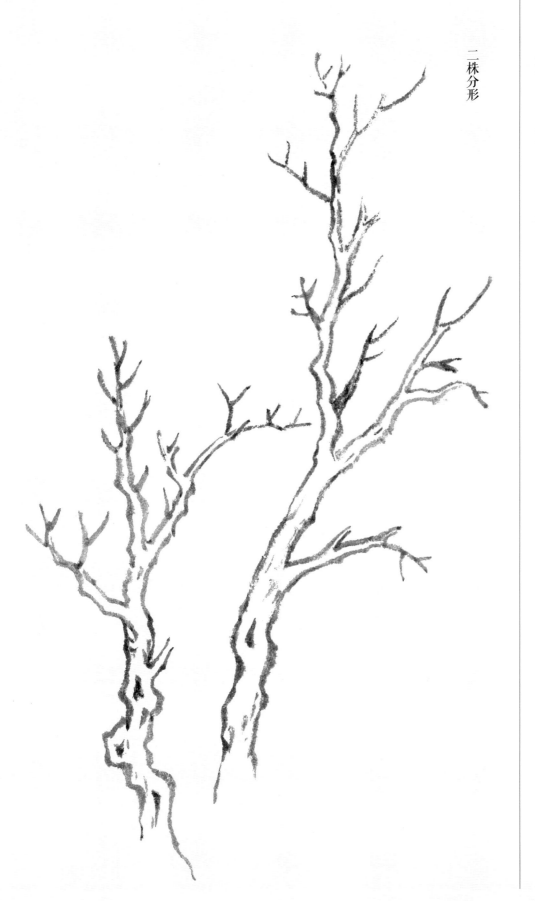

二株分形

【原文】

二株画法：

二株有两法，一大加小，是为[1]负老；一小加大，是为携幼。老树须婆娑多情，幼树须窈窕有致。如人之聚立，互相顾盼。

【注释】

[1] 是为：称为。

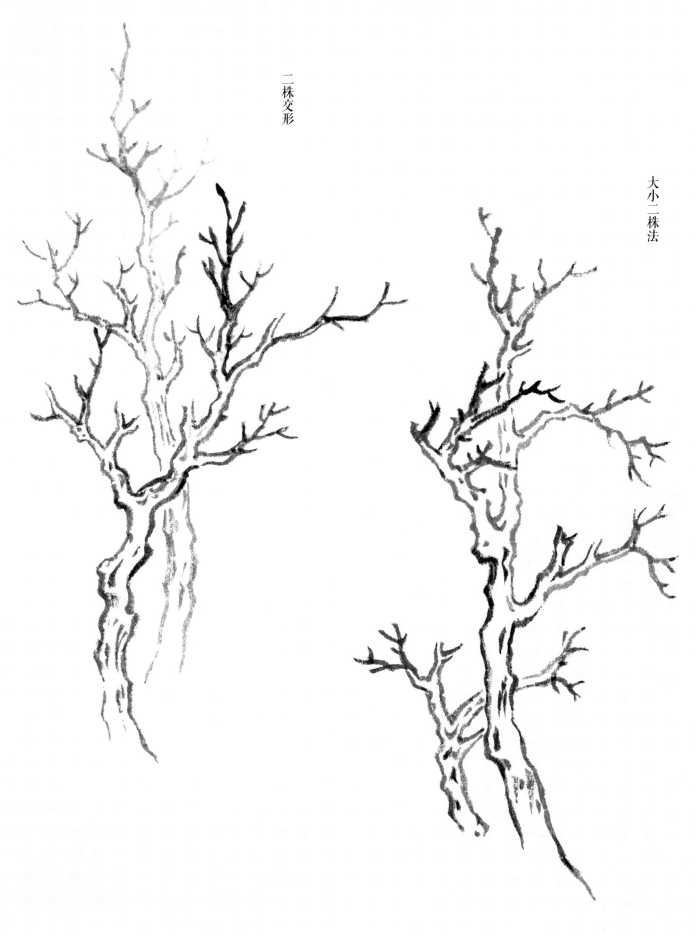

二株交形

大小二株法

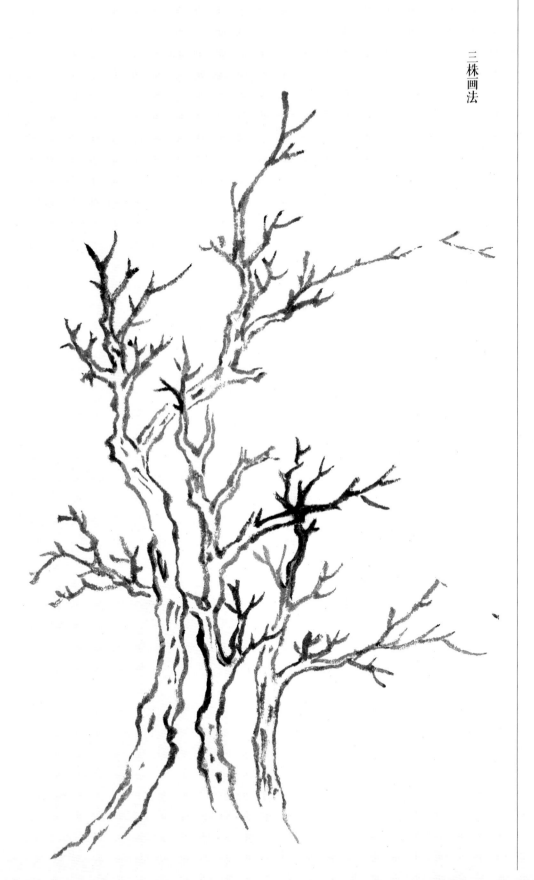

三株画法

【原文】

三株画法：

虽属雁行[1]，最忌根顶俱齐，状如束薪[2]，必须左右互让，穿插自然。

【注释】

[1]雁行：排成一个行列。鸿雁飞时整齐的行列。
[2]束薪：捆绑在一起的木柴。

【导读】

董其昌推崇和完善的"南北宗论"有弊有利、影响至今。"南北宗论"的提出有其时代背景和必要性，而此论的盛行归于后人的发挥和历史的发展。董其昌绘画和理论影响的利弊相当，总体上还是进步的，但后世对其理论的发展的确对中国绘画发展造成了不利影响。《芥子园画传》山水部分的图示、文字深受"南宗"绘画的影响，但是在画传中除了"南北分宗"之外，似乎没有提到董其昌，这是一个值得探讨的现象。

【作者简介】

　　董其昌（1555～1636），明代书画家。字玄宰，号思白、香光居士，华亭（今上海松江）人，万历十七年（1589）进士，授翰林院编修，官至南京礼部尚书，卒后谥"文敏"。

　　董其昌擅画山水，师法董源、巨然、黄公望、倪瓒，笔致清秀中和，恬静疏旷；用墨明洁隽朗，温敦淡荡；青绿设色，古朴典雅。以佛家禅宗喻画，倡"南北宗论"，为"华亭画派"杰出代表，兼有"颜骨赵姿"之美。其画及画论对明末清初画坛影响甚大。书法出入晋唐，自成一格，能诗文。

仿古山水图　董其昌
纸本
纵 23.8 厘米　横 13.7 厘米

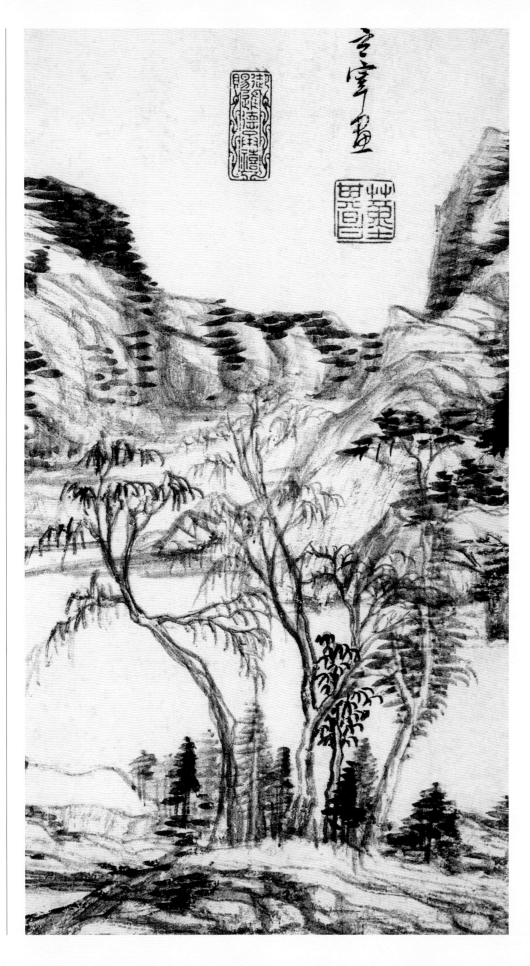

疏林远岫图　董其昌
纸本　墨笔
纵 98.7 厘米　横 38.6 厘米
天津博物馆藏

【作品解读】

　　此图为近景画，坡石错落，勾勒圆浑。坡上疏林，用笔虽简而各蕴姿态。中景水面空旷，一山耸峙，在平远的构图上颇见险势。整幅画简洁朴拙，萧散空灵。款云："年家（侄）袁伯应（袁可立子袁枢）司农上疏归省尊人大司马节寰（袁可立）年兄，赠以诗画，癸酉十月之望。"

【原文】

　　五株画法：

　　不画四株竟作五株者，以五株既熟，则千株万株可以类推，交搭巧妙在此转关[1]。故古人多作五株，而云林[2]更[3]有《五株烟树图》。若四株，则分三株而加一，加两株而叠画即是，故不必更立。

【注释】

[1] 转关：起转折关联作用的部分。
[2] 云林：倪瓒，字云林。
[3] 更：另外。

五株画法

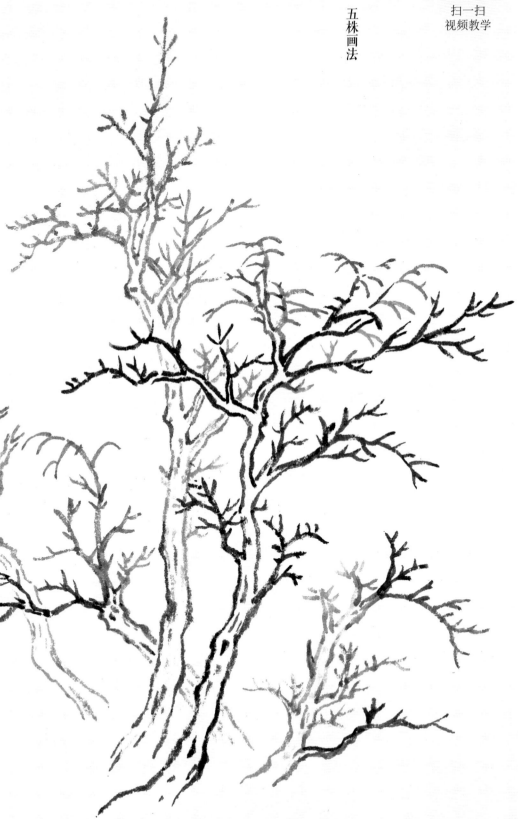

董其昌"师古人"是以自己的理解为主，他的摹古是加工和改造过的，轻视技法注重"学问""逸气"。董其昌的师古在内容和形式上有很大局限性。学习过程需要一板一眼的"复制"精神，不能亲身体验古人原汁原味的技法，就谈不到创新。"不拘泥古人"是针对创作和创新而言，一定要把学习、训练和创作、创新严格地区分。不能充分地理解古人的理论，不能自如地实践古人的技法，就谈不到"师古"，何来"拘泥"？

莫是龙《画说》云："画之道，所谓宇宙在乎手者，眼前无非生机。"说明山水画是体现人与自然万物关系的一种艺术载体，这种理念也是董其昌绘画所要表达的最终理想和境界。董法将古人山水风格样式对应自然景象，分析后将二者对比、修正，从中产生新的意境，继而总结出所谓新的山水风格。董其昌构图严谨，甚至"刻意"，缺乏向外的延展之势，气势"局限于"画面。这与构图模式有关，导致各种势互相抵消，虽"中庸"却无整体气势。所以学董画要分析原理，以避免他过于模式化的弊病。

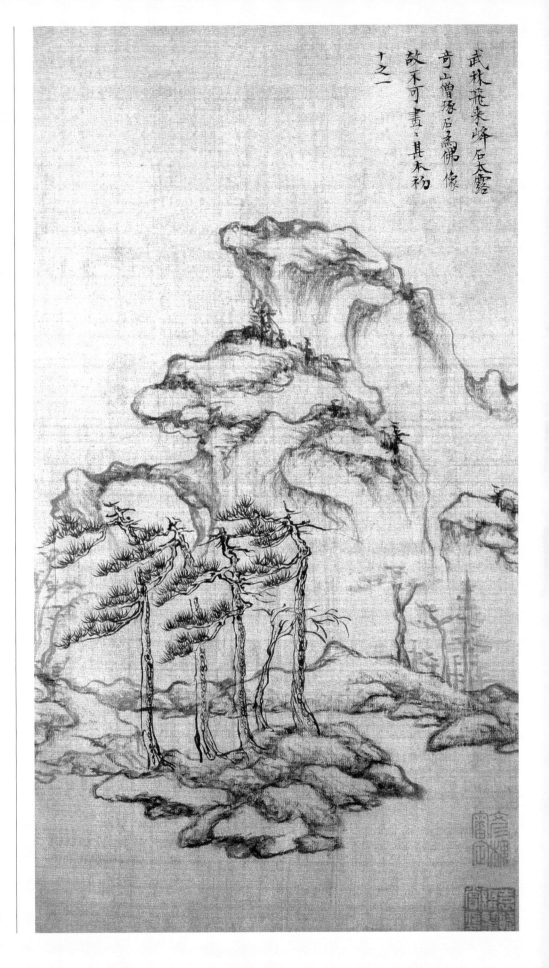

山水图册　董其昌
纵98.7厘米　横38.6厘米

【原文】

鹿角画法：

此法最有致，宜写秋林，不杂他干。或以浓墨加于众树之顶，有如鸡群之鹤也。

如作初春，上可加嫩绿小点；作霜林，则以朱暨赭[1]杂点红叶。

【注释】

[1] 朱：朱砂（也叫辰砂或丹砂）。暨：和，与。赭：赭石。

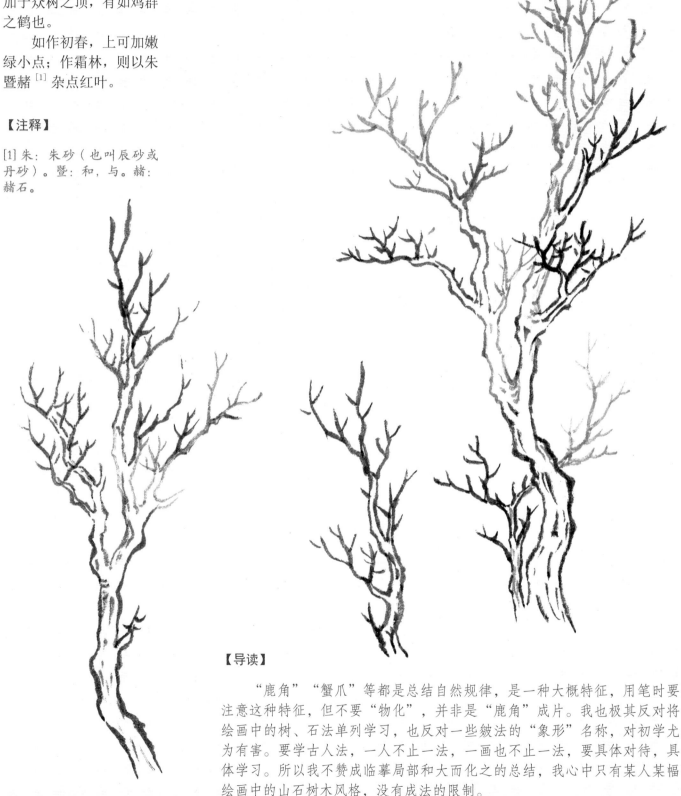

鹿角画法

【导读】

"鹿角""蟹爪"等都是总结自然规律，是一种大概特征，用笔时要注意这种特征，但不要"物化"，并非是"鹿角"成片。我也极其反对将绘画中的树、石法单列学习，也反对一些皴法的"象形"名称，对初学尤为有害。要学古人法，一人不止一法，一画也不止一法，要具体对待，具体学习。所以我不赞成临摹局部和大而化之的总结，我心中只有某人某幅绘画中的山石树木风格，没有成法的限制。

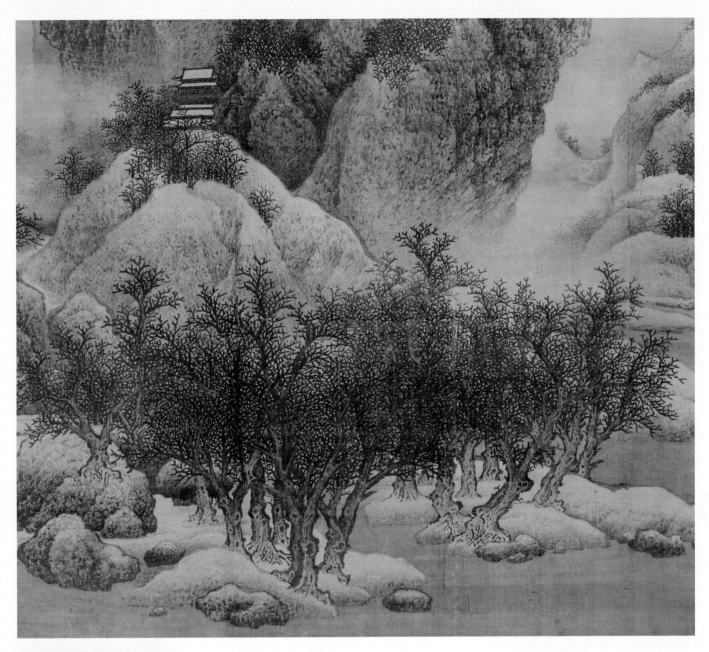

【作者简介】

　　范宽（950～1032），宋代画家。又名中正，字中立，陕西华原（今陕西铜川耀州区）人。性疏野，嗜酒好道。擅画山水，为山水画"北宋三大家"之一。

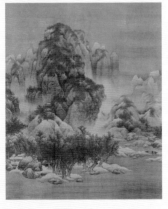

雪景寒林图　范宽
立轴　绢本　淡设色
纵 193.5 厘米　横 160.3 厘米
天津艺术博物馆藏

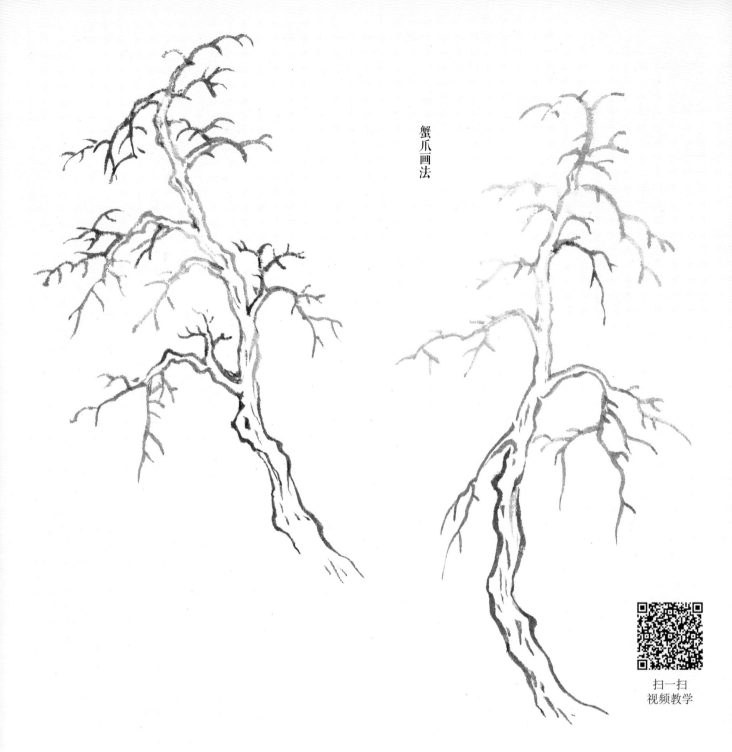

蟹爪画法

扫一扫
视频教学

【导读】

　　李成《寒林平野图》，蟹爪树法是李成、郭熙一派的特点，这与其绘画的景物季节、意境韵律有关。但是绘画时不要刻意强化，要理解"蟹爪"是对自然景物的艺术总结，表达要符合规律不要真的当成"蟹爪"去画。某某皴、某某点都只是个名称，不要以名称引申其内在特点，其形态只要认真多画，自然熟练。内心不要有所谓"蟹爪""鹿角"的意识，要注重其在画面中的具体运用和组合特征。

【原文】

　　蟹爪画法：

　　必须锋芒毕露，如书家所谓悬针者是。可配荷叶皴，以笔法皆主犀利也。

　　焦墨画之，再以淡墨罩染，便成烟林。写向寒山，四围墨晕，遂为珠树。

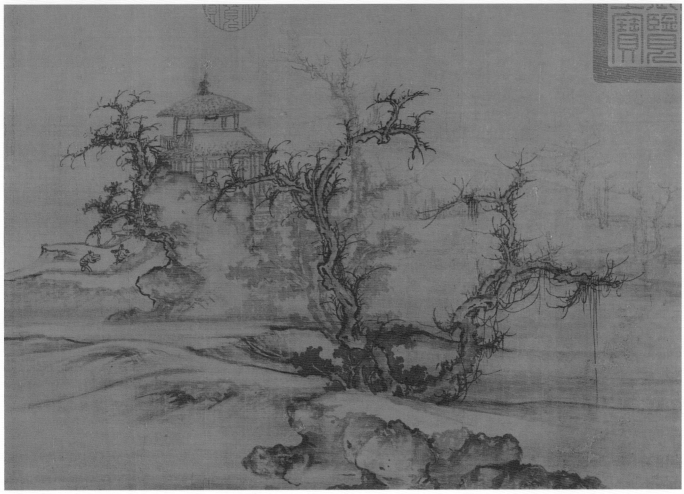

树色平远图（局部） 郭熙
手卷 绢本 墨笔
32.4 厘米 横 104.8 厘米
（美）大都会艺术博物馆藏

【作者简介】

　　见 155 页。

【作品解读】

　　本画卷为郭氏所擅长的秋山平远景色。表现深秋郊外的优美景象。开卷处为远山野水，次而出现坡陀老树，冈阜上筑有凉亭，正是文人雅士诗酒嘉会的理想佳处。画中点缀有拄杖的老人，携琴捧盒的仆夫，水面的小舟和飞翔的野凫，都渲染了浓郁的诗意。此图无款，卷后有元明诸家诗文题跋。

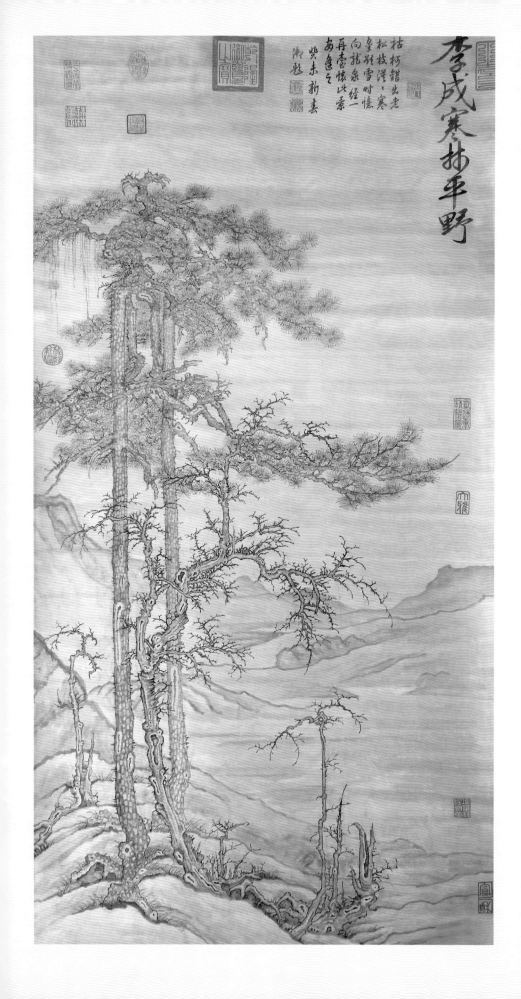

李成寒林平野

枯柯蟠屈出老苍
松枝洼洼寒
叟�- 雪时慳
向龙象经一
再壶怀此景
岁晏之
御题

【作者简介】

李成（919~967），五代及北宋画家。字成熙，原籍长安（今陕西西安），先世系唐宗室，祖父李鼎曾任苏州刺史，于五代时避乱迁家营丘（今山东昌乐），故又称李成为李营丘。他博学多才，胸有大志，但不得施展，遂放意诗酒书画，后醉死陈州（今河南淮阳）客舍。擅山水，师承荆浩、关仝，并加以发展，多画郊野平远旷阔之景。平远寒林，画法简练，气象萧疏，好用淡墨，有"惜墨如金"之称；画山石如卷动的云，后人称为"卷云皴"。画寒林创"蟹爪"法。对北宋的山水画的发展有重大影响，北宋时期被誉为"古今第一"。存世作品有《读碑窠石图》《寒林平野图》《晴峦萧寺图》《茂林远岫图》等。

临李成《寒林平野图》

116

山亭文会图　王绂
立轴　纸本
纵 129.5 厘米　横 51.4 厘米
台北故宫博物院藏

【作者简介】

　　王绂（1362～1416），明代画家。绂，一作芾，字孟端，号友石生，鳌叟，自号九龙山人，后以字行，无锡（今属江苏）人。永乐初，以善书被荐，供事文渊阁，宫中书舍人。后归江南，隐居九龙山。工画山水，尤擅墨竹，其墨竹，在明代很有影响，昆山夏㫤师之，亦享大名。传世作品有《山亭文会图》《墨竹图》等。

【作品解读】

　　此图为王绂的代表作，写文人雅士于山亭聚会的情景。该图立意古逸，构图严谨。图中笔墨深厚华滋，在继承元代文人画的基础上揉进了自己的笔意。山石先以枯淡墨皴写，按结构层层加叠，最后以浓重墨勾皴点苔，使整个画面具有苍茫湿润、清灵爽利的特殊效果。

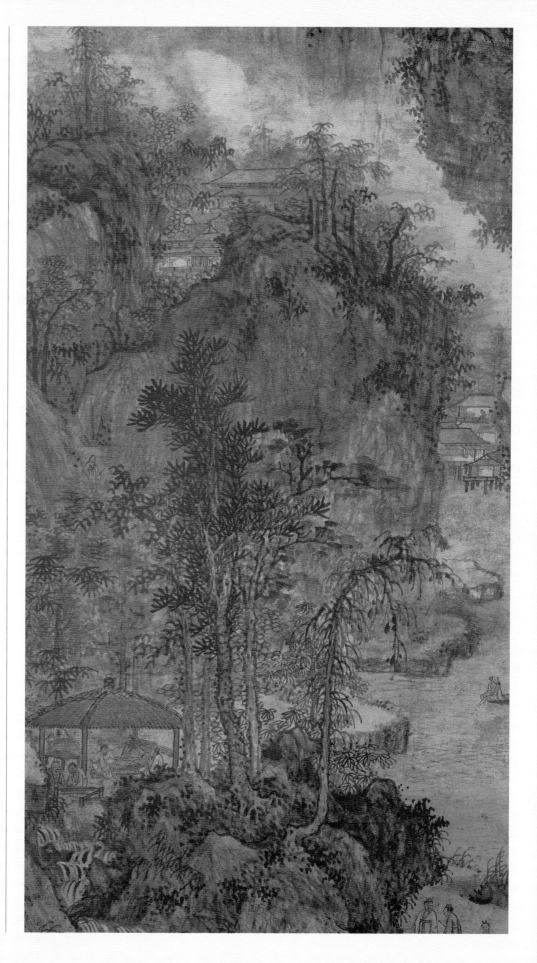

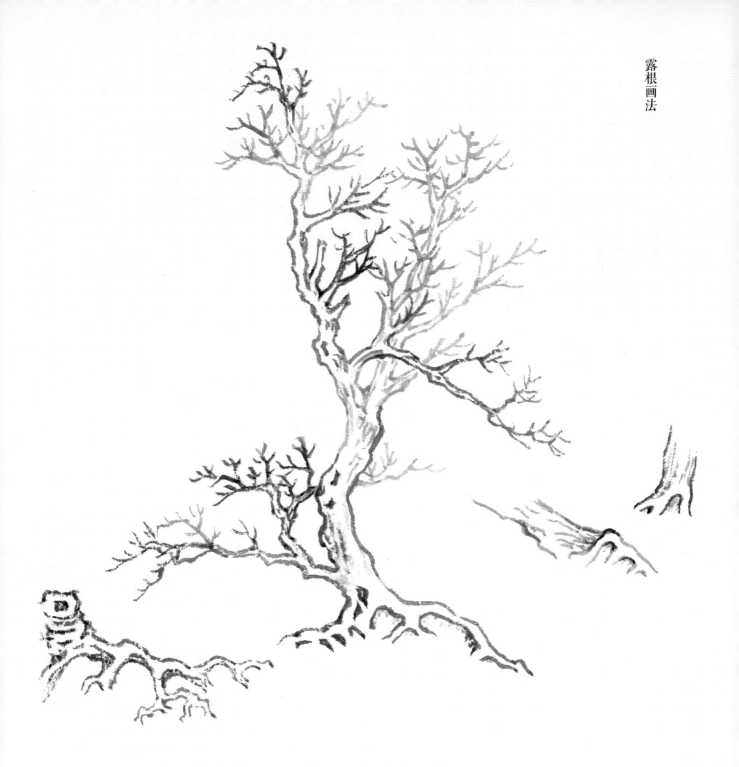

露根画法

【原文】

露根画法：

树生于山腴土厚者，多藏根；若嵌石漱泉于悬崖千仞、铁壁万层之地，则含岈古树，每多露根，直若遗世仙人，清癯苍老，筋骨毕露，更足见奇耳。

若作杂树，一丛中间偶露一二，以破板直亦可，然必须审其树之悬瘿累节者方妥。若尽为之，则又似锯齿钉耙，未为雅观。

【导读】

所谓"露根"多数都不是真露，根和土石接壤处都要渲染或皴擦，这是个细节，不可忽略，不然就是"裸根"而非露根了，也不符合自然规律。

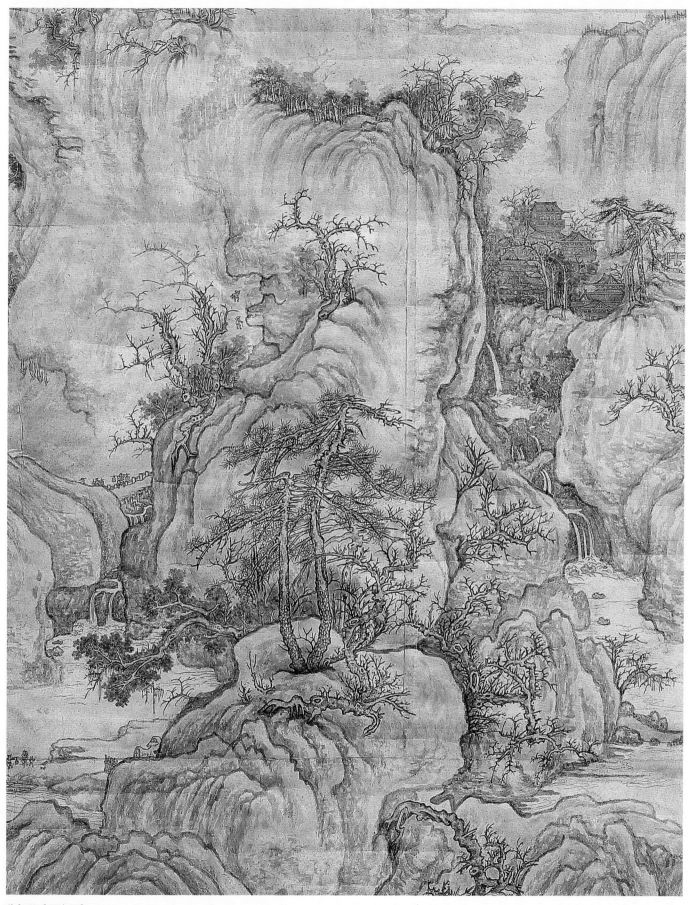

临郭熙《早春图》

秋树昏鸦图　王翚
立轴　纸本　设色
纵118厘米　横74厘米
北京故宫博物院藏

【作者简介】

王翚（1632～1717），清初画家。字石谷，号耕烟山人、乌目山人、清晖主人，常熟（今属江苏）人。王鉴弟子。后转师王时敏，悉心临摹历代名作，遂熟谙诸家技法。与王时敏、王鉴、王原祁合称"四王"，加吴历、恽寿平，亦称"清初六家"。在清初画坛上居主流地位。所作以仿古为多，功力深厚，熔铸南北画派于一炉。弟子很多，称"虞山派"，以杨晋较著名，其影响一直延续到近现代的山水画。传世作品有《仿曹云西山水图》《平林散牧》《桃花源图》《重江叠嶂图》《元人高韵图》和《康熙南巡图》等。

【作品解读】

此图画山峦连绵起伏，洲渚溪面沉静，黄昏时分，成群乌鸦归林栖息。房屋楼阁，掩映于林间。用笔苍老劲秀，画风清丽，为画家晚年面貌。

云林同调图（局部） 禹之鼎
长卷 绢本 设色
纵 35.8 厘米 横 191.4 厘米
浙江省博物馆藏

【札记】

扫一扫
视频教学

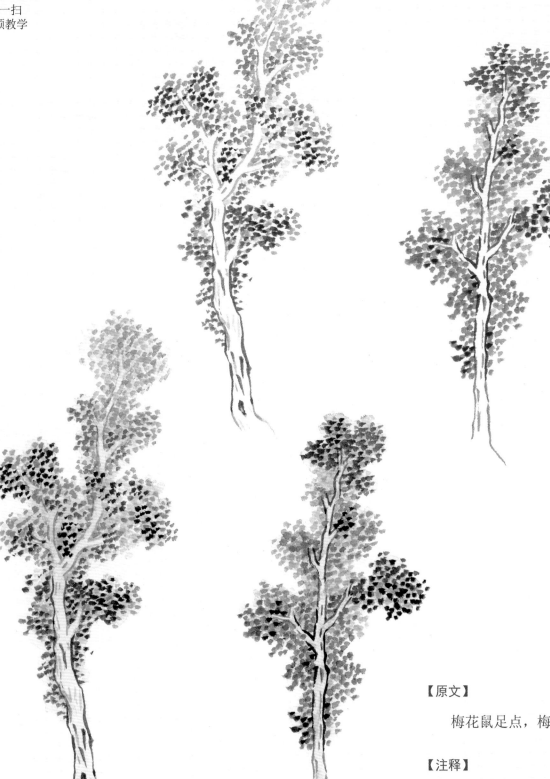

【原文】

　　梅花鼠足点，梅道人喜画之。

【注释】

梅道人：吴镇，性情孤僻，志行高洁。
家园周围，遍种梅花。自号梅花道人、
梅花和尚、梅道人、梅沙弥。

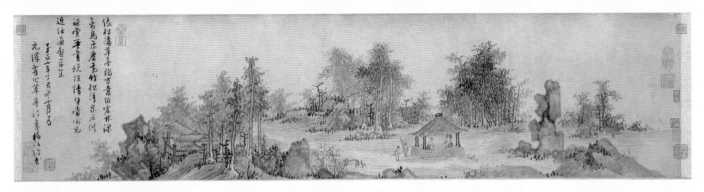

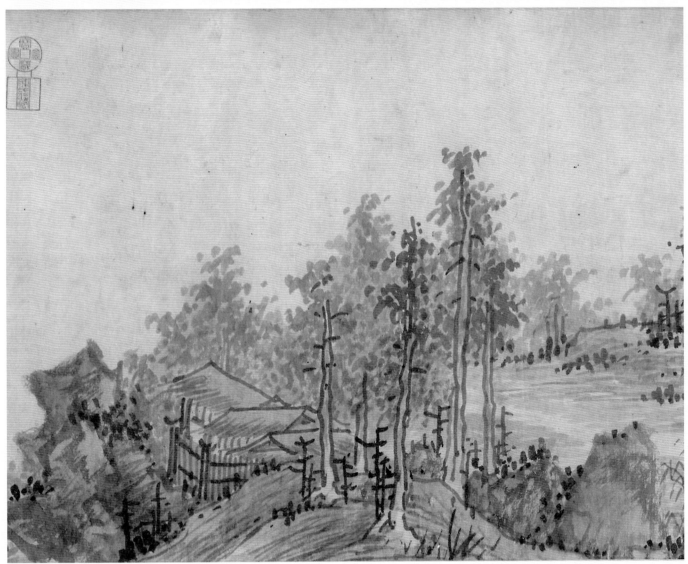

草亭诗意图卷　吴镇
纸本　水墨
（美）波士顿美术馆藏

【作者简介】

　　吴镇（1280～1354），元代画家。字仲圭，号梅花道人，尝署梅道人。浙江嘉兴人。早年在村塾教书，后从柳天骥研习"天人性命之学"，遂隐居，以卖卜为生。

　　擅画山水、墨竹。山水师法董源、巨然，兼取马远、夏圭，干湿笔互用，尤擅带湿点苔。水墨苍莽，淋漓雄厚。喜作渔父图，有清旷野逸之趣。墨竹宗文同，格调简率遒劲。与黄公望、倪瓒、王蒙合称"元四家"。精书法，工诗文。

　　存世作品有《渔父图》《双松平远图》《洞庭渔隐图》等。

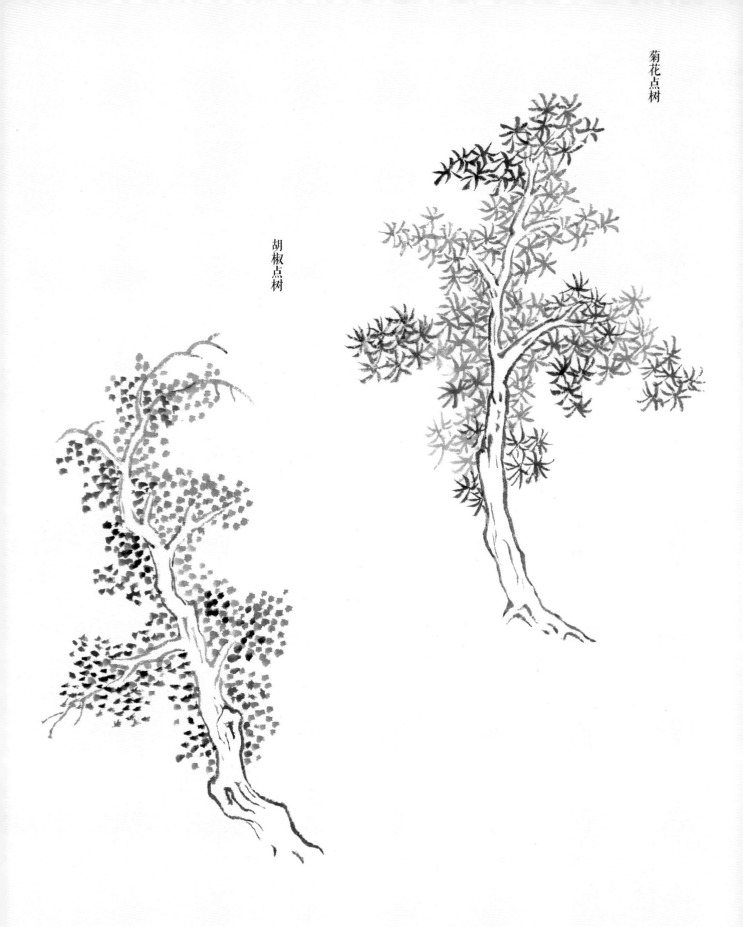

菊花点树

胡椒点树

东山报捷图　苏六朋
立轴　纸本　设色
纵 238 厘米　横 117 厘米
广州美术馆藏

【作者简介】

　　苏六朋（1798～？），清代画家。字枕琴，号怎道人，别署罗浮道人，广东顺德人。善人物、山水。画人物师法元人和清代著名画家黄慎。多以社会现实生活为题材，生动逼真。

【作品解读】

　　此图取材于南北朝时"淝水之战"的故事。东晋丞相谢安部署好战斗后，在东山松树下与客下棋，胸有成竹地等候捷报，远处山间一骑兵急驰前来报捷。人物刻画精细，神态生动。章法严谨，墨色浓淡错综，显得清丽明净，有翩翩文雅之趣，是苏六朋传世的精美杰作。

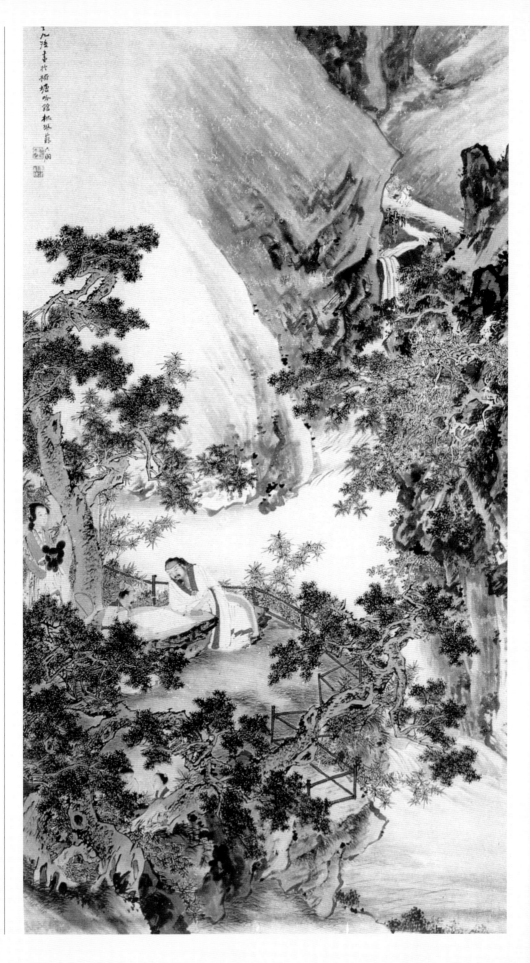

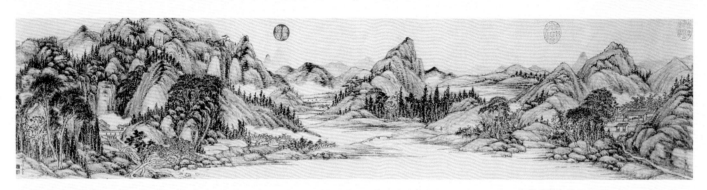

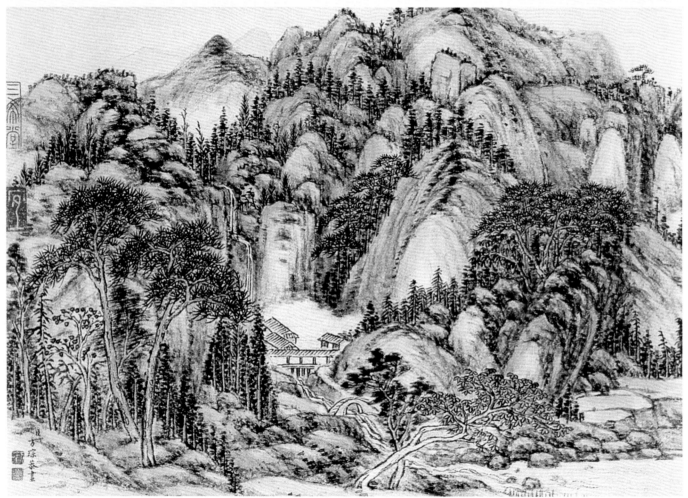

【作者简介】

方薰,(1756～1799),清代画家。字兰坻,一字懒儒,号兰士,又号兰如、兰生、樗庵生、长青,石门(今浙江崇德)人。善画山水、人物、花鸟、草虫,晚年好作梅竹、松石,亦工诗文、篆刻。著有《山静居稿》《山静论画》二卷行世。

映花书屋图　方薰
立轴　纸本　设色
纵 126 厘米　横 34.2 厘米
北京故宫博物院藏

【作品解读】

水面宽阔,平坡缓崖上杂树葱郁,闲庭书屋静谧幽雅。用笔精细工整。

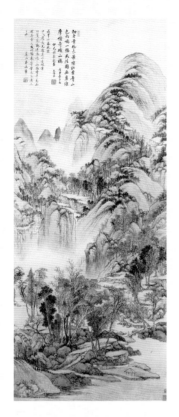

虞山枫林图　王翚
立轴　纸本　设色
纵 146.2 厘米　横 61.7 厘米
北京故宫博物院藏

【作品解读】

　　山峦叠翠，屋舍茅棚深
藏其间，气势宏大。

【作者简介】

　　见 120 页。

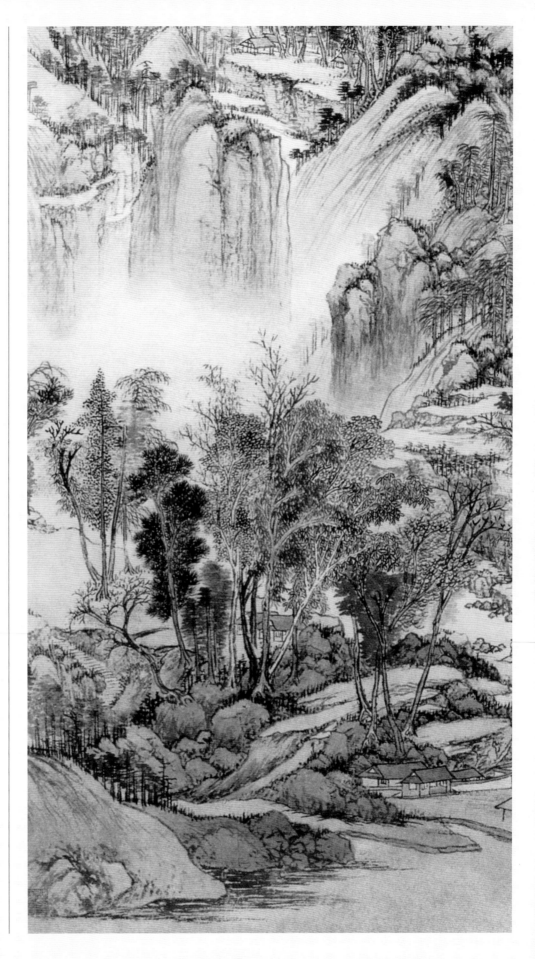

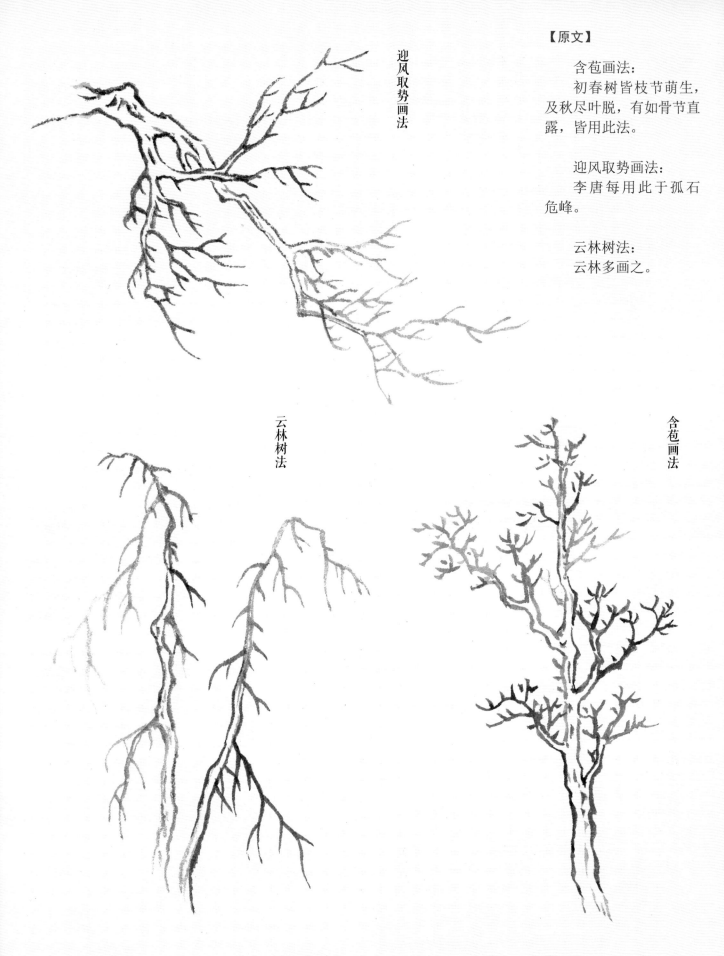

迎风取势画法

云林树法

含苞画法

含苞画法：
初春树皆枝节萌生，及秋尽叶脱，有如骨节直露，皆用此法。

迎风取势画法：
李唐每用此于孤石危峰。

云林树法：
云林多画之。

128

渔村小雪图（局部） 王诜
手卷 绢本 设色
纵 44.4 厘米 横 219.7 厘米
北京故宫博物院藏

【作者简介】

王诜（约 1048 ~ 约 1104），北宋画家。字晋卿，祖籍太原，生于开封，为宋开国功臣王全斌之后，娶英宗女，官驸马都尉。能文，性喜书画，家筑宝绘堂，收藏书画名迹甚富。与苏轼、黄庭坚等交游，后因受苏轼牵连一度遭贬逐。他擅画山水，师法李成，又能作设色山水，不古不今，自成一家。

【作品解读】

此画把雪后渔村的清幽景象展现得淋漓尽致。画家在水墨山水中适当融入了金碧重彩设色，以泥金及蛤粉勾染山岭树木，表现出雪后阳光闪耀的效果，显得十分和谐。行笔尖利，墨法秀润，画风清丽，显示出王诜的独特艺术风貌。

【作者简介】

马麟，生卒年不详，南宋画家。原籍河中（今山西永济），南渡后三代居钱塘，遂为钱塘（今浙江杭州）人。世荣孙，远子。父马远为光、宁两朝画院待诏，独步一时。麟传家学，工画人物、山水、花鸟。

芳春雨霁图　马麟
轴　绢本　浅设色
纵 27.5 厘米　横 41.6 厘米
台北故宫博物院藏

【导读】

倪瓒多画之，实为董其昌、四王多画之。倪瓒之法叶和小枝向下，但大势向上。此图示画法严格来说像董其昌惯用树枝由上而下的走势，也可以理解为对"蟹爪"的一种强化变体。到及明、清人已经惯用此法，多表现枝多叶少之树木，或枯树，既是自然现象也是画面节奏的变化。参看 134 页恽向《秋林平远图》中的枯树表达最为清晰。

【札记】

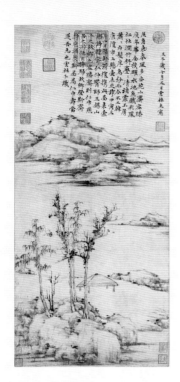

容膝斋图　倪瓒
立轴　纸本　水墨
纵74.4厘米　横35.5厘米
台北故宫博物院藏

【作者简介】

　　见 170 页 。

【作品解读】

　　此图写的是江南春景，
平远山水。近处为山石陂陀，
林木萧疏，中幅为湖光波色，
图上侧远岫遥岑，横于波际。
这种三段式的构图，是倪瓒
山水的特征之一。其山水胎
息于董源，矶头两点，石上
横拖披麻，皴法清逸。其树
法参差变化，结体有骨力，
而树头枝梢，每多生意。喜
多作枯树，擦以枯笔，墨色
浓淡错综而滋润浑厚。

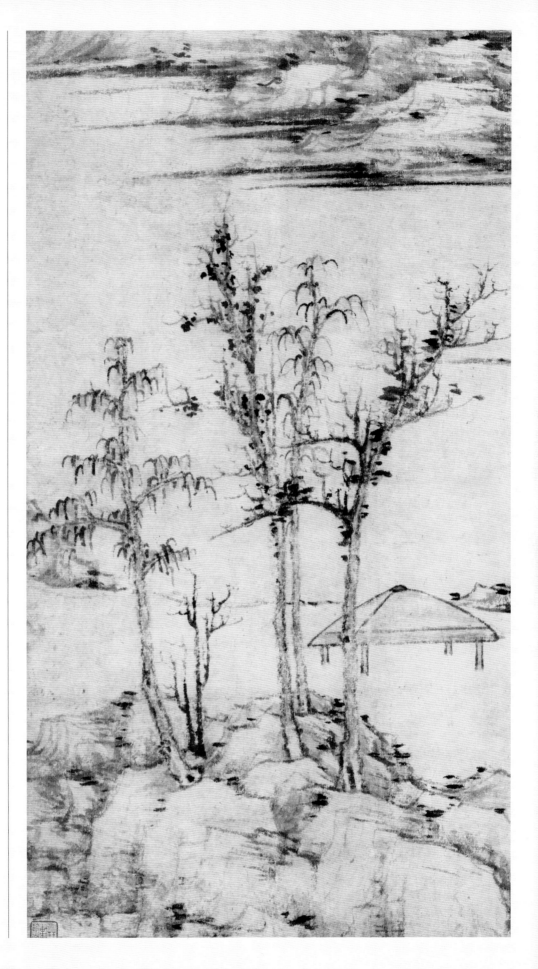

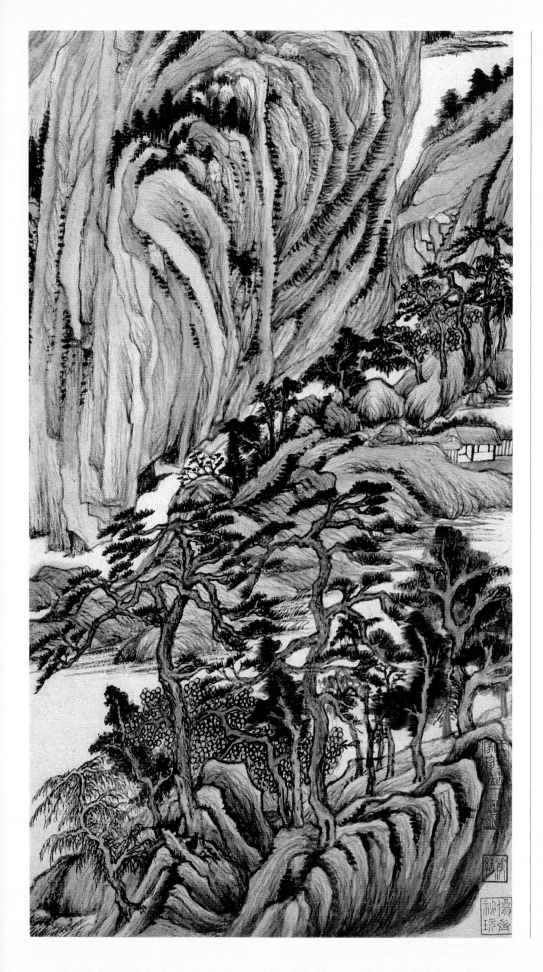

仿古山水图　董其昌
册页　纸本　水墨　设色
（美）堪萨斯市纳尔逊·艾京斯艺
术博物馆藏

【作品解读】

　　此图册为董其昌代表作
之一，共十页。图中高松陡
坡，山石巨嶂，顶天立地，
气势撼人。山石皴法，直抵
王蒙解索皴法神韵，细而刚，
曲而韧，一波三折。设色浅
绛青绿兼用，时而用赫石或
以色墨皴写坡丘。

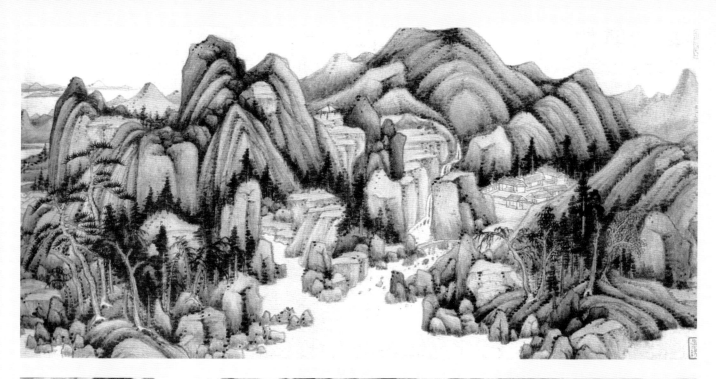

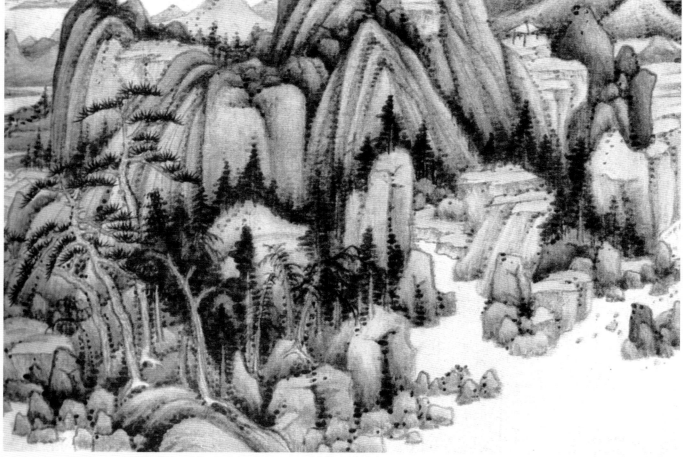

青绿山水图　王鉴
卷　纸本　设色
纵23厘米　横198.7厘米
北京故宫博物院藏

【作品解读】

师法元代赵孟頫和黄公望笔意，山石主要用披麻皴，浑厚秀润。设色艳丽明朗，颇具特色。

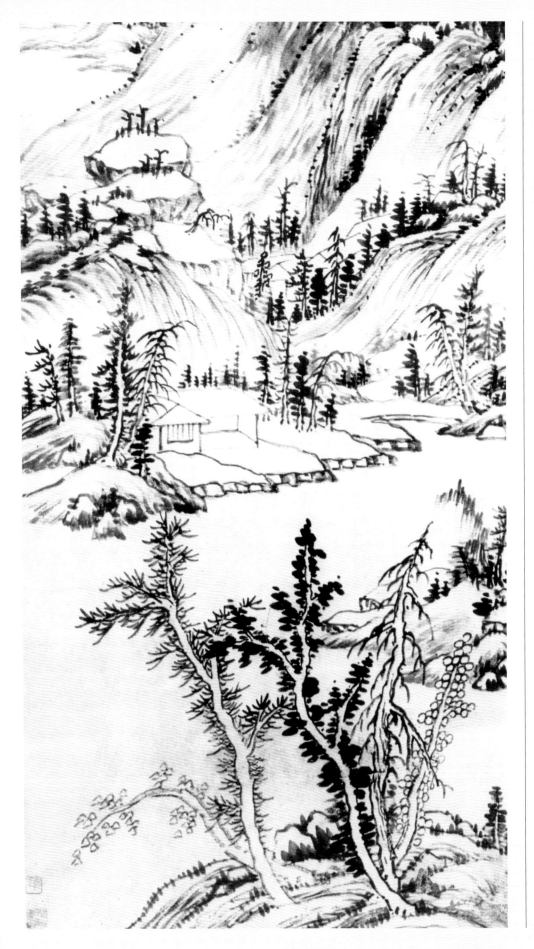

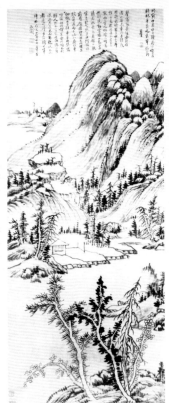

秋林平远图　恽向
立轴　纸本　墨笔
纵 148.8 厘米　横 61.5 厘米
上海博物馆藏

【作者简介】

　　恽向 (1586 ～ 1655)，明代画家。原名道生，字本初，以字行，号香山，江苏武进人。崇祯末举贤良方正，授内阁中书舍人。擅诗文。山水初宗董源、巨然，骨力圆劲，墨气淋漓。晚学倪瓒、黄公望，用笔干枯而得山水雄浑之气，对画理颇有心得。

【作品解读】

　　此图写秋林萧瑟之景。近处树木萧疏，对岸山峦雄浑。山脚下，屋宇房舍，隐现于树丛之间。图中画山石披麻皴和荷叶皴交替使用，少晕染，有气厚力沉之势；而树木则用不同的勾枝、勾叶法及不同的墨色，得变化之趣。全图平远构图，布局缜密。

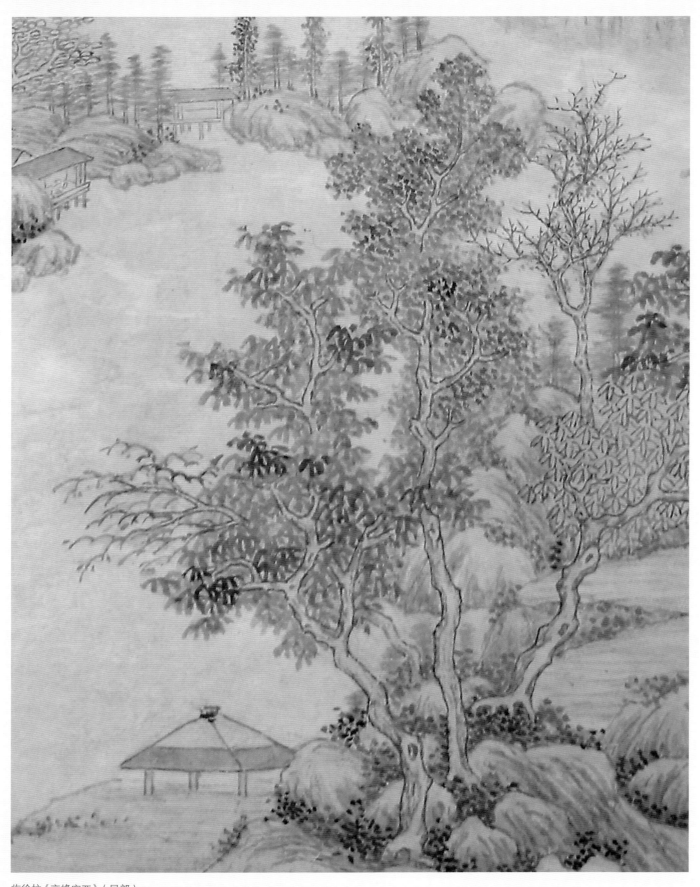

临徐枋《高峰突兀》（局部）

树中衬贴疏柳法

根下衬贴小树法

【导读】

　　此法与128页"云林树法"都有调节画面节奏的作用，用"疏"去应对"密"，或用"深"去应对"浅"。

【导读】

　　此表现形式形成较晚，约元末明初，小树已经符号化，强调点醒和占位的作用，不拘于形体。

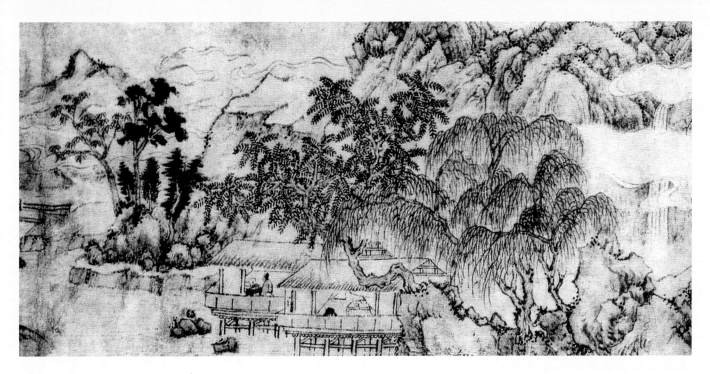

山水花卉图之一　文嘉
册页　纸本　墨笔
纵 34.5 厘米　横 41.5 厘米
广东省博物馆藏

【作者简介】

　　文嘉 (1501～1583)，明代画家。字休承，号文水，长洲（今江苏苏州）人。文徵明次子。官和州学正。继承家学，工小楷，擅画山水，笔法清脆，颇近倪瓒，着色山水，具幽澹之致，间仿王蒙皴染，亦颇秀润，兼作花卉。精于鉴别古书画。

【作品解读】

　　画中群山绕湖，近处矶石突出湖岸，水榭、茅舍掩映于丛林间。有两老者于永榭倚栏谈论，情绪亢奋，静中见动。对岸重岭叠峦，淡勾浓点，有萧疏之气。用笔粗放豪迈，意境清远。之二写石坡上树木交立、下临永波，沙渚上芦获飘逸，一高士坐于舟中，仰观对岸之云山景色，境界清旷。画山石用披麻皴，点苔稠密，有倪瓒笔意。

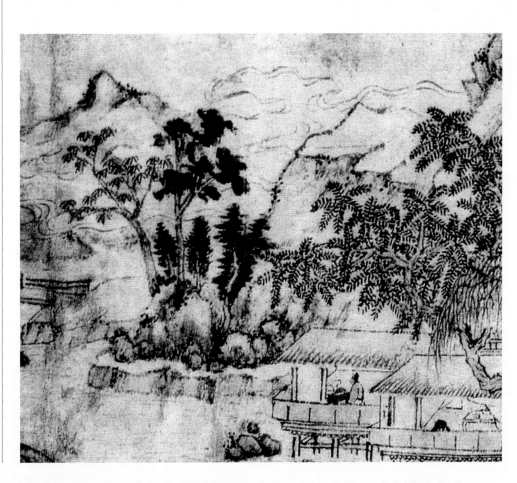

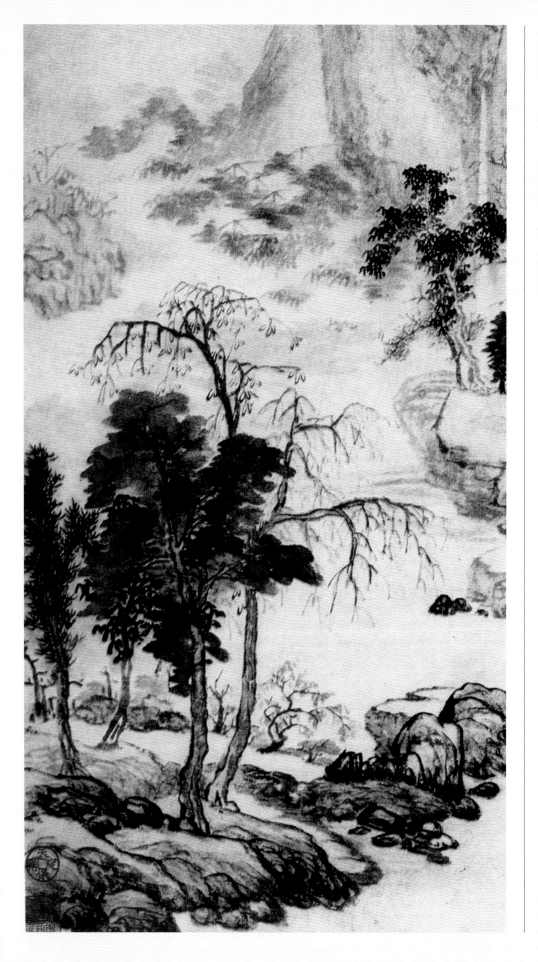

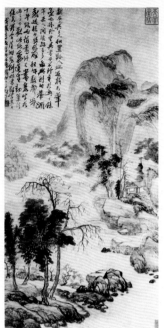

溪山飞瀑图 吴又和
立轴 纸本 墨笔
纵 97.1 厘米 横 49.6 厘米
天津艺术博物馆藏

【作者简介】

　　吴又和，生卒年不详，约活动于康熙年间。安徽歙县人。书画皆清绝，石涛极为称赞，尤工画山水。

【作品解读】

　　此图近处画一土坡并杂树数棵，高低疏密，参差有致。溪水沿着坡脚迂曲而来。土城对岸，山峦高耸连绵，瀑布高悬，半山筑一屋舍，石阶可拾级而通，山脚下云烟飘浮，村舍隐现。山川优美，布局用平远构图法，以溪水为纽带，通过不同层次的景物组合而成。笔墨师法元人，但也透露了与石涛画法的某些相似之处。画笔圆转，山石坡脚勾皴，时用侧锋，有柔中寓刚之感。

山居图（局部）钱选
卷 纸本 设色
纵 26.5 厘米 横 111.6 厘米
北京故宫博物院藏

【作者简介】

　　钱选（约 1239 ~ 1299），宋末元初画家。字舜举，号玉潭、霄川翁，家有习懒斋，因号习懒翁，湖州（今属浙江）人。南宋景定间乡贡进士。南宋亡，自谓"耻作黄金奴"，甘心"老作画师头雪白"，隐于绘事，以终其身。善画人物、花鸟、蔬果和山水。创作力求摆脱南宋画院习尚，主张参酌北宋、五代及唐人之法。人品和画品称誉当时。精音律之学，小楷亦有法，也能诗。传世作品有《浮玉山居图》《桃枝松鼠图》。

【作品解读】

　　此卷中部绘群峰突起，山下绿树成林，环抱茅舍。房前竹篱围绕，一犬吠其旁。门外绿水平堤，两人荡小舟，一篙师持杆撑船，唤渡者肩负以待。图的右侧水平如镜，左侧野桥断岸。一人骑马偕童过桥，对岸碧山红叶，长松高竿，村落隐隐可见。卷末自题诗一首，表达了作者隐于绘事、绝意仕途的思想。全图用笔工整，设色古雅，风格秀逸。既有李思训、赵伯骕青绿山水的工丽，又有文人画的恬静。

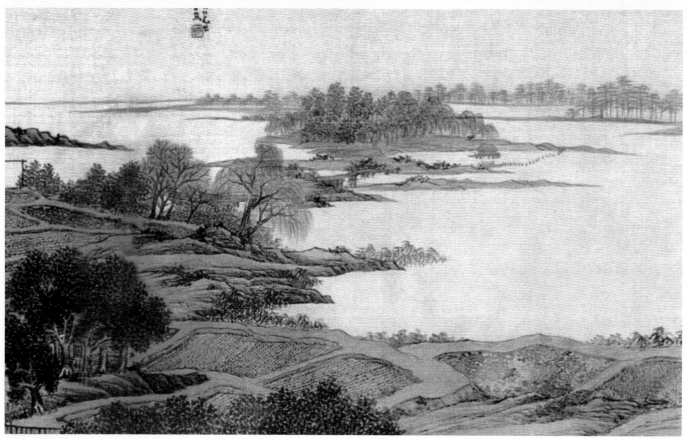

【作者简介】

　　任熊（1823～1857），清代画家。字谓长，号湘浦，浙江萧山人。凡人物、山水、花鸟、虫鱼、走兽，俱擅胜扬，尤工神仙佛道。笔法圆劲，形象奇古夸张，衣褶银勾铁画，得陈洪绶精髓，而别开生面，与任薰、任颐合称"三任"；加任预，也称"四任"。又与朱熊、张熊合称"沪上三熊"。传世作品有《女仙图》《四红图》《人物图》等。

范湖草堂图（局部）　任熊
长卷　绢本　设色
纵 35.8 厘米　横 705.4 厘米
上海博物馆藏

【札记】

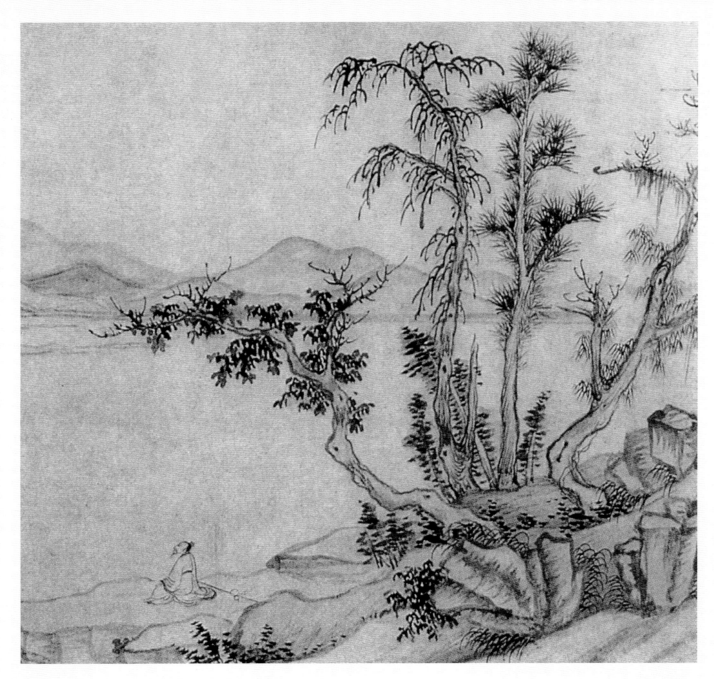

隔岸望山图（局部）　赵衷
卷　纸本　墨笔
纵 30 厘米　横 50.1 厘米
北京故宫博物院藏

【作品解读】

　　此图为《张观等五家集绘卷》之一。近岸画坡石高树，参差错落，一人坐平坡上隔江遥望烟云笼罩的远山。坡前湖面宽阔浩渺，意境清幽。近树用笔精工细致，生动写实。对岸远山以简率的笔墨轻勾淡染，远树点笔为形，概括取象，给人以旷远迷离之感。人物形象虽小，造型却生动准确。全图用笔秀润，墨色淡雅。

【札记】

【原文】

点叶法：

点叶、勾叶，不复分明某家用某点，某树用某圈者，以前后各树中俱载有古人点法。点法虽不同，然随笔所至，于无意中相似者亦复不少，当神而明之，不可死守成法。

小混点

胡椒点

介字点

鼠足点

梅花点

个字点

松叶点

垂藤点

菊花点

椿叶点

柏叶点

水藻点

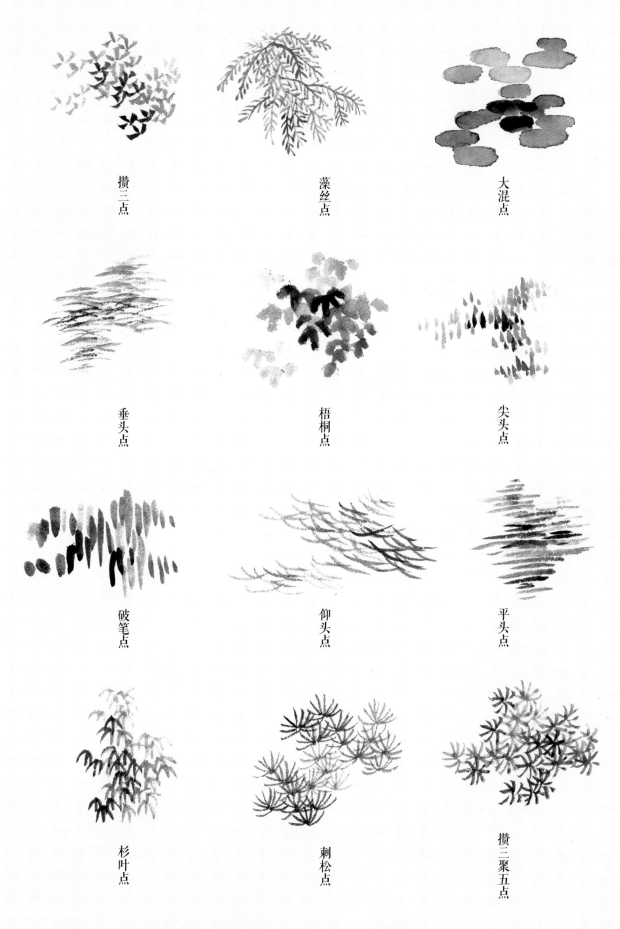

攒三点

藻丝点

大混点

垂头点

梧桐点

尖头点

破笔点

仰头点

平头点

杉叶点

刺松点

攒三聚五点

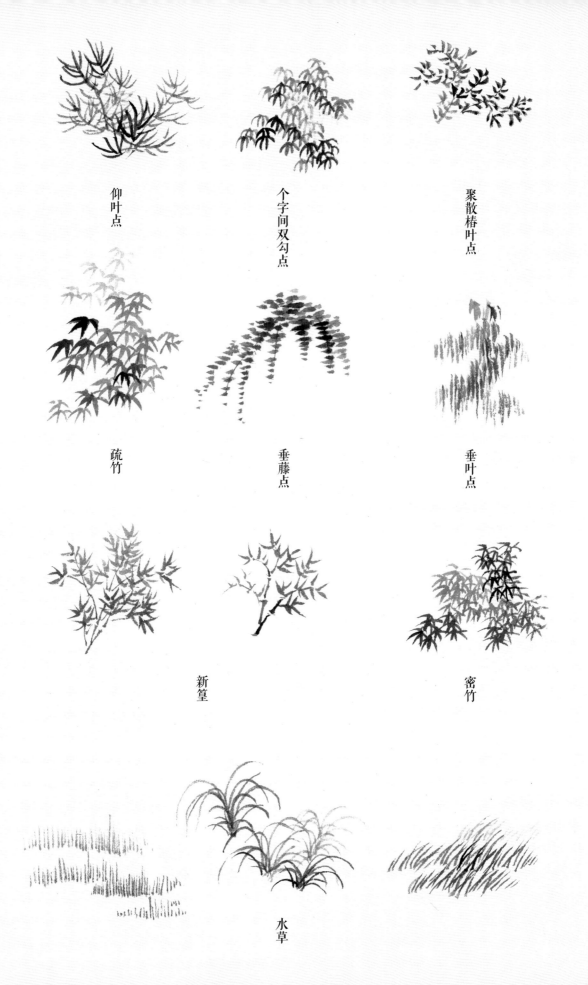

仰叶点　　　　　　个字间双勾点　　　　　聚散椿叶点

疏竹　　　　　　　垂藤点　　　　　　　　垂叶点

新篁　　　　　　　　　　　　　　　　　密竹

水草

【夹叶及着色勾藤法二十九式】

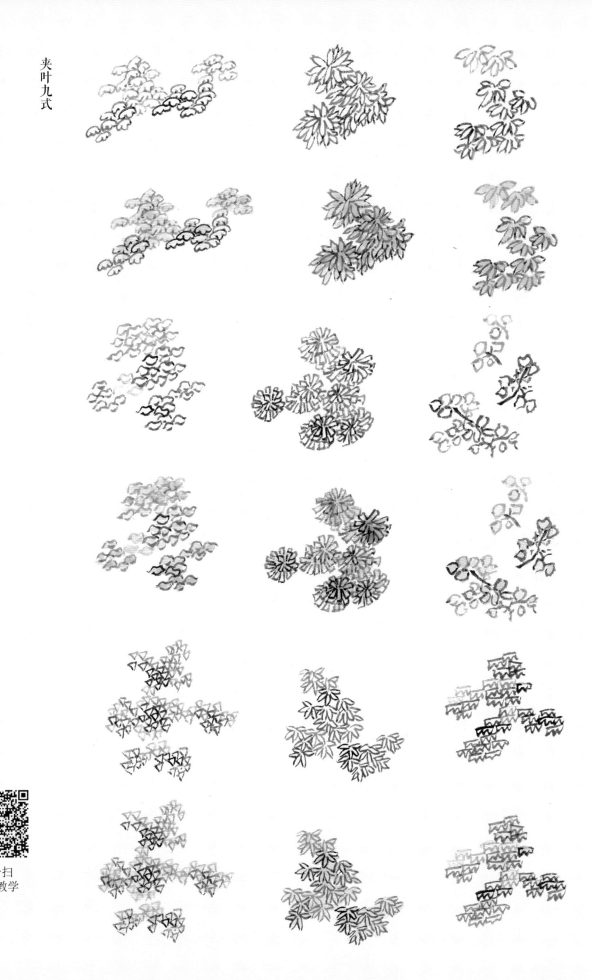

扫一扫
视频教学

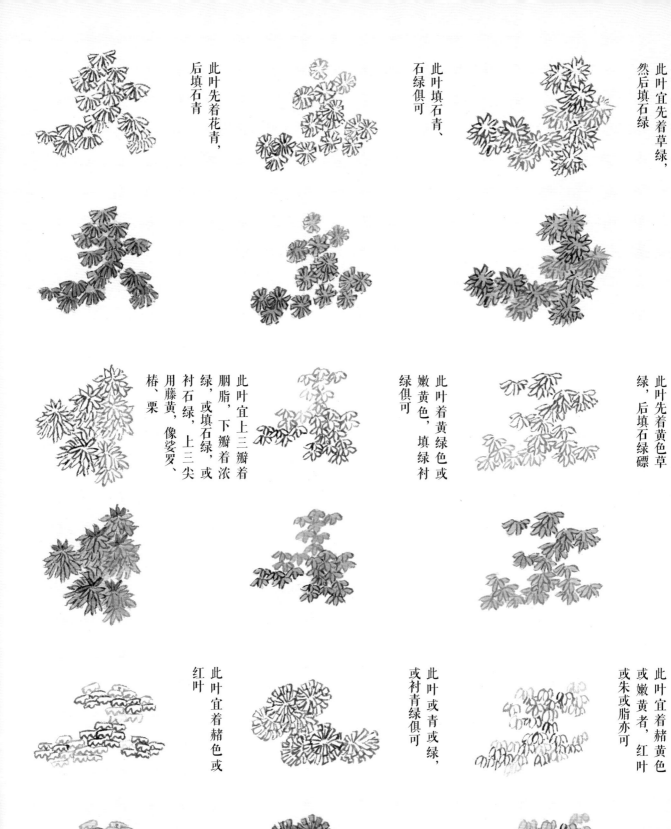

夹叶着色十八式

此叶宜先着草绿，
然后填石绿

此叶填石青、
石绿俱可

此叶先着花青，
后填石青

此叶宜上三瓣着
胭脂，下瓣着浓
绿，或填石绿，或
衬石绿，上三尖
用藤黄，像娑罗、
椿、栗

此叶着黄绿色或
嫩黄色，填绿衬
绿俱可

此叶先着黄色草
绿，后填石绿碌

此叶宜着赭色或
红叶

此叶或青或绿，
或衬青绿俱可

此叶宜着赭黄色
或嫩黄者，红叶
或朱或脂亦可

扫一扫
视频教学

146

此叶宜着胭脂，少入藤黄为

此叶宜着嫩绿或嫩黄

此叶宜着赭黄色

此叶着青、绿色俱可

此叶宜填石绿，或着草绿，不填亦可

此叶或填石绿，或朱或黄俱可

此枫叶，宜秋景内，或朱或脂俱可

此桐叶，或着草绿，反衬石绿

此叶宜着嫩绿，或赭黄色

扫一扫
视频教学

147

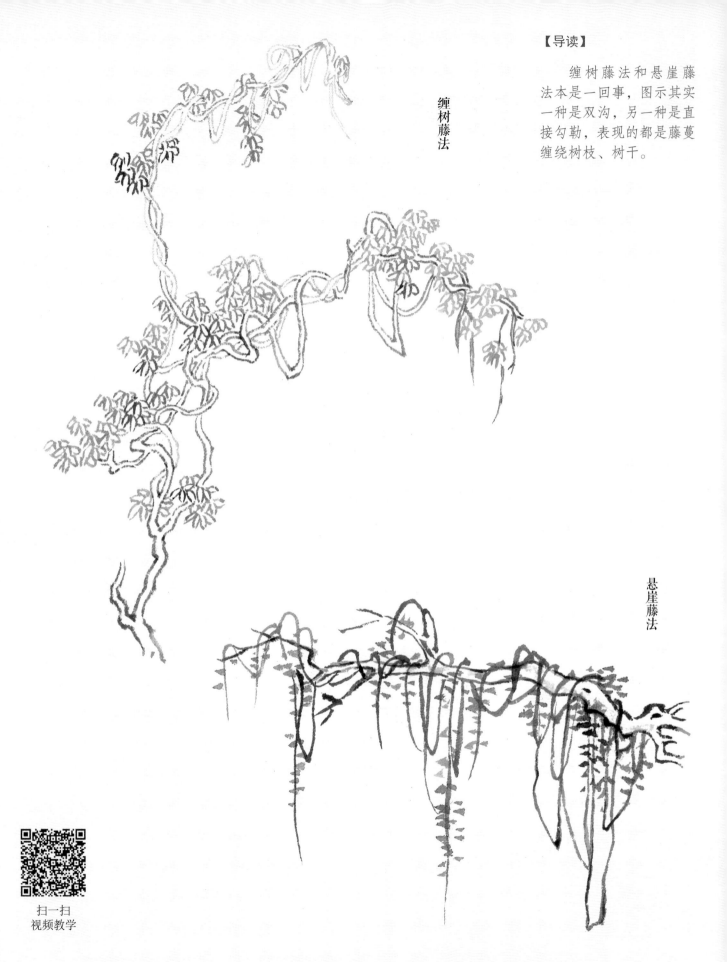

缠树藤法

【导读】

缠树藤法和悬崖藤法本是一回事，图示其实一种是双沟，另一种是直接勾勒，表现的都是藤蔓缠绕树枝、树干。

悬崖藤法

扫一扫
视频教学

采薇图　李唐
手卷　绢本　淡设色
纵 27 厘米　横 90 厘米
北京故宫博物院藏

【作者简介】

　　李唐(1066～约1150)，
北宋末南宋初画家。字晞古，
河阳三城(今河南孟县)人。
初以卖画为生，徽宗赵佶朝
(1100～1125)补入画院。
南渡后流亡至临安(今浙江
杭州)，经太尉邵宏渊推荐，
授成忠郎衔任画院待诏，时
年近八十。擅画山水，变荆
浩、范宽之法，创制"大斧
劈"。亦善画牛。与刘松年、
马远、夏圭合称"南宋四家"。
对后世影响很大。

【作品解读】

　　此图是李唐晚年人物画
中的不朽之作。描绘商末伯
夷、叔齐在首阳山饿死的故
事。两子席地对坐相话语，
若有声出绢素。衣褶原多用
挺细圆劲的铁线描，周围松
树，以墨水晕染浅深，用笔
粗细和谐。画树石皆湿笔，
甚简，整个气氛肃穆沉毅，
近处大树两棵，一松一枫，
奇倔如曲铁，而树身两相揖
让，衬托着二位主人刚直不
阿的性格。

【导读】

　　《采薇图》是临水横式近景的经典画作，其水法、皴法、树法、人物皆为
后世范，在后世许多相近题材的画作中都能找到这幅画的影子。最显著的是唐
寅的绘画程式，有很多地方受这幅画和李唐另一幅名作《濠梁秋水图》的影响。
参看台北故宫博物院藏唐寅《溪山渔隐图》。

【作品解读】

　　图中山峦夹翠，树木繁茂，溪水潺流，苍松下两人坐于坡岸，远观林间山水，神态悠然自得。自题"怪石奔秋涧，寒藤挂六松"。整幅图用笔粗简，意境清旷。

山水图　叶雨
合册　金笺　设色
纵 26.3 厘米　横 30.3 厘米
常熟市博物馆藏

【作者简介】

　　叶雨，生卒年不详，活动于明末清初。字润之，擅画山水。

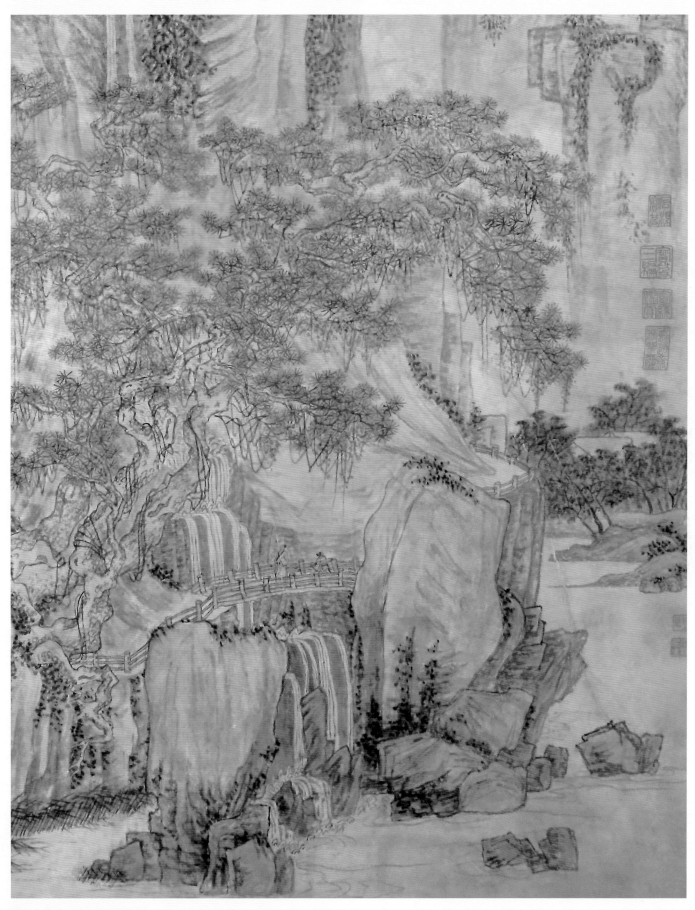

临唐寅《女几山图》（局部）

范宽树法

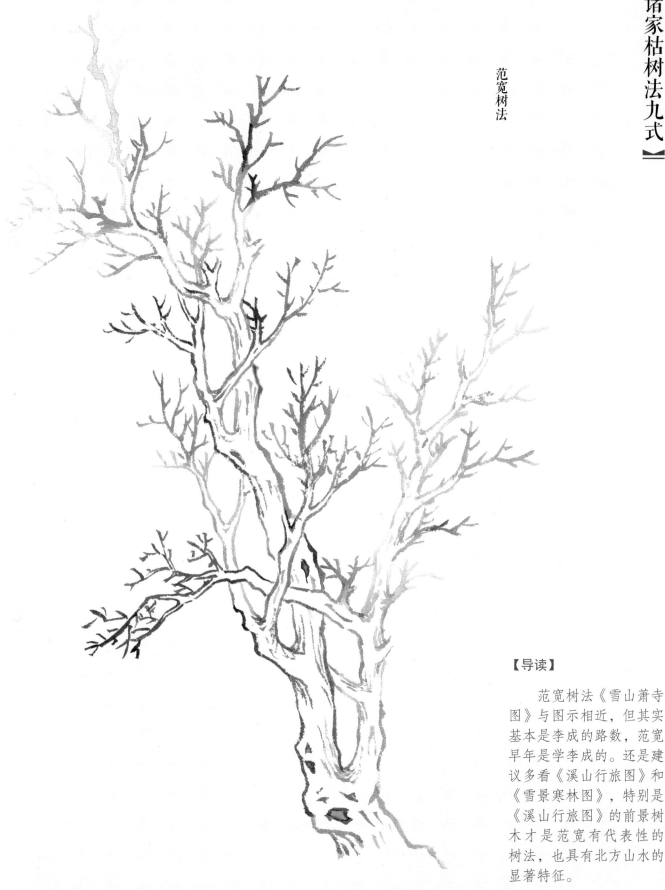

【导读】

范宽树法《雪山萧寺图》与图示相近，但其实基本是李成的路数，范宽早年是学李成的。还是建议多看《溪山行旅图》和《雪景寒林图》，特别是《溪山行旅图》的前景树木才是范宽有代表性的树法，也具有北方山水的显著特征。

雪山萧寺图 范宽
立轴 绢本 淡设色
纵 182.4 厘米 横 108.2 厘米
台北故宫博物院藏

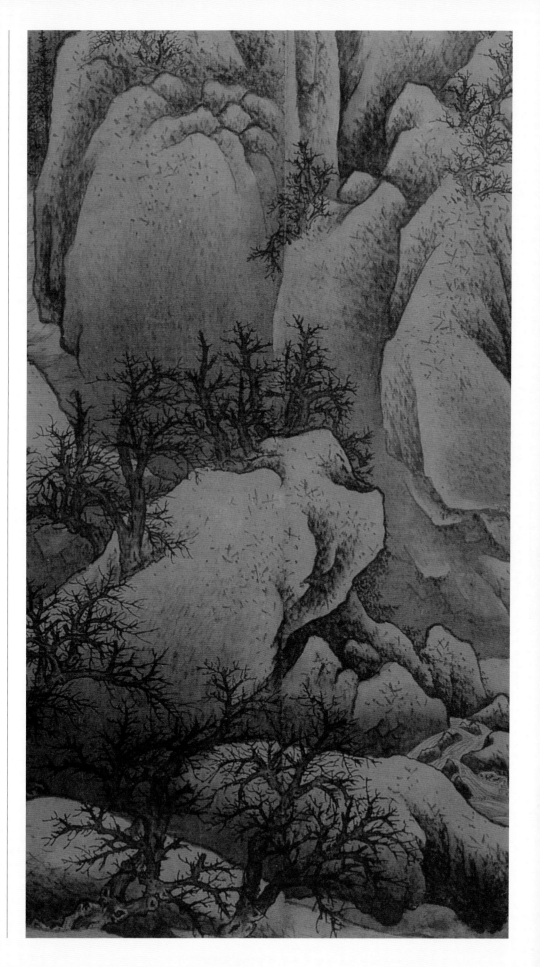

【作品解读】

　　本图以三拼绢大立幅图
写北方冬日雪后山林气象。
画上群山重重壁立，气势苍
茫，深谷危径，枯木寒柯，
隐现寺观，山麓水边密林数
重，后有村居屋舍，一人张
门而望。全画布置严整有序，
笔墨质朴厚重。画家用"抢
笔"笔法，密点攒簇，并参
以短条子的笔道，来刻画北
方山石的质感，使画面浑厚
滋润，沉着典雅。此图是否
为范宽真笔，鉴赏家尚有争
议，但公认为北宋范氏流派
中之杰作。

郭熙树法

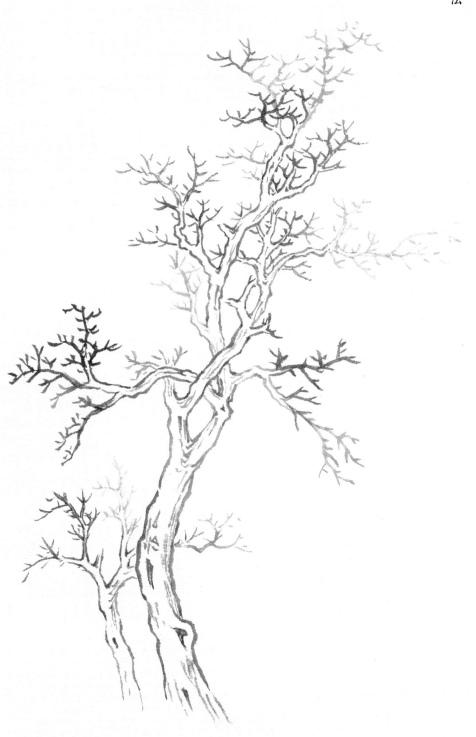

图示局限画传原作，与《早春图》的风格有差异，这在书中是常见问题，我会一一解释。这里有个细节与前页范宽树法一并说明，在宋画山水中，树的枝干基本都是双勾，只有末端极细者，才直接勾勒。这是我临摹宋山水画的一点体会，所以学者在临摹时要注意，否则你会发现枝干的比例和风格总是不合适。拿《雪景寒林图》来说，如果树梢和远树直接勾勒，线条比例就会失调，后面的色彩关系也会较深，看似可以直接勾勒，但其实中前景几乎全部是双勾的，包括最小的枝也大部分是双勾。

《早春图》的树可以参考李成《寒林平野图》，只不过后者的树放大了许多，细节丰富了许多，但在《早春图》中只要注意观察，有意识地丰富细节就能画出原作的意思。有很多人觉得《寒林平野图》是或接近"工笔"画，其实在唐宋并没有这些"工"或"写"的严格区别，山水画的含义也比后世广泛，山水基本可以涵盖所有题材。画家也是各种题材兼顾，而且没有不画山水的。

早春图　郭熙
立轴　绢本　淡设色
纵 158.3 厘米　横 108.1 厘米
台北故宫博物院藏

【作者简介】

　　郭 熙（ 约 1000 ～ 约
1090），北宋画家、绘画理
论家。字淳夫，河阳温县（今
河南孟县东）人。

　　早年信奉道教，游于方
外，以画闻名。熙宁元年召
入画院，后任翰林待诏直长。
山水师法李成，山石创为状
如卷云的皴笔，后人称为"卷
云皴"。

【作品解读】

　　此图为郭氏传世名作，
通过山间雾霭浮动及旭阳照
射的气候描绘，细致而生动
地画出严冬刚刚过去，春天
悄然降临的微妙变化，从中
传达出欢慰喜悦的感情。本
图虽仍是全景式结构，但构
图中高远、平远、深远兼具，
活泼而有变化，笔墨细腻而
简括，更富于表现力。

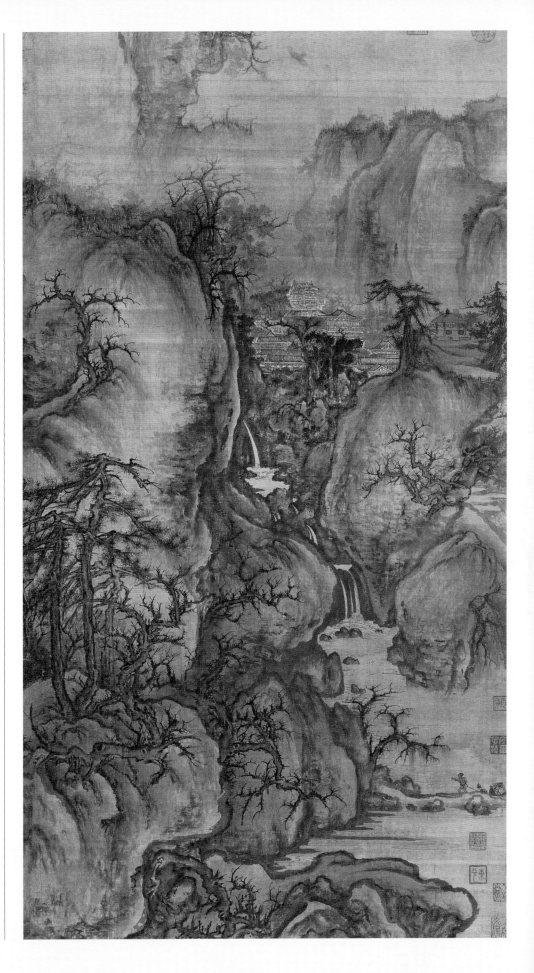

王维树法

【原文】

　　王维树法多用双勾，即藤梢树杪亦丝毫不苟，后信世昌亦为之。

【作者简介】

　　王维（701～761），唐代诗人、画家。字摩诘，原籍太原祁（今山西祁县），其父迁蒲州（今山西永济），遂为河东人。玄宗开元五年（717）进士，与弟缙并以词学知名。后官至尚书右丞，世称"王右丞"。晚年归隐蓝田辋川，购居宋之间"蓝田别墅"。尝于清源寺壁上画《辋川图》，笔力雄壮。北宋苏轼称他"诗中有画，画中有诗"。明董其昌推崇为"南宗之祖"，认为"文人之画，自王右丞始"。传世画作有《雪溪图》《孟浩然马上吟诗图》《雪山图》等。著有《王右丞集》。

【导读】

　　王维画真迹不存，流传之《辋川图》皆为后世临摹，与图示内容无法吻合，故选后世名作代之，供参考。

临沈周《庐山高图》（局部）

碧溪垂钓图（局部）　米万钟
立轴　纸本　墨笔
纵 124 厘米　横 46.3 厘
香港虚白斋藏

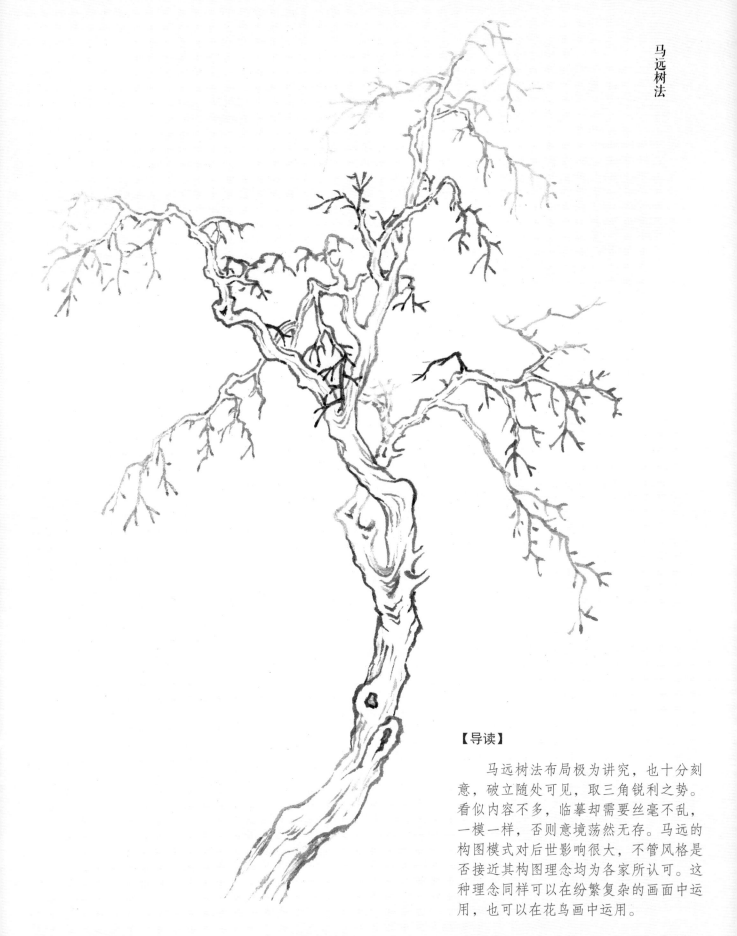

【导读】

　　马远树法布局极为讲究，也十分刻意，破立随处可见，取三角锐利之势。看似内容不多，临摹却需要丝毫不乱，一模一样，否则意境荡然无存。马远的构图模式对后世影响很大，不管风格是否接近其构图理念均为各家所认可。这种理念同样可以在纷繁复杂的画面中运用，也可以在花鸟画中运用。

160

马远，生卒年不详，南宋画家。字遥父，号钦山，祖籍河中（今山西永济），出生钱塘（今浙江杭州），曾祖贲、祖兴祖、父世荣、伯公显、兄逵，均为画院待诏。画山水，始承家学，后学李唐，而有创造，以峭拔简括见长，下笔遒劲严峻，设色清润，人称"马一角"。兼精人物、花鸟，工于画水。后有人把他与夏圭并称"马夏"，和李唐、刘松年，称"南宋四家"。

传世作品有《水图》《华灯侍宴图》《梅石溪凫图》和《踏歌图》。

【作品解读】

此图为江湖小景，梅枝斜出崖上，梅取折枝特别突出远折枝形成他的突出风貌。图中近景的山石以浓墨大斧劈勾皴点染，远的山、水以淡墨勾染，约略朦胧间自然拉开了空间远近的透视关系。桃树枝干虬曲，俯伸的拖枝一直探向水面，水边的几只鹭，实际上是作为点缀物。画面境界十分幽远开阔。

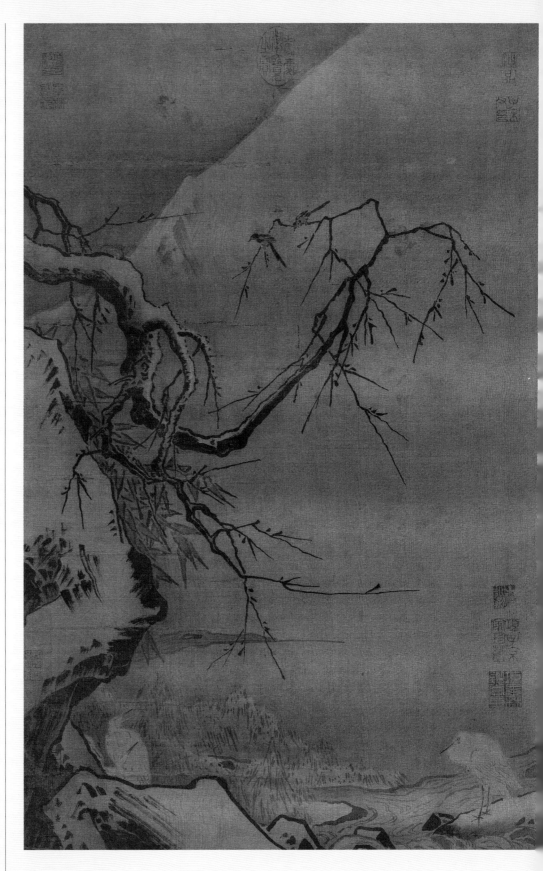

雪滩双鹭图　马远
立轴　绢本　淡设色
纵 60 厘米　横 38 厘米
台北故宫博物院藏

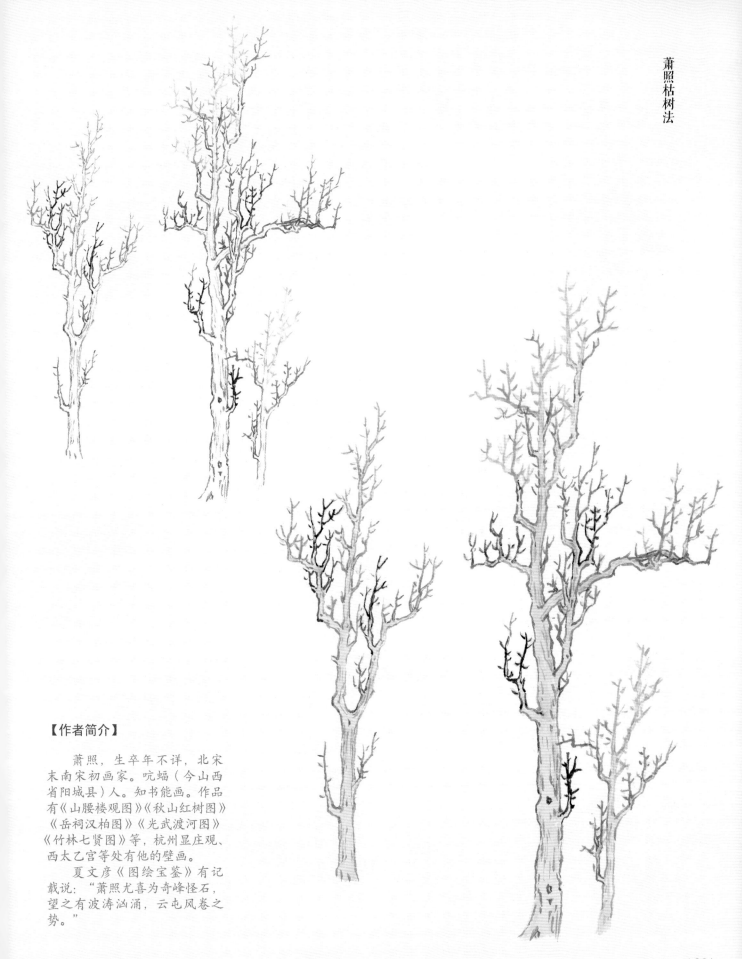

【作者简介】

　　萧照，生卒年不详，北宋末南宋初画家。吭蝠（今山西省阳城县）人。知书能画。作品有《山腰楼观图》《秋山红树图》《岳祠汉柏图》《光武渡河图》《竹林七贤图》等，杭州显庄观、西太乙宫等处有他的壁画。

　　夏文彦《图绘宝鉴》有记载说："萧照尤喜为奇峰怪石，望之有波涛汹涌，云屯风卷之势。"

木叶丹黄图　龚贤
立轴　纸本　墨笔
上海博物馆藏

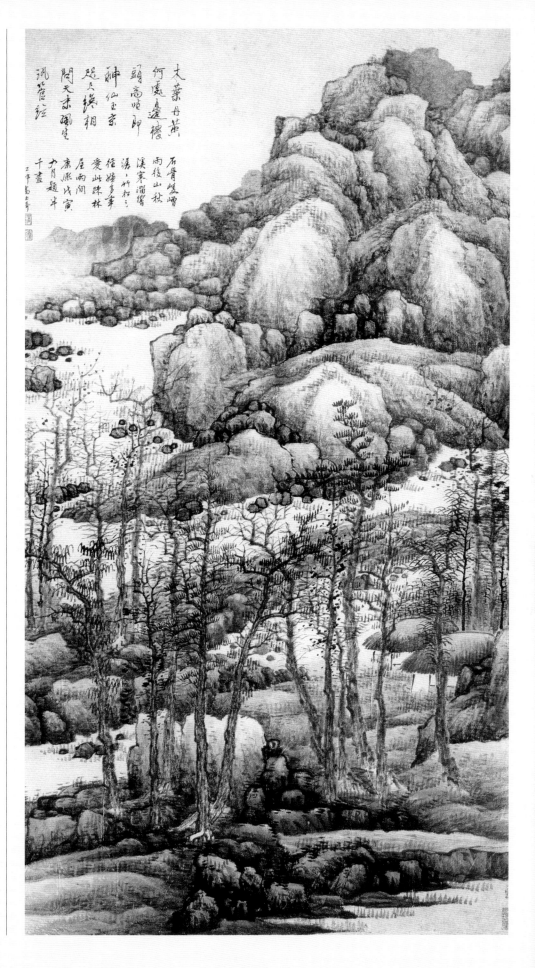

【作品解读】

　　此图为龚贤精心之作。
远处山岭逶迤，近处浅滩低
坡，疏林之间置茅屋数间，
布局实中带虚，高山大岭，
意境疏旷。山石结构及皴法
有董源的韵味，用干墨层层
皴擦，沉雄浑厚，露白处为
山坡的向阳面。有些矾头用
浓墨勾勒、皴擦，则为阴暗
处。近树枝干皴笔上醒以浓
墨勾勒，远树及光线强处以
干墨皴擦。

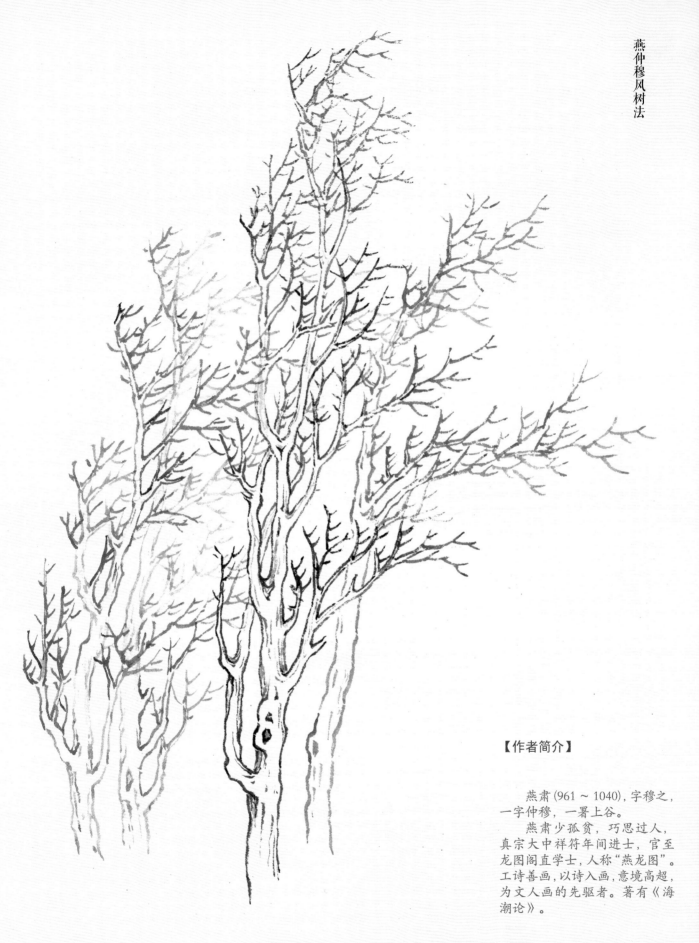

【作者简介】

　　燕肃(961～1040),字穆之,一字仲穆,一署上谷。

　　燕肃少孤贫,巧思过人,真宗大中祥符年间进士,官至龙图阁直学士,人称"燕龙图"。工诗善画,以诗入画,意境高超,为文人画的先驱者。著有《海潮论》。

春山图　燕肃
长卷　纸本　墨笔
纵 47.3 厘米　横 115.6 厘米
北京故宫博物院藏

【作品解读】

　　该图是一幅画在纸本的水墨全景山水，春山笋秀，溪流板桥，竹篱村舍，高松垂柳和高士在山水中寻幽访胜的刻画，处处都流露出对林泉之乐的向往，具有浓郁的诗情，生拙凝重的笔墨和山水造型，又与一般职业画家迥异，带有早期士大夫的形迹。

柯九思树法

【作者简介】

柯九思（1290～1343），字敬仲，号丹丘、丹丘生、五云阁吏，台州仙居（今浙江仙居县）人。江浙行省儒学提举柯谦（1251～1319）之子。大德元年（1297），随父迁居钱塘（今杭州）。自幼爱好书画，聪颖绝伦，被视为神童。

柯九思博学能诗文；善书，四体八法俱能起雅去俗。素有诗、书、画三绝之称。绘画以"神似"著称，擅画竹，并受赵孟頫影响，主张以书入画，曾自云："写干用篆法，枝用草书法，写叶用八分，或用鲁公撇笔法，木石用折钗股、屋漏痕之遗意。"柯九思书法于欧阳询笔法之外融入魏晋人之韵，结体严整，字体恬和雅逸，雄浑厚重中见挺拔之秀气，深受赵孟頫崇尚晋人书法观的影响。行楷是其所长，存世书迹有《老人星赋》《读诛蚊赋诗》《重题兰亭独孤本》等。

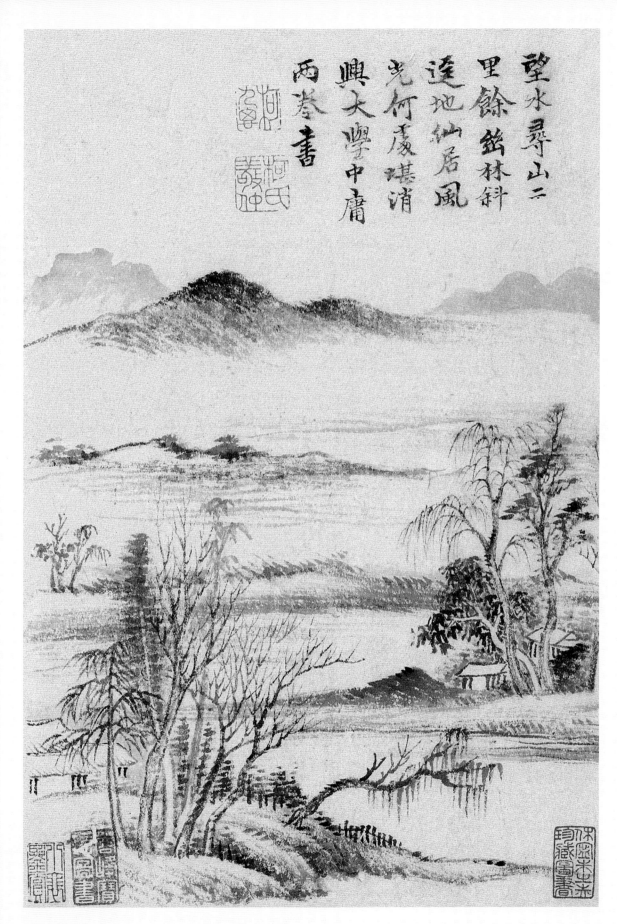

望水尋山二
里餘 鈐林斜
遙地仙居風
光何處甚消
興大學中庸
兩峯書

枯木新篁图　柯九思

167

扫一扫
视频教学

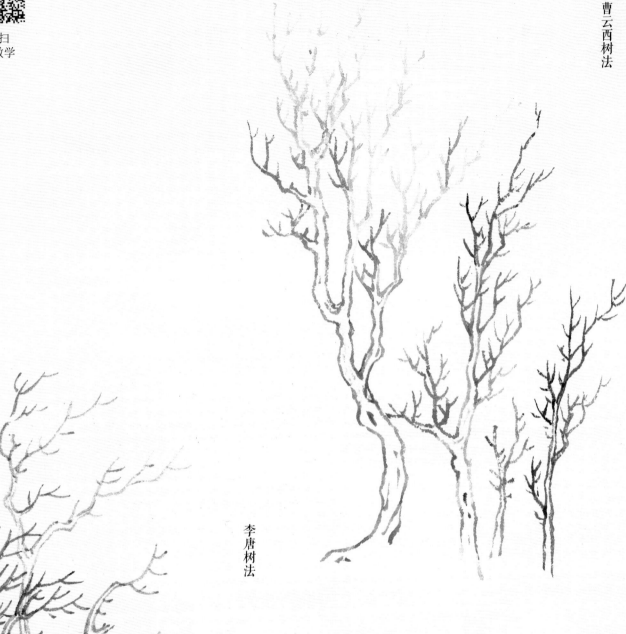

曹云西树法

李唐树法

【作者简介】

　　曹知白（1272～1355），元代画家。字又玄、贞素，号云西，华亭（今上海松江）人。至元中曾任昆山县教谕，不久辞去。与倪瓒、顾瑛同为太湖一带著名文人。家筑园池，闻名一时，"所蓄书数千百卷，法书墨迹数十百卷。"善画山水，受赵孟頫影响，而趋向李成、郭熙，也吸取董源、巨然，笔墨疏秀清润，后期作品，用干笔皴擦，情味变为简淡，当时为黄公望、倪瓒所推重。传世作品有《群山霁图》《溪山泛艇图》《双松图》等。

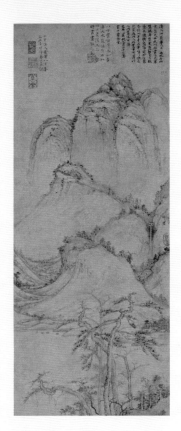

疏松幽岫图　曹知白
立轴　纸本　墨笔
纵 74.5 厘米　横 27.8 厘米
北京故宫博物院藏

【作品解读】

　　此幅画长松杂树，平溪
远岫。是曹氏晚年代表作。
在技巧上，曹知白吸取了李
成的"毫锋颖脱，墨粉精微"，
郭熙的"多多益壮"，反映
了五代、北宋崇尚的壮美风
格，作者以疏朗柔松的简略
笔致见长，清淡温和的墨色
领胜，从简笔淡墨里反映出
来的乃是江南雪景，把北方
的"河朔气象"，化为静宓
恬适的情调，这正是画家的
用心、用力处和情理所在，
也是元代画家所刻意追求的
秀美风格。

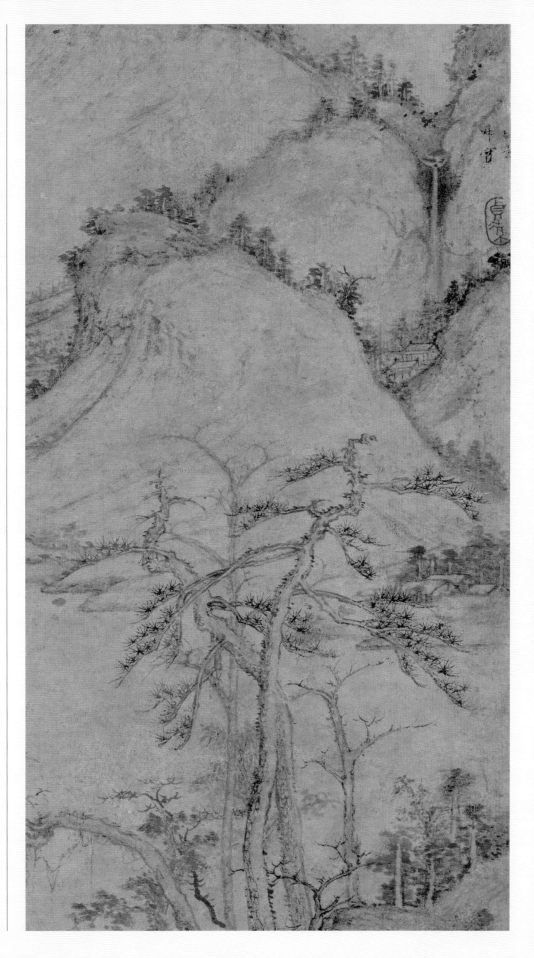

倪云林树法

《诸家叶树法五式》

【作者简介】

倪瓒（约 1306～1374），元末书画家、诗人。初名珽，字元镇，号云林子、幻霞子、荆蛮民、经锄隐者等，无锡（今属江苏）人。

擅画水墨山水，宗法董源，参以荆浩、关仝技法，用笔方折，创"折带皴"写山石，画树木则兼师法李成。所作多取材于太湖一带景色，疏林坡岸，浅水遥岑，意境清远萧疏，自谓"逸笔草草，不求形似"。用笔轻而松，燥笔多，润笔少，墨色简淡，却厚重清温，无纤细浮薄之感，能以淡墨简笔，有神地笼罩住整个画面，识者谓其"天真幽淡，似嫩实苍"。

这种"简中寓繁"的风格，对明清文人水墨山水画影响颇大。后人把他和黄公望、吴镇、王蒙合称为"元四家"。传世作品有《杜陵诗意图》《狮子林图》《渔庄秋霁图》《六君子图》等。

【导读】

《六君子图》是我最喜欢的山水作品之一，倪瓒的树法不好表现，观察我临摹的六君子图与临摹的芥子园图示会发现，他画的树看似简洁，其实并非一次或两次就完成的。图示只是稿子，要完成必须以干笔反复勾勒，最后用淡墨晕染，绘画痕迹若隐若现，最终天然一体。此法强调要用做好的半熟纸，在偏生的纸上是出不来效果的。还有要谨记，临摹倪瓒的风格，勾勒皴擦笔头要锐利，但笔头的含水量要低，其滋润的效果在于染和墨色的清淡和墨色的丰富程度。

扫一扫
视频教学

六君子图　倪瓒
立轴　纸本　墨笔
纵 64.3 厘米　横 46.6 厘米
上海博物馆藏

【作品解读】

　　此图以平远的章法、淡逸疏朗的笔墨意趣突出表现了六株挺拔的树木，列植江边陂陀上的景象。这六株树分别为松、柏、樟、槐、楠、榆，有其象征意义。土石层叠，连勾带皴，从董源脱出，而参以方折之笔，树木用笔简洁疏放，墨色浓淡变化得宜。江上远峦以干笔皴擦，给人一种空濛之感。自题一则，述作画经过。此图作于至正五年(1345)，倪氏时年45岁。图中黄公望诗题"居然相对六君子，正直特立无偏颇"。

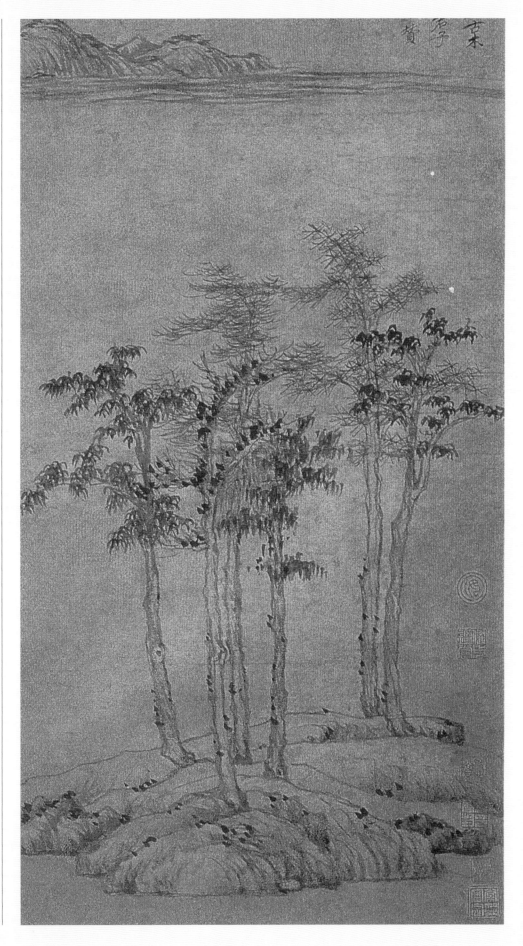

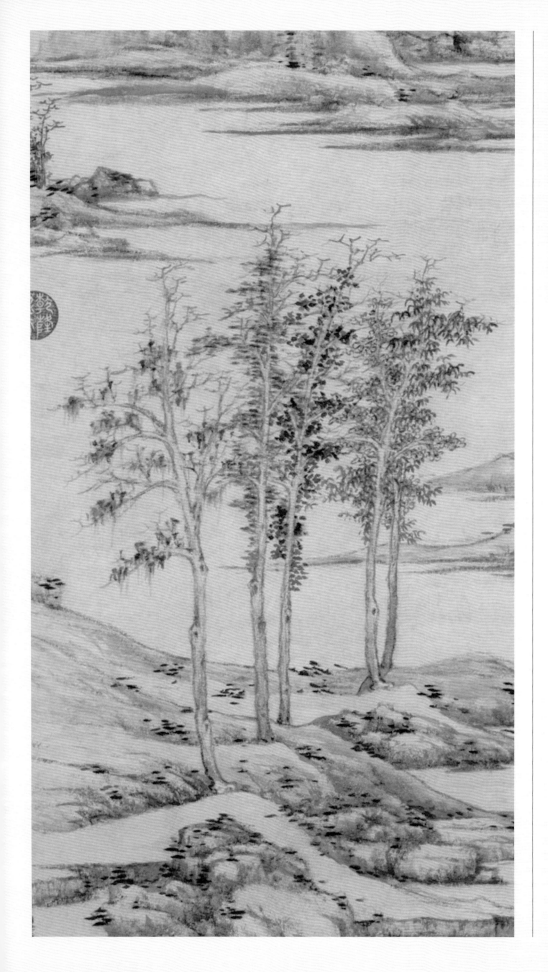

虞山林壑图 倪瓒
立轴 纸本 墨笔
纵 94.6 厘米 横 34.9 厘米
（美）大都会艺术博物馆藏

【作品解读】

此画仍取一河两岸式的构图，但水中有五道洲渚及一组杂树，远山近坡的淡墨皴染较多。画风较其典型作品繁密。与其盛年所作《渔庄秋霁图》《枫落吴江图》等用线勾括坡石的画法相比，此图坡石皴擦善用干笔，风格浑穆。应是倪氏晚期山水画的特点。

春柯筠石图　倪瓒
纸本　墨笔
纵 85 厘米　横 38 厘米

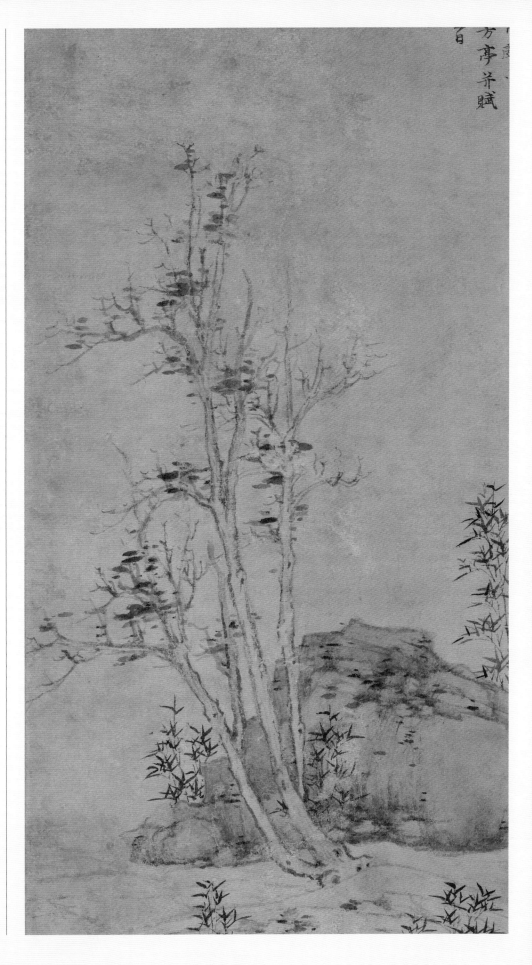

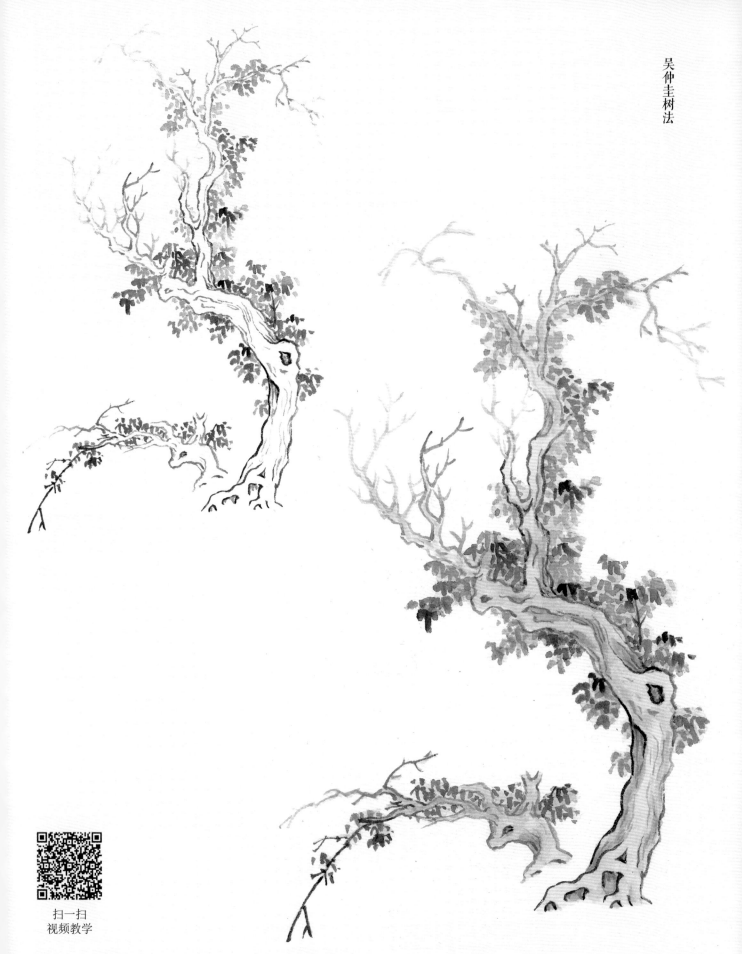

扫一扫
视频教学

洞庭渔隐图 吴镇
立轴 纸本 墨笔
纵 146.4 厘米 横 58.6 厘米
台北故宫博物院藏

【作者简介】

见 123 页。

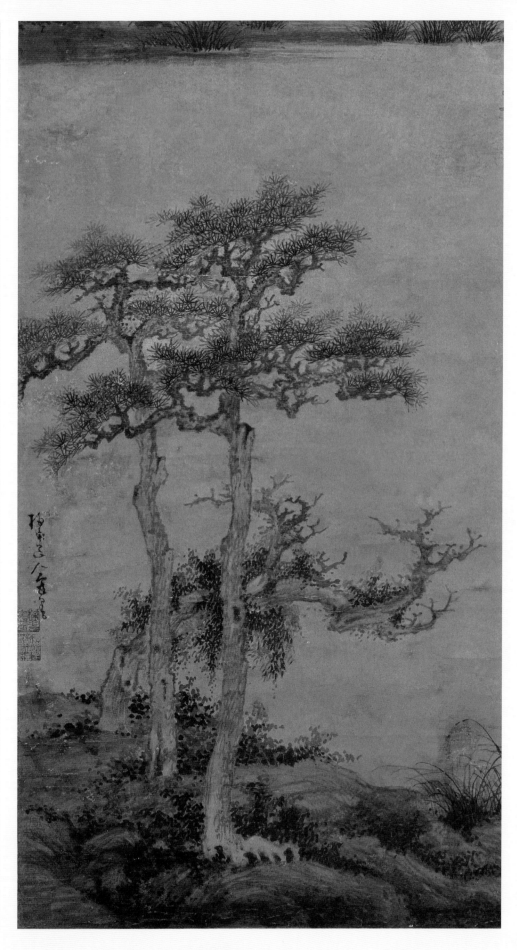

【作品解读】

此图画松树坡石，平溪
远岫，渔翁垂钓。图中山峦
先勾出轮廓，后用干笔皴擦，
浓墨点苔。松针用细笔勾画，
圆浑不板，树干画的苍劲有
力。构图采取一河两岸的形
式，疏密、远近相间，静中
求动，是吴镇山水画的优秀
之作。

黄子久树法

黄子久树法一，云林亦为之。

【作者简介】

黄公望（1269～1354），元代画家。本姓陆名坚，字子久，号一峰、大痴道人，今江苏省常熟县人。

擅画山水，师法董源、巨然，兼修李成之法，得赵孟頫指授。所作水墨画笔力老到，简淡深厚。又于水墨之上略施淡赭，世称"浅绛山水"。晚年以草籀笔意入画，气韵雄秀苍茫，与吴镇、倪瓒、王蒙合称"元四家"。擅书能诗，撰有《写山水诀》，为山水画创作经验之谈。存世作品有《富春山居图》《九峰雪霁图》《丹崖玉树图》《天池石壁图》等。

【导读】

《丹崖玉树图》和《天池石壁图》我都临摹过，还有《水阁清幽图》都是黄公望的精品传世之作，前两幅图的成就较之《富春山居图》有过之而无不及。只是后者多为人所知，其实作为临摹学习，前两幅图必学。特别是《天池石壁图》，其融汇了宋画的传统，又启迪元、明、清的后世风格。树木刻画灵活精细，运笔细腻而潇洒，在形体与写意之间游走，墨色变化丰富自然，色彩高雅稳重。可谓是元代文人山水画的最有代表性的作品，也是最成熟的山水画程式。能画好这两幅图，董其昌、四王均不在话下。

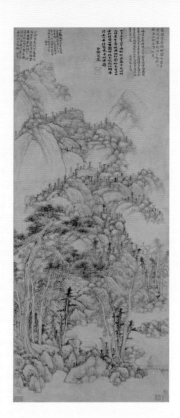

丹崖玉树图　黄公望
立轴　纸本　设色
横 43.8 厘米　纵 101.3 厘米
北京故宫博物院藏

【作品解读】

　　此图层岩叠翠，高松
小舍。山上云雾迷蒙缥缈，
殿阁半露。山下小桥横卧，
林木葱茏，一人策杖寻幽。
用笔简劲洗练，笔法苍秀，
设色淡雅。构图上较繁密，
山头多置矾石，敷以浅绛色
彩，正如清吴修所说："赭
色微黄画里春，墨青墨绿染
精神。"

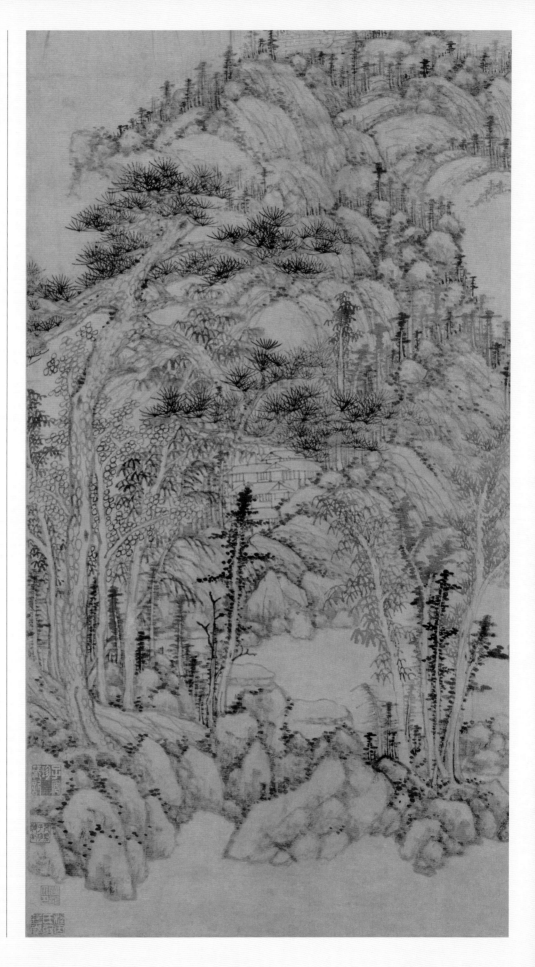

【原文】

黄子久树法：

树固要转，而枝不可
繁。枝头要敛不可放，树
头要放不可紧[1]。

【注释】

[1] 枝头要敛不可放，树头
要放不可紧：郑绩《梦幻居
画学简明》中有"树头要放，
株头要敛。树头者树根下头，
故宜放开，俗语所谓撒脚也。
必撒脚方得盘根错节，担当
枝叶，气势稳重。株头者大
枝小枝分歧处，故宜收敛，
若株头不敛，则枝软无力，
如叶重赘，更有屈折之势，
殊失生气。"

178

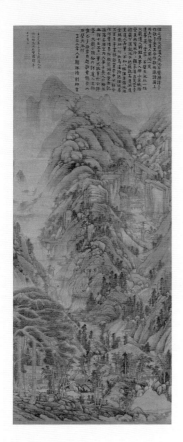

天池石壁图 黄公望
立轴 绢本 浅绛
纵 139.3 厘米 横 57.2 厘米
北京故宫博物院藏

【作品解读】

　　此图画层峦叠嶂,千岩
万壑,长松杂树,纵横有序,
错综多姿,显示了天池石壁
的雄秀美姿。构图繁而用笔
简,笔墨浑厚华滋。人谓天
池山得一"幽"字,此画表
现出来了。图中多用淡赭,
染以墨青墨绿,展示出山中
的幽趣。全图烟云流润,气
势雄伟,系黄公望浅绛山水
的杰作。此图摹本传世甚多,
此是唯一真本,至为珍贵。
画中自题"至正元年十月,
大凝道人为性之作天池石壁
图,时年七十有一"。

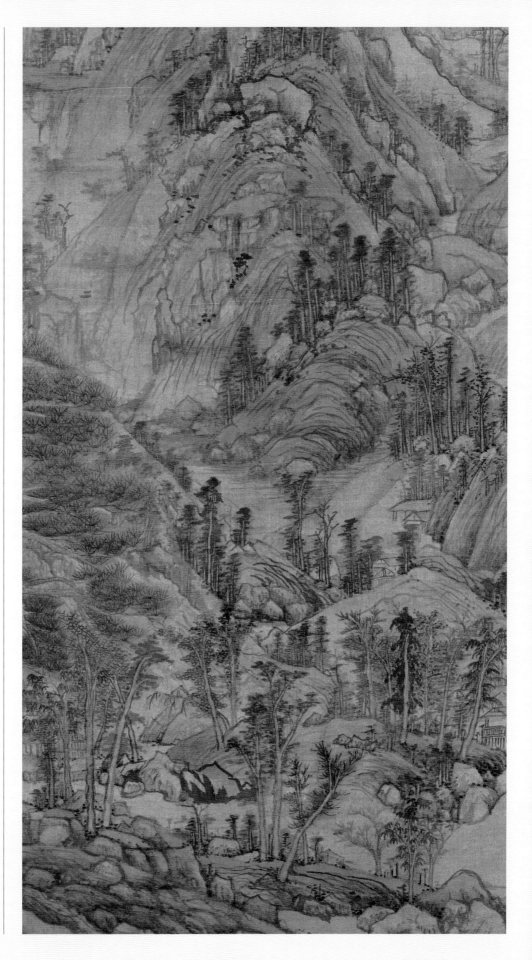

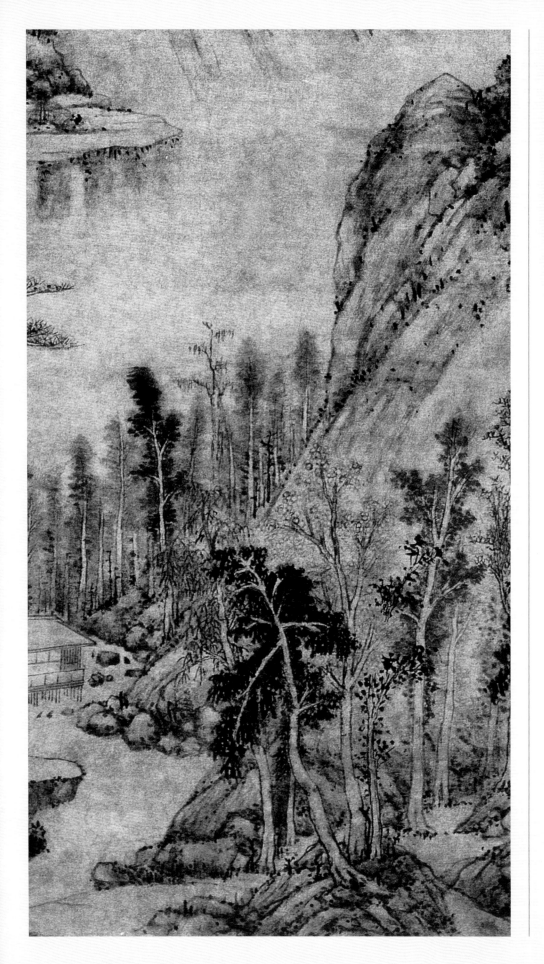

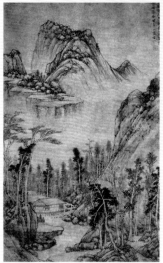

水阁清幽图　黄公望
立轴　纸本　水墨
纵 104.5 厘米　横 67.3 厘米
南京博物馆藏

【作品解读】

此图写深山隐居之景。远处峦峰坡石跌宕交错，丛树虚漾隐约。溪水自林木丛中绕过隐落的山房，蜿蜒而前。溪岸两旁，杂木繁茂，枝叶葱郁，青翠欲滴。在构图及用笔上，旨在描绘淡然、静寂的意境。

【导读】

黄公望树法的树头和轮廓，看似随性，其实很严谨。看起来画得很松，其实每一枝、每一叶都有其"放置"的严格程式，所以临摹经典，就要亦步亦趋，丝毫不差。在做的同时，感受和体会，画家为什么这样做。最终找到规律，才会读画，才能读懂古人的心境。一定要细心照做，要做到轮廓线一致，甚至一组叶子由几片、几点组成，树枝的细微角度变化都不能偏差。一方面有利于对经典的解读，另外也是对自己绘画能力的锻炼。

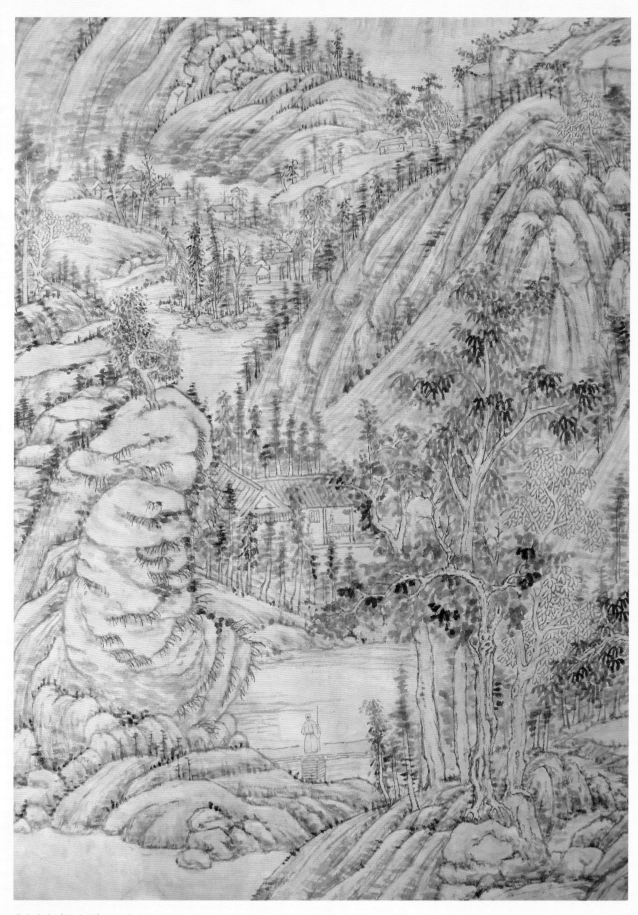

临方士庶《山水图》（局部）

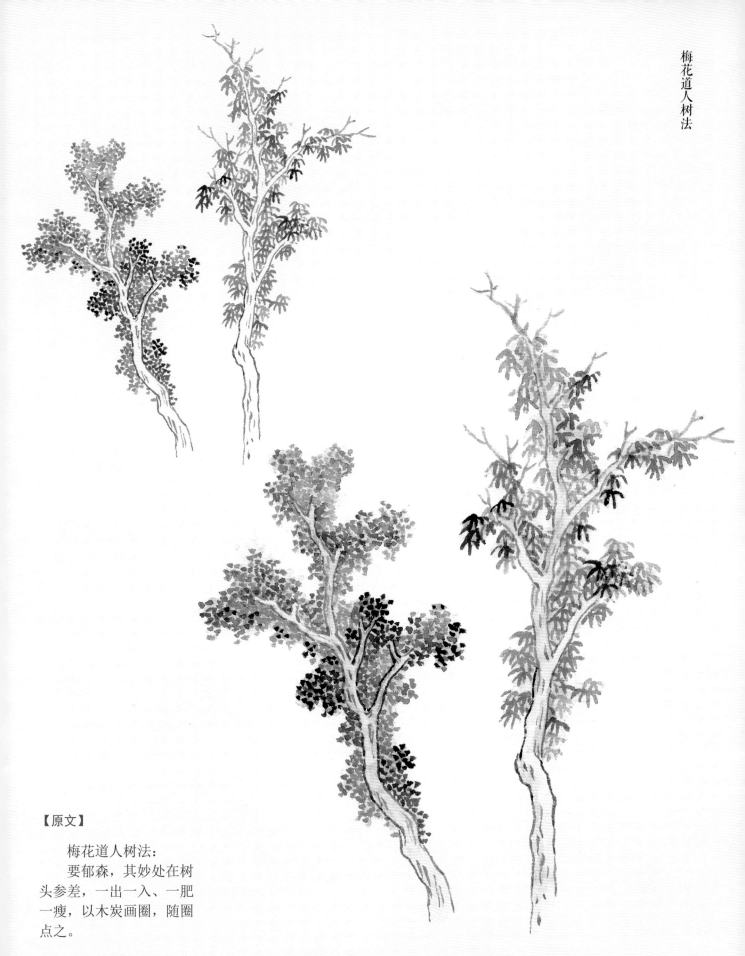

【原文】

　梅花道人树法：
　要郁森，其妙处在树
头参差，一出一入、一肥
一瘦，以木炭画圈，随圈
点之。

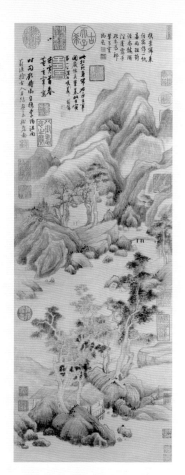

葑泾访古图 董其昌
立轴 纸本 水墨
纵 80 厘米 横 29.8 厘米
台北故宫博物院藏

【作品解读】

　　此作仿董源笔意,图中
山峦重峦,古树高拔,苍苍
莽莽,小桥溪水,村落人家,
境界高逸。画坡石或用披麻
皴,或用折带皴,淡墨枯笔,
干湿皴擦,整幅画面有墨色
苍润之感。

【导读】

　　梅花道人吴镇,山水
画师法董源、巨然。而董
其昌此作系仿董源笔意,
故选此作。

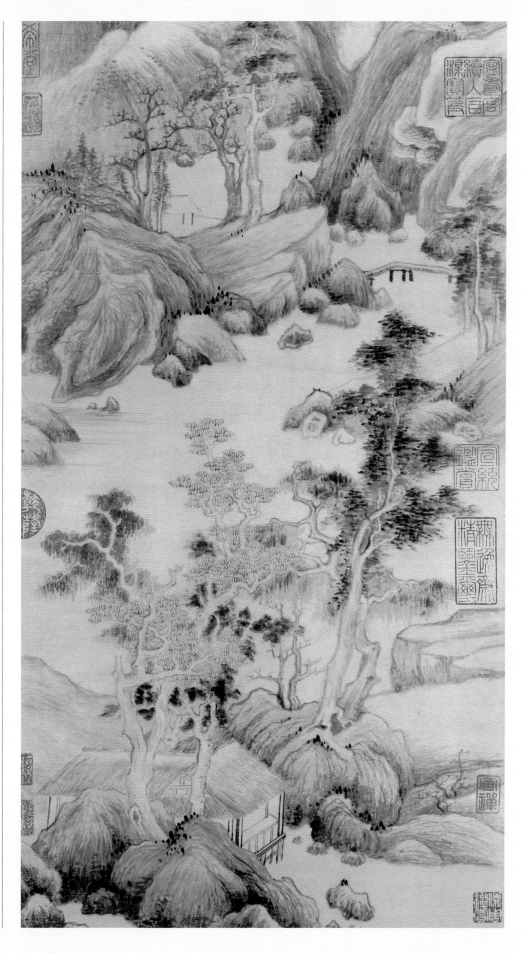

扫一扫
视频教学

范宽杂树法

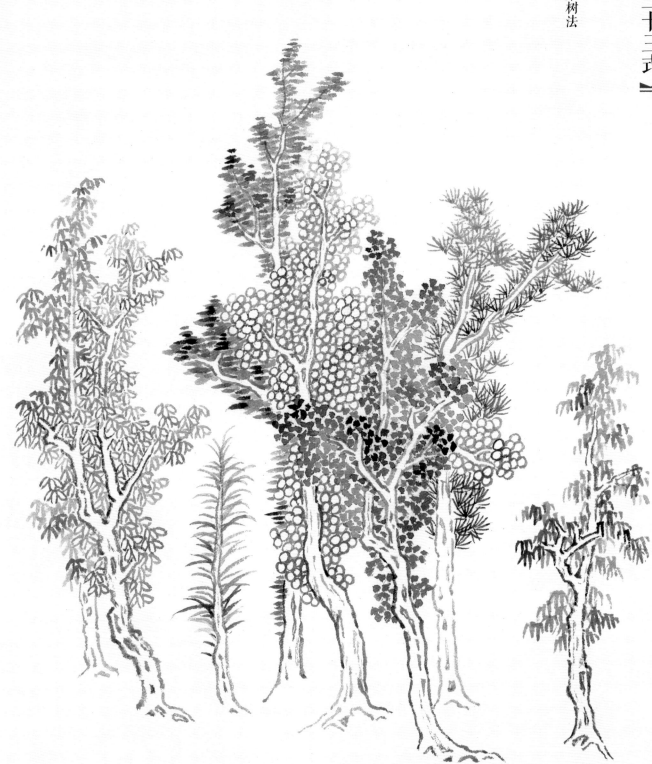

杂树总法：

　　既将诸家之树，各立标准，以见体裁矣。然体裁既知，用即宜讲，体与用虽未可分，而为入门者设，不得不姑为区别。如五味俱在，任人调和，善庖者咸淡得中，尽成异味，又如卒伍四调，静听旗鼓，善将者指挥如意，多多益善，有配合，有趋避，有逆插取势，有顺顾生姿。荆、关、董、巨诸人，既已各具炉冶，溶化古人之笔。今之学者，又当以我之炉冶，溶化荆、关、董、巨之笔，方见运用之妙。

　　范宽春山杂树，多以青绿为之。

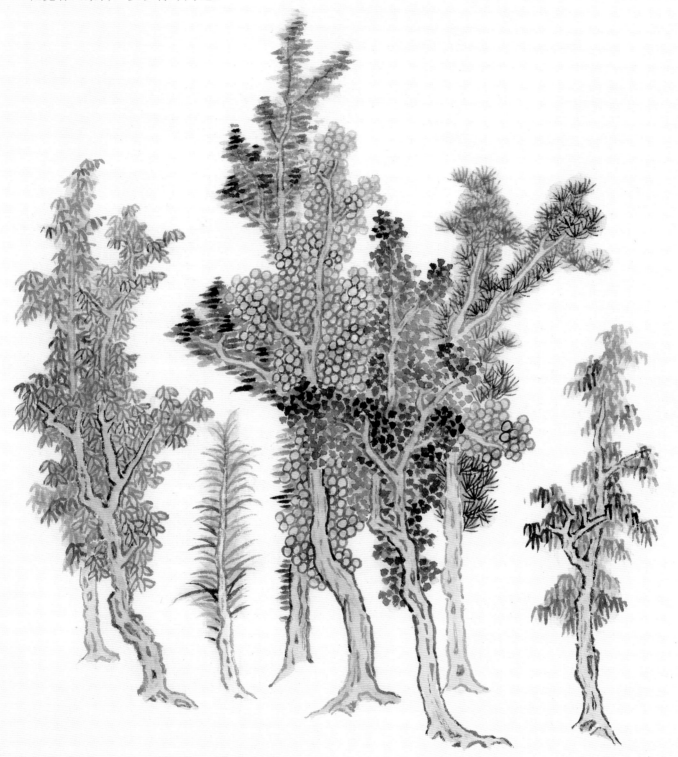

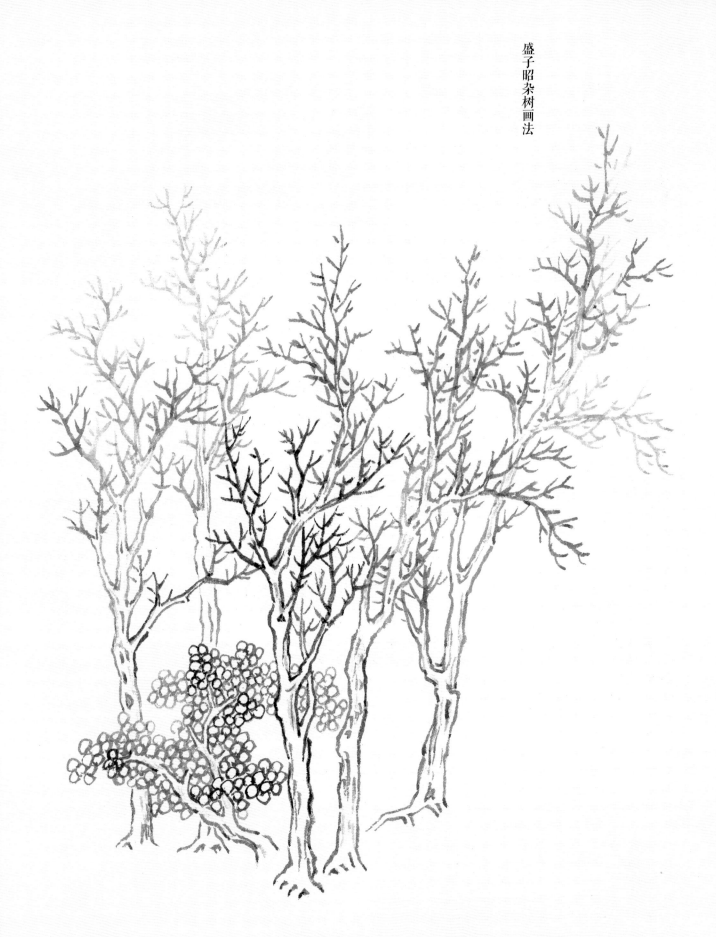

秋林高士图　盛懋
绢本　水墨　浅设色
纵 135.3 厘米　横 59 厘米

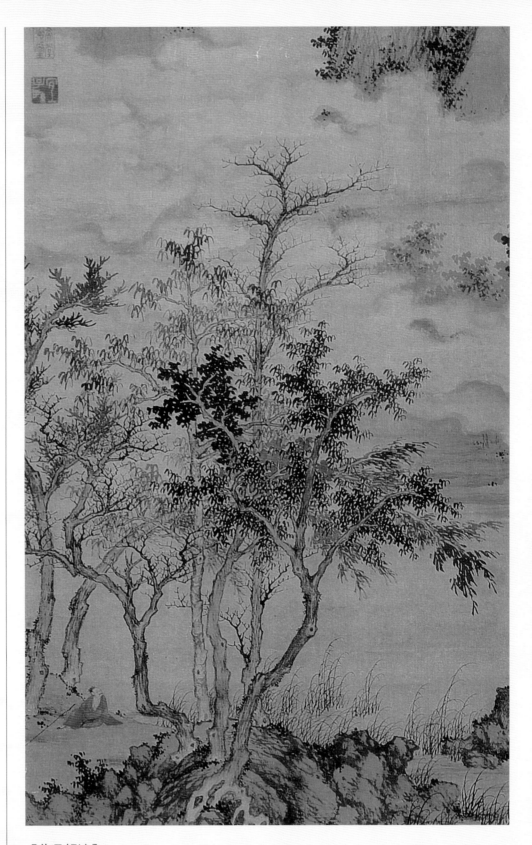

【作者简介】

　　盛懋，生卒年未详，字子昭。父洪，临安（今杭州）人，寓魏塘，业画。懋承家学，善画人物、山水、花鸟。早年并得画家陈琳指点，画山石多用披麻皴或解索皴，笔法精整，设色明丽。主要代表作有《秋林高士图》《秋江待渡图》《沧江横笛图》《溪山清夏图》和《松石图》等。

【作品解读】

　　此图景物分前后两层，前方画一碎石叠积的水岸，生长着几丛瘦劲的树木，枯枝挺立。其后一条平静而宽阔的河水，水边苇草丛生，在微风中轻荡。画家取景造物精细具体，其整体姿态又生动自然。前方丛树转折多姿，而其交错疏密，极有态势，有如秋寒之中，清劲萧疏。画中笔法精劲，细而不碎，墨色变化丰富微妙，迹简而意足。

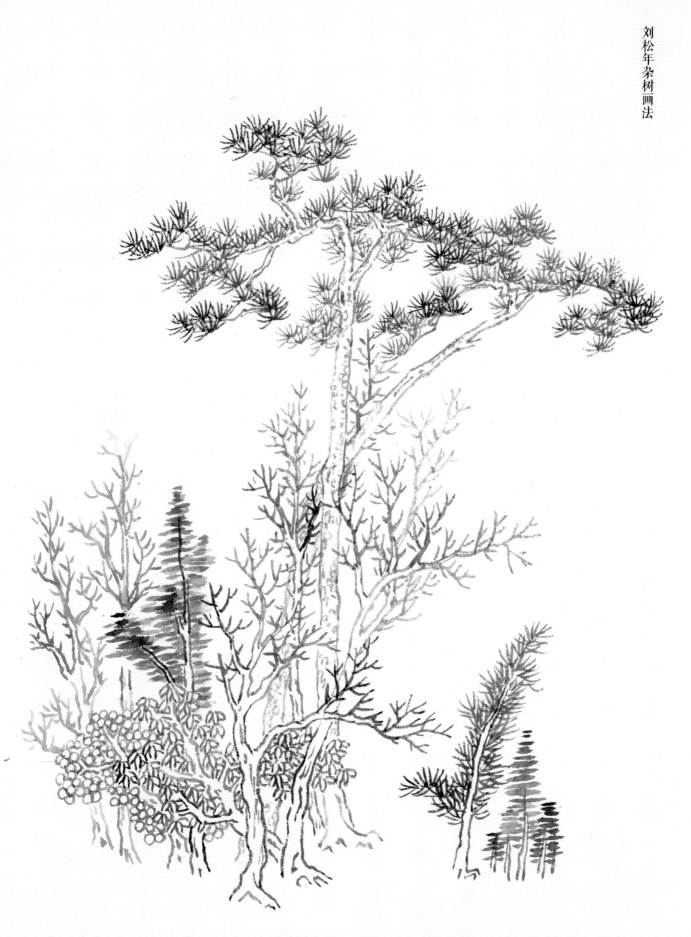

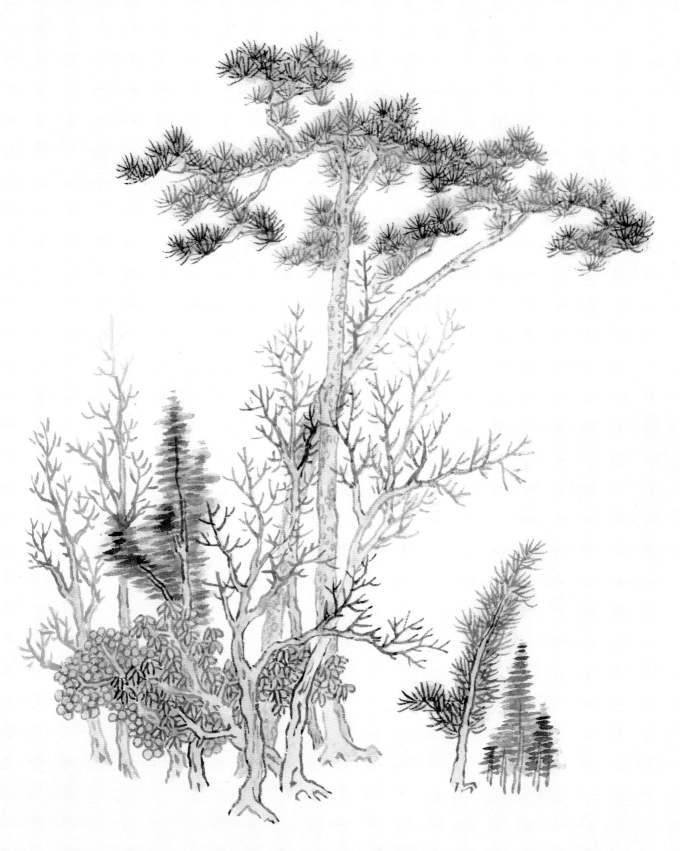

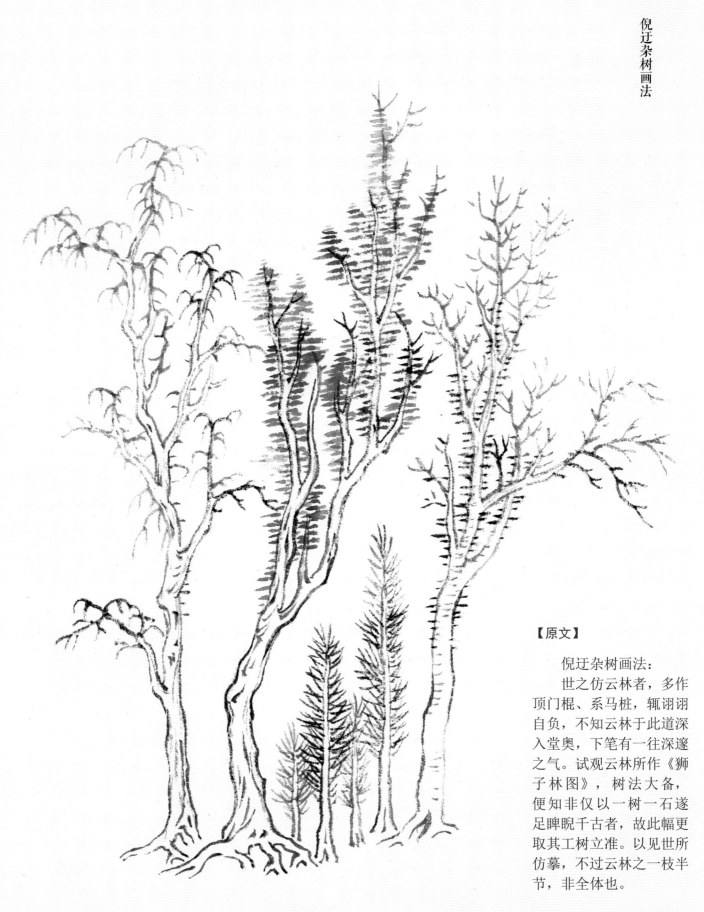

倪迂杂树画法

【原文】

倪迂杂树画法：

世之仿云林者，多作顶门棍、系马桩，辄诩诩自负，不知云林于此道深入堂奥，下笔有一往深邃之气。试观云林所作《狮子林图》，树法大备，便知非仅以一树一石遂足睥睨千古者，故此幅更取其工树立准。以见世所仿摹，不过云林之一枝半节，非全体也。

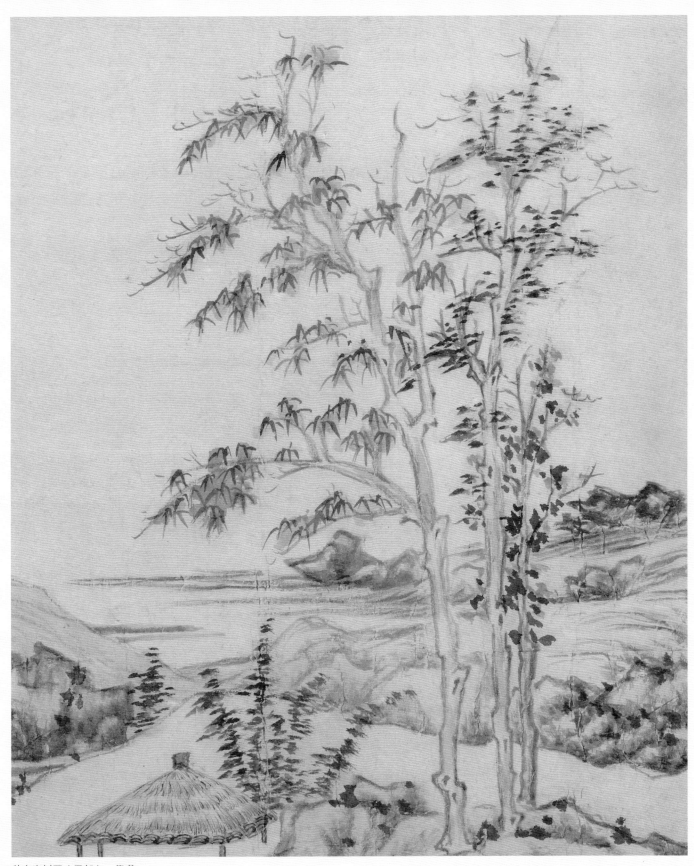

秋亭嘉树图（局部） 倪瓒
立轴 纸本 墨笔
纵 134 厘米 横 34.3 厘米
北京故宫博物院藏

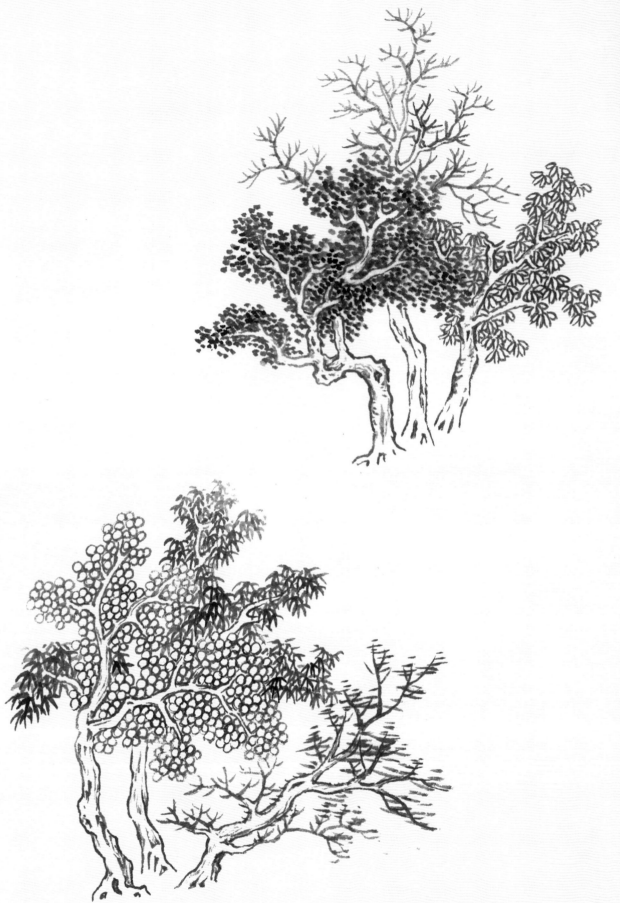

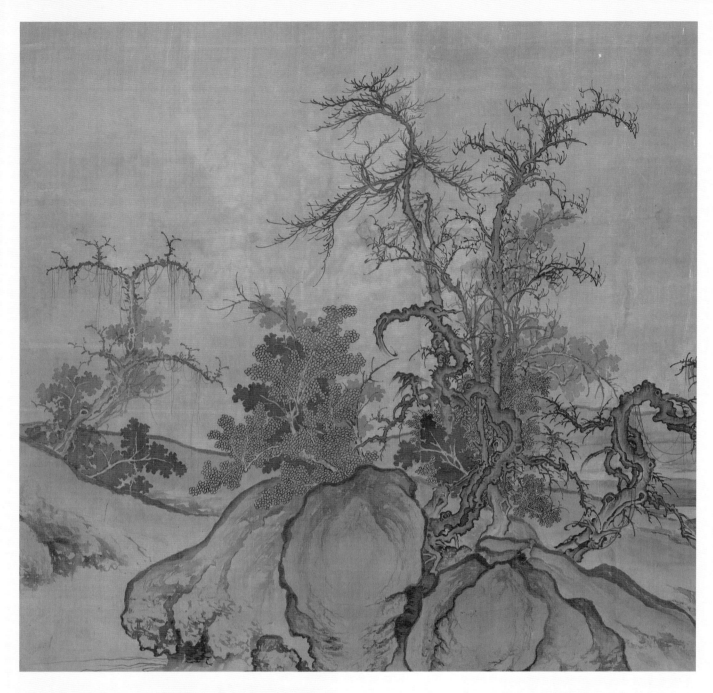

【作者简介】

见 155 页。

窠石平远图　郭熙
立轴　绢本　淡设色
纵 120.8 厘米　横 167.7 厘米
北京故宫博物院藏

【作品解读】

本图为画家晚年的巨幅杰作，写北方深秋田野清幽辽阔的景色。画中近景为寒林秋树窠石清溪，远方山峦隐隐可见，画面上部空旷，展现出一派秋高气爽的优美风光。此图取"平远"法，凭纵深的空间距离，以呈现开阔的画面。用笔硬劲而秀俊，全图情景交融，出神入化，则显示出画家的晚年炉火纯青的艺术造诣。

扫一扫
视频教学

对月图（局部） 马远
立轴 绢本 淡设色
纵 149.7 厘米 横 78.2 厘米
台北故宫博物院藏

【作者简介】

见 161 页。

【导读】

　　李唐悬崖杂树图示与李唐原作相差较多，故取马远画代之。

葛稚川移居图（局部） 王蒙
立轴 纸本 设色
纵139厘米 横58厘米
北京故宫博物院藏

秋山晚翠图 关仝
立轴 绢本 淡设色
纵 140.5 厘米 横 57.3 厘米
台北故宫博物院藏

【作者简介】

　　关仝（约 907～960），五代后梁画家。长安（今陕西西安）人。早年师法荆浩，所画山水颇能表现出关陕一带山川的特点和雄伟气势。在山水画的立意造境上能超出荆浩的格局，而显露出自己独具的风貌，被称之为关家山水。他的画风朴素，形象鲜明突出，简括动人，被誉为"笔愈简而气愈壮，景愈少而意愈长"。

【作品解读】

　　此幅正中画峭拔的山峰，山间丛生寒林秋树，涧水悬瀑曲折而下，气势壮伟。画上无款，仅边幅上有明代王铎题语，指明为"关仝真笔"，并誉为"结撰深峭，骨苍力屋"；"磅礴之气，行于笔墨外"。然本图章法似不够完整，恐系通景巨幅山水中之一幅。

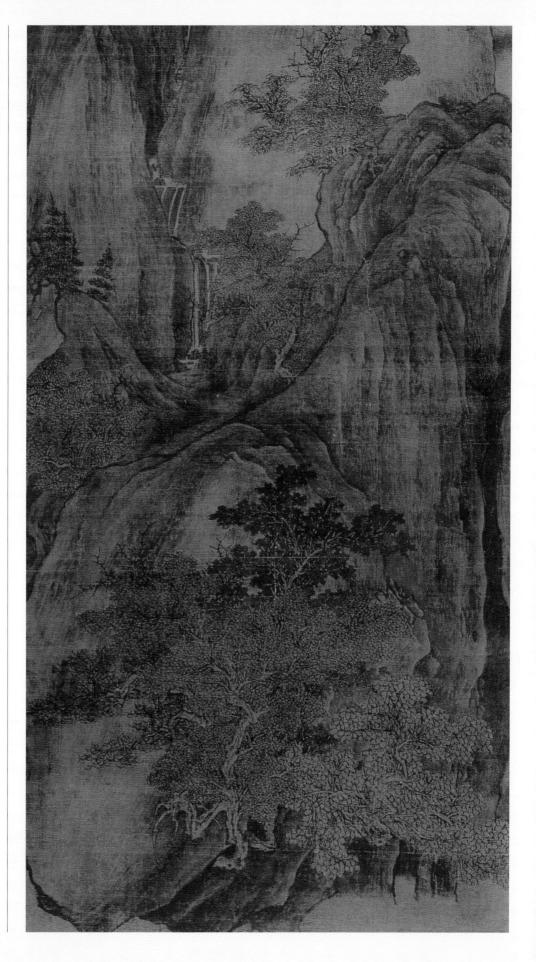

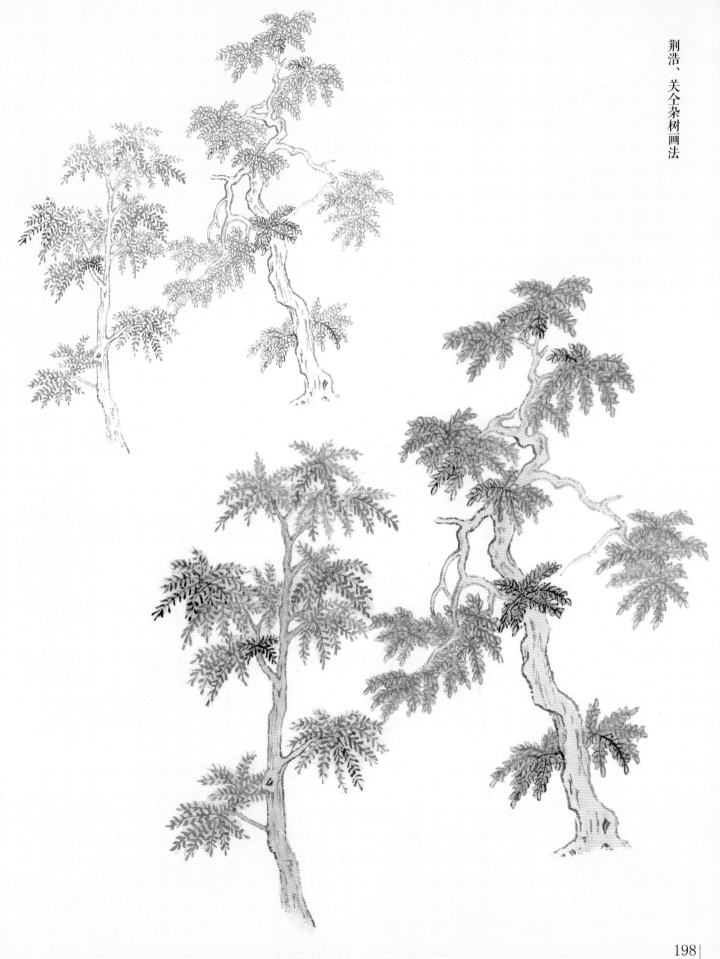

匡庐图　荆浩
立轴　绢本　墨笔
纵 185.4 厘米　横 106.8 厘米
台北故宫博物院藏

【作者简介】

　　荆浩，生卒年不详，五代后梁画家。字浩然，沁水（今属山西）人；一作河内（今河南沁阳）人。通经史，能诗文，书法学柳公权，工画佛像，尤妙山水。隐居太行山洪谷，号洪谷子。山水画全景构图和皴法技巧，实始于浩，其接受前人经验，后成为北方山水画的开创者。尤精画理，著有《笔法记》一卷，提出气、韵、思、景、笔、墨"六要"，以及笔有筋、肉、骨、气"四势"之说。

【作品解读】

　　此图画的是庐山及附近一带的景色。全景式的构图表现峻拔的山峦和水边村居的清幽。上部高山耸起于云端，崔嵬奇峭，结构严密，气势宏大。构图以高远和平远相结合。画法皴染兼备，皴法用小披麻皴，层次井然。用水墨皴染画出山势的形态变化，山间水滨布置有屋宇、桥梁、长松、林木，充分发挥了水墨画的特点。

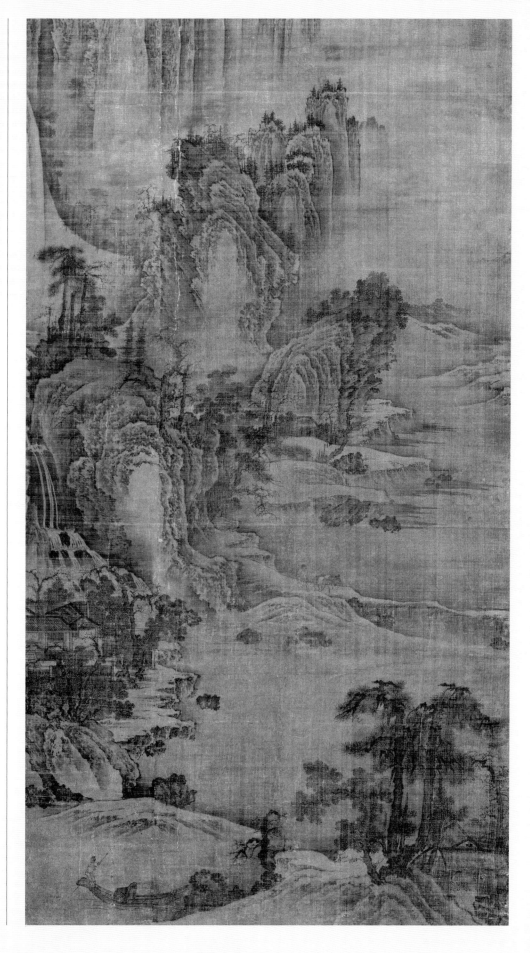

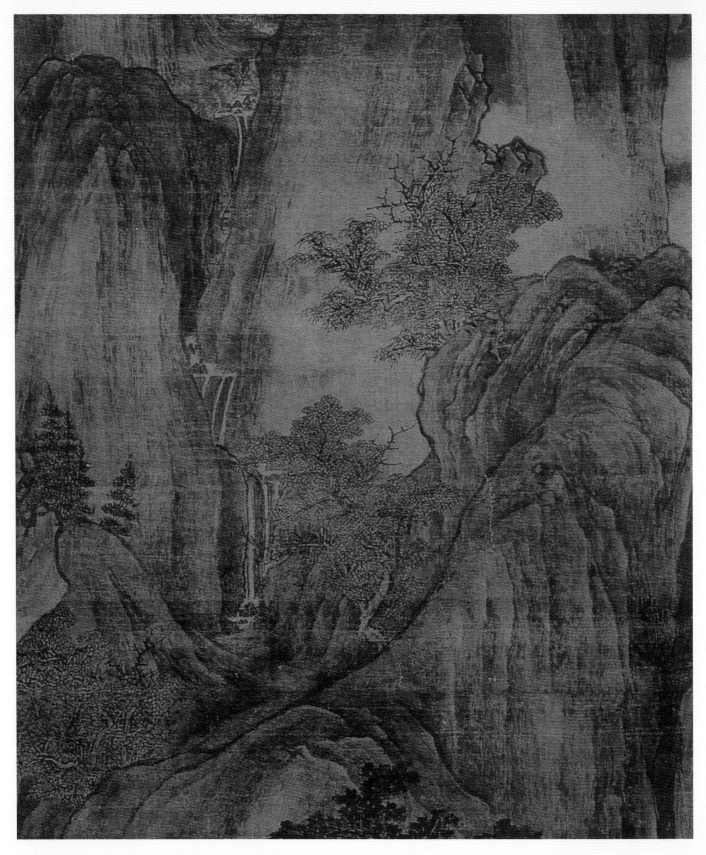

秋山晚翠图（局部） 关仝
立轴 绢本 淡设色
纵 140.5 厘米 横 57.3 厘米
台北故宫博物院藏

盘阵图　佚名
立轴　绢本
纵 109 厘米　横 49.5 厘米
北京故宫博物院藏

【作品解读】

　　乱山之中，人力车、牛车沿着盘山险道艰难地行驶。画面中部，在苍茫的林木中，坐落着一家小客栈。门前牲畜槽旁四只骆驼或立或卧，屋内有伏案打盹的客人及端饭的伙计。房后主峰突起，山势巍峨。图中山石勾框，秃树出枝，笔法用中锋。皴法是较整齐的短披麻皴，沉着有力。人牛车辆，以接笔法出之，劲硬而严谨。表现形式与生活情景十分和谐。

【原文】

夏圭杂树法，李成亦为之。

钱塘秋潮图　夏圭
团扇　绢本　设色
纵 25.2 厘米　横 25.6 厘米
苏州市博物馆藏

【作者简介】

　　夏圭，生卒年不详。南宋画家。字禹玉，临安（今浙江杭州）人。早年画人物，后来以山水著称。他与马远同时，号称"马夏"。他的山水画师法李唐，又吸取范宽、米芾、米友仁的长处而形成自己的个人风格。虽然与马远同属水墨苍劲一派，但却喜用秃笔，下笔较重，因而更加老苍雄放。用墨善于调节水分，而取得更为淋漓滋润的效果。在山石的皴法上，常先用水笔淡墨扫染，然后趁湿用浓墨皴，造成水墨浑融的特殊效果，被称作拖泥带水皴。

扫一扫
视频教学

【原文】

米树：

既为米画寻得祖祢矣。故即次米于北苑之后，以见两公首尾相连，难分是一是二。然此法最要淋漓有致，浓淡得宜。近程青溪先生力为米家洗冤，谓吴松滥恶，一味模糊，如老年眼、雾中花者，带累南宫罪过不小。故此法不惜层层烘染，以度金针，所谓有墨有笔是也。有笔无墨则干焦，有墨无笔则淆俗。

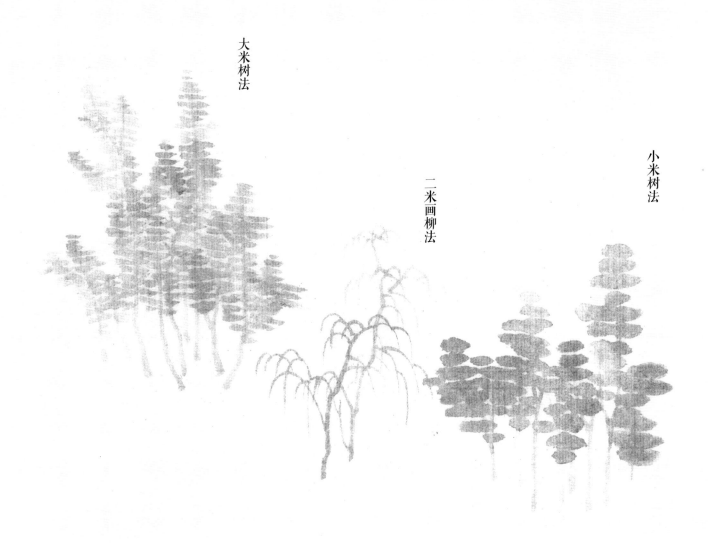

大米树法

二米画柳法

小米树法

【导读】

　　米芾作为杰出的书法家，在山水画中创造性地使用了浑点。其杂树法、皴法、云法都以浑点为主题，这种风格其前人所不为，画史中可以考证是具有独创性的个案。其长子米友仁在其基础上推出"大浑点"，进一步完善了"米氏云山"画法。其创造性来源于米芾在书法上的深厚造诣。"米点"虽为山水一法，但这种高度概括的思想和付诸实践的方法对后世产生了重大的影响，在当时二米的观念和所形成的技法是远超时代的。二米之法完善了两宋的山水技法，使得后世无法超越，只能在其基础上发展和完善。魏晋时期的中国书法和两宋时期的山水绘画都是无法逾越的时代高峰，在其后的中国书画艺术也只能横向发展，这也是山水画形成重仿古、学古人的主要原因。

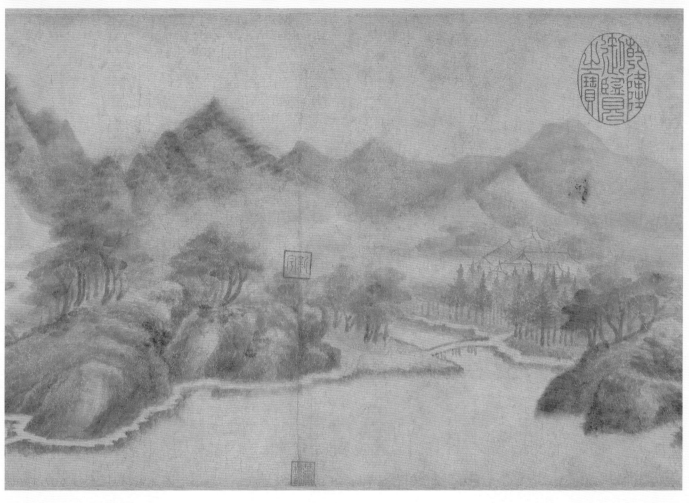

云山墨戏图　米友仁
长卷　纸本　墨笔
纵 21.4 厘米　横 195.8 厘米
北京故宫博物院藏

【作者简介】

　　米友仁（1074～1153），北宋末南宋初画家。一名尹仁，字元晖，小名寅哥、鳌儿，山西太原人。系米芾长子，世称"小米"。书法绘画皆承家学，故世称"大小米"。工书法，虽不逮其父，然如王、谢家子弟，却自有一种风格。他和其父米芾，均为收藏家、鉴赏家。其山水画脱尽古人窠臼，发展了米芾技法，自成一家法。所作用水墨横点，连点成片，虽草草而成却不失天真，每画自题其画曰"墨戏"。其运用"落茄皴"（即"米点皴"）加渲染之表现方法抒写山川自然之情，世称"米家山水"。

【札记】

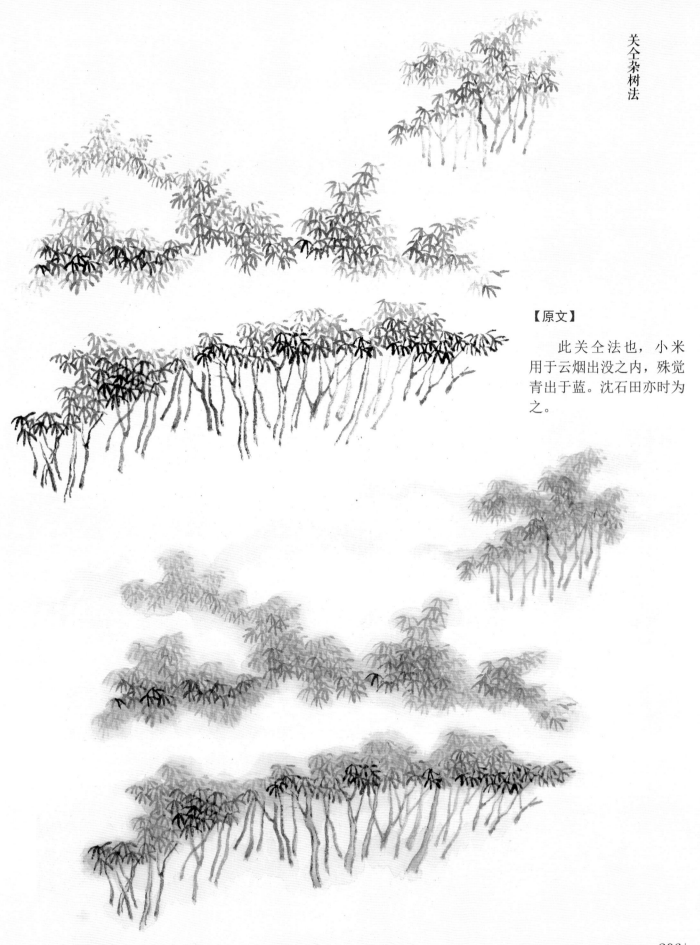

【原文】

此关仝法也，小米用于云烟出没之内，殊觉青出于蓝。沈石田亦时为之。

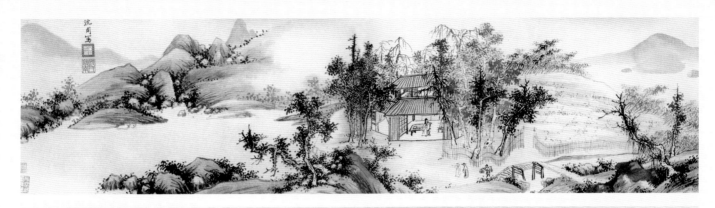

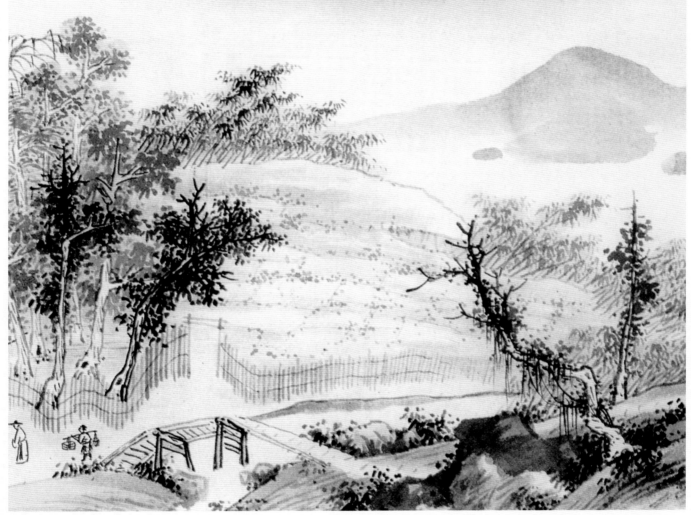

报德英华图　沈周
长卷　纸本　墨笔
纵 29 厘米　横 251.5 厘米
北京故宫博物院藏

【作品解读】

此图为沈周仿吴镇水墨山水。山坡下茅屋数间，树木环绕，小桥流水，对面溪水远山，用笔简率圆嫩，与常见风格稍有不同，为画家中年之笔。

【作者简介】

沈周（1427～1509），明代画家。字启南，号石田，晚号白石翁，长洲（今江苏苏州）相城里人。不应科举，长期从事绘画和诗文创作，擅画山水，得家法于父恒吉，兼师杜琼，后上溯取法董源、巨然、李成，以己意发之，中年以黄公望为宗，晚年则醉心吴镇。兼工花卉、鸟兽。后人把他和文徵明、唐寅、仇英合称"明四家"。传世作品有《西溪图》《庐山高图》《落花诗意图》《盆菊幽赏图》等。

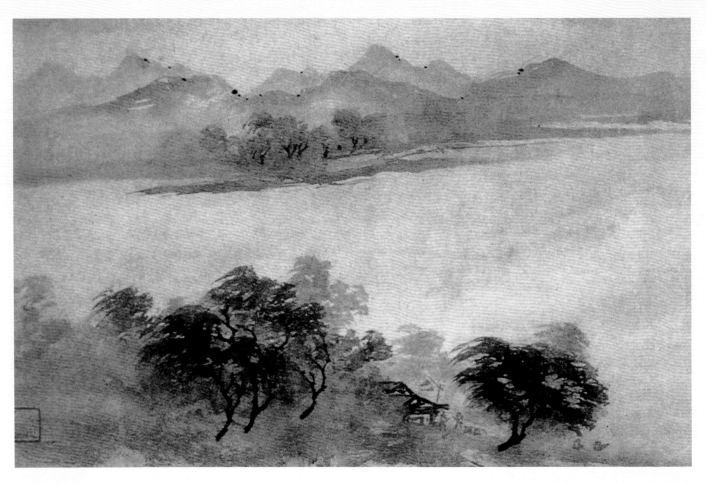

【作品解读】

　　此图充分发挥了水墨晕染法的表现力，把烟波浩渺的景物表现得淋漓尽致。远浦、峰峦、平滩晦明之色，均用淡墨、湿墨大片涂抹，近景亦然，稍加树木、房舍，深墨写意，树木临江饮风飘举之势，与江中依稀可见的船帆之姿相映成趣。意境和谐，令人心驰神往。

【作者简介】

　　法常（？～约1281），南宋画家。杭州西湖长庆寺僧，俗姓李，号牧谿，蜀（今四川）人。初儒生，中年出家，在临安（今浙江杭州）与日僧圆尔辨圆（1202～1280）同为径山无凖师范（1178～1249）的法嗣。性情豪爽，好饮，一日语伤权臣贾似道，避罪于越之丘氏家。法常敏慧，善画龙虎猿鹤、花木禽鸟、人物山水。传世作品有《观音、猿、鹤》《渔村夕照图》。

远浦归帆图（局部）　法常（传）
卷　纸本　水墨
纵32厘米　横110厘米
（日）京都国立博物馆藏

【札记】

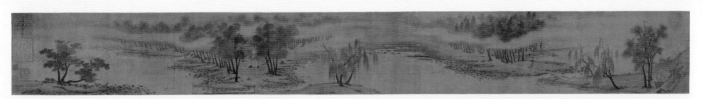

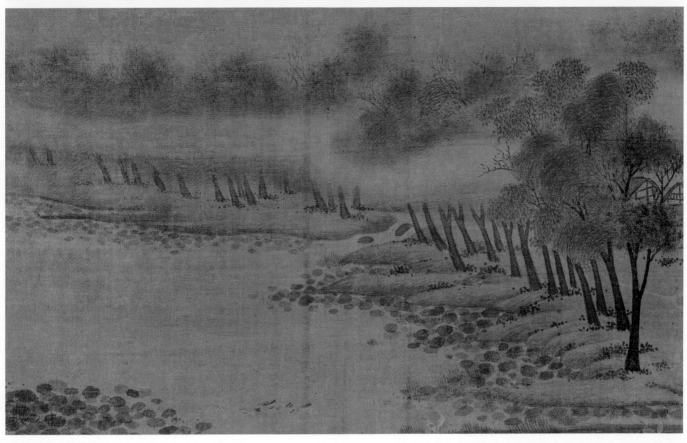

湖庄清夏图　赵令穰
长卷　绢本　设色
纵 19.1 厘米　横 161.3 厘米
(美) 波士顿艺术博物馆藏

【作者简介】

　　赵令穰，生卒年不详，北宋画家。字大年，汴京（今河南开封市）人。宋宗室，神宗兄弟辈，官崇信军节度使观察留后，追封荣国公。幼好读书，雅有美才，慕王维、李思训、毕宏、韦偃的画名，访求作品，刻意临摹，为时不久，便能逼真。擅画设色平远小景，多写陂湖、水村、烟林、凫雁，风格近似惠崇，优雅清丽，名重一时。兼能墨竹、禽鸟。传世作品有《湖庄清夏图》《江村秋晓图》。

【作品解读】

　　作品展现了夏天南方暮霭笼罩的情景。画风工致，笔墨柔润，再现了湖边柳岸幽居的情趣。塘中荷叶田田，岸边烟树迷离，清幽静谧，景色宜人。深远和平远构图，开创了新的画风。画家对现实的观感很敏锐，将自然景物捕捉后以典雅之笔画出，为后人赞叹不绝。

【札记】

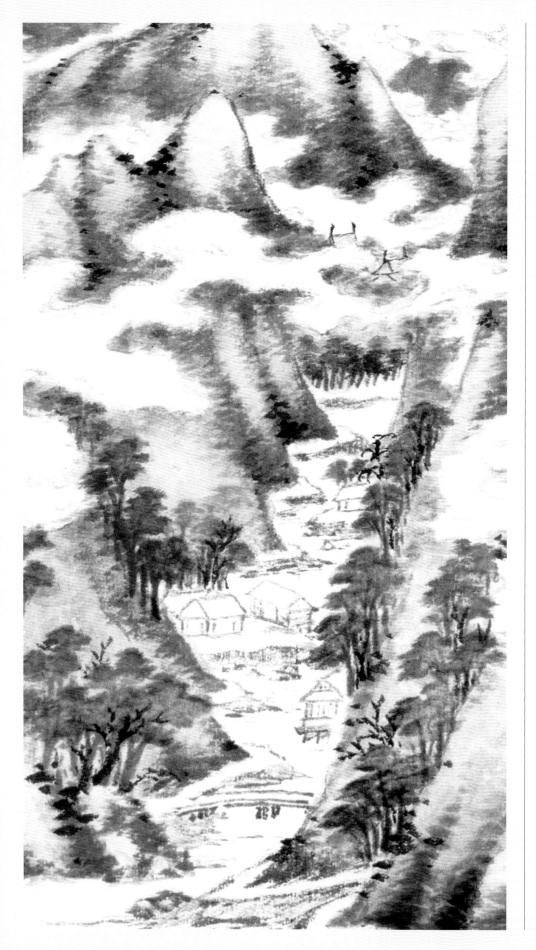

西林十六景图之一　张复
册页　纸本　设色
纵 35 厘米　横 25 厘米
无锡市博物馆藏

【作者简介】

张复(1546 年 ~ ?)，明代画家。字元春，号苓石，江苏太仓人。山水以沈周为宗，晚年稍变己意，自成一家。间作人物，亦颇工致。

【作品解读】

此图册共十六页，写西林十六景致。此幅重峦山丘，成林杂树，山间溪水板桥，屋舍村宇。画面具有二米风韵。

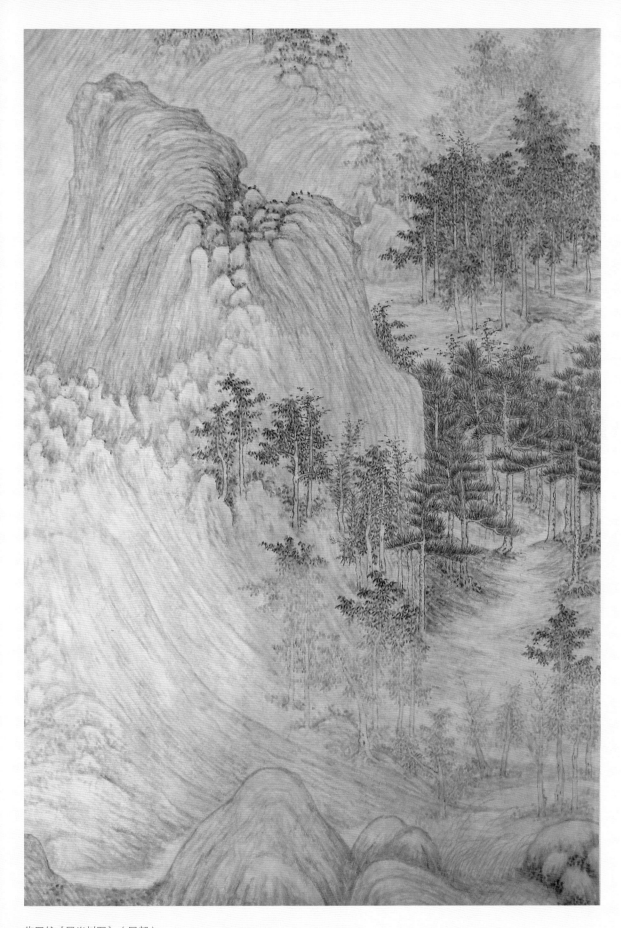

临巨然《层岩树图》（局部）

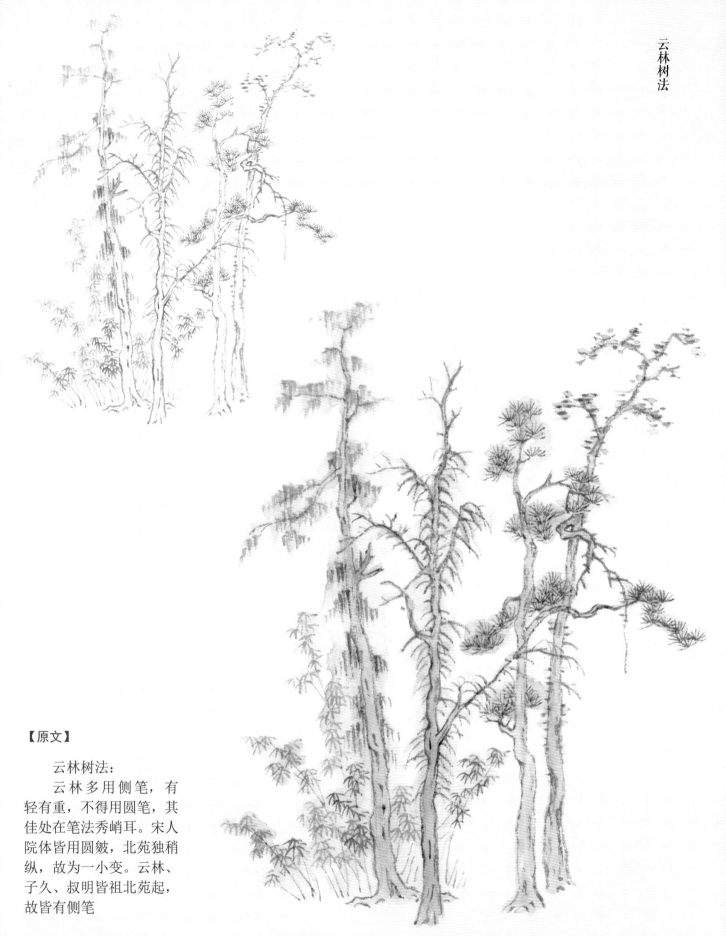

【原文】

云林树法：

云林多用侧笔，有
轻有重，不得用圆笔，其
佳处在笔法秀峭耳。宋人
院体皆用圆皴，北苑独稍
纵，故为一小变。云林、
子久、叔明皆祖北苑起，
故皆有侧笔

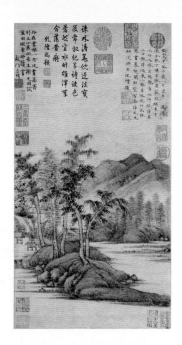

水竹居图　倪瓒
立轴　纸本　设色
纵 48 厘米　横 28 厘米
中国历史博物馆藏

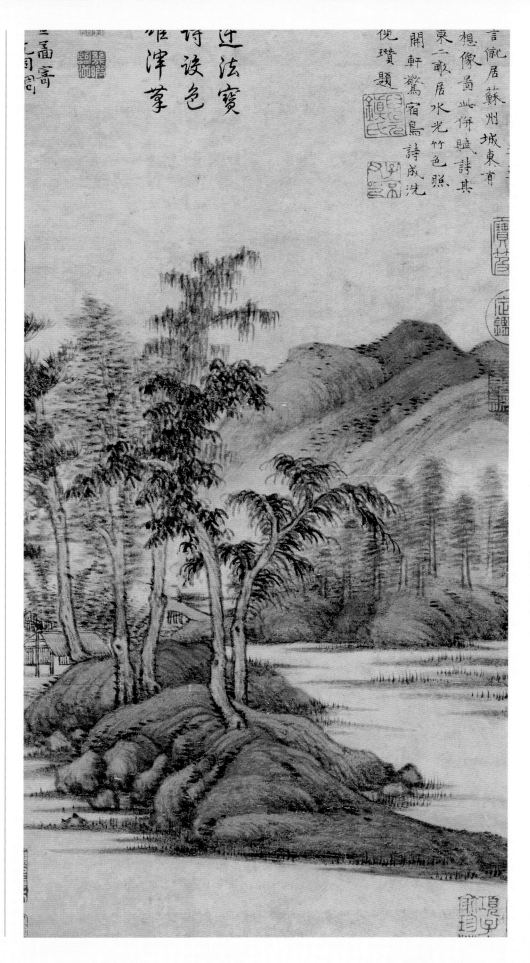

【作品解读】

此图青绿设色绘江南初秋景色。远岫平林，山前溪水渚坡，坡上杂树五株，树后茅屋丛篁。画法谨严，用笔圆润浑厚，略有董、巨遗法。右上自识"至正三年癸未岁八月望日，（高）进道过余林下，为言偲居苏州城东，有水竹之胜，因想象图此，并赋诗其上云：偲得城东二亩居，水光竹色照琴书。晨起开轩惊宿鸟，诗成洗研没游鱼。倪瓒题"。下钤"倪元镇氏"朱文方印一。至正三年癸未（1343）为。作者时年 43 岁。

雨后空林图　倪瓒
立轴　纸本　设色
纵 63.5 厘米　横 37.6 厘米
台北故宫博物院藏

【作品解读】

　　此图设色较倪瓒其他画作鲜明，构图典型一河两岸的面貌。其坡石吸收了荆、关、李成的笔意，枯树干挺枝疏，用笔简逸。图中干湿墨互用，其干笔淡墨用得尤妙，真正达到了有意无意，若淡若无，给人以清幽静谧的感受。

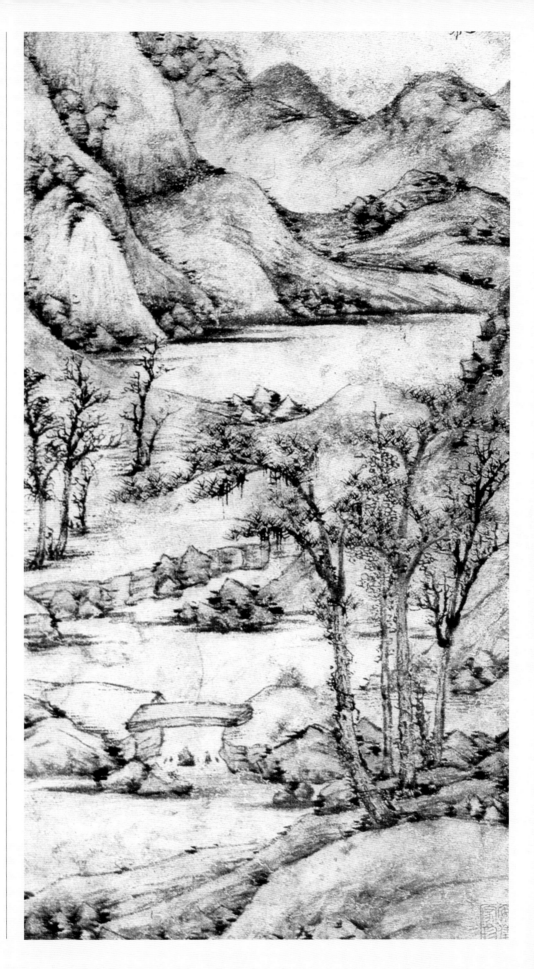

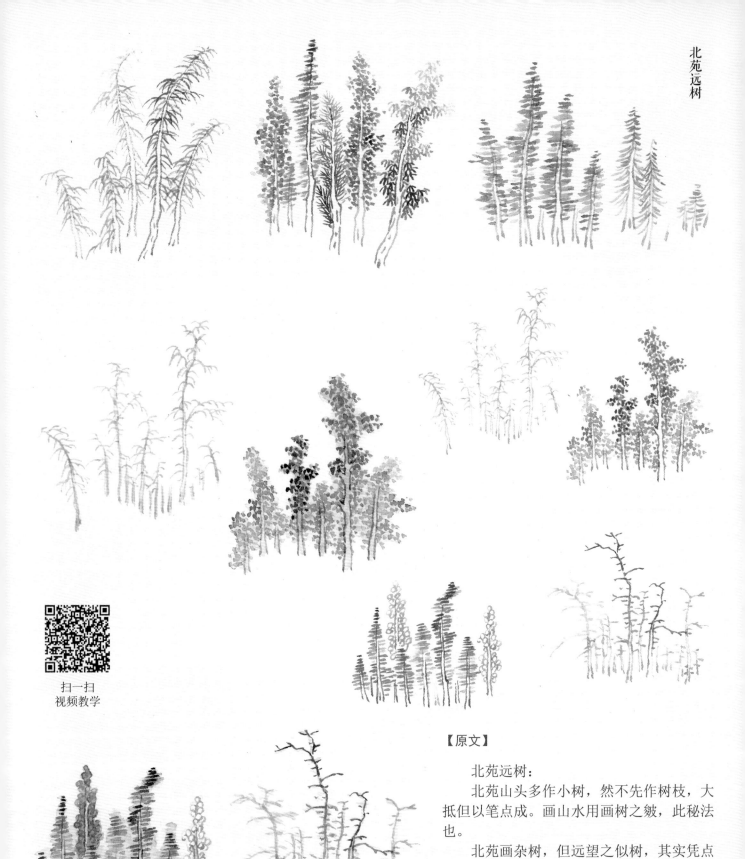

扫一扫
视频教学

【原文】

北苑远树：

北苑山头多作小树，然不先作树枝，大抵但以笔点成。画山水用画树之皴，此秘法也。

北苑画杂树，但远望之似树，其实凭点缀以成形者，即米氏落茄之源委，须淋漓约略，简于枝柯而繁于形影，染以淡墨，瀹以微烟，如文君之眉，与黛色互相参合。然董亦有竟不作小树者，《秋山行旅》是也。

龙宿郊民图　董源
立轴　绢本　设色
纵 160 厘米　横 156 厘米
台北故宫博物院藏

【作品解读】

　　对于画中描绘内容，历代颇多不同解释。此图为四幅绢拼成之大幅，以重着色画江南郊野风光，山峦圆浑峻厚，江水宽广纡回，山麓人家彩灯高悬，水边有彩舟排列，人群作歌舞情状，船头岸上亦有奋臂擂鼓者，人物皆以重彩绘染，在山水画中穿插了风俗情节。画中山形水貌与南京极肖似，显系图写南唐首都建康郊野节日娱戏之景象，亦有粉饰升平成分。此图画山峦用披麻皴，青绿着色，虽无款识，历代相传为董源笔，必由来有自。

【导读】

　　这里强调一个"轮廓"的问题，树无论是近、中、远，树枝、叶所形成的单独轮廓，连片形成的整体轮廓，和山石丘壑的轮廓一样是山水画的"骨"，是最终影响"成败"的关键因素。所以再虚、再远的树，其轮廓一定要符合规律，要在其发挥作用的位置，不能乱也不能千篇一律。既要有目的，又要有变化。

扫一扫
视频教学

扁点极远小树

【原文】

　　扁点极远小树，宜用淡墨点于山凹处，或于远山脚下。染以淡绿，衬贴烟云。

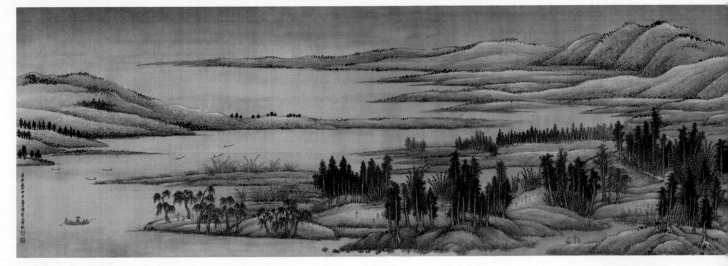

仿董源夏景山口待渡图　王翚
长卷　绢本　设色
纵 50 厘米　横 319 厘米
天津博物馆藏

【作者简介】

见 120 页。

扫一扫
视频教学

【作品解读】

　　此图描绘江南夏日山水景色，江面开阔，江水微茫，山体重叠，山势绵长。整体结构既有轻快的节奏，又有紧张起伏的顿挫，阴阳向背，虚虚实实，章法变化极为丰富。草木丰茂，云雾显晦，道路交通曲折，渔舟、帆影、茅亭掩映点缀，使全画清幽灵动，生趣盎然。作品干笔、湿笔并用，而且多以细笔皴擦，墨色滋润，干净明洁。画面有真实生动的物象刻画，同时又有着对笔墨形式美的充分体现。

　　是清代大画家王翚模仿五代画家董源的传世山水长卷《夏景山口待渡图》，笔墨酣畅淋漓、气势恢宏，展现出来王翚晚年熟练、高超的绘画技法。

圆点极远小树

【原文】

　　圆点极远小树，用法如前，若以淡墨反染，便堪为雪景中远树。

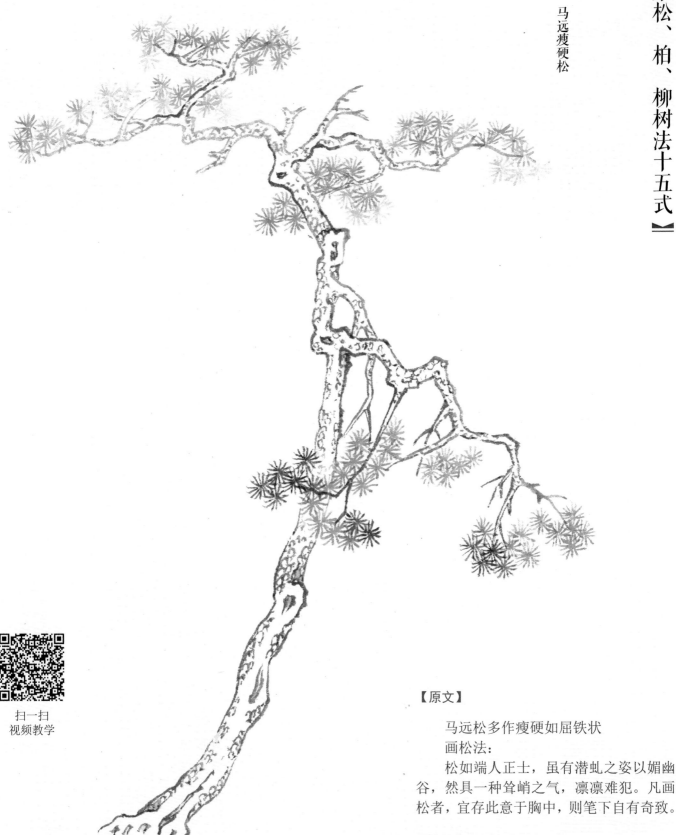

马远瘦硬松

扫一扫
视频教学

【原文】

马远松多作瘦硬如屈铁状

画松法：

松如端人正士，虽有潜虬之姿以媚幽
谷，然具一种耸峭之气，凛凛难犯。凡画
松者，宜存此意于胸中，则笔下自有奇致。

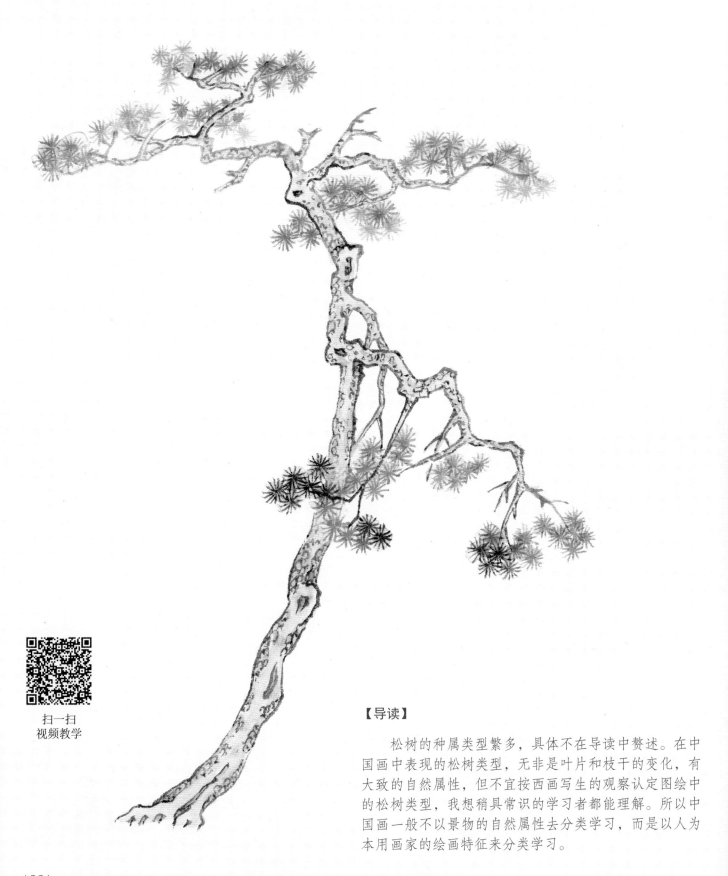

扫一扫
视频教学

【导读】

　　松树的种属类型繁多，具体不在导读中赘述。在中国画中表现的松树类型，无非是叶片和枝干的变化，有大致的自然属性，但不宜按西画写生的观察认定图绘中的松树类型，我想稍具常识的学习者都能理解。所以中国画一般不以景物的自然属性去分类学习，而是以人为本用画家的绘画特征来分类学习。

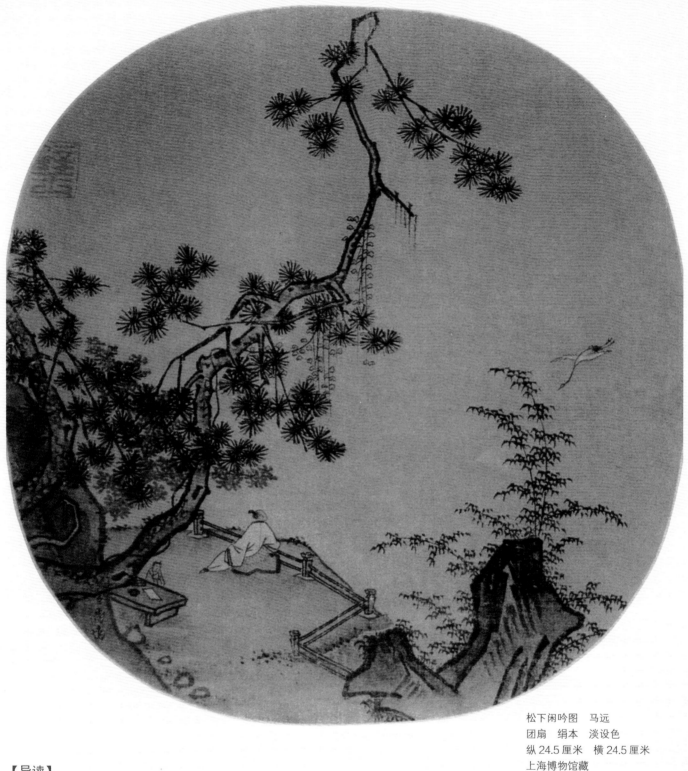

松下闲吟图　马远
团扇　绢本　淡设色
纵 24.5 厘米　横 24.5 厘米
上海博物馆藏

【导读】

　　这是典型的宋人小品。马远的每一笔，都深思熟虑，人物、仙鹤点醒有致，构图方面堪称传世经典。这幅画我临摹时起稿很慢，而完成起来却很快，毕竟尺幅小。起稿慢还是为了丝毫不乱，争取"一模一样"，和背书一样，错一个字也是错，必须恰到好处。如此才算临摹，不到一定的水准所谓"意临"毫无意义，要临摹就画最经典的，既培养动手能力也培养欣赏能力，最起码能"眼高手低"。

【作品解读】

　　用方直峭硬的笔法勾勒松树树干，内皴以稀少的"松鳞"，松针如车轮状。

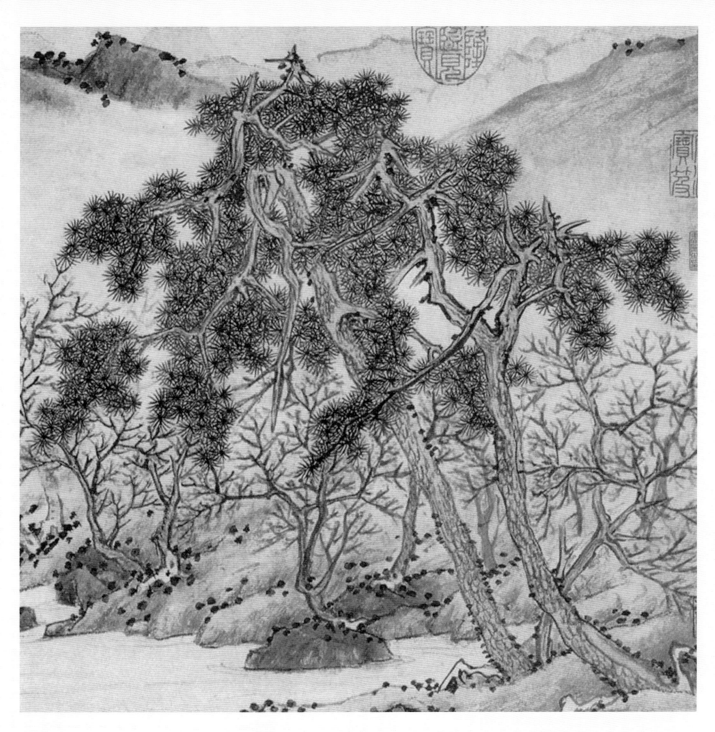

桃源问津图（局部） 文徵明
长卷 纸木 设色
纵23厘米 横578.3厘米
辽宁省博物馆藏

【作品解读】

　　全图画远山冈峦，叠翠连绵，溪水横流，树木葱郁，屋舍村字，掩映其间，有老者山道边策杖观瀑沉思，有妇人携幼挂杖于院篱门口问路，屋内四男子席地而坐，饮酒高谈。图中线条粗细旋转富于变化，墨色浓淡干湿，层次丰富。

【作者简介】

　　文徵明(1470～1559)，明代书画家。初名壁，一作壁，号衡山居士，长洲(今江苏苏州)人。少时学文于吴宽，学书法于李应祯，学画于沈周。与祝允明、唐寅、徐祯卿相结交，人称"吴中四才子"。擅画山水，远师郭熙、李唐，近学吴镇，生平雅慕赵孟頫。多写江南湖山庭园和文人生活。亦善花卉、兰竹、人物，亦工书能诗。传世作品有《兰竹图》《秋花图》《霜柯竹石图》《花鸟图》等。

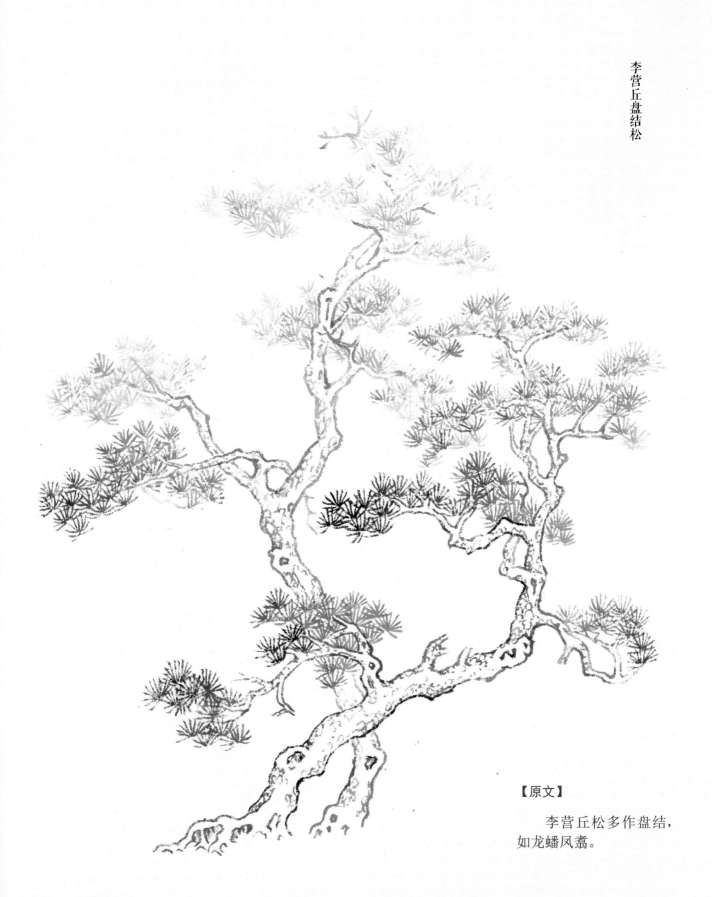

李营丘盘结松

李营丘松多作盘结，
如龙蟠凤翥。

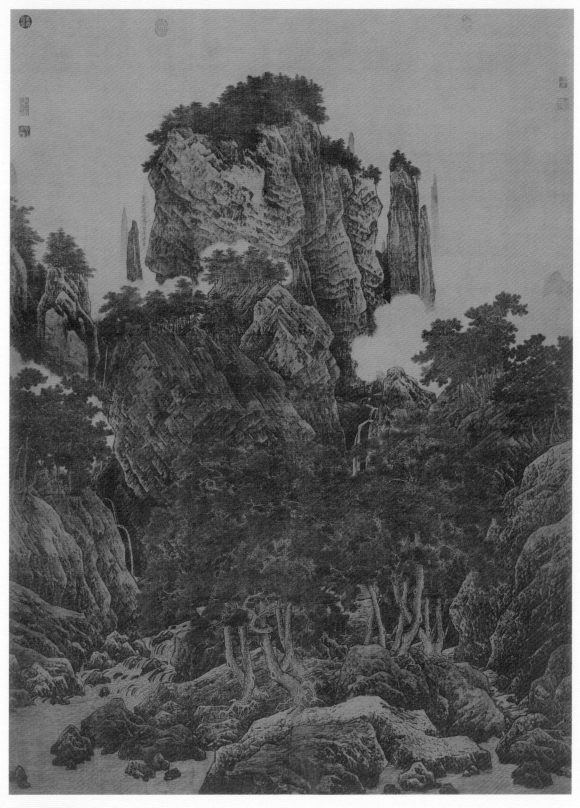

万壑松风图 李唐
大轴 绢本 浅设色
纵 188.7 厘米 横 139.8 厘米
台北故宫博物院藏

【作品解读】

　　此图以浓墨淡色画万松深壑,高岭飞泉。画面上部主峰劲峭壮丽,山腰间烟云缭绕。下部古松满谷,错落有致,深谷中泉水喷流,迂回激荡。图中山石多采用小斧劈皴,皴、擦、点、染并用,高度融合了李、范、郭诸家硬笔技巧,充分表现出皴斫之美。松树画法更显得疏密得体,其中松针繁茂,层次分明,着力表现出长松迎风荡谷的神态。运笔路数变化多端,细劲中别具突兀的气势,自成一家之体。

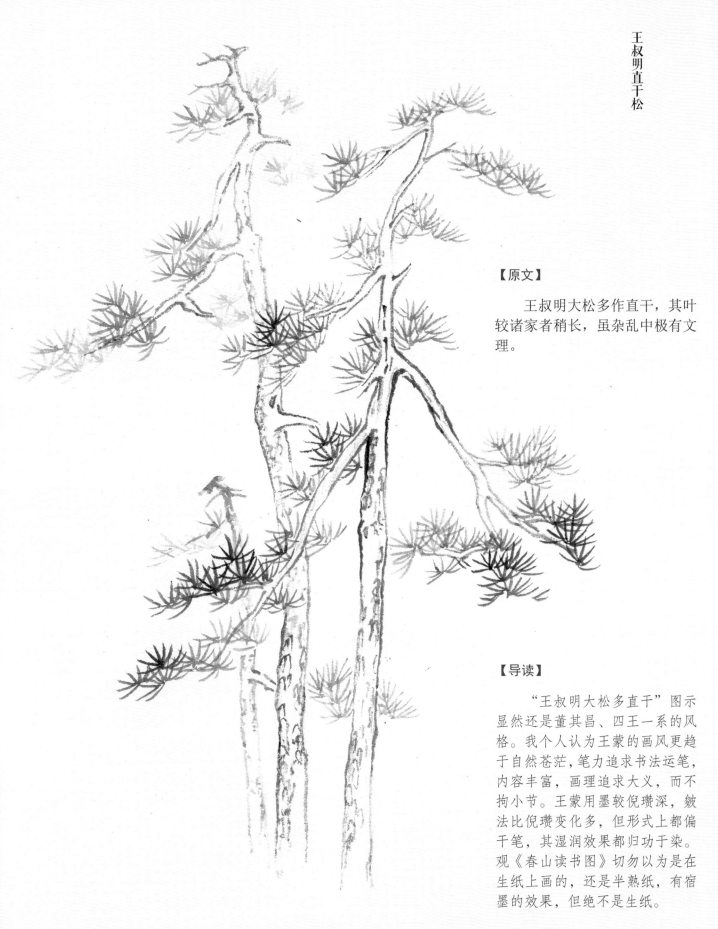

【原文】

王叔明大松多作直干，其叶较诸家者稍长，虽杂乱中极有文理。

【导读】

"王叔明大松多直干"图示显然还是董其昌、四王一系的风格。我个人认为王蒙的画风更趋于自然苍茫，笔力追求书法运笔，内容丰富，画理追求大义，而不拘小节。王蒙用墨较倪瓒深，皴法比倪瓒变化多，但形式上都偏干笔，其湿润效果都归功于染。观《春山读书图》切勿以为是在生纸上画的，还是半熟纸，有宿墨的效果，但绝不是生纸。

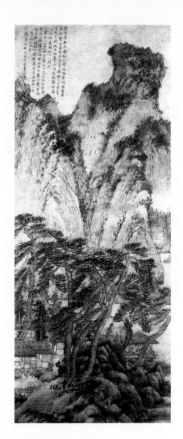

春山读书图　王蒙
立轴　纸本　设色
纵 132.4 厘米　横 55.5 厘米
上海博物馆藏

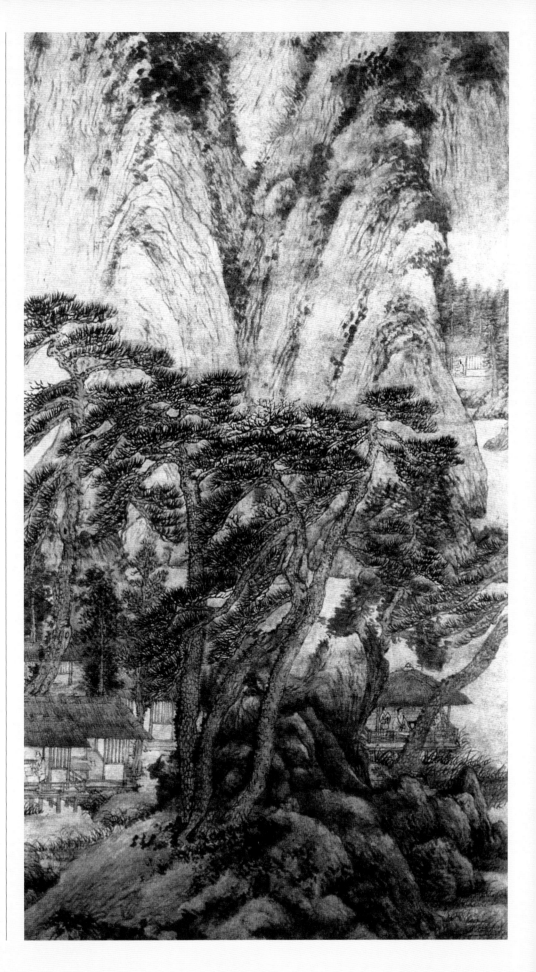

【作品解读】

　　此图章法缜密，崇冈叠起，长松成林，松荫下隐有茅屋数间，堂中人物端坐读书。水阁临溪，阁内有人倚栏远眺，一派春光淡怡之景。山石披麻、解索皴法互用，间以破笔、渴笔点苔。树干用笔古拙而灵活，以淡赭略润树身及茅屋，颇为雅致。

【导读】

　　马远的破笔松，无从考证，李鱓的松树与图示接近，但已经属于写意花鸟范畴，故以张路《山雨欲来图》和吴昌硕《古松图》代之。画传作者所说的破笔松虽然无法认定，但是他的意思无非是写意的松树画法，在宋代写意人物、写意山水已经出现，我想写意松树一定也有，当然和图示的效果可能有较大出入。初学此图只需参考，没有学习价值。

【原文】

　　马远间作破笔，最有丰致，古气蔚然。画此最难。切不可似近日伪吴小仙恶笔，漫无法则也。

【作者简介】

李鱓(shàn)(1686~1762),清代书画家。字宗扬,号复堂、别号懊道人,江苏兴化人。康熙五十年(1711),曾为宫廷作画,后任山东滕县知县,为政清简,以忤大吏罢归。在扬州卖画。为"扬州八怪"之一。擅画花卉虫鸟,初师蒋廷锡,画法工致;又师高其佩,进而趋向粗笔写意,并取法林良、徐渭、朱耷,落笔劲健,纵横驰骋,不拘绳墨而有气势,有时使用重色或彩墨结合,颇得天趣。因在扬州见石涛作品,遂用破笔泼墨作画,风格一变。传世作品有《五松图》《芭蕉萱石图》《墨荷图》等。

【作品解读】

此图为李鱓写意画中之精品,图中之松,不见首尾,可见其雄伟。老藤盘绕,枝叶交错,用笔挥洒,用墨酣畅。

松藤图 李鱓
立轴 纸本 设色
纵 124 厘米 横 62.6 厘米
北京故宫博物院藏

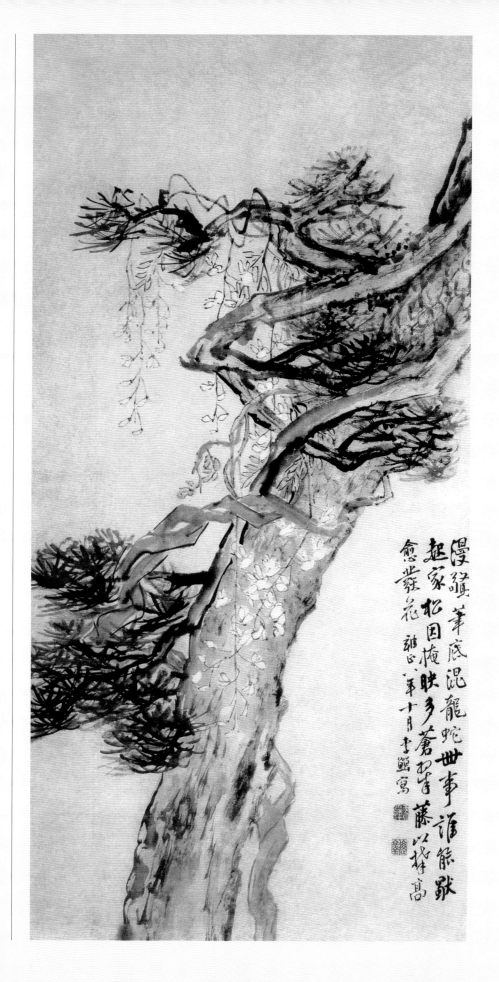

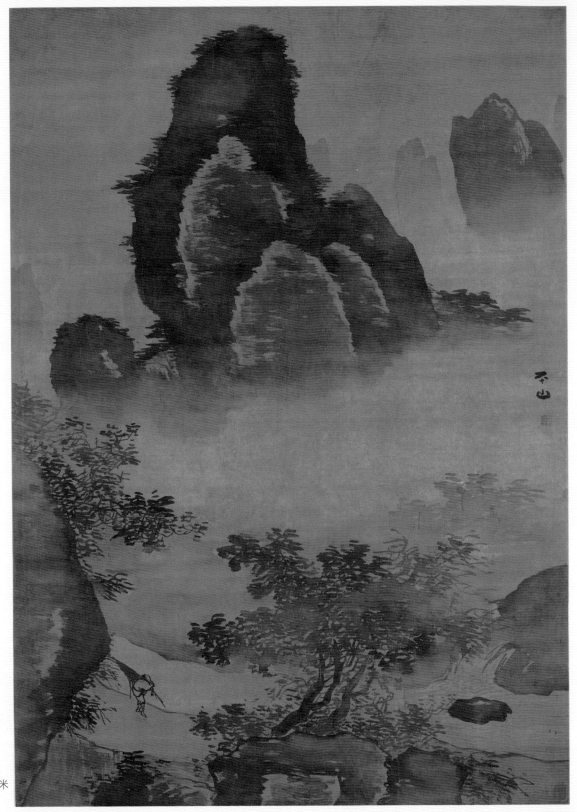

山雨欲来图　张路
立轴　绢本　淡设色
纵 147 厘米　横 105 厘米
北京故宫博物院藏

【作品解读】

　　此图写山雨欲来前狂风大作，乌云满天的情景。此图在笔墨形成上亦有独到之处，充分运用绢不易晕化的特性，多用湿笔和浓墨，恰到好处。山石画法近似马、夏及戴进的带水斧劈法，但又有所不同。画树则多以短笔横向画出，自然生动。全幅笔墨健拔淋漓，气势壮阔。

【作者简介】

　　张路 (1464～1538)，明代画家。字天驰，号平山，河南开封人。擅绘人物，师法吴伟，山水学戴进"狂态"，列为浙派名家。亦工鸟兽、花卉。

【作者简介】

吴昌硕 (1844～1927)，近代书画家、篆刻家。初名俊，后改俊卿，字昌硕，一作仓石，号缶庐，晚号大聋；后以字行，浙江安吉人。清末诸生。曾任丞尉，旋为安东（今江苏涟水）县令。后寓上海。工书法，擅写"石鼓文"；精篆刻，雄浑苍劲。30岁左右，作画博取徐谓、朱耷、石涛、李鳝、赵之谦诸家之长，兼取篆隶、狂草笔意入画，色酣墨饱，雄健古拙，亦创新貌。其艺术风貌在我国和日本均有较大影响。

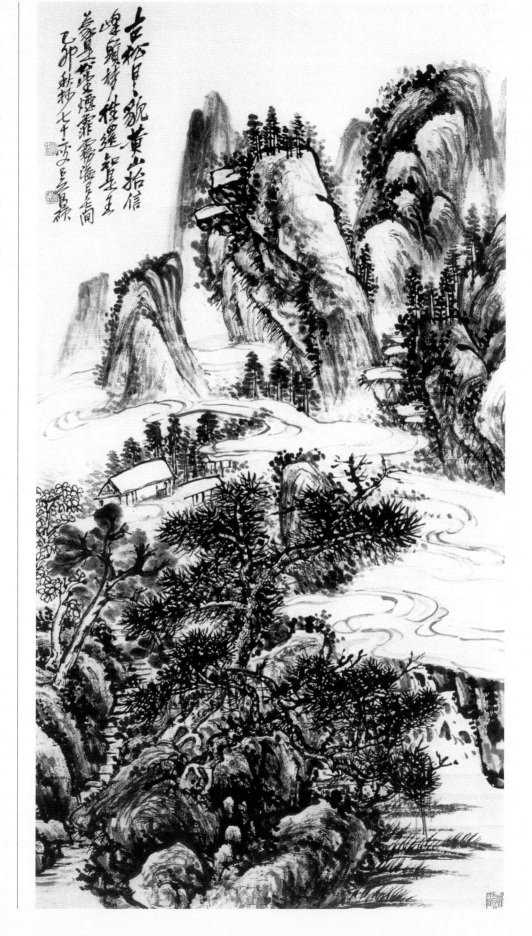

【作品解读】

此图是吴昌硕七十岁所做。通篇墨笔，极显功力。作者用古松每日瞻仰黄山灵气自比。画中有王蒙、黄公望的韵味，也寓意自己的绘画水准已经直追古人。

古松图　吴昌硕

231

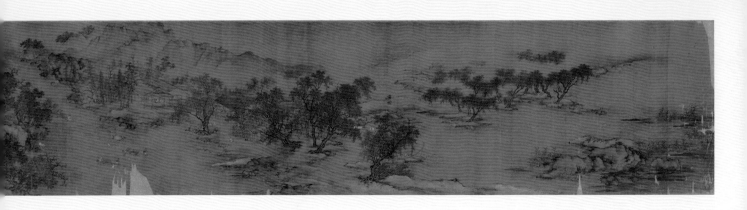

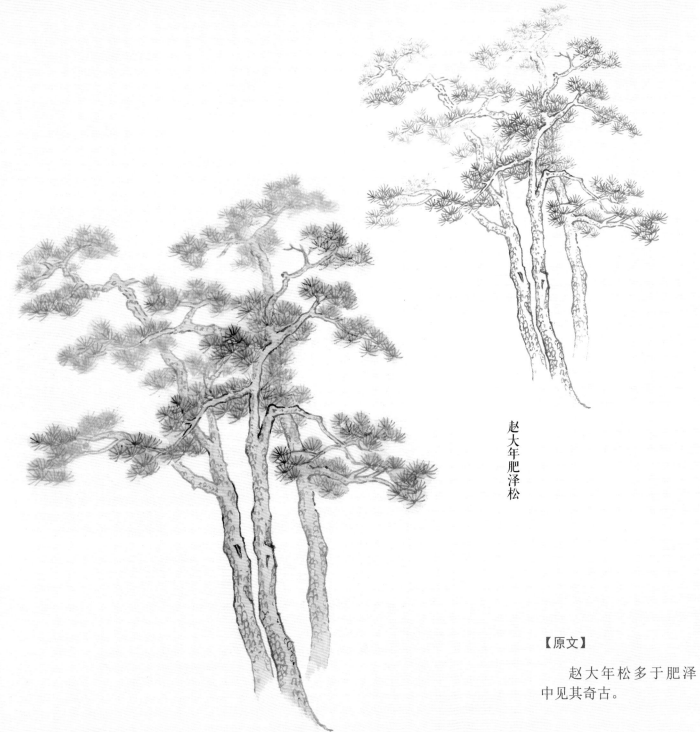

赵大年肥泽松

【原文】

赵大年松多于肥泽
中见其奇古。

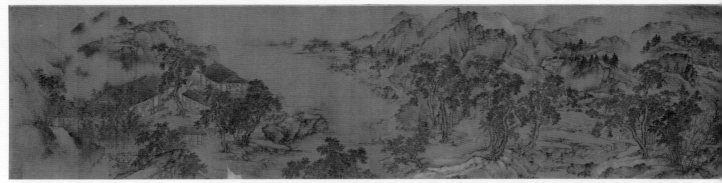

山水人物图　赵令穰
（美）波士顿博物馆藏

【作者简介】

见 209 页。

【作品解读】

　　此画中景物变化甚多，时而山峰突起，时而河流弯曲。画家运用仰视、平视和俯视等不同角度取景，使起伏的峰峦和层层叠叠的岩壁，以及蜿蜒的河川，因为不同的视点在各个独立的段落里，产生独特的空间结构。画松树林木笔墨变化非常多；画山石是用大斧劈皴法，而这种技法是从李唐的斧劈皴变化出来。画家以干枯的笔墨勾画石壁轮廓，再用夹杂着大量水分的笔墨迅速化开，使画面上产生水墨交融，淋漓畅快的感觉。

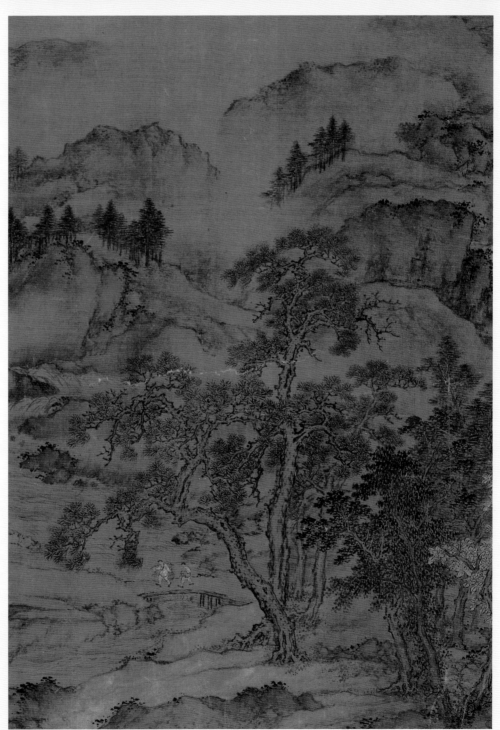

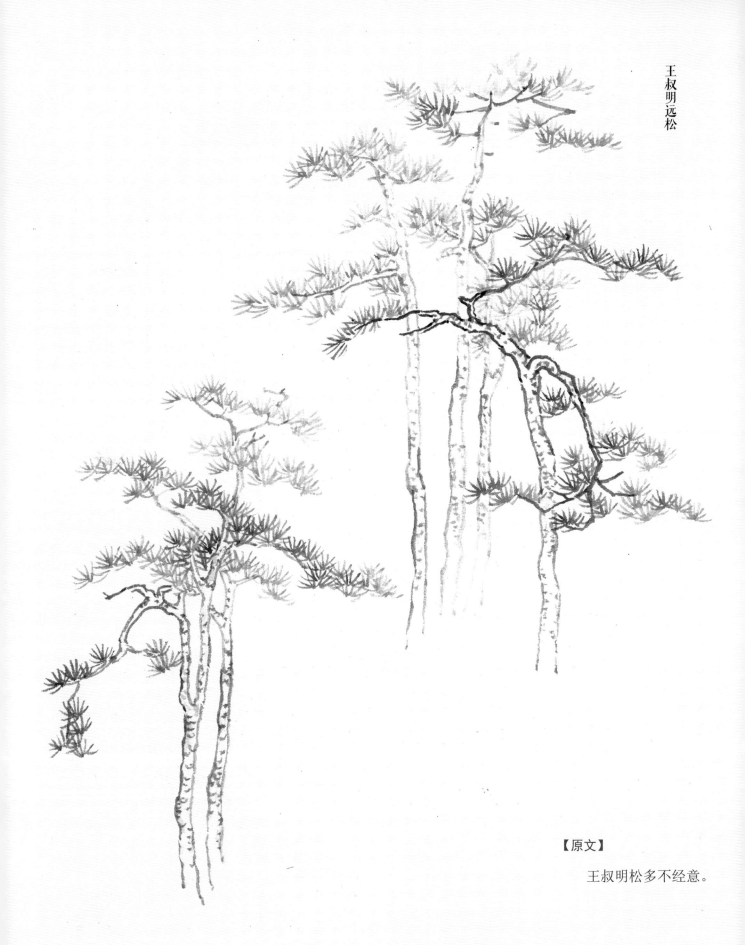

【原文】

王叔明松多不经意。

仙山楼阁图 王时敏
立轴 纸本 墨笔
纵 133.2 厘米 横 63.3 厘米
北京故宫博物院

【作者简介】

　　王时敏（1592～1680），明末清初书画家。字逊之，号烟客、西庐老人，太仓（今属江苏）人。擅长画山水，以黄公望、倪瓒为宗。其作品受当时复古画风景影响较深，偏重摹古，亦工诗文，善书。后人把他与王鉴、王翚、王原祁合称"四王"，加吴历、恽寿平，亦称"清初六家"。存世作品有《仙山楼阁图》《层峦叠嶂图》等。

【作品解读】

　　此幅山水繁密中见清疏雅逸之情趣，山势平平，笔墨飘逸而有灵气，近处以篆隶笔意写双松并立，更见苍翠奇古。此图虽仿黄公望笔意，但不失自家笔墨神韵。为画家74岁时的作品。

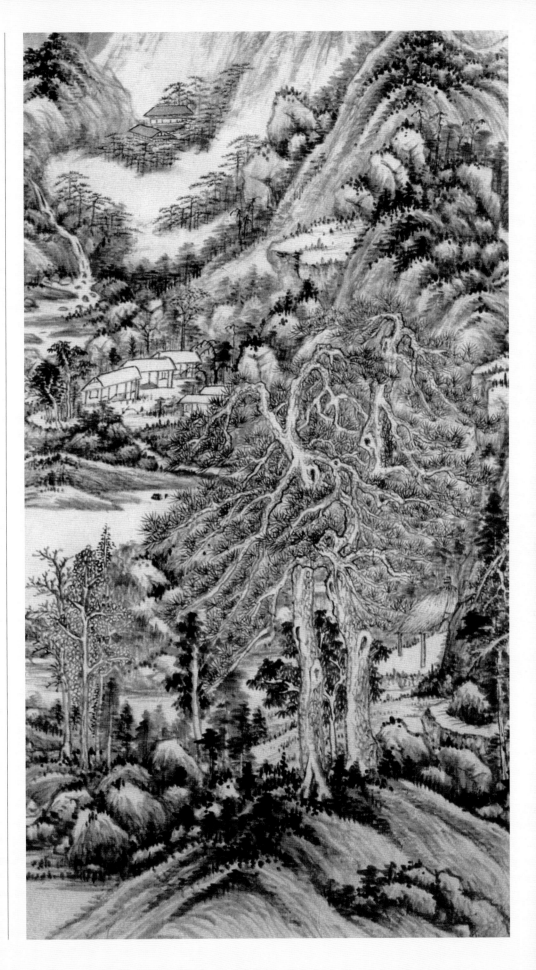

王叔明山头远松

【原文】

　　王叔明山头远松，每喜为之。千株万株，
丛杂无际，且半当点苔，能助山之姿态。

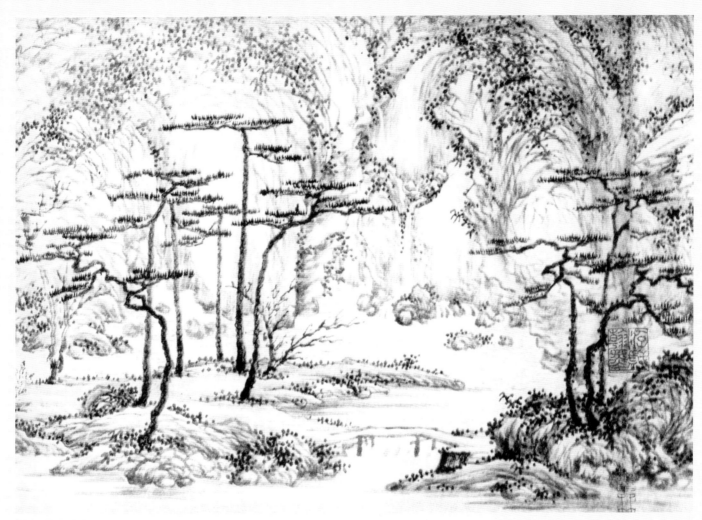

湖山书屋图（局部） 王绂
长卷 纸本 墨笔
纵27.5厘米 横820.5厘米
辽宁省博物馆藏

【作者简介】

见117页。

【作品解读】

　　此图为王绂49岁时所作，写太湖一带景色。以圆熟的笔调，勾皴山石。以幽淡清远的笔墨，描绘作者对家乡浓厚的眷恋之情。在构图上，按山川形状，生活情理，安排舟楫、溪桥等景物，使画面散而有物，聚而不塞，处处成景，极得江南烟霭微茫之气，堪称杰作。

【导读】

　　图示不能说就是王蒙风格，王蒙的远松也并非其所长，只能说有特色。所以另选取武元直《赤壁图》。而王绂《湖山书屋图》中的松树接近图示，可供学习者参考。《赤壁图》我原大临摹过两遍，个人比较喜欢。内容丰富，树法简洁，与宋画的风格一致，"树"无巨细，表现得非常细致，加上山石法，水法及画面的精致布局，临摹完成后让人非常舒服。此图的松树，取景都较远，树木都不大，但细节画得都很到位，有强烈的写生感觉，仔细品味，可见作者构图的精妙。仔细观察松树下草的表现手法，不可小视，其实很难画，此类构图松树根下大片画草极为罕见，我只在南宋贾师古所作《岩关古寺图》中见过，这极有可能是写生的成果。此图的学习价值很高，可以借助较好的印刷品去画，不过要注意墨色不要重，此图的重墨部分是历代修补造成，临摹时需降好几个色调才会接近原作。

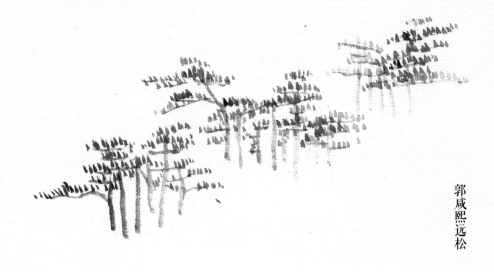

郭咸熙远松

【原文】

　　郭咸熙每作群松，大小相连，转巅下涧，一望不断。

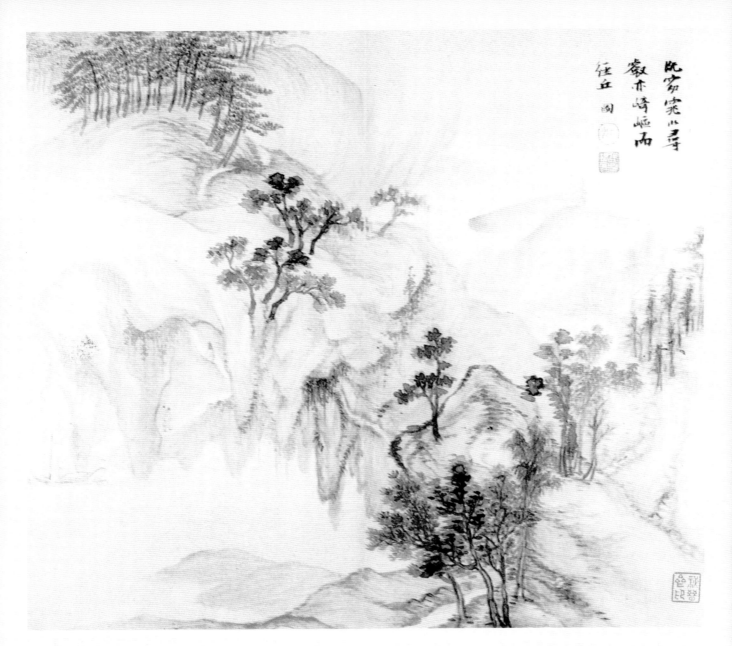

书画合璧图（之一） 张瑞图
册页 纸本 水墨
纵 34.7 厘米 横 29.2 厘米
北京故宫博物院藏

【作者简介】

　　张瑞图（1570～1644），明代官员、书画家。字长公、无画，号二水、果亭山人、芥子、白毫庵主、白毫庵主道人等。晋江二十七都霞行乡（今福建省晋江市青阳下行张）人。以擅书名世，书法奇逸，峻峭劲利，笔势生动，奇姿横生，钟繇、王羲之之外另辟蹊径，为明代四大书法家之一，与董其昌、邢侗、米万钟齐名，有"南张北董"之号；又擅山水画，效法元代黄公望，苍劲有劲，作品传世极希。

【作品解读】

　　此图是张瑞图册页作品（此册页共十一页）中一页。用笔秀逸，意境深邃，颇得生机。表现山石杂树间崎岖山道，笔法自然流畅。

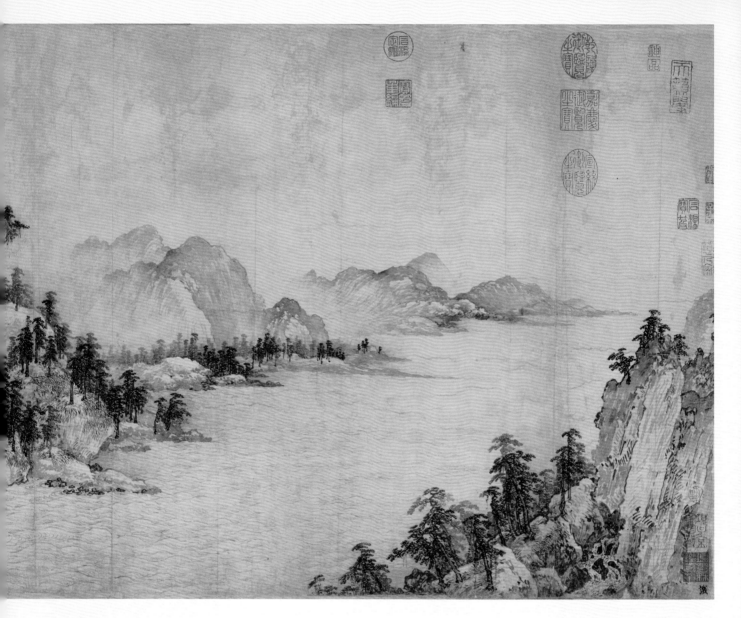

【作者简介】

武元直，生卒年不详，金代画家。字善夫，章宗明昌（1190～1195）时名士。与赵秉文友善。善画山水。尝作《朝云图》《曙雪图》，著录于《画史会要》。并为乔章作《莲峰小隐图》，赵秉文题诗云："太华五千仞，驱写入盈尺。飞泉峰顶来，落我松下石。清风忽吹散，琴上溅余滴。呼儿急写之，指下淋漓湿。"又作《渔樵闲话图》，亦有赵诗，均著录于引闲闲老人滏水文集。

赤壁图（局部） 武元直
卷 纸本 水墨
纵 51.9 厘米 横 697.7 厘米
台北故宫博物院藏

【作品解读】

此图画的是北宋苏轼泛舟游赤壁的故事。嶙崎险峻的峭壁悬崖，汹涌湍急的水流波涛，江风吹拂摇动的树木，以及万里开阔的江天，皆表现得真实生动。图中用淡墨勾皴的山石上，密布着重墨的树木及苔点，有的地方先用淡墨大片皴出山体结构，然后再用重墨稍作勾勒，呈现出浓淡墨色的渗化现象，使景象朦胧再现出"月白风清"时的景趣。

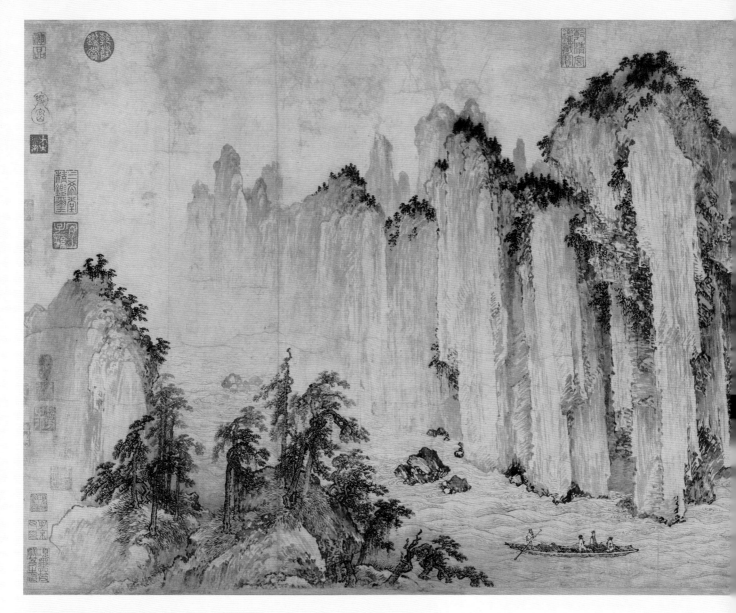

【作品解读】

图绘浙江鄞县太白山天童寺20里松林及周围的景物。苍松丹槲，枝繁叶茂，溪流拱桥，曲径通幽，寺宇宏伟，林荫夹径。骑马、步行、执杖、挑担的僧侣游人络绎不绝。山峦起伏，湖水如镜。全图笔法尖细，以朱砂及花青点染，个别杂树施重墨，别创一格。图首有小字篆书"太白山图"。画幅中有清高宗弘历长题。拖尾有元末明初名僧宗泐、守仁、清溶等题跋。项元汴书小记一段。

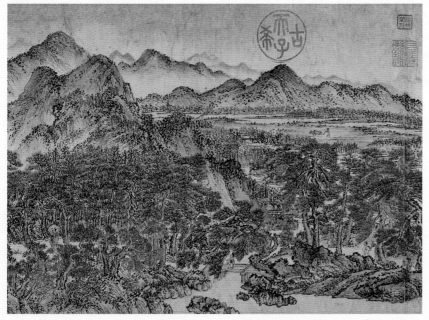

太白山图（局部）　王蒙
长卷　纸本　设色
纵28厘米　横238.2厘米
辽宁省博物馆藏

刘松年雪松

【原文】

　　刘松年多作雪松，四围晕墨，松针先以墨笔疏疏画出，再以草绿间点，其干则用淡赭着半边，留上半者，雪也。

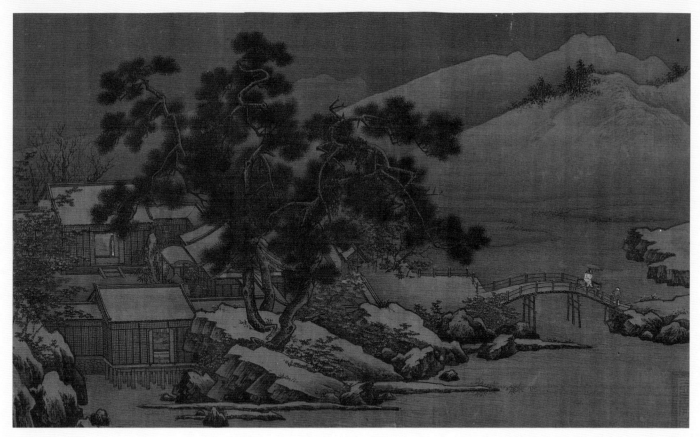

四景山水图（之四） 刘松年
卷 绢本 设色
纵 41.3 厘米 横 69.5 厘米
北京故宫博物院藏

【作者简介】

　　刘松年（约 1155～1218），南宋孝宗、光宗、宁宗三朝的宫廷画家。浙江金华汤溪人。官居于钱塘清波门，故有刘清波之号，清波门又有一名为"暗门"，所以外号"暗门刘"。

　　刘松年工山水人物，山水皴法受李唐影响，画风笔精墨妙，变雄健为典雅，水墨青绿兼工，着色妍丽典雅，常画西湖，多写茂林修竹，山明水秀之西湖胜景；因题材多园林小景，人称"小景山水"。

【作品解读】

　　冬景，画湖边四合庭院。高松挺拔，苍竹白头，远山近石，地面屋顶，都铺满积雪，显得茫茫一片，桥头一老翁骑驴张伞，前者侍者导引，似乎为了寻诗觅句，无妨踏雪寻梅，颇多闲适之趣。

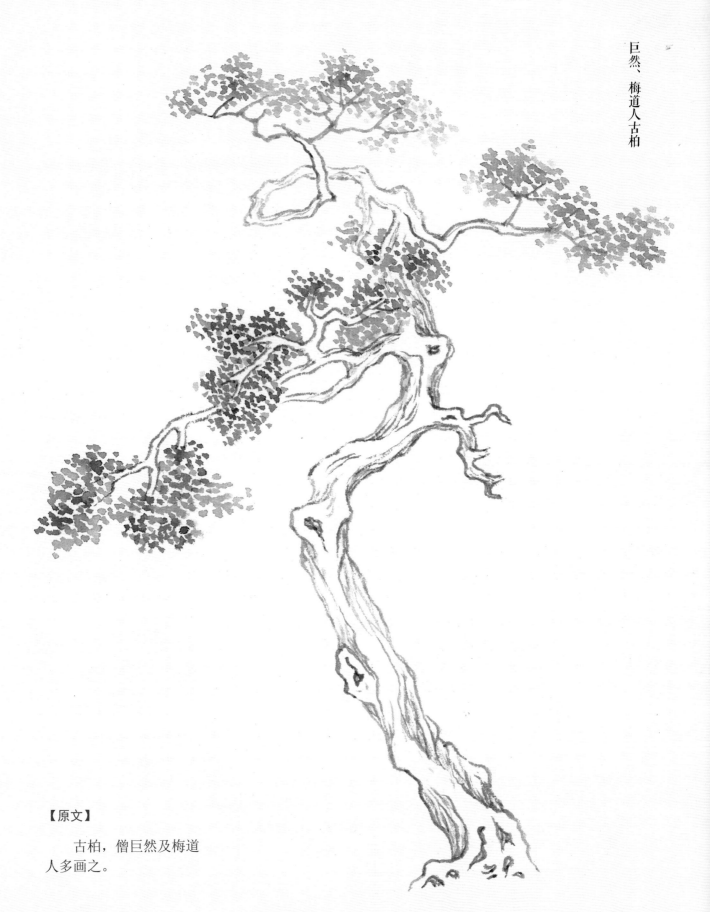

巨然、梅道人古柏

【原文】

古柏，僧巨然及梅道
人多画之。

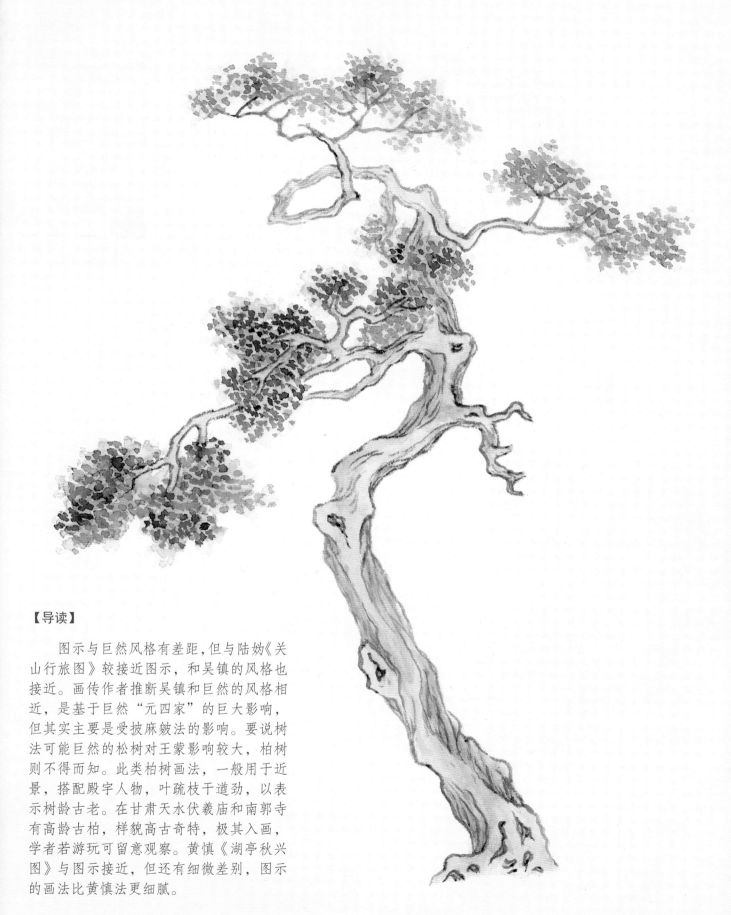

【导读】

　　图示与巨然风格有差距,但与陆妫《关山行旅图》较接近图示,和吴镇的风格也接近。画传作者推断吴镇和巨然的风格相近,是基于巨然"元四家"的巨大影响,但其实主要是受披麻皴法的影响。要说树法可能巨然的松树对王蒙影响较大,柏树则不得而知。此类柏树画法,一般用于近景,搭配殿宇人物,叶疏枝干遒劲,以表示树龄古老。在甘肃天水伏羲庙和南郭寺有高龄古柏,样貌高古奇特,极其入画,学者若游玩可留意观察。黄慎《湖亭秋兴图》与图示接近,但还有细微差别,图示的画法比黄慎法更细腻。

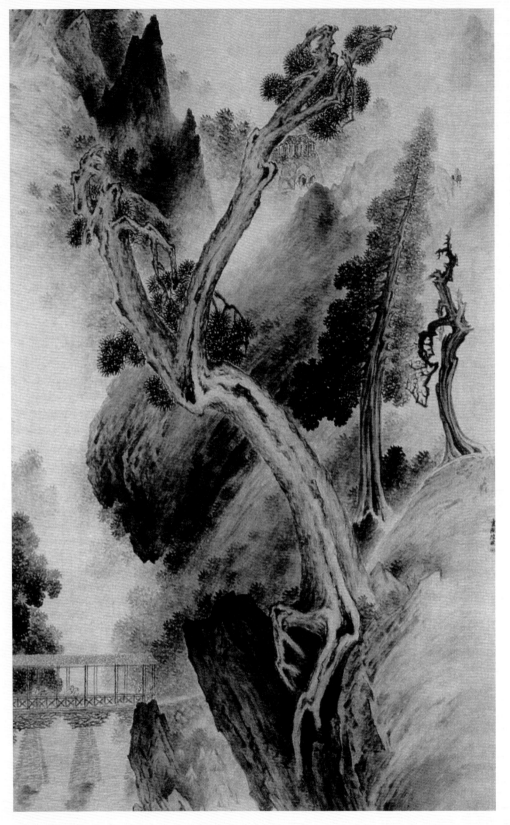

关山行旅图 陆㧑
立轴 绢本 设色
纵 241.5 厘米 横 129.6 厘米
上海博物馆藏

【作者简介】

陆㧑（？～1716），清初画家。字日为，号遂山樵，浙江遂昌人，居松江（今属上海市）。性狷僻，故人以"痴"呼之。善山水，初学米芾、米友仁及高克恭，后参以己意，自成一家。传世作品有《高丘驼影图》《山水册》《溪山暮霭图》《江山泛舟图》等。

【作品解读】

　　此幅布局别致。城楼关隘置于远景一角，二三旅客正策马进入城关。近景高峰突起，危崖临流，崖上古柏虬松，远映城关。左岸坡陡翠肥，溪上横架长廊式遮阴平桥。波光翠影，融于晨雾迷蒙中，意境清新。崖石虬松突出描绘，石用小斧劈皴，阴面施以重墨。在艺术效果上产生光感和立体感，画法自成一格。

万壑松风图　巨然
立轴　绢本　淡设色
横 25 厘米　纵 200.7 厘米
上海博物馆藏

【作者简介】

巨然，生卒年不详，五代画家。著名画僧，钟陵（今江西南昌附近）人。早年在江宁（今南京）开元寺出家，南唐降宋后，随后主李煜来到开封，居开宝寺。擅山水，师法董源，专画江南山水，所画峰峦，山顶多作矾头，林麓间多卵石，并掩映以疏筠蔓草，置之细径危桥茅屋，得野逸清静之趣，深受文人喜爱。以长披麻皴画山石，笔墨秀润，为董源画风之嫡传，并称董巨，对元明清以至近代的山水画发展有极大影响。有《万壑松风图》《秋山问道图》《山居图》等传世。

【作品解读】

重重山峦中云烟吞吐，有瀑布直泻而下，通过山阁汇成溪流。山间松林稠密，杂以蔓草，峰巅隐约可见梵宫塔。溪上架板桥，旁建水榭，中有高士闲坐。以长披麻皴画峦冈坡陀，细笔写出松针，浓墨破笔点苔，兼工带写，仿佛有爽气自画面溢出，有极强的感染力。

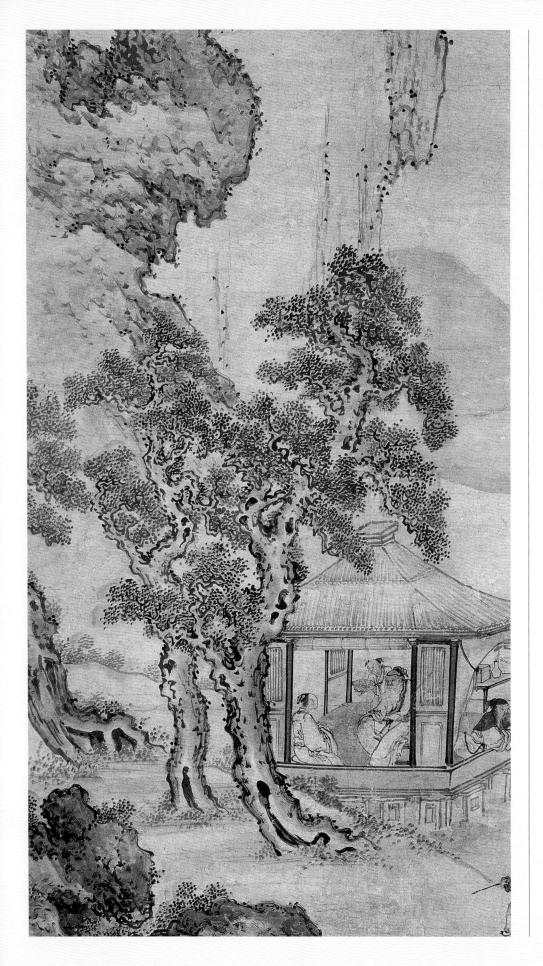

湖亭秋兴图 黄慎
立轴 纸本 设色
纵 181 厘米 横 102 厘米
南京博物馆藏

【作者简介】

黄慎（1687～？），福建宁化人。工草书，法怀素。画人物，多取神仙故事为题材，初学上官周，后用狂草笔法作画。笔姿放纵，气象雄伟。间作山水、花鸟，得荒率之致。所画多历史人物、佛道、樵夫渔父，早年工细，后参以怀素草书笔法，所作人物用笔粗犷，顿挫转折，纵横排罗，气象雄伟。曾先后三次到扬州，居留较长，为"扬州八怪"之一。

【作品解读】

此图为清代画家黄慎的作品，图中山石岐蹭，古树苍郁，湖水微波，亭内外人物形神皆备，各具情态，笔墨清润沉静。

丁云鹏(1547～1628)，明代画家。字南羽，号圣华居士，休宁（今属安徽）人。名医瓒子。工画人物、佛像。兼工山水，取法文徵明。亦善花卉，能诗。

图中黄衣童子执扇炊茶，青衣居士闲数念珠。石布青苔，地生茵草，湖石清凉，碧树成荫。树石巧妙地环绕成回字形构图，以其深浓繁细烘托淡雅洗练的人物，使后者成为观者瞩目的中心。全幅造型、用笔谨劲细秀，设色典丽清雅。

树下人物图　丁云鹏
立轴　纸本　设色
纵 146 厘米　横 75.5 厘米
（日）私人藏

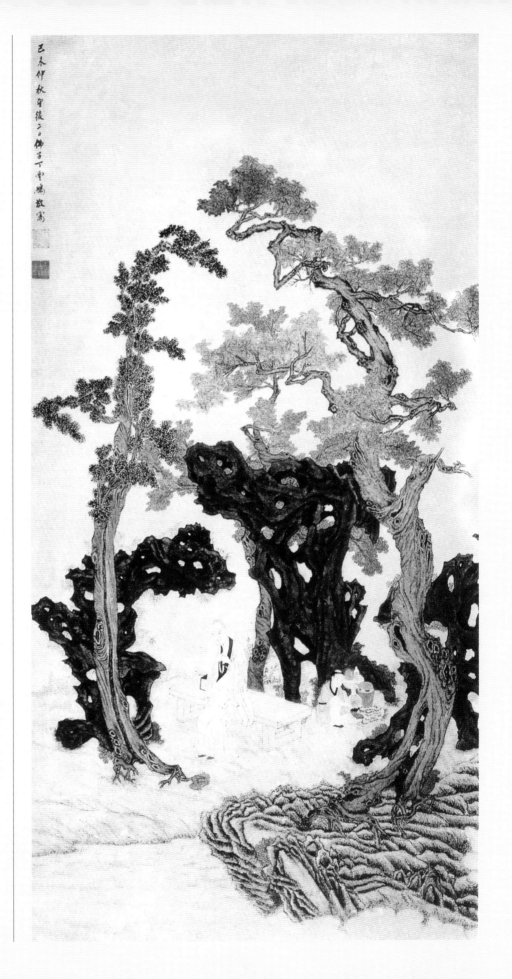

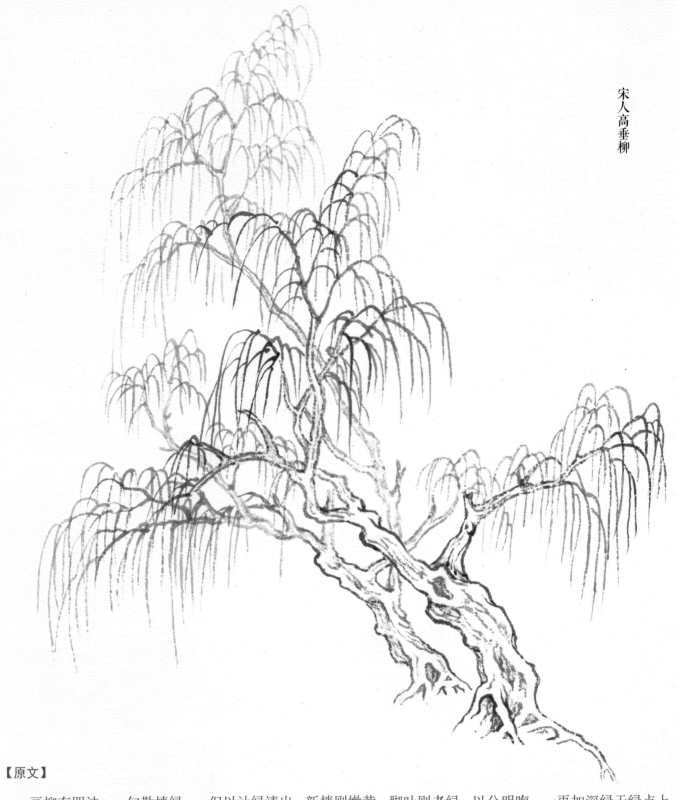

宋人高垂柳

【原文】

　　画柳有四法：一勾勒填绿；一但以汁绿渍出，新梢则嫩黄，脚叶则老绿，以分明晦；一再加深绿于绿点上，轻点数小墨点，上罩石绿留边；一竟以墨丝而点，以浓绿染之。大抵唐人多勾勒，宋人多点叶，元人多渍染，其分枝取势，得迎风摇扬之致一也。又，春二月柳未垂条，秋九月柳已衰飒，未可相混。树中之柳，如人中西子、毛嫱，仙中之宓妃、列子，其凌波御风之态，掩映于水边林下，最不可少。故赵千里及赵松雪多画之，而松雪于《水村图》，浓淡但以墨抹，幽意无穷，又一法也。

　　高垂柳，宋人多画之。

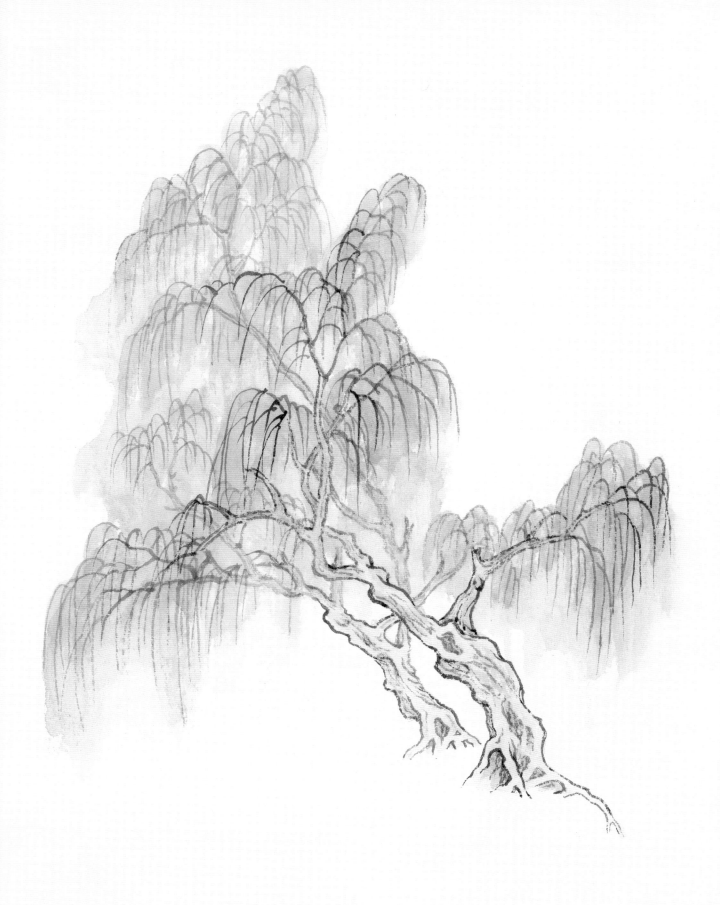

柳岸江舟图　王翬
立轴　纸本　墨笔
纵 95.5 厘米　横 41 厘米
天津艺术博物馆藏

【作者简介】

见 120 页。

【作品解读】

此图写西湖美景，图中堤岸连绵起伏，衬出近处杨柳垂丝的参差披拂，江水浩渺，渔船往来其中，湖光山色，尽入眼底，令人心旷神怡。

【作者简介】

见 203 页。

【作品解读】

　　画面柳堤回环，可以看到三层。但其疏密、远近、直曲和穿插、点景的木桥、屋宇、小船等，相互配合得丰富、生动而有变化。天空用淡墨染出浮动的白云，与烟雾迷蒙中的远方树林相接，加强了气候特征。画柳枝的笔法劲健，密而不乱，节奏感甚强，颇得真实之美。岸边有游船停泊，水上小舟来往，近处柳梢上露出酒旗，都表现了这南都湖上春光的佳胜。

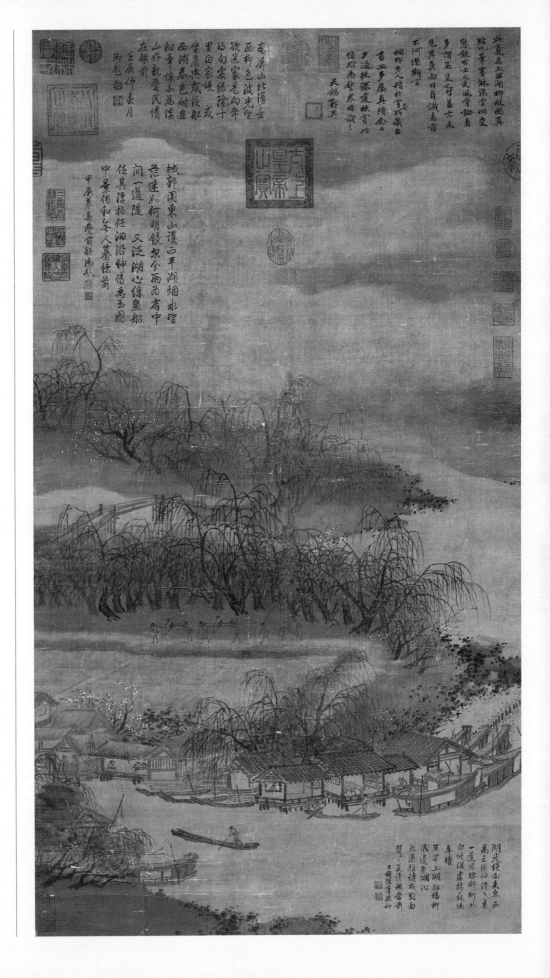

西湖柳艇图　夏圭
立轴　绢本　浅设色
纵 107.2 厘米　横 59.3 厘米
台北故宫博物院藏

扫一扫
视频教学

【原文】

　　点叶柳，唐人多画
之。

风雨归牧图 李迪
立轴 绢本 淡设色
纵 120.4 厘米 横 102.5 厘米
台北故宫博物院藏

【作者简介】

　　李迪，生卒年不详，南宋画家。河阳（今河南孟县）人。供职于孝宗赵昚、光宗赵惇、宁宗赵扩三朝（1162～1224）画院。擅画花鸟、竹石、走兽，长于写生。传世作品有《风雨归牧图》《雪树寒禽图》等。

【作品解读】

　　此图表现的是风雨将至时，两个牧童驱牛回家的场面。作者对背景的处理巧用心机。两株古柳出枝挺拔，支撑着迎风翻舞的柳丝，从侧面表现了风势之猛。坡上杂木，岸边芦苇，叶落枝摧，风势之急都得到了极度的渲染。

　　从笔墨处理来看，古树勾中带皴，一丝不苟，颇得娟秀之气。密密的柳叶，勾点结合，浓淡相济，层次丰富、朦朦胧胧，给人以大雨将至，细雾先到的清润之感。

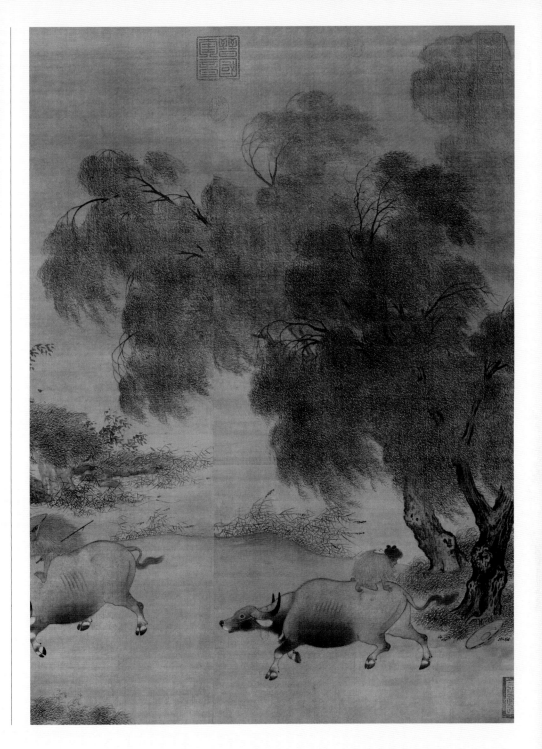

【导读】

　　所谓唐人多画之，不如说宋人多画之。就现有唐代山水画，其中的柳树绘制都较为简略，多为高垂柳，而宋代点叶柳树画法流行、多变。图示的主要画法在宋代都能找出代表性的作品。点叶时和画远树相同，一定要耐心，不要觉得点小就放松戒备，国画中有很多最基本的技术其实最难，最容易出错。点叶时还需注意不要画多，而且要有"结构"，叶片无论多么灵动都要长在枝条，无论多么飘逸都要有组织、层次、浓淡变化。最后染色时要慎重，谨记最终的效果要透气，不能染死。注意颜色直接点叶的时候，加入适量墨色，多少则根据树叶的老嫩和画面整体。在染的时候还需要加入墨色，虽然微量但必须要加。首先，我说的是半熟纸（熟绢）上的绘制手段；其次，淡墨或者说极淡墨的使用，其实会给画面带来透亮的效果，就如同滤光镜的道理。学者一定要认真领会和积极实践，学会极淡墨与色彩的关系，裨益良多。

【原文】

秋柳：

赵吴兴《水村图》，前谓又一法者即此。

【导读】

画传中只介绍了"秋柳""髡柳"，并未介绍常见的"立柳"（旱柳）。其实"秋柳"与"髡柳"相似，但画者不多，在山水画中学习它的画法价值不高，只要知道它们是两种立柳初发的嫩枝即可。

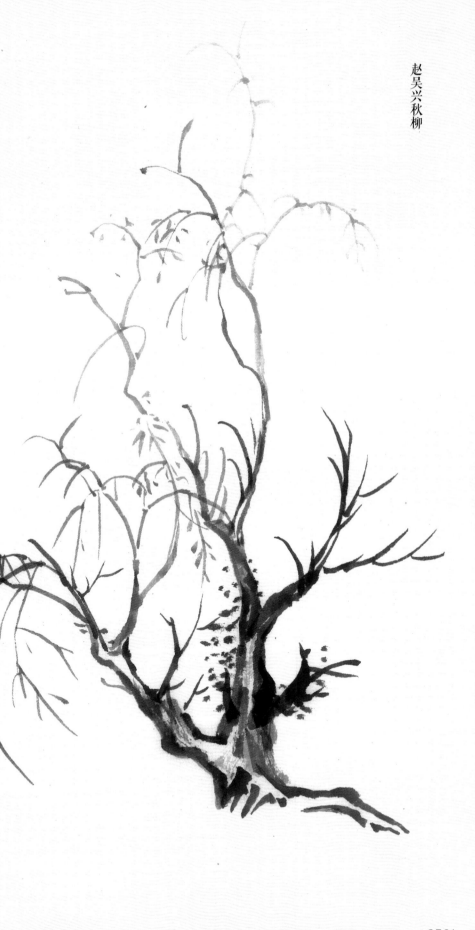

赵吴兴秋柳

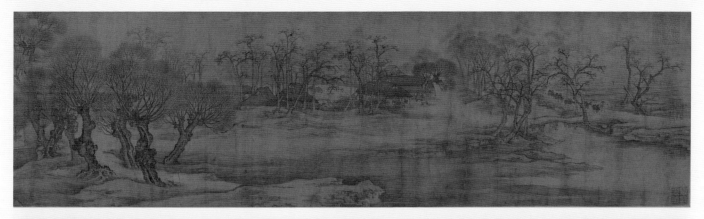

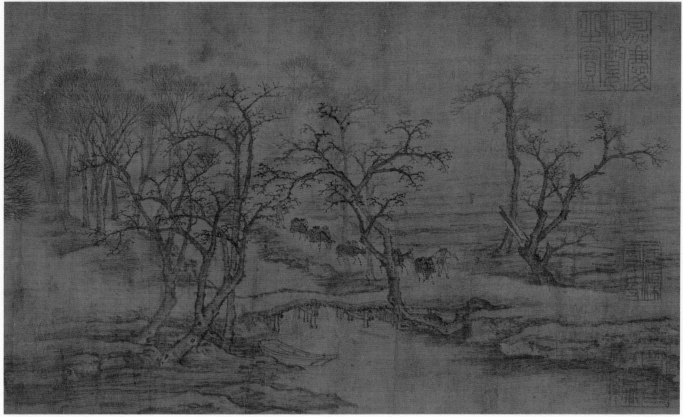

清明上河图（局部） 张择端
长卷 绢本 水墨
纵 25.5 厘米 横 525 厘米
北京故宫博物院藏

【作者简介】

张择端，生卒年不详，北宋画家。字正道（《味水轩日记》作字文友），东武（今山东诸城）人。幼好读书，早年游学汴京（今河南开封），后习绘画，徽宗赵佶朝（1100～1125）供职翰林图画院。专工界画宫室，尤擅舟车、市肆、桥梁、街衢、城郭，自成一家。

【作品解读】

此卷是我国十二世纪初期一幅杰出的风俗画，描写了在清明节这一天，北宋首都汴京（今河南开封）各阶层在城郊一带的种种活动。全卷选择城外沿河两岸和城内大街的主要场面。画卷以静寂的春郊景象为开端。较繁忙的街道和柳荫下停泊着货船的汴河同时进入画面。一座宏伟富丽的城门楼横断画面，城里大街，又是另一种繁荣而安详的景象。画家生动形象地刻画出五百多个人物，不同类型的船只、车、桥梁，市街店铺、民居不可胜计。重点刻画了当时交通命脉的汴河运输情况和劳动者的艰苦生涯。充分表现了当时的社会风俗和都市、郊区人民的生活面貌。这幅画实为我国古代绘画的瑰宝。

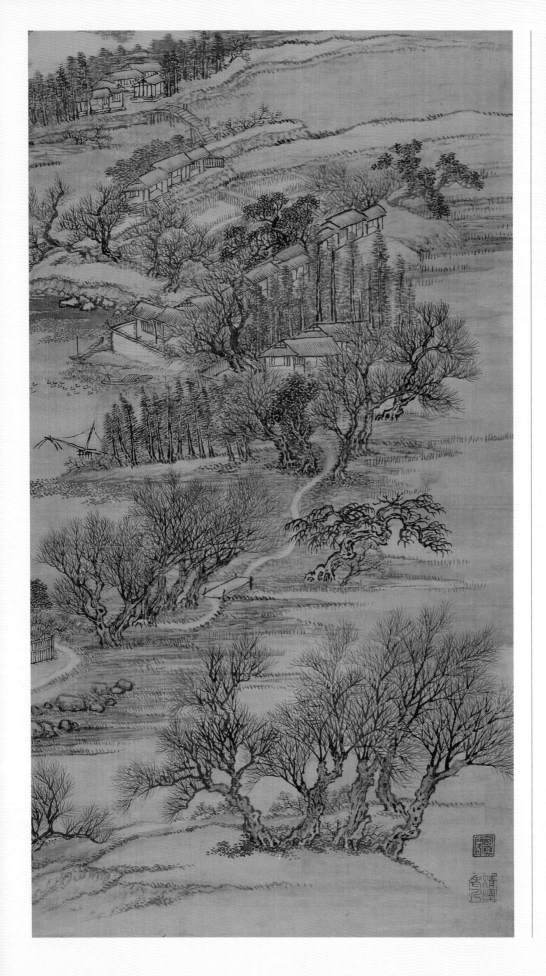

仿古四季山水图（之一）　王翚
屏　绢本　墨笔　设色
纵 81 厘米　横 51 厘米
辽宁省博物馆藏

【作者简介】

　　见 120 页。

【作品解读】

　　写江南春景，图中山峦层叠，树木青翠，烟雾环绕，村舍屋宇错落，湖面上渔船水鸭泛波。一派雨后春光明媚的江南景致。

【导读】

　　与前页《清明上河图》一样，两幅画都是绢本，都是典型的立柳，但表现手法不同，并非简单的偏"工"偏"写"的问题，而是"绘画风格"辗转四个朝代的转变，学者应观察对比。

柳荫人物图　郑文林
立轴　绢本　水墨
纵 161 厘米　横 70 厘米
（日）私人藏

【作者简介】

　　郑文林，生卒年不详，明代画家。号颠仙，闽侯（今属福建）人。工山水人物。是浙派后期名家。

【作品解读】

　　此图以泼墨侧锋，拖泥带水，尽情挥写乱石老柳，以细碎之笔，密点柳叶，疾写杂草。人物造型，偏头斜目，举止怪诞，神情诙谐，更以颤笔写衣纹，癫狂之气，跃然画外。此幅图吸取牧溪、梁楷天然之趣，而舍浙派生硬之弊，构成此图动人的艺术特点。

髡柳

"秋柳""髡柳"都是表现破败、萧索的凄凉忧郁景象。比较适合人物小品搭配应景。至于说是"赵吴兴"赵孟頫之法，略显牵强，亦不必深究。前面说过写意之法古已有之，在宋代写意画的基本形制就已经完备，而后人也只是在其基础上发扬光大。

【原文】

髡柳：

秋尽春初，当画髡柳于竹篱茅宇间，有如靓女，頞发初齐，丰姿绝世。画春初者，可间桃花，法当以淡墨大笔画桩，再以墨分浅深画柔条，渍绿。若在绢上，则用石绿衬背。冬景及秋尽，则仅以赭石间绿破之而已。

260

雪中归牧图　李迪
册页　绢本　水墨　淡设色
纵 24.2 厘米　横 23.8 厘米
（日）大和文华馆藏

【作者简介】

　　见 255 页。

【作品解读】

　　此图描绘的是白雪皑皑的寒冬，牧牛人带着猎物归家的情景。人与牛的动态准确生动，树石山坡的笔墨变化微妙，设色雅润柔和。很好地表现了雪后空疏静谧的景色。

【作品解读】

　　苍茫江边，枯枝败叶；待客孤舟，船主缩头袖手独坐船头；路上行者，拱手低头相互对揖问候。作者此幅师法元代吴镇笔意，树枝叶画的又硬又直，但硬中有婉，直中有收。全图呈现出一种萧条枯瑟的秋冬景象。

【作者简介】

　　张复阳（约1403～1490），明代画家。名复，以字行，号南山，浙江平湖人（一作秀水人），道士，居浙江洞霄宫一枝堂。工书法，善画山水，师法吴镇，画风多作写意，水墨淋漓。

山水图　张复阳
册页　纸本　设色
纵32厘米　横19.7厘米
北京故宫博物院藏

潮满春江图（局部） 居节
立轴 纸本 水墨
纵47.5厘米 横26.2厘米
镇江市博物馆藏

【作者简介】

　　居节，生卒年不详，明代画家。字士贞，号商谷，江苏苏州人。少从文徵明游，书画为入室弟子。山水画法笔墨工细，纯以文秀胜，力量气局，渐入萎靡。

【原文】

勾叶柳：

王维诸唐人及陈居中多画之，余
嫌其太板，故次于后，以备一体。

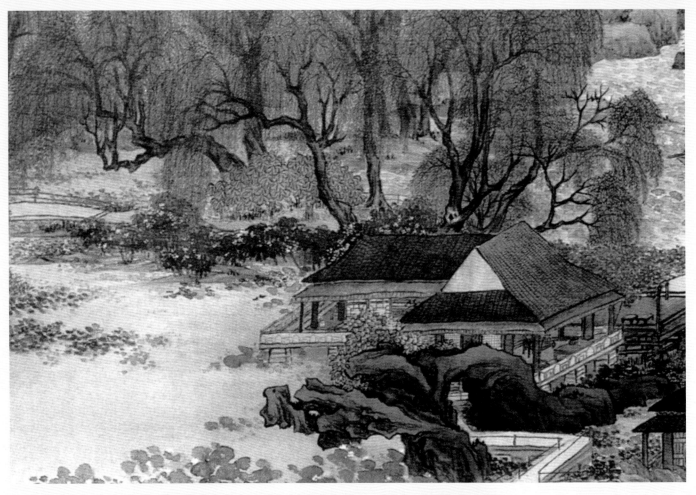

范湖草堂图（局部）任熊
长卷　绢本　设色
纵 35.8 厘米　横 705.4 厘米
上海博物馆藏

【作者简介】

见 140 页。

【作品解读】

　　此作品为长卷，以分段取景、局部特写的艺术手法，描绘了范湖草堂的风貌。卷首以浩瀚烟波，映衬错落有致的平坡田畴和起伏的丘陵，进而构成水环山、山抱水的幽奇意境。平岗山坡，池沼荷塘亭台屋宇，曲径回廊，虬松垂柳，古木奇卉，分布穿插，雅得其宜，富于幽趣。山石多用皴擦，林木花卉，近似于陈老莲苍老清润、古拙细劲的手法；屋宇亭台多采用传统界画方法；笔法秀劲，设色浓丽清雅兼备，鲜明而不显浮华。

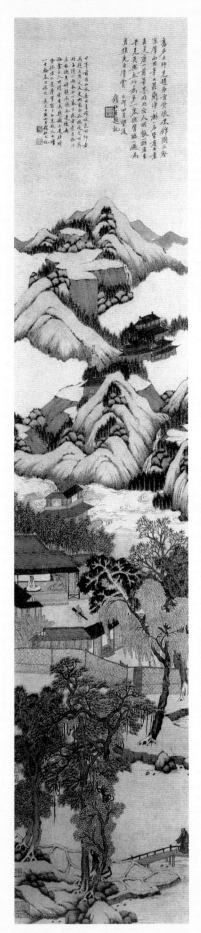

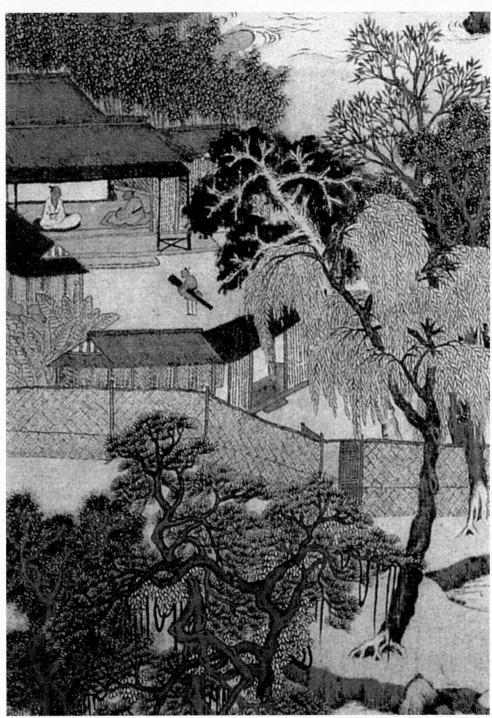

虞山草堂步月诗意图　钱杜
立轴　纸本　水墨　淡设色
纵 138.2 厘米　横 53 厘米
（日）大阪市立美术馆藏

【作者简介】

　　钱杜（1763～1844），清代画家。字叔美，号松壶，钱塘（今浙江杭州）人。官至主事。工诗书，善画山水、墨梅。师法文伯仁，略变其法，笔法细秀。画梅师赵孟坚，幽冷疏散，可与金农、罗聘媲美。著《松壶画忆》《画赞》等。

【作品解读】

　　此图以大密大疏之反差为特色。层层茂林，以精细的点法为之，卷云般的山石，以密集而具装饰趣味的解索皴写成，与空旷的天地及白墙形成密不透风、疏可走马的强烈对比。画法融王蒙之繁密与文徵明之细腻为一体。此图为画家 50 岁时所作。

郭忠恕棕桐树

扫一扫
视频教学

【导读】

　　棕榈树原产我国，国画题材中一般用于点缀南方（秦岭以南）园林庭院，不作为主要树种和主体表现。画传说"唐人画于园林山水中，郭忠恕每为之"，没有确切的证据，唐画少，找不到棕榈的图例，宋画有，但是并非郭忠恕所为，而且图例多为人物、建筑的背景点缀。故选明清两幅图例供参考学习。

【原文】

　　棕榈树，唐人画于园林山水中，后郭忠恕每为之。

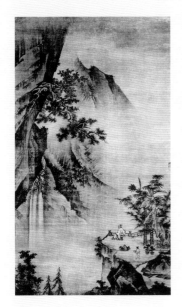

高士观瀑图 钟钦礼
立轴 绢本 水墨 淡设色
纵178厘米 横104厘米
(美)大都会艺术博物馆藏

【作者简介】

钟钦礼,生卒年不详,明代画家。号会稽山人,浙江上虞人。画山水纵笔粗豪,横刮外强。成化、弘治间入直仁智殿,为内廷能手。

【作品解读】

图中危崖耸立,瀑布垂挂直落谷底,水雾弥漫。雅士于园林一角,凭栏观飞泉,神态怡然陶醉,超然清逸之趣溢于画外。山石全以斧劈皴出之,描绘树木勾点并用。整幅图有峻峭秀逸之气。

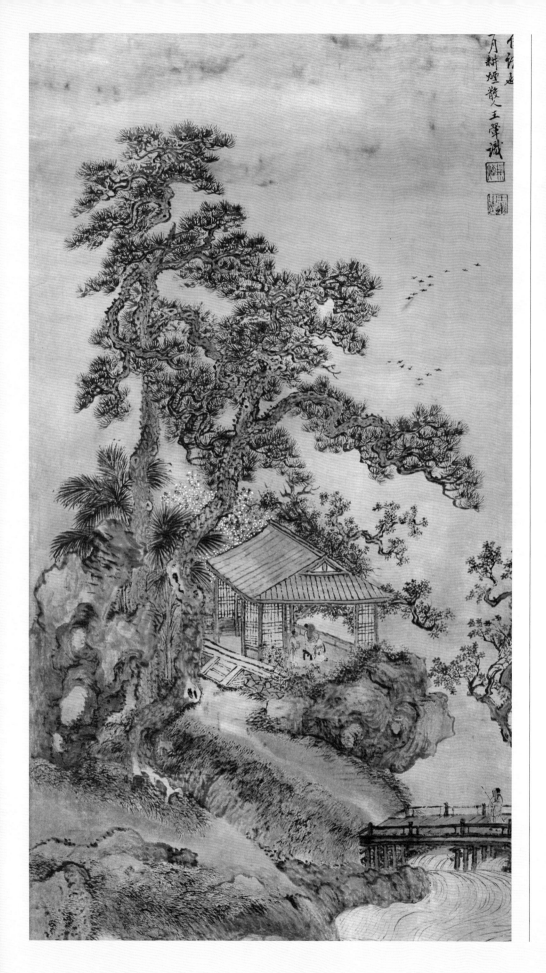

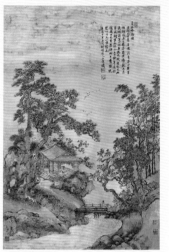

夏五吟梅图　王翚
立轴　纸本　墨笔浅绛
纵 91 厘米　横 60.4 厘米
北京故宫博物院藏

【作者简介】

　　见 120 页。

【作品解读】

　　此图中老梅劲竹苍松怪石，溪水小桥亭园雅士，空中小鸟展翅，更显天际之辽阔苍茫。用笔老辣细密。

瑶台步月图　陈清波
团扇　绢本　设色
纵 25.6 厘米　横 26.7 厘米
北京故宫博物院藏

【作品解读】

　　此图写中秋仕女拜月的情景。天空清虚高远，祥云绕月，月下景色空蒙。人物衣饰为典型的南宋风格，用笔轻润，敷色雅致。以深色厚重的栏杆，衬出人物纤秀婉约的形象，风格清新动人。

【作者简介】

　　陈清波，生卒年不详，南宋画家。钱塘（今浙江杭州）人。理宗宝祐 (1253 ~ 1258) 时为画院待诏。擅山水，多作西湖全景，皆大幅。风致典雅，笔墨嫣润。传世作品有《湖山春晓图》《瑶台步月图》等。

【原文】

勾勒梧桐，见王维《辋川图》。

辋川图(部分) 王维
绢本　设色
(日)圣福寺藏

【作者简介】

见 156 页。

【作品解读】

　　此图是画家晚年隐居辋川时所作。画面群山环抱，树林掩映，亭台楼榭，古朴端庄。别墅外，云水流肆，偶有舟楫过往，呈现出悠然超尘绝俗的意境。王维在他的山水画中，所创造的淡泊超尘的意境，给人精神上的陶冶和身心上的审美愉悦，旷古驰誉。元代汤后士在其所著《画鉴》中说："其画《辋川图》，世之最著也。"此卷为唐人摹本，构图着色尚存唐人气息。

【导读】

　　王维《辋川图》中园林外正前与园林中左后都有阔叶乔木，树叶按"个"字发勾成，并非图示勾的那般仔细。再者园林外正前的树干不像梧桐的特征。所以取其他供图例参考学习。

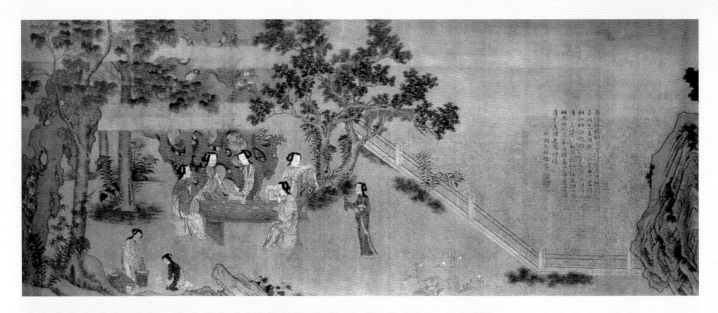

四季仕女图（局部） 仇英
长卷　绢本　水墨设色
纵 29.6 厘米　横 300.9 厘米
（日）大和文华馆藏

【作者简介】

　　仇英（1498～1552），明代绘画大师，吴门四家之一。字实父，号十洲，江苏太仓人，居吴县（今苏州）。擅画人物，尤长仕女，既工设色，又善水墨、白描。能运用多种笔法表现不同对象，或圆转流美，或劲丽艳爽。偶作花鸟，亦明丽有致。与沈周、文徵明、唐寅并称为"明四家"。

【作品解读】

　　这是一幅表现宫女们四季游乐的画卷，用春、夏、秋、冬四个场景画出。以树石相隔巧妙地连接在一起。作者画法以唐宋为宗，画风优美，极具功力。

四序图　姚文瀚
长卷　绢本　设色
纵 31.5 厘米　横 318 厘米
北京故宫博物院藏

【作者简介】

　　姚文瀚，生卒年不详，清代画家。号濯亭，顺天（今北京）人。乾隆时供奉内廷。作品有《仿清明上河图》及《桐阴清暇图》；乾隆十七年 (1752) 尝摹宋人《文会图卷》。

【作品解读】

　　此图卷描绘的是宫廷仕女们春游、纳凉、游湖、赏雪四季不同的享乐生活。布局巧妙，境界幽曲，将人物、山水、楼台亭阁、春夏秋冬的不同树木花卉及其景色容于一卷。精心刻画，形象生动，笔墨工细，赋彩随类，颇为自然。人物虽小，却姿态万千，形神俱备，景物虽繁，然疏密有度，为烘托人物的各种游乐活动而恰到好处。确是精心经营的佳作。

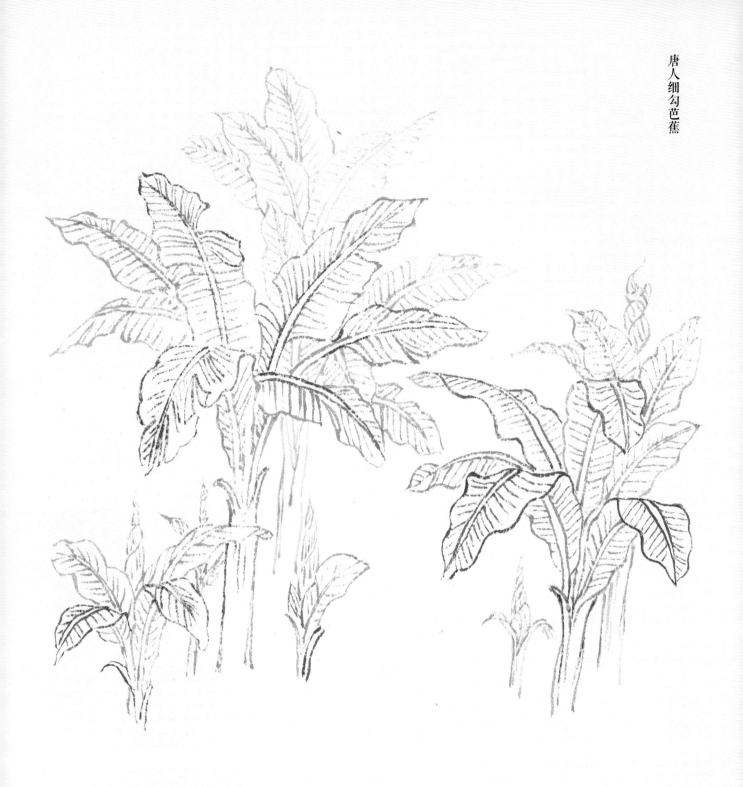

【原文】

细勾蕉叶，唐人每为之。

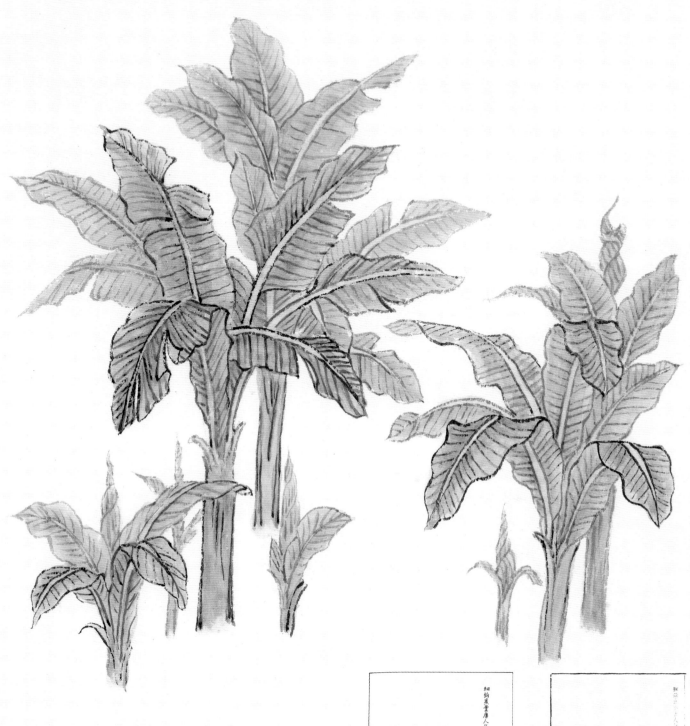

【导读】

　　细勾蕉叶在存世唐画中未找出典型图例，以其他图代之。"巢勋版"的画传，"棕榈树"和"细勾蕉叶"图示都反映出与"康熙版"的差别，除了印刷技术，我们应该注意到这两幅白描已经受到西方绘画的影响。

巢勋版　　　　　　　　康熙版

277

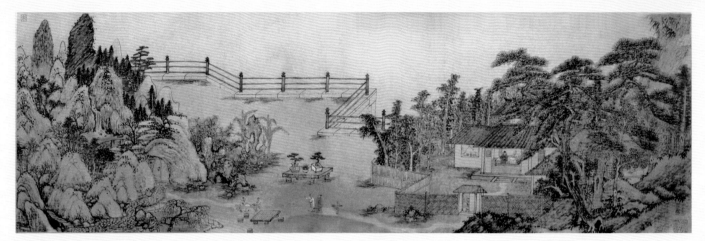

【作品解读】

　　此图为作者传世代表作品，图中苍松下房屋数间，有二人并坐中堂。屋旁绿树成荫，竹篱环绕，门前小山叠翠，泉水曲径，有数人活动其间，景色优美，环境清雅。作者绘苍松丛树用浓墨重色涂染，对面山石线条清晰，多处留白，使画面明暗、虚实相间，富于变化。

【作者简介】

　　杜琼（1396～1474），明代画家。字用嘉，号东原耕者、鹿冠道人，人尊为东原先生，吴（今江苏苏州）人。少孤，能自刻厉，读书通达，旁及翰墨。善诗文，以卖画为生。能人物，尤擅山水。

友松图　杜琼
长卷　纸本　设色
纵29.1厘米　横92.3厘米
北京故宫博物院藏

蕉荫击球图　佚名
团扇　绢本　设色
纵25厘米　横24.5厘米
北京故宫博物院藏

【作品解读】

　　庭院中芭蕉青翠，湖石奇立，两个小儿正在玩槌球游戏，他们的母亲和姐姐在一旁观看。画中四个人的视线都集中到左下角的球体上，在构图上产生一种均衡感，也体现了作者很善于捕捉生活中人物刹那间的动作和情态。画面清新秀丽，具有浓郁的生活气息。

扫一扫
视频教学

元人写意梧桐

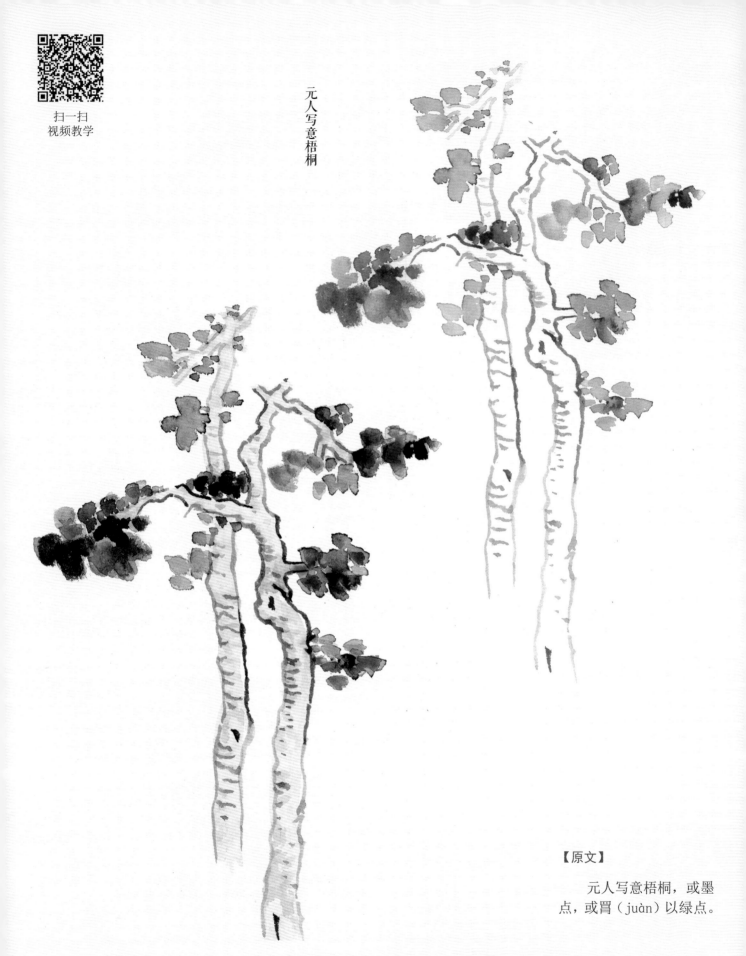

【原文】

　　元人写意梧桐，或墨点，或罥（juàn）以绿点。

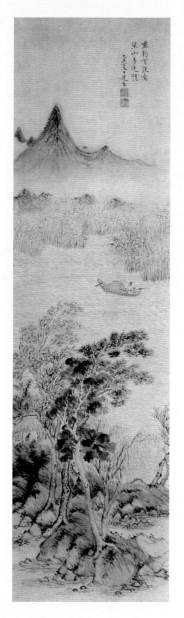

山水图　赵左
立轴　纸本　设色
纵 131.3 厘米　横 38 厘米
北京故宫博物院藏

【作品解读】

　　远山数重连绵，烟霭弥漫。中景芦荻数丛，碧波荡漾，孤船一艘，有高士盘腿而坐船头，执竿垂钓。近景江岸杂树垂柳，茅屋深藏，有文人正专注攻读。此图笔墨秀雅，意境幽深，是赵左极具代表性的作品。

【作者简介】

　　赵左（1573～1644），明代画家。左亦作佐，字文度。华亭（今上海松江）人。

　　赵左为诸生时，诗文即出众，曾赴北京，以一首秋草诗一鸣惊人，人呼为"赵秋草"。后得顾正谊赏识，让他与宋懋晋向好友宋旭学画，此后画名渐显。山水师法董源，兼学黄公望、倪瓒。画云山以己意出之，有似米（芾）非米之妙。善用干笔焦墨而又长于烘染，后受董其昌的画风影响，形成笔墨灵秀、设色雅致的风格。他与弟子沈士充、朱轩、叶有年、陈廉、李肇亨等构成的艺术群体，被人们称为"苏松派"。论画主张要得所画物象之势，应取势布景交错而不繁乱。因一生穷困，曾为董其昌代笔。所著《大愚庵遗集》已失传，散落的诗文由其子搜辑成一集存世。

　　传世作品有《秋山幽居图》《溪山无尽图》《长江叠翠图》《富春大岭图》《寒江草阁图》《仿大痴秋山无尽图》《山水卷》等。

山水图（之二） 髡残（石溪）
册页 纸本 水墨 设色
纵 37.5 厘米 横 76.2 厘米
台北故宫博物院藏

【作者简介】

　　髡残（1612～约1692），清初画家。僧人。俗姓刘，字石裕，一字介丘，号白秃、石道人、残道者、电住道人、茧（古"天"字）壤残道者，武陵（今湖南常德）人，居江宁（今江苏南京）。幼而失恃。及长，自剪毛发，投龙山三家庵为僧。性耿直，寡交识。擅画山水，于元人画中受王蒙影响较深，亦受明代沈周、文徵明、董其昌等影响。善用秃笔和渴笔，专长干笔皴擦，景物茂密，笔墨苍莽荒率，境界奇辟，气韵浑厚，自成风格。也作佛像。书法学颜真卿。与程青裕并称"二路"；与原济（石涛）合称"二石"，为清初四高僧之一。传世作品有《溪桥策杖图》《层岩叠壑图》《苍山结茅图》《长干行脚图》《云洞流泉图》和《绿树听鹂图》。

【作品解读】

　　此幅笔墨苍浑，气势酣畅。参天古树两株，枝横叶茂，树下茅棚屋舍，四周青竹杂树丛草相围，屋内两人席地而坐相对话语。水阁下溪流湍激有声。视线远推，山峦缓坡外，水面云天相接，苍茫无际。

弘仁（1610～1664），明末清初画家。本姓江，名韬，字六奇，一作名舫，字鸥盟，歙县（今属安徽）人。明末诸生，清顺治四年（1647）从古航法师为僧，居建阳报亲庵，法名弘仁，号渐江学人、渐江僧，又号无智，死后人称梅花古衲。少孤贫，事母孝，佣书养母，一生未娶。工画山水，兼工画梅，曾学画于萧云从，近黄公望，而受倪瓒影响最深。笔墨瘦劲简洁，风格冷峭，常往来于黄山、雁荡间，隐居于齐云山，多写黄山松石。

【作品解读】

此画以文石、翠竹、秋桐为题，画面朴素、简洁，用笔持重稳定，充分体现了弘仁擅用侧锋、枯笔的特点。寥寥数笔，略略点染，便将山石之坚硬冷峭、翠竹之疏密清韵以及秋桐的清幽之态，表现得淋漓尽致，格调超凡脱俗。

高桐幽筱图　弘仁（渐江）
立轴　纸本　墨笔
纵 56.9 厘米　横 32.5 厘米
安徽省博物馆藏

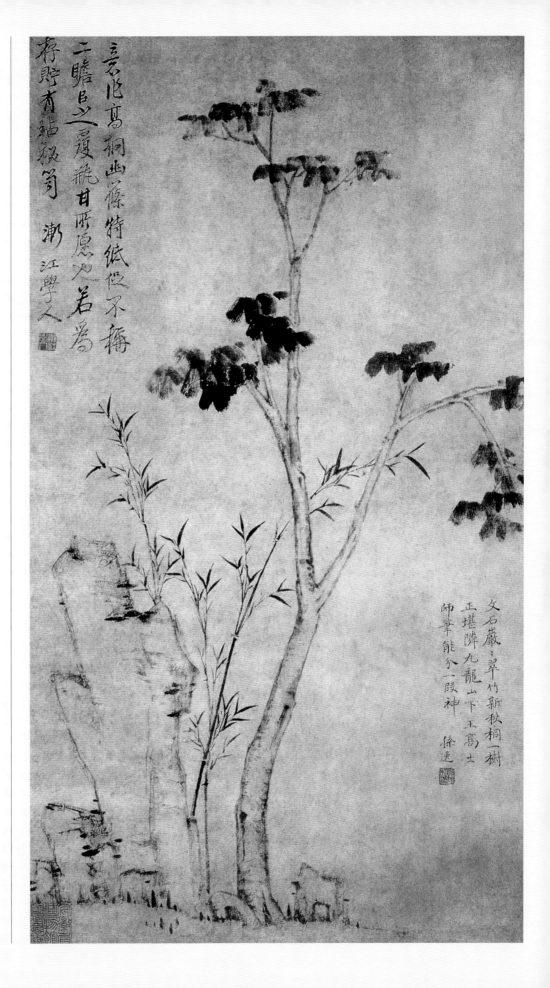

扫一扫
视频教学

【原文】

写意芭蕉，若以淡墨，留叶上一线。

写意芭蕉

四序图　姚文瀚

长卷　绢本　设色

纵 31.5 厘米　横 318 厘米

北京故宫博物院藏

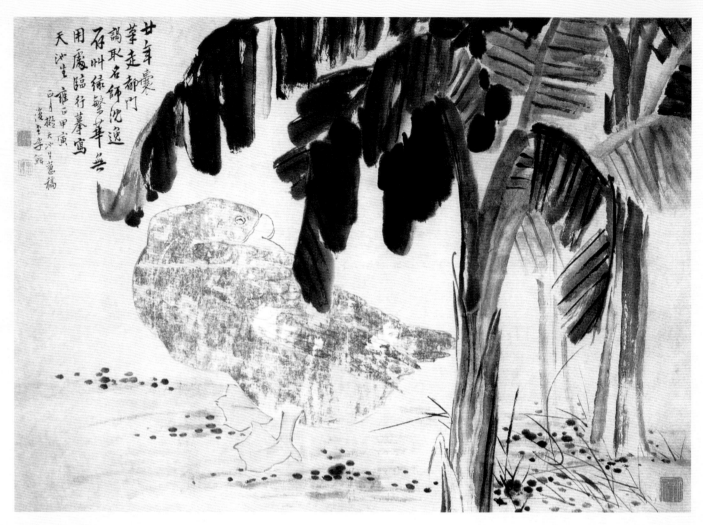

【作品解读】

　　此画由芭蕉、睡鹅构成主题，取材虽简单，但画面丰满。虽信手挥洒，然墨绳有则，繁而不乱。睡鹅用笔简练，形态逼真，转颈曲身，嘴插羽内，画出酣睡正浓的神情。芭蕉泼墨粗写，气韵生动。地面略加点苔，几笔枯草便已意满乾坤。

蕉鹅图　李鱓
纸本　淡设色
纵 94.3 厘米　横 110.1 厘米
上海博物馆藏

【作者简介】

　　见 229 页。

【札记】

【作者简介】

　　闵贞 (1730～?),字正斋,江西南昌人,久居武汉。其画学明代吴伟,白描功力深厚,擅长写意人物,风格潇洒活泼,也能画山水、花鸟,笔墨颇有巨然的风貌,很有魄力。传世作品有《蕉石图》《花卉图》等。

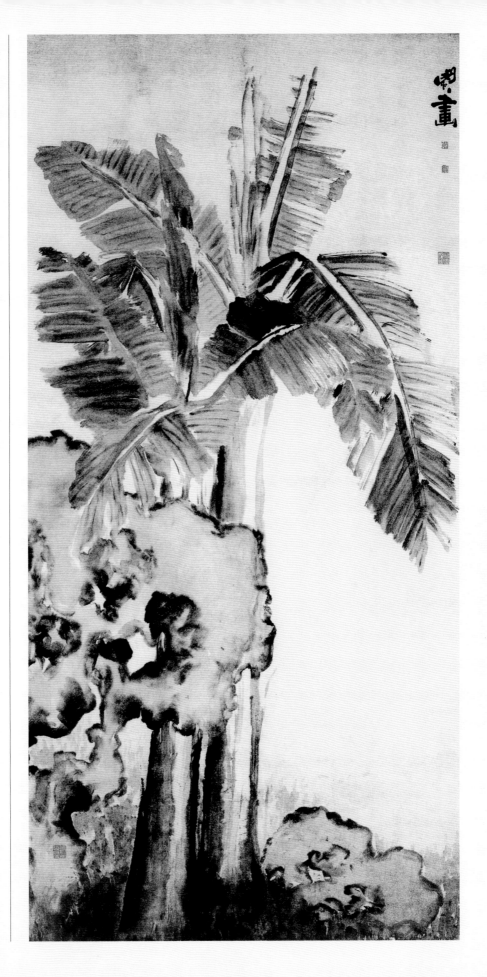

【作品解读】

　　这一幅蕉石图充分利用了水、墨二者的结合及浸渍变化,以饱含水分的笔触,写出山石的隽秀之态及芭蕉的挺拔之状。洗练简括,却有神清气爽之感。

蕉石图　闵贞
立轴　纸本　墨笔
尺寸不详
南京博物院藏

点花树干法

点桃树干法

【原文】

点花树干法：

甚有分别，桃不可同于梅杏。梅杏亦不可同于别树。大都梅条多直而横劲。杏则古人有仅画树椿点者。桃者宜繁枝耳。

【导读】

点花画法一般表现春天景象，"访梅""桃花源""千树万树梨花开""杏花开尽却春寒"等都是点花的题材。根据整体风格的不同，画枝干花头的手法不同，近景画的具体，远景较概括，有的则通篇写意，有的花繁，有的花疏。点花色彩也要根据画面和材料具体调整，颜色不可过重，饱和度不宜过高，要给晕染留有空间，花头不可过密，要营造密、多的效果，真的画密了就不透了，就死板了，其他要点与远树要领同。

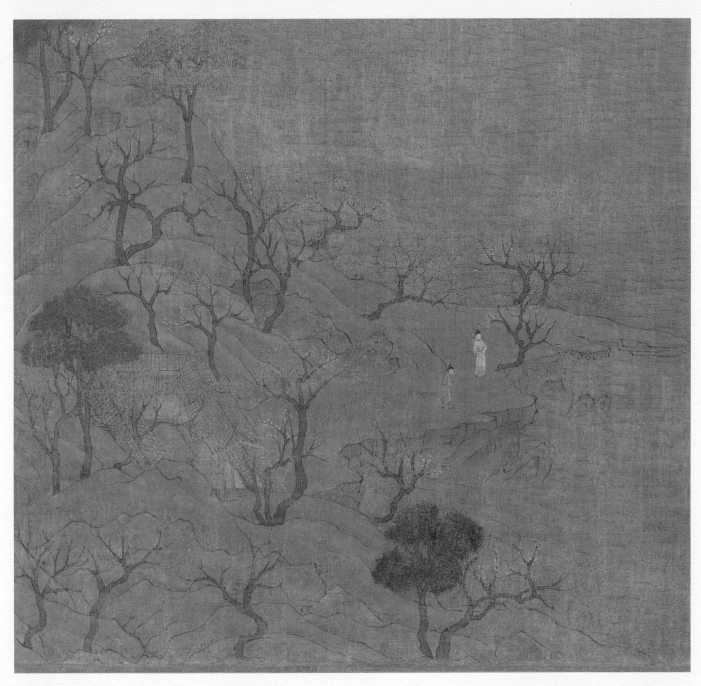

游春图（局部） 展子虔
长卷　绢本　设色
纵 43 厘米　横 80.5 厘米
北京故宫博物院藏

【作品解读】

　　这是现存我国著名画家作品中最古的一幅，也是卷轴山水画最早的杰作。此图描绘了江南二月桃杏争艳时人们春游情景。全画以自然景色为主，放目远眺：青山耸峙，江流无际，花团锦簇，湖光山色，水波粼粼，人物、佛寺点缀其间。笔法细劲流利。在设色和用笔上，颇为古意盎然，山峦树石皆空勾无皴，但线条已有轻重、顿挫的变化。以浓烈色彩渲染，烘托出秀美河山的盎然生机。

【作者简介】

　　展子虔，生卒年不详，北周末隋初画家。渤海（今山东阳信）人。历北齐、北周，入隋任朝散大夫、帐内都督。最擅山水、楼台亭阁。曾在洛阳天女寺、云花寺、长安灵宝寺、崇圣寺等绘制佛教壁画。其画风继承了顾恺之的特点，笔调工整，法度严谨。对隋代绘画的发展起着重大作用，世人誉为"唐画之祖"。

【作品解读】

　　此册共十四开，分别描绘春、夏、秋、冬四季景色，皆是江南风景。这是其中之一，在表现技法上，受程穆倩的枯笔影响，空灵处得弘仁、倪瓒的萧疏之情，然又自成一格，有独特个性。山石皴法掺入书法笔意，侧锋、逆锋兼用，线条冷峻而不枯槁，浓淡相间，墨色融合一体；山峦丛树间敷以石青、石绿重色，构成冷峻奇峭的风韵和鲜明独特的艺术风貌。

【作者简介】

　　虚谷（1824～1896），清代画家。俗姓朱，名怀仁。号倦鹤，又号紫阳山民，徽州（今安徽歙县）人。曾为湘军军官，后出家为僧。经常来往于扬州、上海之间。工画花鸟、蔬果，亦善写真。用干笔偏锋，冷峭新奇，别具一格。画松鼠、金鱼，善用破笔，生动超逸。有《虚谷和尚诗禄》传世。

【札记】

山水图　虚谷
册页　纸本　设色
纵 18.9 厘米　横 25.4 厘米
上海博物馆藏

桃源问津图（局部） 文徵明
长卷　纸本　设色
纵23厘米　横578.3厘米
辽宁省博物馆藏

【作者简介】

见223页。

【作品解读】

此图为《桃源问津图》长卷中的一部分，全图远山冈峦，叠翠连绵，溪水横流，树木葱郁。屋舍村宇，掩映其间，有老者山道边策杖观瀑沉思，有妇人携幼挂杖于院篱门口问路。屋内四男子席地而坐，饮酒高谈。一派文人心中所向往的世外桃源的景象。线条粗细旋转富于变化，墨色浓淡干湿，层次丰富。

点杏树干法

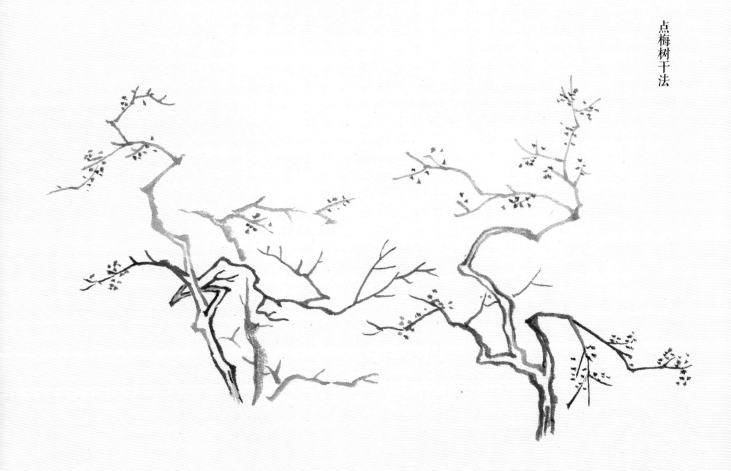

点梅树干法

十万图之万横香雪 任熊
册 纸本 设色
纵 26.3 厘米 横 20.5 厘米
北京故宫博物院藏

【作者简介】

见 140 页。

【作品解读】

此册共十页,分画:"万
笏朝天""万横香雪""万
竿烟雨""万壑争流""万
点青莲""万卷诗楼""万
松叠翠""万林秋色""万
峰飞雪""万丈空流"。因
每图名中均有一"万"字,
故称"十万"图。全册画法
工整精细,设色凝重典雅,
为任熊山水画之精品。此页
为其中之一。

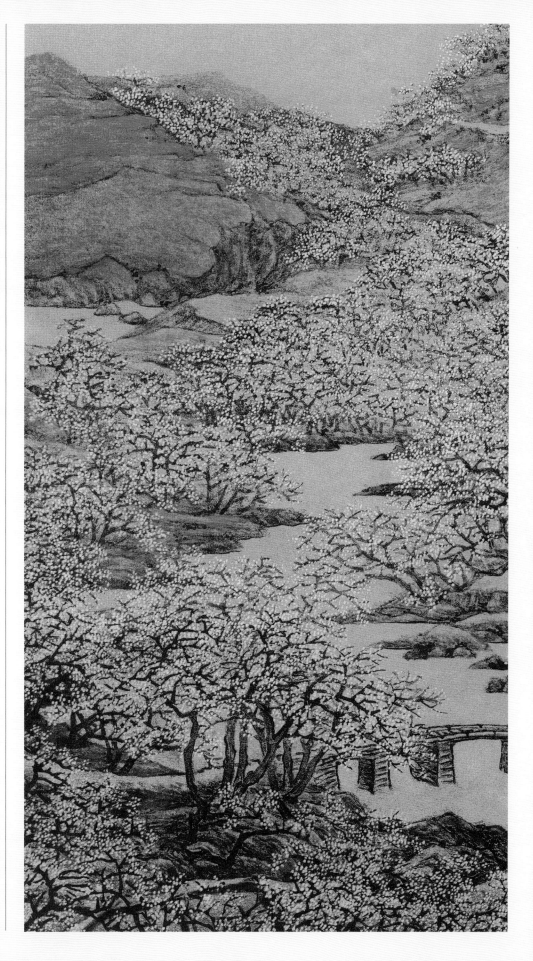

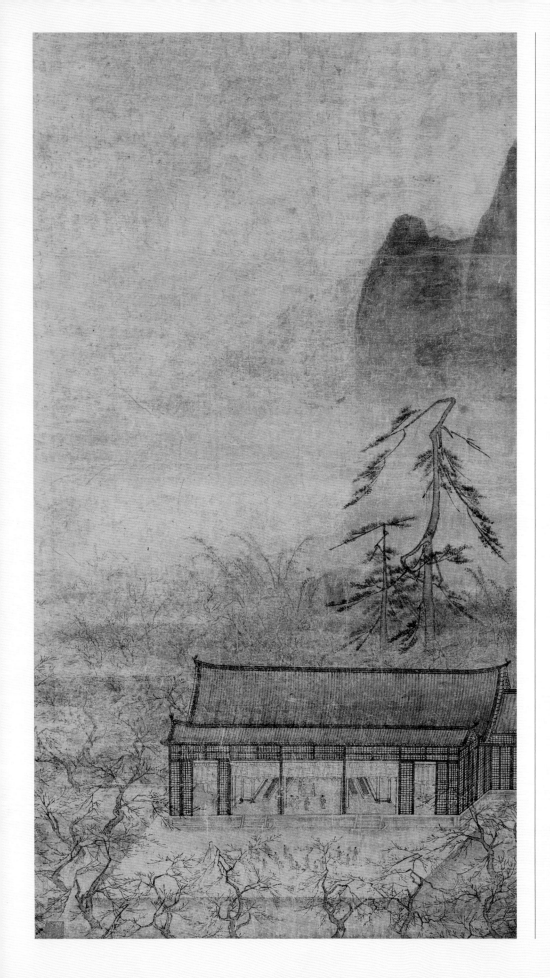

宋高宗御制西宫宴图　马远
纸本　墨笔
纵 173.5 厘米　横 70.8 厘米

林和靖图　马远
纸本　墨笔
纵 24.5 厘米　横 38.6 厘米
东京国立博物馆藏

【札记】

【导读】

　　此页的图示和下页图示均与倪瓒画竹法不符，倪瓒小竹如《秋亭嘉树图》草亭右侧小竹，似树非树似竹非竹，其用意是不破坏画面的整体风格，用以破为立的原则，不允许规律性强的笔意出现。

【原文】

　　画小竹法

　　云林于石根树底，辄作幽篁柔筱，夕阳晼晚于茅屋花箔间，真簌簌有声，望而知为幽人行径。要具梳风扫月清逸之致，不可庞杂，阻塞清气。画有三种，宜视树石之体而粗细配用之。

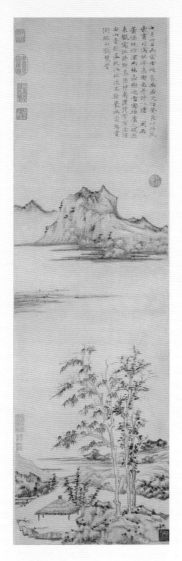

秋亭嘉树图　倪瓒
立轴　纸本　墨笔
纵 134 厘米　横 34.3 厘米
北京故宫博物院藏

【作者简介】

见 170 页。

【作品解读】

此画描绘秋山嘉树，沙碛孤亭。山石用折带皴，横笔点苔。画树取疏松之态，笔简意赅。风格天真幽淡，意境荒寒。自题"七月六日……写秋亭嘉树图并诗以赠"。

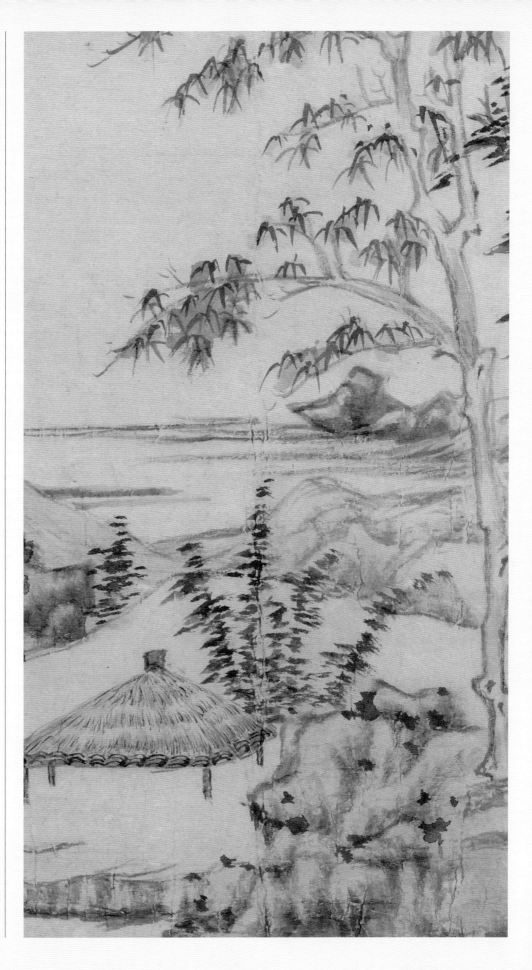

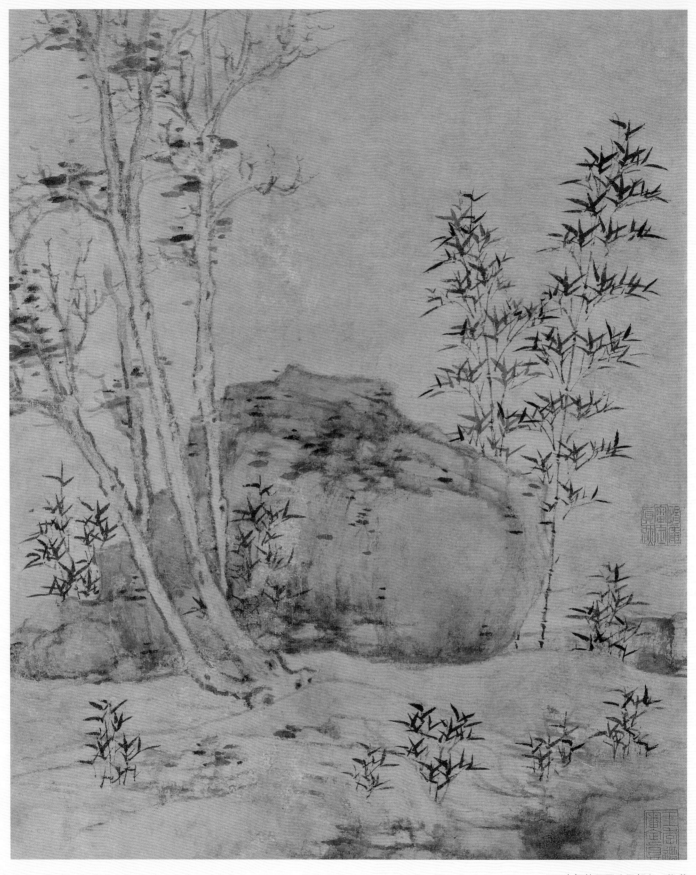

春柯筠石图（局部） 倪瓒
纸本 墨笔
纵 85 厘米 横 38 厘米

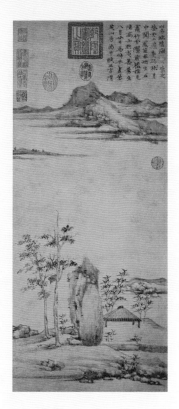

紫芝山房图　倪瓒
纸本　墨笔
纵 80 厘米　横 34 厘米
台北故宫博物院藏

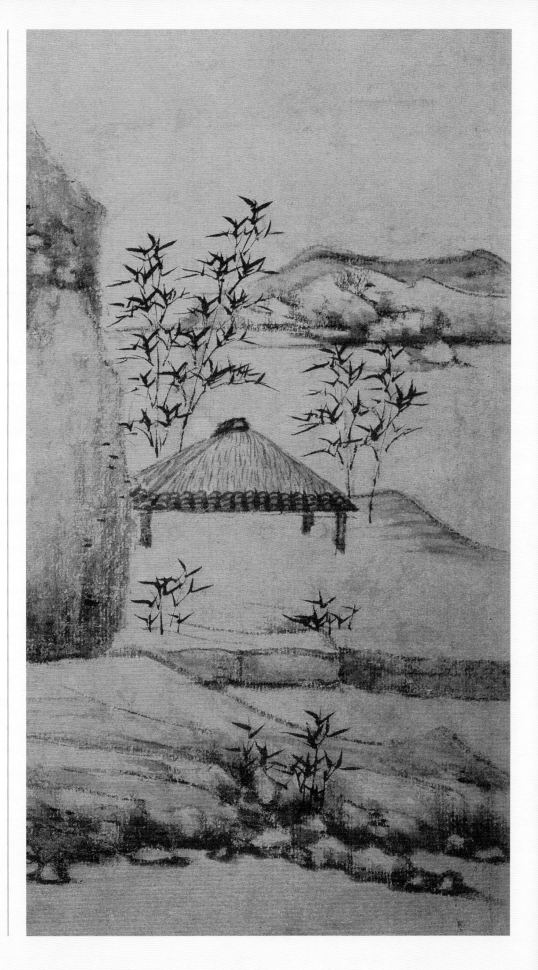

【原文】

　　唐人画树既双勾，则点缀之稚竹亦多飞白，颇觉有致。近日仇十洲亦喜为之。

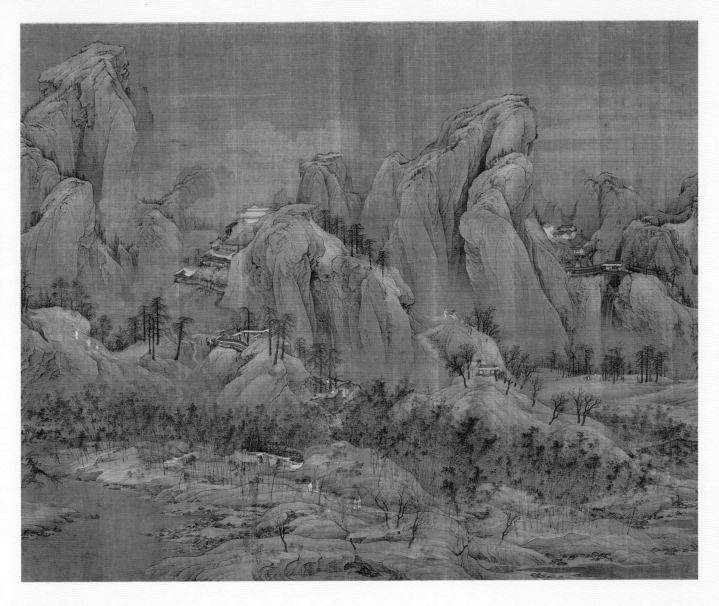

江山秋色图（局部）　赵伯驹（传）
长卷　绢本　设色
北京故宫博物院藏

【作者简介】

　　赵伯驹（？~ 1173），南宋画家。字千里，宋宗室，宋太祖七世孙，伯骕兄。高宗赵构朝官浙东兵马钤辖。擅画金碧山水，取法唐李思训父子，并精人物，承袭周文矩、李公麟画法，线条绵密，造型古雅，兼工花木、禽兽、舟车、楼阁，界画尽工细之妙。

【导读】

　　《江山秋色图》是宋代院体青绿山水的代表作，也是我临摹古画耗时最长，耗费精力最大的一幅作品。分段临摹，边学习边理解，画也画完了，有些问题也清楚了，只临摹了一遍，虽有遗憾也，却也难免。这幅画是史诗般的长卷，内容繁复，精心临摹才会发现很多平时看画遗漏的很多细节。这幅画无论是否为赵伯驹所画，都是旷世经典，我为作者高超的绘画造诣所臣服，图中所展现的各种景物，山法、树法、水法、建筑、桥梁、人物、车马、渔猎可谓无所不精。山石法虽然是青绿，但是不同于一般手法，其山石结构、气韵、细节处理非常丰富细腻，学习后会在山水构图和山石变化结构方面受益匪浅。此图除了不能体现皴法和树叶法以外，简直就是一部山水画的经典教材。我认为其综合价值高于王希孟的《千里江山图》。学习此图对提高学画者的综合素养会有极大的帮助。

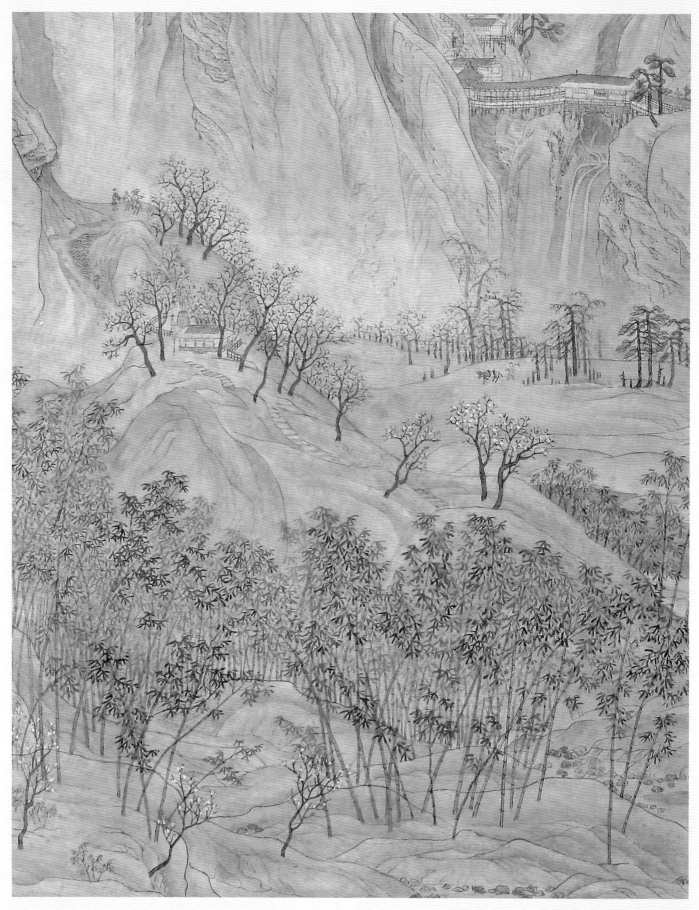

临赵伯驹《江山秋色》（局部）

山晴水明图　蒲华
立轴　纸本　淡设色
纵 144 厘米　横 77.5 厘米
江苏省美术馆藏

【作者简介】

　　蒲华(1832～1911),清
末画家。原名成,字作英,
号种竹道人、胥山野史,浙
江嘉兴人。工书画,善山水、
花卉、墨竹。与虚谷、吴昌
硕、任伯年合称"海派四杰"。
传世作品有《竹菊石图》《倚
篷人影出菰芦图》《荷花图》
《桐荫高士图》。

【作品解读】

　　此图颇具特色,笔致松
秀,墨韵空灵。远方山峦苍
莽,中景竹林幽深,近处二
文士相逢于板桥,一人携琴
而来,一人桥上相候。画境
明快,竹林尤为出色。远近、
疏密、浓淡、虚实之穿插分
布,极有韵致。此图虽云仿
梅道人,实乃自出己意。

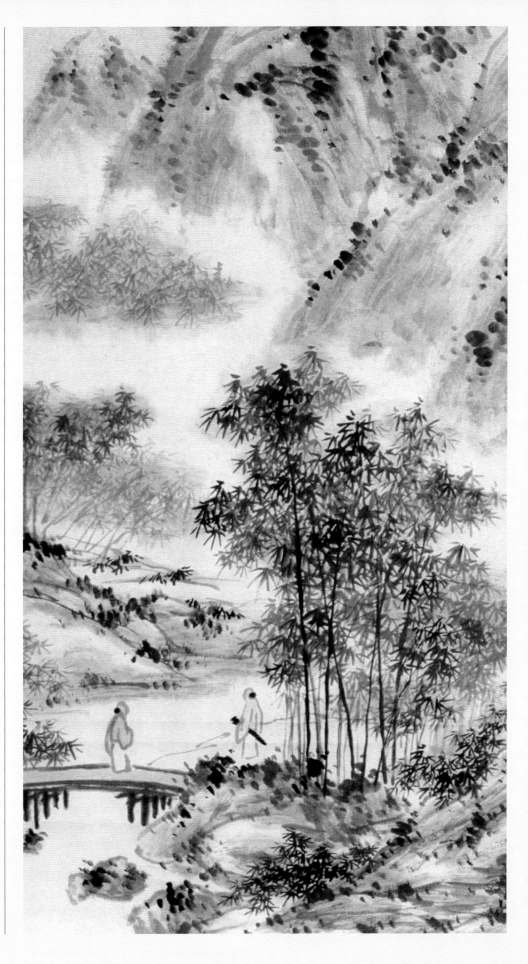

画葭菼法：

宋时名手如巨然、李、范诸家，皆有《渔乐图》。此起于烟波钓徒张志和。盖颜鲁公赠志和诗，而志和自为画，此唐胜事。后人蒙之多寓意于渔隐。而元季尤多。盖四大家皆在江南葭菼间，习知渔趣故也。凡他图则必有主树，至渔乐则烟波淼渺，树不能为之主，而主葭菼矣。故此作以殿草树之后。

画葭菼法四式

【导读】

葭菼者芦与荻，均为水生植物，这里泛指山水画里的水草、芦苇等。

江行初雪图　赵幹
设色
纵 25.9 厘米　横 376.5 厘米
北京故宫博物院藏

【作品解读】

　　此图为赵幹仅有的传世作品。表现朔风凛冽、雪花飘飘的冬日江岸，渔夫们冒着严寒张网捕鱼的情景，全卷布置以芦苇、寒树、坡岸、板桥，渔民活动其间，或撑舟，或撒网，或于芦棚中避寒，或在船上炊食，江岸有骑驴之行旅，寒冷畏缩之状极为生动感人。画中树石笔法劲健，水纹用笔尖利，天空以粉弹出飞舞的雪花，技巧十分娴熟。是一幅流传有序地中国绘画珍品。

【作者简介】

　　赵幹，生卒年不详，五代南唐画家。江宁（今江苏南京）人。南唐后主李煜时为画院学生。善画山水、林木，长于构图布局，所画皆为江南风景，多作楼观、舟船、水村、渔市、花竹，具有田野情趣。所作江行图，深得浩渺之意，见之使人如身临其境。

305

【作者简介】

赵孟頫(1254～1322)，南宋末至元初书法家、画家、诗人。字子昂，号松雪道人，又号水晶宫道人、鸥波，中年曾署孟俯。浙江吴兴（今浙江湖州）人。宋太祖赵匡胤十一世孙、秦王赵德芳嫡派子孙。与唐代颜真卿、柳公权、欧阳询并称为楷书四大家。他在绘画上被称为"元人冠冕"，开创了元代新画风；他还精通音乐，善鉴定古器物。

【作品解读】

此卷画山东济南东北华不注山和鹊山一带的秋景。图中平川洲渚，江树芦荻，渔舟出没，房舍隐现。绿荫丛中，两山突起，山势峻峭，遥遥相对。画家用写意笔法画出山石树木，脱去精勾密皴之习，然而参以董源笔意，树干只作简略的双钩，树叶用墨点草而成。山峦用细密柔和的皴线画出山体的凹凸层次，然后用淡彩、水墨渲染，使之显得湿润融合，草木华滋。可见作者笔法灵活，画风苍秀简逸，富有创新之意。

鹊华秋色图　赵孟頫
长卷　纸本　设色
纵 28.4 厘米　横 93.2 厘米
台北故宫博物院藏

芦花寒雁图　吴镇
立轴　绢本　墨笔
纵 83.3 厘米　横 27.8 厘米
北京故宫博物院藏

【作者简介】

　　见 123 页。

【作品解读】

　　远岫平溪、石滩丛树。
溪中芦苇丛生，扁舟一叶。
一人坐舟中抬头眺望，两只
寒雁翱翔水面。芦苇渔舟用
细笔勾描，远树滩头随意点
染，笔法灵活，水墨湿润，
意境幽深。用柔润的线条勾
写，再加以披麻皴，罩一层
淡水墨。淡水墨略分浓淡，
以区分山石的凹凸向背。吴
镇最为其明显特征是运用愈
远愈高的构图手法。

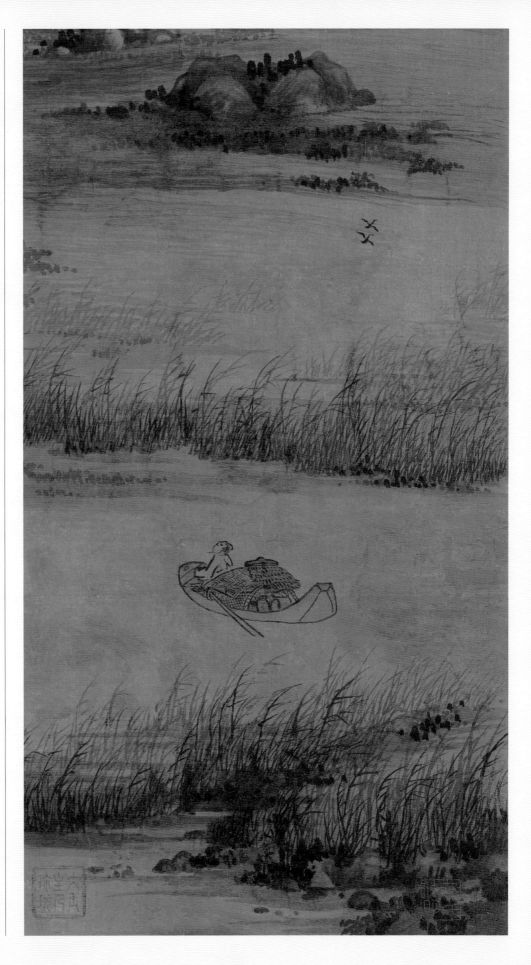

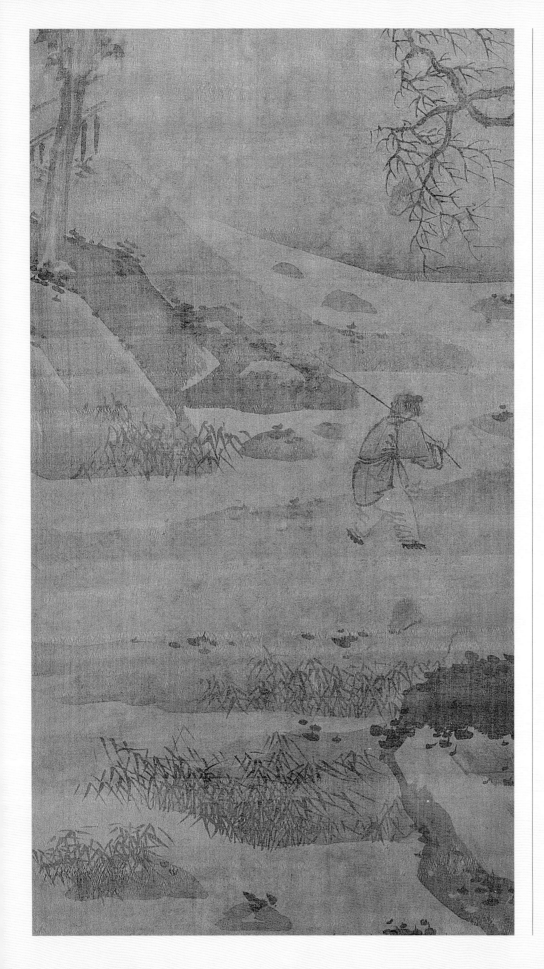

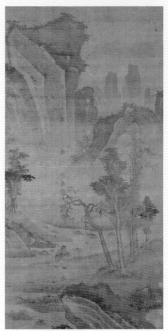

山水图　蒋嵩
绢本　淡设色
纵 171.5 厘米　横 87 厘米
台北故宫博物院藏

【作者简介】

　　蒋嵩，生卒年不详，明代画家。宇三松，江宁（今江苏南京）人。善画山水，宗吴伟，为浙派名家之一。

携藤拨草瞻风
未免登山涉水
不知觸處皆渠
一見低頭自喜

洞山渡水图 马远
水墨 淡设色
纵 77.6 厘米 横 33 厘米
东京国立博物馆藏

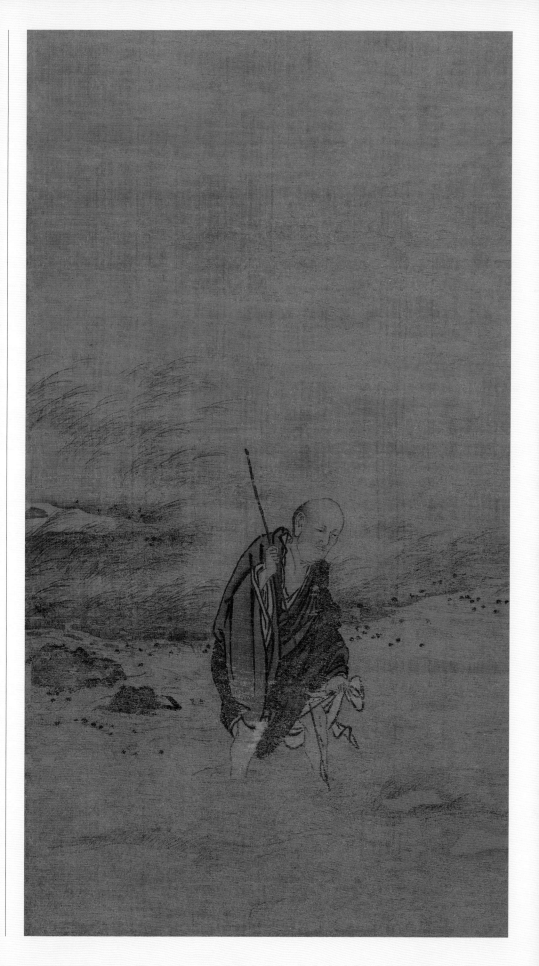

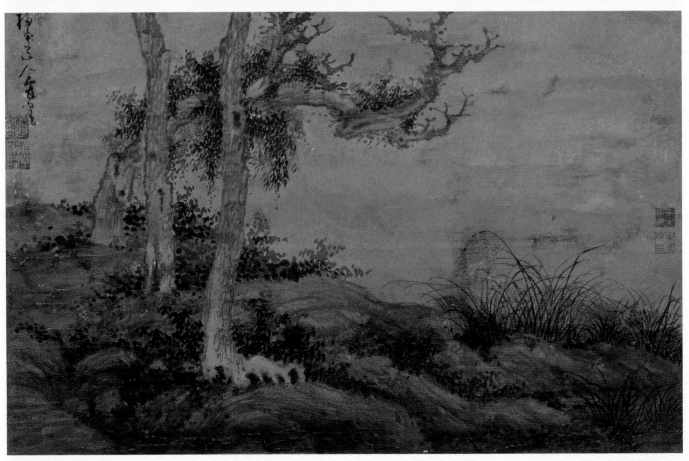

洞庭渔隐图（局部） 吴镇
立轴 纸本 墨笔
纵 146.4 厘米 横 58.6 厘米
台北故宫博物院藏

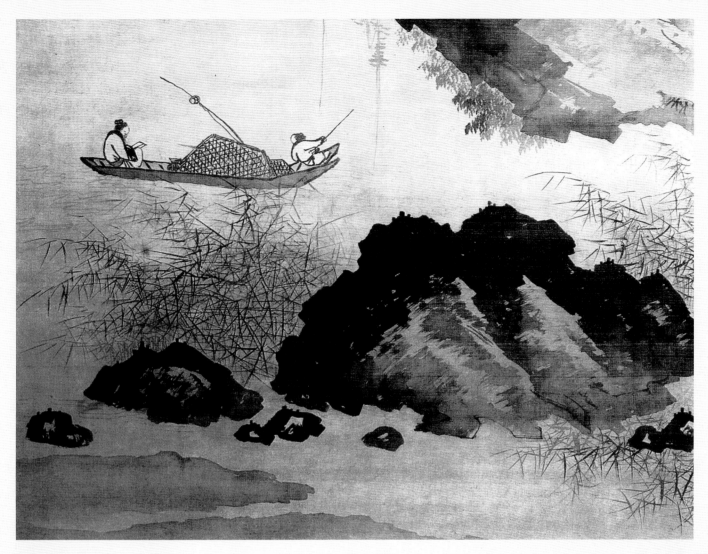

【作品解读】

　　此图为蒋嵩的粗笔水墨山水画。画家用简练概括的手法，兼泼墨写意法，用笔劲健粗放，墨气淋漓，但境界幽远，显示了作者个人的独特风格。表现远近溪山、轻舟横渡的旷野之景。在画法风格上，继承南宋马远、夏圭的传统而有变化，运用粗犷方阔的大斧劈皴。

【札记】

渔舟读书图　蒋嵩
立轴　绢本
纵 17l 厘米　横 107.5 厘米
北京故宫博物院藏

渔家图 谢彬
立轴 纸本 设色
纵 168.1 厘米 横 73 厘米
上海博物馆藏

【作者简介】

谢彬 (1604～1681)，明
末清初画家。字文侯，号仙
腥，上虞（今属浙江）人，
居钱塘（今杭州）。工传神，
为闲人曾鲸的高弟，能出新
意，凡制面具，草草数笔，
喜怒毕肖。间作山水，近吴
镇，笔墨苍浑，气韵生动。
传世作品有《朱葵石像》《为
周元亮写像》《颜修来题壁
图像》。

【作品解读】

此图以风俗画形式，表
现俭朴的渔民生活，芦丛中
露出数艘渔舟，有妇女正在
哺乳，有渔夫对酌憩息。有
的奏笛自娱，有的带着渔鹰
归来，富有生活气息。山石
用大刷笔皴染，气格豪迈，
粗中见细。

【导读】

在《芥子园画传》第一集原著中，对山水章法问题贯穿始终，均有介绍和论述，但都隐含和附属于画论、树木、山石、皴法等内容之中。原著这一部分的题目是"模仿各家画谱"，即：模仿诸家方册式（康熙版），（模仿）诸家横长各式，（模仿）诸家宫纨式，（模仿）诸家折扇式。"巢勋版"于"模仿各家画谱"之后，又增添"增广名家画谱"部分，在"康熙版"基础上增加了55幅图谱。原著各家画谱和增广名家画谱一方面是绘画原作的替代，另一方面也是直观的章法范例。

为了更好地帮助读者提高学习和鉴赏能力，本书将两章画谱内容合并，直接采用古代绘画图示，名为"古今诸名人图画"。选图的原则是尽量不与本书前面的图示重复，尽量多介绍前文未提及的古代名家名画。以绘画作者（后世临摹者依原作作者年代）年代排序自然展开。并挑选部分古代绘画作品，加入山水章法内容进行简单分析。分析的形制（装裱形制）包括：立轴（包括条幅）、横幅（即横披）、册页（包括斗方）、手卷（包括横卷、长卷）、扇面（纨扇、折扇）。说明的内容包括"全局章法"和"局部章法"。全局章法主要介绍：纵立式、横展式、倾斜式、聚集式、分散式、分段式、偏隅式、呼应式、迂回式。局部章法主要介绍：铺排法、叠架法、穿插法、开合法、间隔法、顾盼法、活眼法、勾股法。

清秦祖永《桐阴画决》云："章法之要，宁空毋实，章法位置总要灵气往来，不可窒塞。大约左虚右实，右虚左实，布景一定之法；至变化错综，各随人心得耳。"秦祖永第一句点出章法贵在空灵。第二句先道出了章法运用的基本辩证关系，即虚实；后道出实践中的状况，面对错综复杂的变化，画家们"各随人心"，每个人修为、性格、年龄的不同，所抒发情感的不同，所总结验证的章法各自不同。"哀乐各随人心今有变则通"出自《胡笳十八拍》，是说不同的人、不同的情绪和心理活动都能通过音乐表现出来，此句用于绘画和章法也非常恰当。

全局章法各式，是对全局特征、构图等大势的基本判定和总体的最终趋势，就一幅作品来说也会同时符合几种全局章法程式，章法问题本身就很复杂，其多样性是不能用我们总结的法、式来充分说明的，学习时要结合实践，不能拘泥于理论。局部章法各法更是变化无穷，可在画面中同时运用和反复出现。所以章法的归纳只是方便读者理解，希望能举一反三、拓展思路，在实践中学以致用，逐渐了解章法的奥妙。

全局章法：

1. 纵立式
直立取势中正上纵为主
2. 横展式
平展取势左右舒展为主
3. 倾斜式
倾斜取势斜行舒缓，画面主体元素多居中，其他元素依附主体，起呼应、辅助作用，其画面整体之势往往呈现从容宽舒之貌，抒发纡徐委婉之情。
4. 聚集式
画面茂盛集聚，各局部气势较均等，互相联系紧密，具备葱郁繁茂的特点。
5. 分散式
散布有序，空灵明朗。以虚作实，以分而聚。疏落点缀，慵懒安逸。

6. 分段式
纵分乾坤，横分左右，将画面以纵横之势分为几段，取清新舒朗之意境。
7. 偏隅式
"马一角、夏半边"，偏安一隅者是也。
8. 呼应式
主体分处两边，其势相望、相对、相应，共同烘托出画面主题。
9. 迂回式
取蜿蜒曲折之势，或明或暗，或虚或实，意在贯通龙蛇，跃然画外。

洛神赋图　顾恺之
长卷　绢木　设色
纵 27.1 厘米　横 572.8 厘米
北京故宫博物院藏

【作者简介】

见 3 页。

【作品解读】

见 3 页。

【导读】

　　此画为手卷。以平远法为主。全局主要章法横展式。局部章法以勾股法最为突出。如果运用三角形的几何形状，可以将画面的构成分割成无穷小量，继而会得出无穷大的变量。章法勾股法可普遍用于对画面的分析、构思。章法勾股法并不是严格的数学定理，也非清人描述西洋绘画中几何、焦点透视的"勾股法"。但是在画面的构成、分割中，数学勾股法与"黄金分割"（比值为 1：0.618）和"黄金比例"（比值为 1.618：1）都有直接或间接的联系。专家分析，勾股法早在南北朝时期顾恺之《洛神赋图》的章法中已经有了运用，后代著名的有元钱选、吴镇、赵原，明姚绶、董其昌、丁云鹏，清原济、弘仁、朱耷等。

【注释】

　　秦祖永（1825～1884），清末著名画家、美术理论家。字逸芬，又字撷芬，号桐阴、桐阴生、楞烟、邻烟、邻烟外史等，江苏金匮（今无锡）人。道光三十年（1850）拔贡，曾于河南开封为官，后任广东碧甲场盐大使。工诗、善书画，精古文辞，潜心于"六法"。山水以王时敏为宗而理并化。补图小品，逸笔点缀，颇尽妙谛，尽擅胜场。秦祖永乃继汤贻汾、戴熙之后，晚清"娄东画派"代表人物。富收藏，精鉴赏，尤精画论，文笔隽秀。著有《桐阴论画》《桐阴画诀》，辑有《画学心印》等。《桐阴画诀》对文人画创作阐述十分详尽，《桐阴论画》以逸、神、妙、能四品评议画家之法，并列小传，所论多有创见，对明清绘画研究具有重要价值，今人对秦祖永著述的研究颇丰。

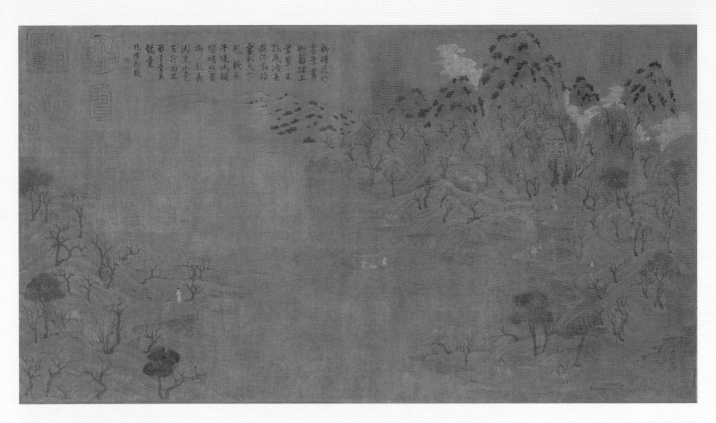

游春图　展子虔
长卷　绢本　设色
纵 43 厘米　横 80.5 厘米
北京故宫博物院藏

【作者简介】

　　见 289 页。

【作品解读】

　　见 289 页。

高逸图 孙位
残卷 绢本 设色
纵 45.2 厘米 横 168.7 厘米
卜海博物馆藏

【作者简介】

孙位，生卒年不详，唐代画家。初名位，传说后遇异人，得度世法，改名遇，一作异，号会稽山人，会稽（今浙江绍兴）人。擅画人物、松石、墨竹和佛道，尤以画水著名，笔力雄壮奔放，不以青色为工，与善画火的张南本并称于世。传世作品有《高逸图》《春龙起蛰图》等。

【作品解读】

此图为《竹林七贤图》残卷。图中所剩四贤，四贤的面容、体态、表情各不相同，并以侍童、器皿作补充，丰富其个性特征。人物着重眼神刻画，得顾恺之"传神阿堵"之妙。画中山石用细紧柔劲的线条勾出轮廓，然后渲染墨色，完密地皴擦出山石的质感。画树木是用有变化的线条勾出轮廓，然后用笔按结构皴擦。几株树各有不同的画法。兼有张僧繇"骨法奇伟"的特点。画风在六朝的基础上更趋工致精巧，开启了五代画法的先路，是书画中的瑰宝。

【作者简介】

卫贤，生卒年不详，五代南唐画家。长安（今陕西西安）人。仕后主时为内供奉。初师尹继昭，后宗吴体（道子）。善界画，既能"折算无差"，又无庸俗匠气，被称为唐以来第一能手。以楼观、殿宇、人物及山村、盘车、水磨见胜于当时。传世作品有《高士图》《闸口盘车图》。

【作品解读】

此图又名《梁伯鸾图》，描绘的是汉代隐士梁鸿和其妻孟光"相敬如宾，举案齐眉"的故事。整幅以人物活动为中心，下部竹树相杂，溪水环绕；上部则远山巨峰，平远山岭。画中梁鸿端坐榻前，正潜心于学问；而孟光则恭敬地双足跪地，举着盘盏，递向案上。作者巧妙构思，将盘盏作黑红两色，置于孟光前额和梁鸿桌案之间，十分醒目，恰是道出了"举案齐眉"的典故。全幅结构繁复，但景物设置都错落有致，独具匠心，处处都与表现主题高人逸士有机相连而浑然一体。

【导读】

此画为立轴。以高远法为主。全局主要章法纵立式。局部章法以穿插法、开合法为特点。

最前景树木与其后庭院篱墙和立石被溪水所隔开，而景物前后掩映重叠，此局部视觉上实为深远法，也充分体现了作者在章法上对穿插法、开合法的运用。画面中段房屋后的山涧，和右上露出的水域既是穿插、开合，也是顾盼法的使用，使源流通畅，亦与前溪共同达到呼应之势。此画人物较大，山石景物皆围绕其生发收拾，是主题，也是画眼，但从山水画的角度不必以活眼法论。

高士图　卫贤
立轴　绢本　设色
纵 134.5 厘米　横 52.5 厘米
北京故宫博物院藏

阆苑女仙图　阮郜
长卷　绢本　设色
纵 42.7 厘米　横 177.2 厘米
北京故宫博物院藏

【作者简介】

　　阮郜，生卒年不详，五代画家。《佩文斋书画谱》列吴越存疑。官太庙斋郎。工画人物，尤擅仕女，凡纤称淑婉之瑶池阆苑之趣，萃于毫端。其《阆苑女仙图》为传世真迹。

【作品解读】

　　茫茫大海中一片宁静的仙岛。水天浩瀚，波浪环抱，礁岸崎岖，松柏挺立，竹林间白云缭绕，岸边珊瑚琅玕。全卷背景大致分为仙岛礁岸，群仙聚会和大海三部分。作者笔下的女仙、女侍体态比较纤弱，衣纹比较圆软，一反唐代周昉时代之半肥与方硬，行笔尚有唐人之凝重，但爽利不及。画竹用勾勒，树用勾勒、短皴、加染，画石用勾勒、晕淡，较少用皴，以免豪壮之气。画水精细勾出波纹和浪花，以及流动、起伏、冲撞、回转等动态。充分显示了画家对生活美好的渴望。

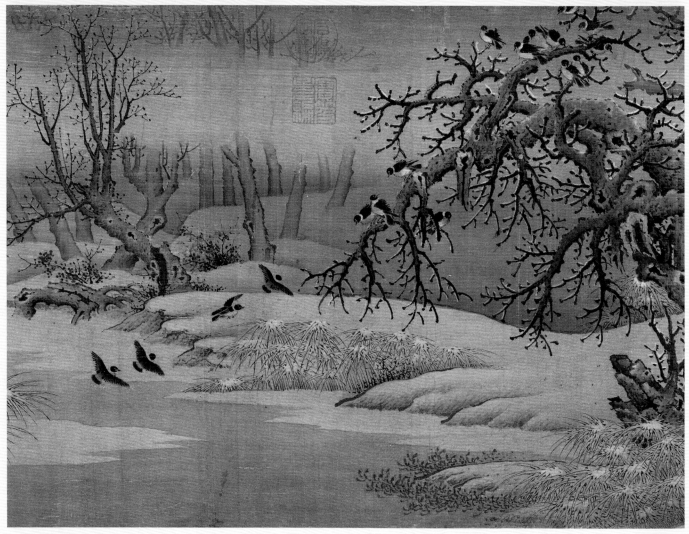

【作品解读】

此图所绘的是冬日雪后，林木间群鸦翔集鸣噪的景象，在山水画中寓有深意。元代赵孟頫谓此图"林深雪积，寒气逼人，群乌翔集，有饥冻哀鸣之态，亦可谓能矣"，对其构思及与表现技巧甚为推崇。此图描绘甚精致，鉴赏家认为是南宋初年画院中的作品。

【导读】

此画为手卷。以深远法为主。全局主要章法横展式。局部章法以铺排飞、顾盼法为特点。

寒鸦图　李成
手卷　纸本　淡设色
纵 21.7 厘米　横 117.2 厘米
辽宁省博物馆藏

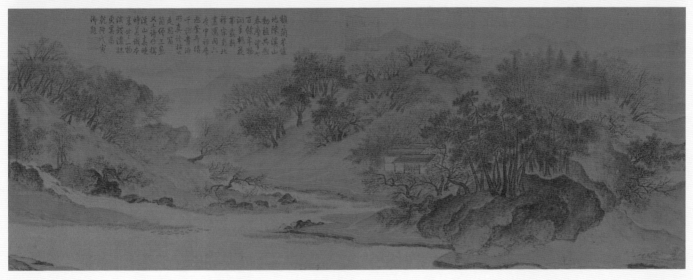

溪山春晓图　惠崇

长卷　绢本

纵 24.5 厘米　横 185.5 厘米

北京故宫博物院藏

【导读】

　　此画为手卷。以深远法为主。全局主要章法横展式。局部章法以间隔法、顾盼法、穿插法为特点。

【作者简介】

　　惠崇 (965～1017)，画家、诗人。福建建阳人，北宋僧人，擅诗、画。作为诗人，他专精五律，多写自然小景，忌用典、尚白描，力求精工莹洁，颇为欧阳修等大家称道；作为画家，他"工画鹅雁鹭鸶，尤工小景，善为寒汀远渚、潇洒虚旷之象，人所难到也"（北宋郭若虚语）。苏轼为惠崇画作《春江晚景》的题诗："竹外桃花三两枝，春江水暖鸭先知"，名传千古。

【作品解读】

　　此图描写的是江南平远景色。卷首是山溪，水中有四舟。水中各种水禽甚多。对岸柳树、桃树及杂树、水边丛草，远山数重。画的左半偏中部伸出一个山冈、渚滩，卷末是从山中流出的溪水，溪水之左又是城坡。山坡上都长满了绿柳红桃和各类杂树，一片江南春色。此画山石用墨较浓，画树特别精致，杂树用笔点簇而成，柳树以方直线条勾出老干，然后丝出柳枝条，最后再染汁绿色。桃花用红白二色点出，至今犹艳。

321

溪山楼观图　燕文贵
立轴　绢本　墨笔
纵 103.9 厘米　横 47.4 厘米
台北故宫博物院藏

【作者简介】

　　燕文贵（约 967～1044），北宋画家。吴兴（今浙江湖州）人。擅山水人物，原隶军籍，太宗时来都城开封在市街画画，待诏高益见其技艺不凡而向皇帝推荐进入翰林图画院。

【作品解读】

　　图中层岩雄踞，山势叠起，楼观错列，杂树映掩，主峰高耸，气象严峻。山石轮廓用粗壮浓黑线条，方曲有力，皴笔则为大小不一的短钉头，先淡墨多皴，后深墨疏皴，偶尔参以短条子皴，兼有擦笔，以表现山石坚硬的凹凸，画家貌取山的形体和厚重接近于范宽，但却把范宽谨严紧密的笔法变得相当舒宽。画树趋于简率，具有一种率真自然的情态，加上画家的界面楼台，并不呆板，自构一格，被人誉为"燕家景"。

【导读】

　　此画为立轴。以高远法为主。全局主要章法纵立式。学者可以注意局部章法勾股法的特征，其上下两端水天之际三处区域，各自形成的三角形貌尤为显著。

许道宁，北宋画家。生卒年不详，活跃于北宋中期（约970～1052）。长安（今陕西西安）人。多写林木、野水、秋江、雪景、寒林、渔浦等，并点缀行旅、野渡、捕鱼等人物，行笔简快，峰峦峭拔，林木劲硬。有《秋江渔艇图》《关山密雪图》《秋山萧寺图》传世。

【作品解读】

此图是一幅全景山水，沿用传统的北宋山水画构图，而"崇山积雪，林木清疏"颇得李成的余韵。图中上端大山陡耸，四面峻厚，密雪覆盖其上，气势极见宏壮，大山左外侧一亭翼然，远眺陂陀纵横，野水层层，如游今之泰山。运笔凝重细劲，以短笔布皴，严谨而有法度，故疏而不薄。此画是他中晚年间的作品，另具风貌，是北宋时期画雪景题材的佳作。

【导读】

此画为立轴。以高远法为主。全局主要章法纵立式，亦可见迂回式。局部章法以顾盼、开合、穿插为特点。前景树木与中景树木穿插顾盼，中景左右两山脉对称蜿蜒，从两侧包裹主山。主山两峰，主峰直立略偏左，与左侧远山遥相呼应呈顾盼之势。主峰右侧次峰瘦劲，高于主峰，强调高耸之势。右侧最前景向左上直至通达天际之水、坡等虚处，迂回山石主体之间，如玉柱盘龙，使直立主峰静中有动。

关山密雪图　许道宁
立轴　绢本　设色
纵 121.3 厘米　横 81.3 厘米
台北故宫博物院藏

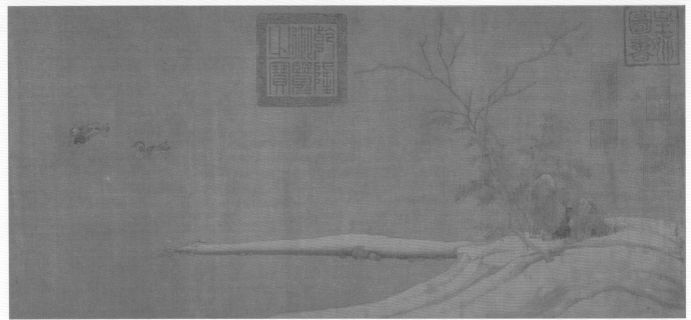

【作者简介】

　　梁师闵，生卒年不详，北宋后期画家。字建德，开封人。贵胄出身，官至左武大夫、忠州刺史等职，以画花竹翎毛湖天小景著称于世。

【作品解读】

　　湖岸汀渚，枯木棘竹，气象萧疏，江天寥廓，鸳鸯游宿其中，境界静谧清幽。卷尾有作者自署"芦汀密雪，臣梁师闵画"款一行。画卷有宋徽宗书"梁师闵芦汀密雪"七字题签。

芦汀密雪图　梁师闵
长卷　绢本　设色
纵 26.5 厘米　横 145.8 厘米
北京故宫博物院藏

李公年，生卒年不详，北宋后期画家。尝为江浙提点刑狱公事，是一位文人身份的山水画家。《宣和画谱》谓其"运笔立意，风格不下前辈，写四时之图，绘春为桃源，夏为欲雨，秋为归棹，冬为松雪，而所布置者，甚有山水云烟余思"。他善于在山水画中图绘四时朝暮，抒写富有诗意的景趣。

【作品解读】

本图以立幅形式图写北方冬日荒野清旷萧索的景象。画幅上端山峦在浮云中层层叠起，山脚隐于漠漠暮霭之中，寒溪曲折自远而近，滩岸布置崖冈枯木，通幅用淡墨图写，景物出没于空旷有无之间，明润秀雅，较李郭山水更为虚灵简远。此图是他传世的唯一的画迹。

【导读】

此画为立轴。以高远法为主。全局主要章法纵立式。学者可以注意局部章法勾股法的特征，其上下两端水天之际三处区域，各自形成的三角形貌尤为显著。

山水图　李公年
立轴　绢本　淡设色
纵 130 厘米　横 48.4 厘米
（美）普林斯顿大学美术馆藏

【作品解读】

此图绘江湖平远小景，湖庄临岸，垂柳拂溪，堤坡绿树成荫，境界幽美恬静。幽静的环境，郁葱的山川，清润的气息。用笔质朴，墨色融和，形成自然、朴实、细谨的格调，充分反映画家表现客观美景的心态。

【导读】

此画为纨扇扇面。以深远法为主。全局主要章法呼应式。局部章法以铺排法、顾盼法为特点。

橙黄橘绿图　赵令穰
团扇　绢本　设色
纵 24.1 厘米　横 24.9 厘米
台北故宫博物院藏

【作者简介】

见 209 页。

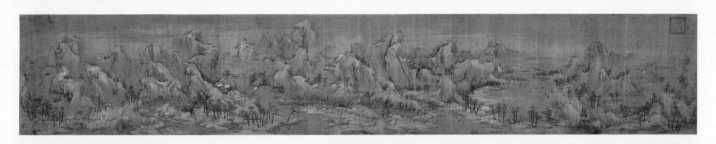

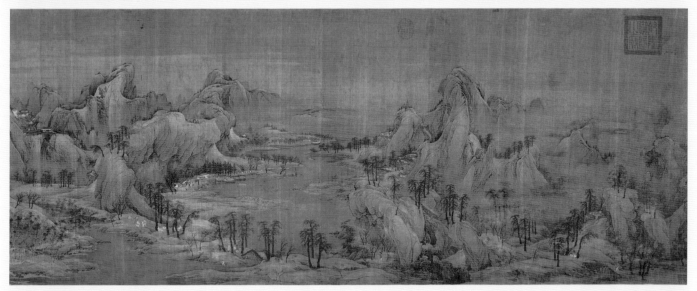

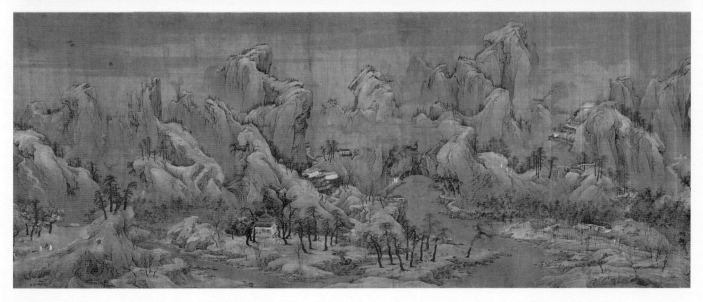

江山秋色图　赵伯驹（传）
横卷　绢本　设色
纵 56.6 厘米　横 323.2 厘米
北京故宫博物院藏

【作者简介】

　　见 301 页。

【作品解读】

　　此图为高头大卷青绿山水巨作。卷中山重水复，间以竹林乔木，楼观屋宇，山庄茅舍，及骡纲行旅等人物活动，画风精密不苟，设色艳丽和谐，章法严谨，造型准确生动，更多地体现出宫廷画院艺术特色。

【导读】

　　此画为横卷。以高远法、深远法为主。全局章法可以笼统归为横展式，但以我之见此图全局章法皆备，局部章法俱全。若精临此画，除部分具体技法之外的章法问题都能会有较大提高。古人讲卧游之趣，有《江山秋色图》足以。

327

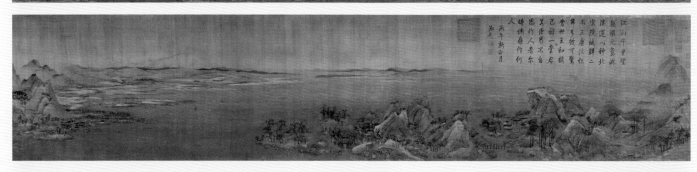

【作者简介】

 王希孟，生卒年不详，北宋末年画家。原为画学生徒，后被召入禁中文书库，得徽宗亲自指授，画艺大进，惜英年早逝。其生平画史失载，《千里江山图》是他唯一的传世作品。

【作品解读】

 此图为高头大卷，长达三丈，画中景物丰富，布置严整有序，青山冉冉，碧水澄鲜，寺观村舍，桥亭舟楫，历历俱备，刻画精微自然，毫无繁冗琐碎之感。全幅以大青绿设色，山石间用墨色皴染，天水亦用色彩表现。无款，卷后有蔡京跋文云："政和三年闰四月一日赐。希孟年十八岁，昔在画学为生徒，召入禁中文书库，数以画献，未甚工。上知其性可教，遂诲谕之，亲授其法，不逾半岁，乃以此图进上，嘉之，因以赐臣。京谓天下士在作之而已。"是有关王希孟的唯一资料。

千里江山图　王希孟
长卷　绢本　人青绿
纵 51.5 厘米　横 1191.5 厘米
北京故宫博物院藏

【作品解读】

　　此图以俯视的角度写华灯初上时分豪门达官酒宴的情景，但作者的兴趣并不是放在细写堂内宴席与众宾客的活动上，他的独特构思在于成功表现外部环境上，描写烘托出室内的豪华与欢乐气氛。图中表现松树很具特色，用笔瘦硬如屈铁，枝条长而斜向出，所以有"拖枝马远"之称。画山从不作全景式图，常取一角或一峰给予突出的描写。这是马远在继承前人山水画传统的基础上有所突破，是他对山水画形式美感探索的可喜成就。

【导读】

　　此画为立轴。以平远法为主。全局主要章法偏隅式。局部章法以叠架法、勾股法为特点。

【作者简介】

　　见 161 页。

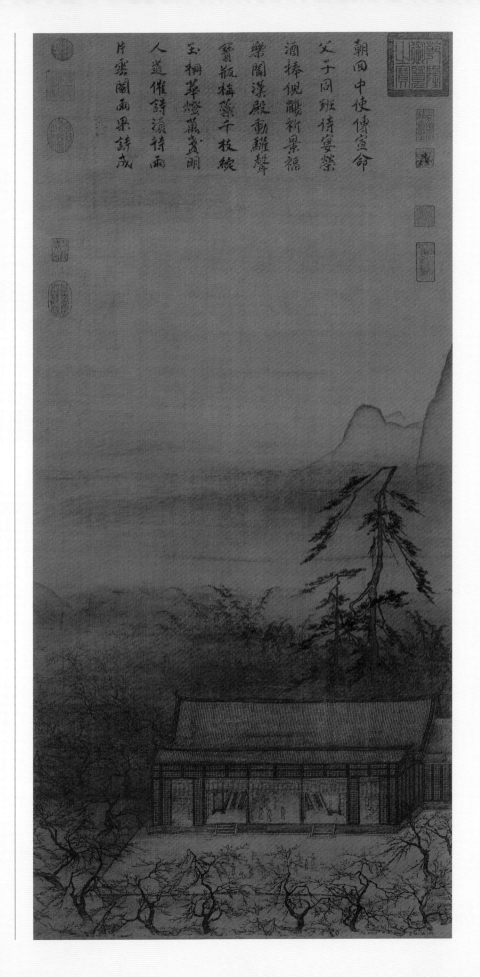

华灯侍宴图　马远
立轴　绢本　淡设色
纵 125.6 厘米　横 46.7 厘米
台北故宫博物院藏

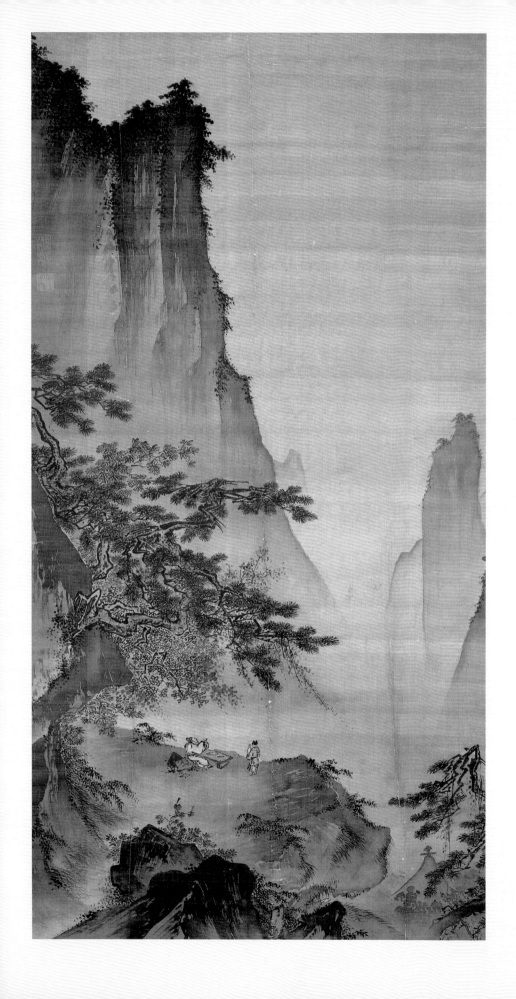

【作品解读】

　　作品特点是笔线粗重而带颤动，树石皴法采用侧笔直刷浓淡一笔而成的画法，树干瘦硬如屈铁，树枝斜拖而长，水作勾勒回纹，构图布局尤喜作半边一角之景，遂有"马一角"绰号。用特重烘染的手法来制造出月夜朦胧的景色，给人一种境界高简、意象幽邃的趣味，发人深思。此图充分发挥了他的特点，是南宋象征主义作品的代表。

【导读】

　　此画为立轴。以深远法为主。全局主要章法偏隅式。局部章法以顾盼法、勾股法、间隔法为特点。

对月图　马远
立轴　绢本　淡设色
纵 149.7 厘米　横 78.2 厘米
台北故宫博物院藏

钱塘秋潮图　夏圭
纨扇　绢本　设色
纵 25.2 厘米　横 25.6 厘米
苏州市博物馆藏

【作者简介】

见 203 页。

【作品解读】

　　此图绘钱塘江秋潮初至时翻滚奔腾的景象。整幅画面色彩鲜丽。远处峰岫，黛青隐隐，近景崖石，杂树交织，中间则白浪滔滔，气势磅礴。图中的树、石、浪潮全用中锋勾勒，跳跃有力，且富节奏感，是马夏画派的典型面目。

【导读】

　　此画为纨扇扇面。以平远法为主。全局主要章法偏隅式。局部章法以间隔法、顾盼法、勾股法为特点。

【作品解读】

　　图中夜幕将降，夕辉犹存，上半部完全空白，构图学马远"一角"的形式。山石皴法，杂用短钉头、长括铁、小斧劈诸皴法，由于夕照偏西，山体黝黑，石块画得岐嶒坚凝。山端耸有几棵罗汉青松和一批古杉，石骨披满劲硬的山草，通幅上色，染以汁绿，山石的中央一段用赫石水亮出，遂觉森严气氛中有了点媚柔态，这是作者创作部署独具匠心处。

【作者简介】

　　贾师古，生卒年不详，南宋画家。汴（今河南开封）人，善画道释人物，师法李公麟。高宗绍兴时为画院祗候。白描人物，颇得闲逸自在之状。尝作《归去来图》，有所谓"一笔法"，甚古雅。梁楷为其高足，名过其师。传世作品有《岩关古寺图》等。

岩关古寺图　贾师古
册页　绢本　浅设色
纵 40 厘米　横 40 厘米
台北故宫博物院藏

【导读】

　　此画为册页斗方。以深远法为主。全局主要章法偏隅式。局部章法以叠架法、勾股法、活眼法为特点。

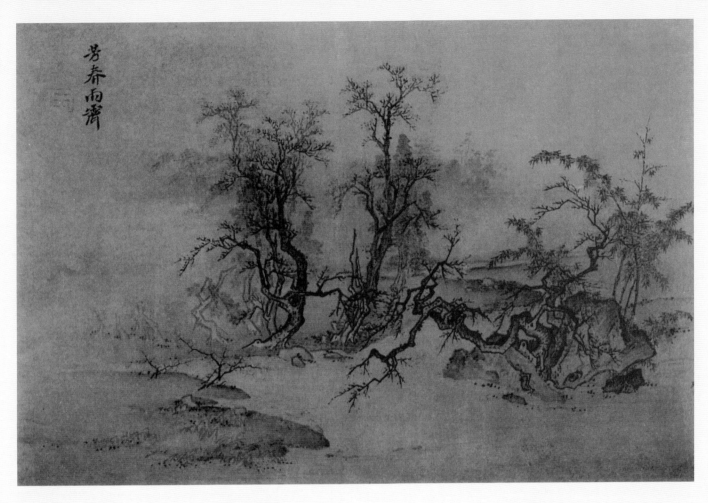

芳春雨霁图 马麟
轴 绢本 浅设色
纵27.5厘米 横41.6厘米
台北故宫博物院藏

【作品解读】

　　此图描绘荒野平溪,窠石疏林。枝上嫩叶初露,春意浓郁。远方烟霭出没,隐约可见。画中怪石用山斧劈皴,老树用严谨的双钩填墨法,树叶用淡褐色点染。全图用笔瘦硬劲峭,构图简括,画风学马远而又有自己的创新,为马麟山水画佳作。

【札记】

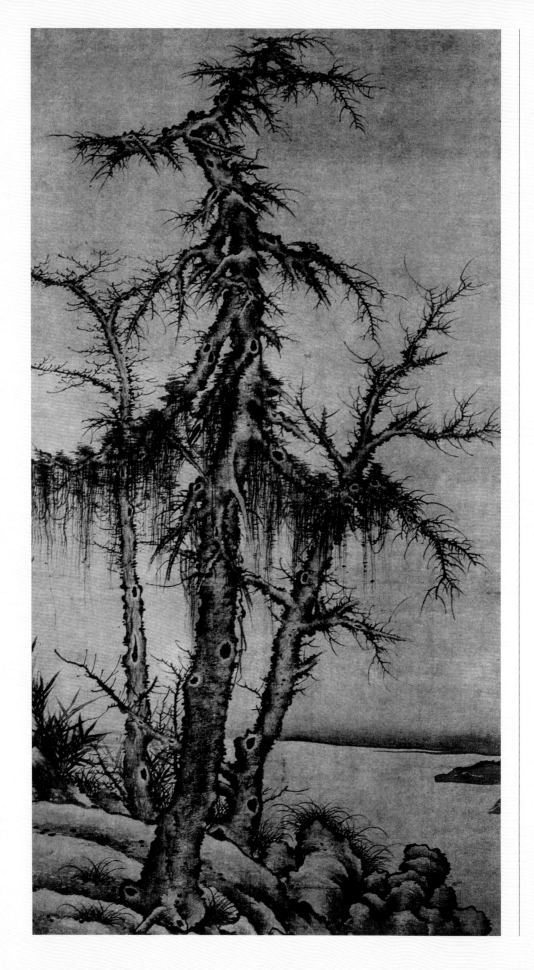

【作者简介】

　　李衎（1245～1320），元初画家。字仲宾，号息斋道人，蓟丘（今北京）人。在太常寺作小吏，官至吏部尚书、集贤殿大学士。擅画墨竹，初学王庭筠，后师法文同、李颇。曾深入东南一带竹乡，观察各种竹子的形色神态，画竹更工。间作勾勒青绿设色竹，亦写古木松石。享有盛名。由于过分重视写实，高克恭评为"似而不神"。尝奉诏画宫殿、寺院壁，有"上当天意、宠誉赫奕"之称。传世作品有《双钩竹图》《修篁树石图》《墨竹图》。

【作品解读】

　　图中画枯树三株，近处一株高大伟岸、粗干繁枝、虬曲多姿。另外两株较为矮小，分立左右，相互穿插。坡石平缓，杂草丛生，竹影依稀。对岸一抹浅滩，使画面空间开阔深远。全图笔墨沉雄，布局匀整，意境萧疏淡远。

枯木竹石图　李衎
立轴　绢本　水墨
纵 160.1 厘米　横 85.8 厘米
（美）印第安纳波利斯艺术博物馆藏

【作者简介】

　　见 306 页。

【作品解读】

　　此图风格承北宋青绿山水画风。石边水畔，古松虬曲偃蹇。高士抚琴动操，知音端坐聆听，悠然神会。侍童侧立，神态专注。远山坡势平缓，渐入烟霭。图以青绿设色，坡脚敷以赭石。右上冯子振跋："……虞伯士过访，携示赵子昂会琴图，相与嗟赏……"图中部右侧有"郭衢阶鉴定"款并跋。

【导读】

　　此画为立轴。以平远法为主。全局主要章法分段式。局部章法以间隔法、开合法、顾盼法为特点。画面以树木山石水域纵横分隔为七个区域，纵横之势相互制约守恒，意境平稳安详，与人物抚琴、听琴主题相呼应。主树既分隔空间，亦互生顾盼。此画意蕴高古，令观者不禁屏息侧耳欲闻丝弦之妙。

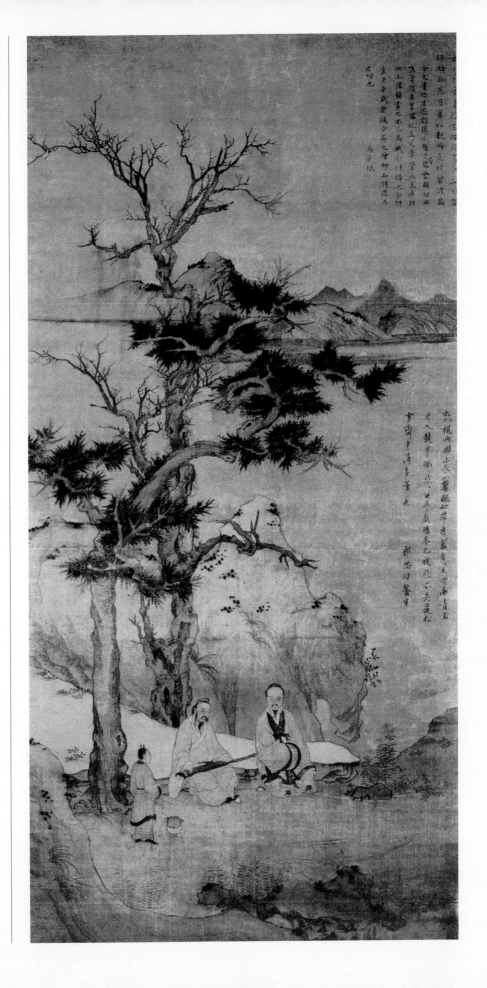

松荫会琴图　赵孟頫
立轴　绢本　设色
纵 136.5 厘米　横 61 厘米
（美）私人藏

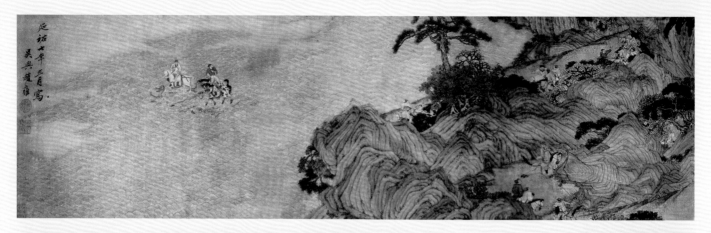

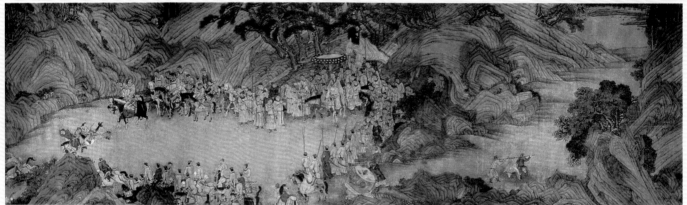

【作品解读】

此图以高丽（朝鲜）国诞生之神话为画题。传说河伯之女生卵得子，名朱蒙，猿臂善射，随王出猎，箭无虚发，为王所嫉而欲杀之。蒙乘马遁去，水族助其渡河。此长卷分为三部。中部为盆地，王者与随从多着白袍，马络红缨，依苍松翠石，或骑或立。造型威武雄壮，色彩明艳动人。右部为幽静的山路，仆役抬朱蒙所射猎物。左部绘朱蒙策马渡河，回望河岸。岸边追兵望洋兴叹，无功而返。画家集工笔人物、鞍马、青绿山水于一图，功力不逊于其父赵孟頫。拖尾有明代著名文学家袁宏道长跋。

狩猎人物图（局部） 赵雍
卷 绢本 设色
纵39厘米 横尺寸不详
（美）圣路易斯美术馆藏

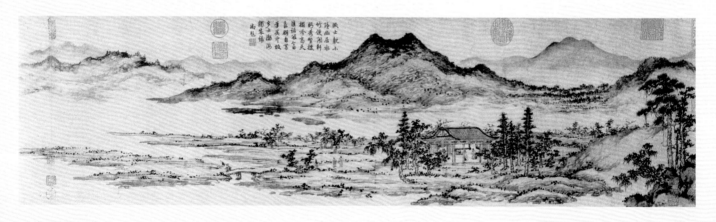

【作品解读】

图绘秀野轩之景色。远山映带，山峦起伏连绵，气势高旷；山溪之滨，滩渚疏林，有屋宇一座，室内主客二人对坐，是为秀野轩。用笔疏秀，墨色苍润清逸，设色淡雅，为朱德润传世名作。图后自题秀野轩长跋，末署款"至正二十四年四月十日，睢阳山人时年七十有一，朱德润画并记"。

秀野轩图 朱德润
长卷 纸本 设色
纵28.3厘米 横210厘米
北京故宫博物院藏

唐棣（1296～1364），元代画家。字子华，湖州（今属浙江）人。"以茂才异等起家。"官至吴江知州。早熟称"神童"。工画山水，"尝游翰林公之门"，得赵孟頫指授，并师法李成、郭熙，善于布置景物，点缀人物尤佳，笔力坚硬，画风清森华润，犹存宋人遗法。曾参与集庆（今江苏南京）龙翔寺及元宫嘉熙殿作壁画。传世作品有《霜浦归渔图》《林荫聚饮图》。

【作品解读】

图中坡石间乔松、枯木及杂树丛立，暮色已起，林边小径上渔人负罾罩等渔具罢渔而归。丛树占据画幅的主要部分，远处的丛林树梢在云霭中隐现，令人遐想。树石法自郭熙。并立的乔松，虬曲多节疤的枯树，杂树树叶或用夹叶法，或用渍点法。人物线描熟练准确，形神俱得。作者虽为文人画家，仍具相当写实功力。坡石的勾皴时见松动的飞白干笔，是时代使然。

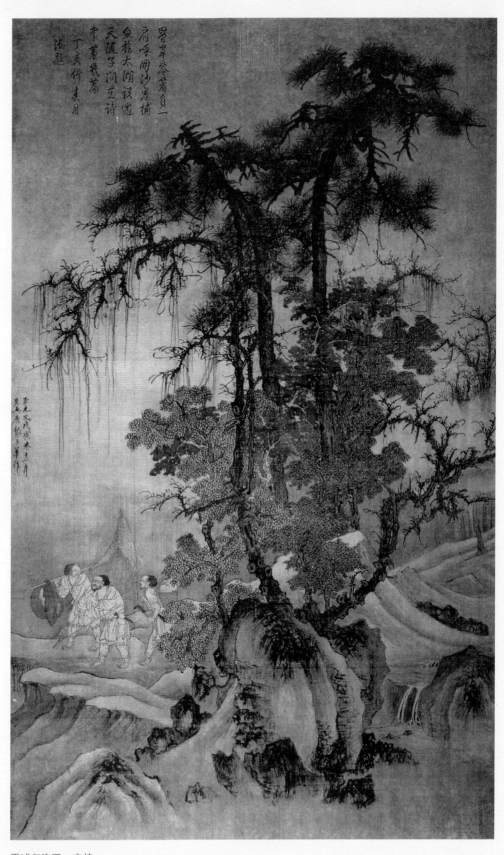

霜浦归渔图　唐棣
立轴　绢本　设色
纵 144 厘米　横 89.7 厘米
台北故宫博物院藏

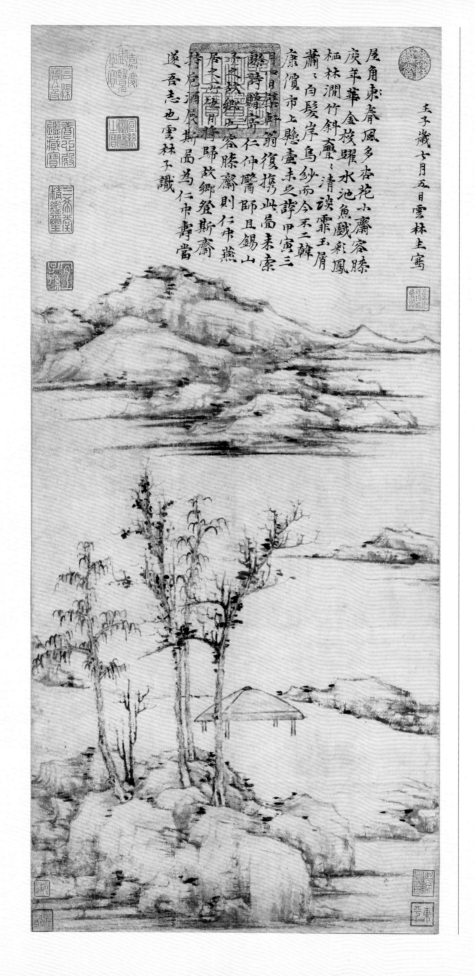

屋角东春风多杏花小斋容膝
庚年华金梭跃水池鱼戏彩凤
栖林涧竹斜荟荟清谈霏玉屑
萧萧白髮岸乌纱而今不二韩
廉颇市上悬炉未之辟甲寅三
月卅日谨书仁翁復携此图来索
题诗睛寄亭仁仲医师且锡山
子故乡則仁伟燕谷膝斋登斯斋
持危酒展斯图为仁仲寿当
遂吾志也云林子識

天子岁七月五日云林生寫

容膝斋图　倪瓒
立轴　纸本　水墨
纵 74.4 厘米　横 35.5 厘米
台北故宫博物院藏

【作者简介】

见 170 页。

【导读】

此画为立轴。以高远法为主。全局主要章法分散式。局部章法以间隔法、开合法、叠架法、顾盼法为特点。

338

【作者简介】

　　方从义（约1302～1393），元末画家。上清宫道士。字无隅，号方壶、不芒道人、金门羽客、鬼谷山人，贵溪（今属江西）人。奉正一道。擅画云山墨戏，笔致跌宕，意境苍茫，颇得董源、巨然、二米（米芾、米友仁）遗韵，在"元四家"外，与高克恭齐名。能诗文，并工古篆、隶书、章草。传世作品有《高高亭图》《仆申岳琼林图》《云山深处图》等。

【作品解读】

　　此图表现福建武夷山胜景。奇峰突起，山下层林断岸，溪涧幽深，一叶轻舟漂流游览。

　　全画以草书笔法勾勒，兼以淡墨轻染，与常见水墨云山画法不同。全幅布局奇特，得武夷九曲之险。虽自谓仿巨然笔意，但更多的是方氏自己的风格。本幅右上自识"武夷放棹"隶书四字。左方又题"敬董签宪周公，近采兰武夷，放棹九曲，相别一年，令人翘企。因仿巨然笔意图此，奉寄仲宣幸达之。至正己亥冬方壶寓乌石山识"。

【导读】

　　此画为立轴。以高远法为主。全局主要章法纵立式。学者可以注意局部章法勾股法的特征，其上下两端水天之际三处区域，各自形成的三角形貌尤为显著。

武夷放棹图　方从义
立轴　纸本　墨笔
纵74.4厘米　横27.8厘米
北京故宫博物院藏

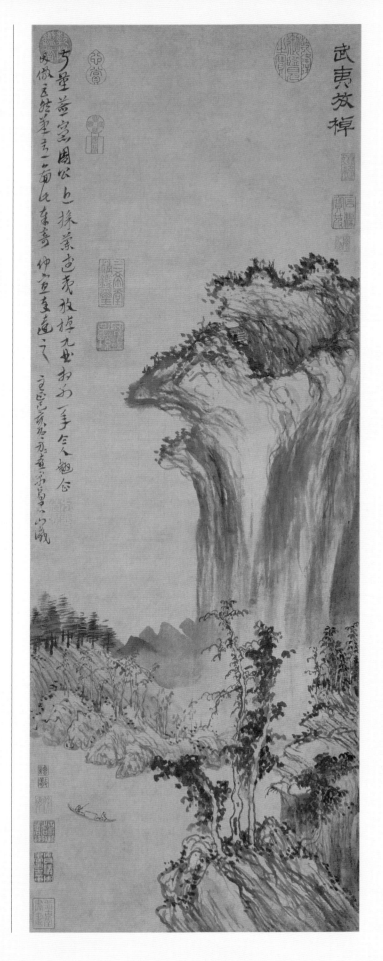

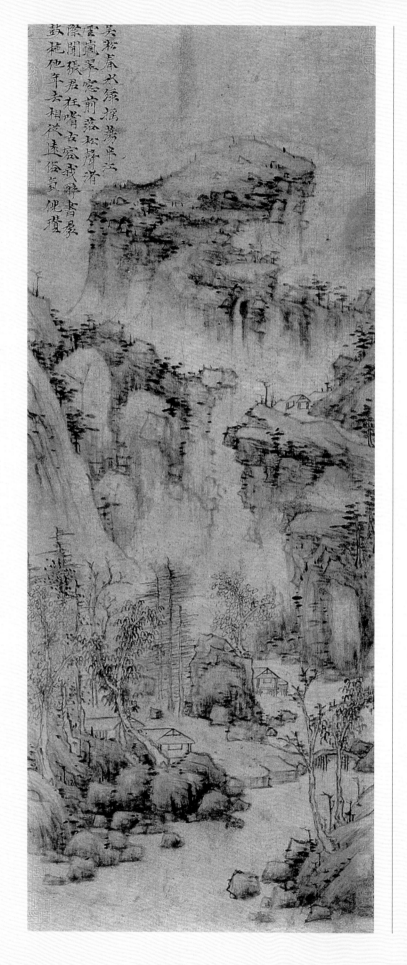

吴淞春水图　张中

立轴　纸本　墨笔

纵 82.8 厘米　横 32 厘米

上海博物馆藏

【作者简介】

张中，生卒年不详，元代画家。一名守中，字子政，亦作子正，松江（今属上海市）人。碹曾孙。山水画得黄公望指授。尤擅绘花鸟，多以水墨点簇晕染，生动而富韵味；偶尔设色，清隽雅致，亦能墨戏。

【作品解读】

画中层峦叠嶂，蹊径盘行，用笔多中锋，潇丽古淡，很接近黄公望的风格。根据图中倪瓒的题画诗中有"张君狂嗜古，容我醉画裙"来看，则作者当为张姓并居于吴淞江畔者。鉴赏家认为此即善画黄公望一派的画家张中所作。

【导读】

此画为立轴。以高远法和深远法为主。全局主要章法迂回式。局部章法以顾盼法、叠架法为特点。山石叠架别致、有序，顾盼呼应灵动和谐，迂回蜿蜒之势贯穿始终。

赵原，生卒年不详，元末画家。一作元，字善长，号丹林，莒城（今山东莒县）人，一作东平（今属山东）人，寓吴（今江苏苏州）。明太祖洪武（1368～1398）间征至中书令，因应对不合朱元璋意，被杀。工山水，远师董源，近法王蒙，善用枯笔浓墨，风貌郁苍雄丽，得奋深穷邃之致。兼能竹石，当时在平江一带负盛誉。

【作品解读】

溪山水阁、草木繁茂，溪水潺流。画家以侧锋勾皴山石，用笔疏率苍简，画法近《陆羽烹茶图》，而较《合溪草堂图》纵逸，此图为赵原晚年的作品。

【导读】

此画为立轴。以深远法为主。全局主要章法倾斜式。局部章法以间隔法、顾盼法为特点。全画自前景被水域建筑分隔，与中部山石和主山共同形成三部分，天际宽广自成第四部分。形成三条主线脉，呈左高右低倾斜。于稳健中蕴涵动态，柔中见刚、蓄势待发。

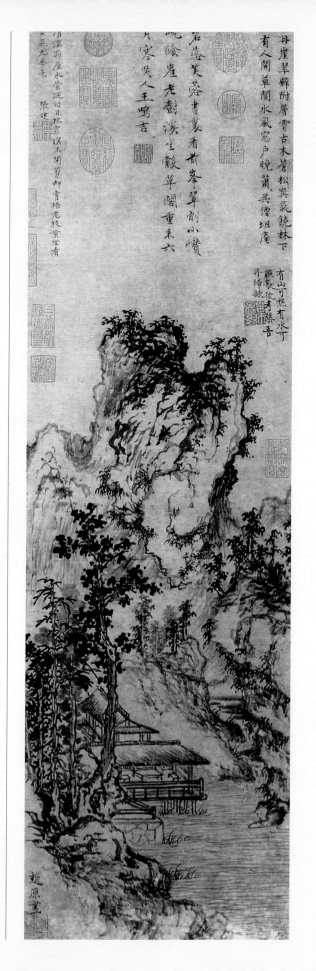

溪亭秋色图　赵原
立轴　纸本　墨笔
纵 61.4 厘米　横 26 厘米
台北故宫博物院藏

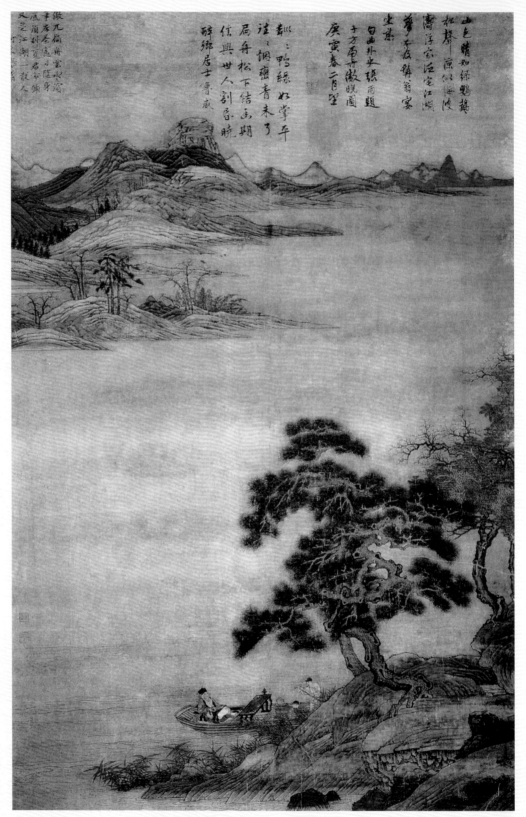

扁舟傲睨图　佚名
立轴　绢本　设色
纵 166 厘米　横 111.9 厘米
辽宁省博物馆藏

【导读】

此画为立轴。以平远法为主。全局主要章法分散式。局部章法以间隔法、顾盼法为特点。

【作品解读】

远山青峰叠嶂，古寺掩映，近岸陂陀老松，水边泊一扁舟。舟船之上置一长方矮几，一位白髯老翁左手抚琴，右手轻摇羽扇，背倚书卷。舟前一人执棹而立，一童子弓腰烹茶。构图简洁，意境深远，写实而生动。图上方有元张雨、张羲、鲁藏三人题跋。

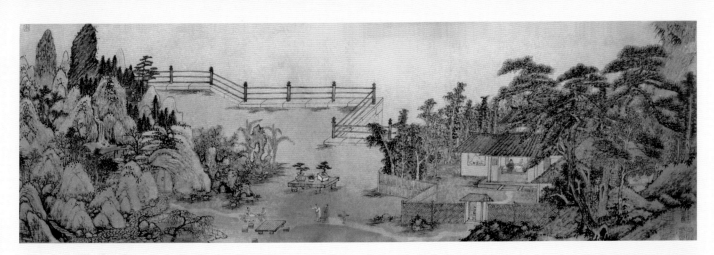

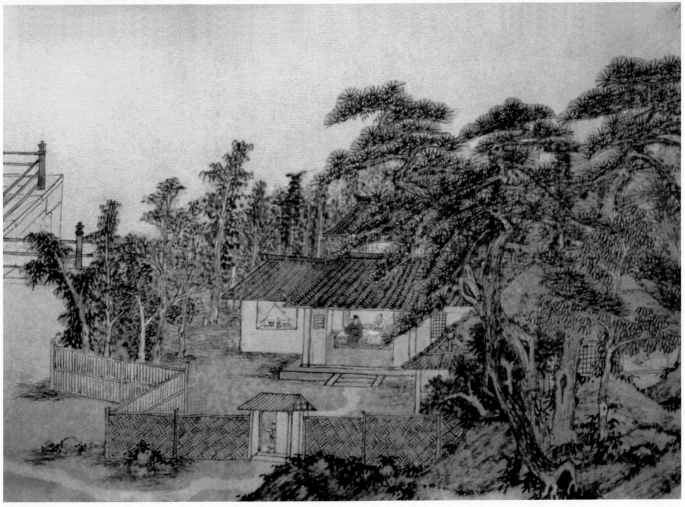

友松图 杜琼
长卷 纸本 设色
纵 29.1 厘米 横 92.3 厘米
北京故宫博物院藏

【作者简介】

见 278 页。

【作品解读】

见 278 页。

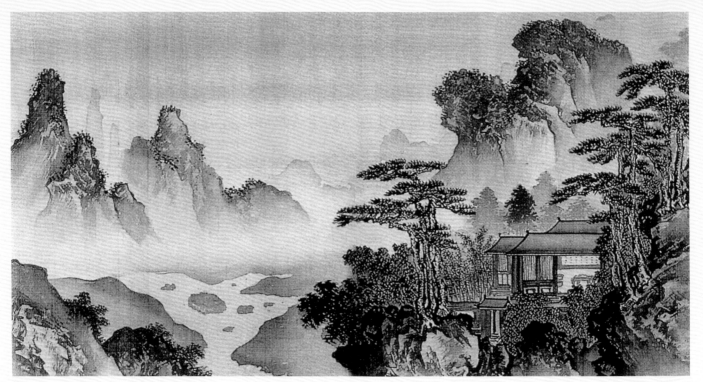

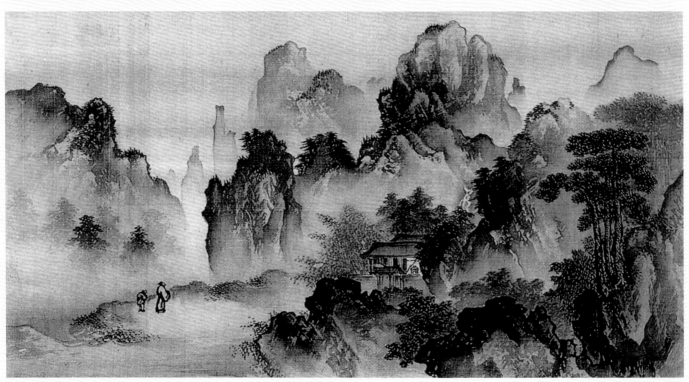

【作品解读】

　　此图写灵阳山明水秀之景。屋宇以界画法为之。峦头则以斧劈皴皴擦，继以淡墨接染，渐次虚淡，至山脚恍若云雾弥漫。画面具空明朗润之境。

【作者简介】

　　夏芷，生卒年不详，明代画家。字廷芳，钱塘（今浙江杭州）人。画师戴进，致力甚勤。善山水人物诸体，笔力直逼乃师。传世作品有《归去来兮图》。

灵阳十景图（之一、之二） 夏芷
册页 绢本 水墨 淡设色
各纵 27.5 厘米 横 54 厘米
（日）私人藏

【作品解读】

　　此图为沈周工笔青绿设
色巨制。图中层峦叠秀，石
纹繁复，山间云岚缠绕，苍
松杂树丰茂。篷船停泊岸边，
两人对坐晤谈。表现出高人
逸士深山悠游的生活情景。
笔法缜密细秀，设色清朗明
洁，吸收了三赵（赵令穰、
赵伯驹、赵孟頫）青绿山水
的长处，做到细而不板、鲜
而不艳，格调清新。

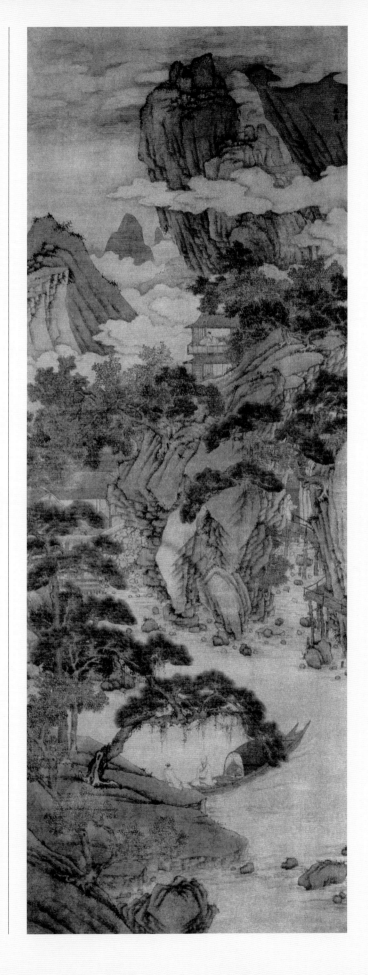

云际停舟图　沈周
立轴　绢本　设色
纵 249.2 厘米　横 94.2 厘米
上海博物馆藏

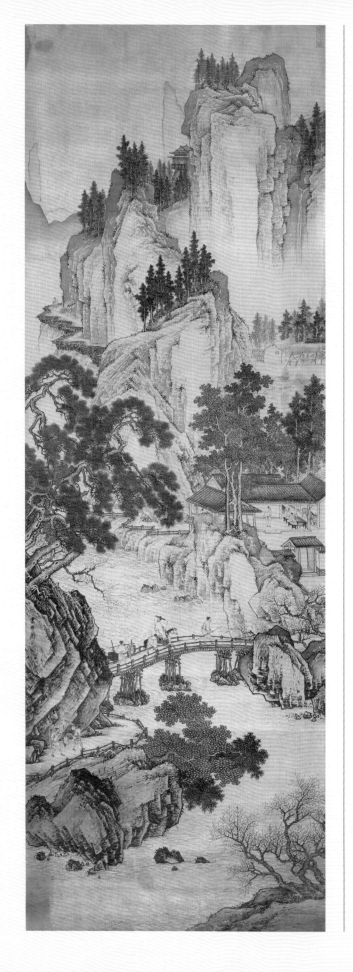

【作者简介】

　　周臣，生卒年不详，明代画家。字舜卿，号东村，吴（今江苏苏州）人。能诗，擅画山水，师陈暹，上溯南宋诸家，其取法李唐、刘松年仿马远、夏圭，与戴进并驱。

【作品解读】

　　此图以春游、行旅为题材，融合北宋李成、郭熙和南宋李唐、刘松年画法，画面作高远景色，崇山峻岭，由近及远，自低至高，既深邃又高峻，自呈风貌。全图周密雄劲而又疏朗清秀的格调，别具新意，为周臣山水画的代表作。

春山游骑图　周臣
立轴　绢本　淡设色
纵185.1厘米　横64厘米
北京故宫博物院藏

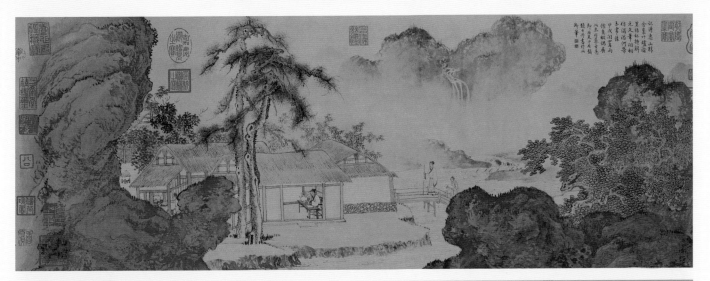

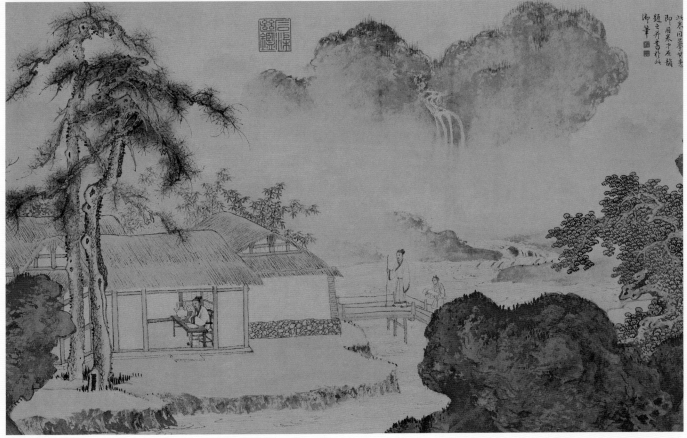

事茗图 唐寅
手卷 纸本 设色
纵 31.1 厘米 横 105.8 厘米
北京故宫博物院藏

【作品解读】

　　《事茗图》描写友人的山居生活。景物开阔，意境清幽，表现了文人隐士的生活情趣。画面结构严谨，人物、山水用笔工细，树石画法学郭熙，兼融以元人的笔墨，画风清劲秀雅，代表了唐寅独特的艺术风格。

【导读】

　　此画为手卷。以深远法为主。全局主要章法呼应式。局部章法以开合法、间隔法、顾盼法为特点。前景左右两侧山石两厢呼应，衬托出朦胧的后景，远山瀑布隐约可见，有重山密林忽显洞天之妙。

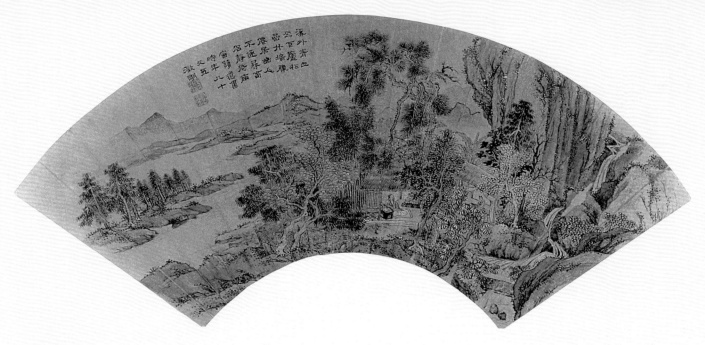

【作品解读】

　　图中远山隐约，连绵起伏；悬崖巨壁，苍松古树，洲渚汀际，杂树成林，茂密葱郁。房屋掩于树间，一老者凝神窗外，涧泉蜿蜒，下泻入溪。格调高雅，稳重而文静，虽有"元四家"及董、米根底，却自具风貌。

【导读】

　　此画为折扇扇面。以深远法为主。全局主要章法聚集式。局部章法以铺排法、活眼法为特点。全画景物以人物建筑为中心聚拢，林木茂密生机盎然，右侧溪瀑为画面增加了动感，也为画面过于紧密而做调节。此画人物为画眼，溪瀑为活眼，远近树木、山石铺排有序、张弛有度。

山水图　文徵明
扇面　纸本　设色
纵 16.1 厘米　横 46.7 厘米
台北故宫博物院藏

【作者简介】

　　见 223 页。

【札记】

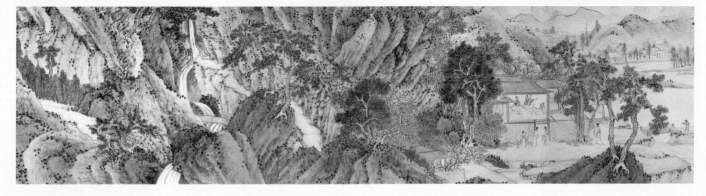

桃源问津图　文徵明
长卷　纸本　设色
纵 23 厘米　横 578.3 厘米
辽宁省博物馆藏

【作品解读】

见 223 页。

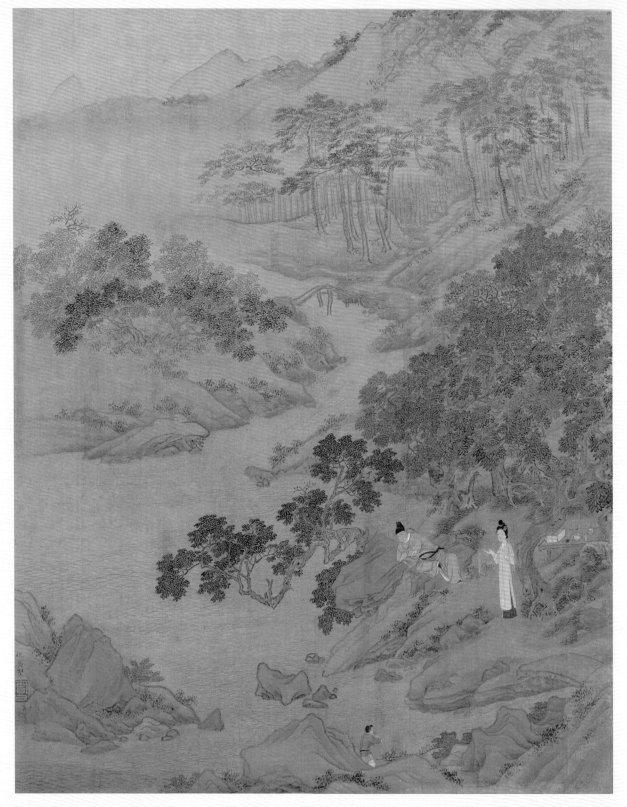

【作品解读】

　　此图册共十页，所绘人物、仕女，多属传统题材。每幅撷取典型情节，缜密巧思，形象表达题意。画面工笔重彩，在绚丽中呈现出精细、粗劲、灿烂、清雅等变化。《南华秋水》，是根据《庄子·秋水篇》用形象的表现手法来阐明抽象的哲理。

人物故事图（之南华秋水）　仇英
册页　绢本　设色
纵 41.1 厘米　横 33.8 厘米
北京故宫博物院藏

【作者简介】

　　见 274 页。

【作品解读】

　　图中高峰耸峙，群峰环绕，殿宇楼台，杂树虬松点缀其间，祥云缭绕，气势相连。所绘高山、泉水、白云、石矶、古木、楼阁等，笔墨均为精丽艳逸，骨力峭劲，风格细秀。人物刻画生动而有神采。此画属赵伯驹、刘松年细笔一路，是南宋院体遗风。

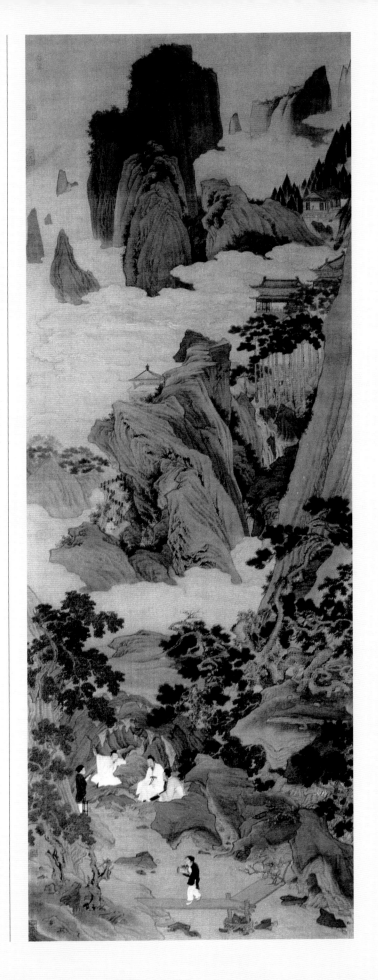

桃源仙境图　仇英
立轴　绢本　设色
纵 175 厘米　横 66.7 厘米
天津艺术博物馆藏

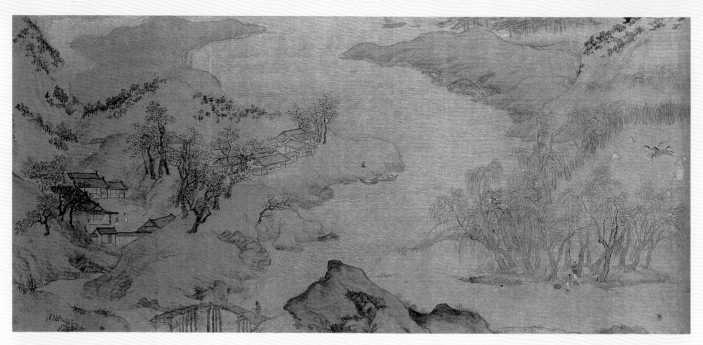

【作品解读】

　　此图平远法构图,写山水相环,河水泛波,迂回曲折;山峦夹秀,峰回路转,苍松古柏,垂柳偃梅,城郭屋舍,各具神态;人物的刻画尤为精致,院内嬉戏的孩童,桥上曳杖的老者,柳下憩息的行者,道上策马的旅人等,描写生动,充满生活气息,该图用笔细秀潇洒,设色清丽。是仇英的精心之作。

归汾图　仇英
长卷　绢本　设色
纵 26.8 厘米　横 124 厘米
北京故宫博物院藏

【札记】

仿米山水图　陈淳
长卷　纸本　水墨
纵 14.8 厘米　横 247.2 厘米
北京故宫博物院藏

【作者简介】

　　陈淳（1483～1544），明代画家。字道复，后改字复甫，号白阳山人，长洲（今江苏苏州）人。天资秀发，下笔超异，凡经学、古文、诗词、书法，靡不精研通晓。尝从文徵明学书画。画擅长写意花卉，尤妙写生，亦画山水，对后世水墨、写意画有很大影响。与大画家徐渭一起，被后人合誉为"青藤白阳"。

【作品解读】

　　图中山峦隐现起伏不断，雾气弥漫，杂树成林，山涧泉水激流入江，屋舍茅亭、渔翁小舟、板桥雅士点缀其间。画面上云烟缥缈，草木华滋，笔法纵肆，神变万状，墨沉淋漓，苍茫浓郁，气韵生动。虽为仿米之作，却自具风貌。

杜陵诗意图（之一）　谢时臣
册页　绢本　设色
纵 22.2 厘米　横 18.5 厘米
北京故宫博物院藏

【作品解读】

　　《杜陵诗意图》共八页，画杜甫诗意。此选其中四图写"华馆春风起，高城烟雾开"之景。画家悉心体会巧思妙构，情景交融。

【导读】

　　此画为册页。以深远法为主。全局主要章法呼应式。局部章法以间隔法、顾盼法、开合法、铺排法、活眼法为特点。小桥右下较深的两块小石，就是活眼。接近正方的画面以及圆形画面外形对称，所以构图都具有难度，所以画家多选较满的构图或者较空灵的构图，一般不采用折中的形式。故此图虽小却章法特点复杂，除了上述，还能注意到左右山石和上下天水呼应之下产生的四种三角形态将全画分割，所以章法于画中无处不有，勾股法于章法中亦随处产生。

【作者简介】

　　谢时臣 (1487～1567)，明代画家。字思忠，号樗仙，吴（江苏苏州）人。能诗，善画。山水法沈周，得其意而稍变。势豪放，设色浅淡，人物点缀，冲和潇洒。多做长卷巨幛。

栈悬斜避石桥断
復尋溪

杜陵诗意图（之二） 谢时臣
册页 绢本 设色
纵22.2厘米 横18.5厘米
北京故宫博物院藏

【导读】

　　此图绘"栈悬斜避石，桥断复寻溪"之景。以深远法为主。全局主要章法分段式。局部章法以间隔法、顾盼法、开合法、铺排法、活眼法为特点。此图断桥为画眼，人物是活眼。

竹深留客處荷凈
納涼時二臣寫

【作品解读】

　　此图写"竹深留客处，荷净纳凉时"之景。

杜陵诗意图（之三）　谢时臣
册页　绢本　设色
纵 22.2 厘米　横 18.5 厘米
北京故宫博物院藏

杜陵诗意图（之四）　谢时臣
册页　绢本　设色
纵 22.2 厘米　横 18.5 厘米
北京故宫博物院藏

【作品解读】

此画表现"雪里江船渡，风前径竹斜"之景。

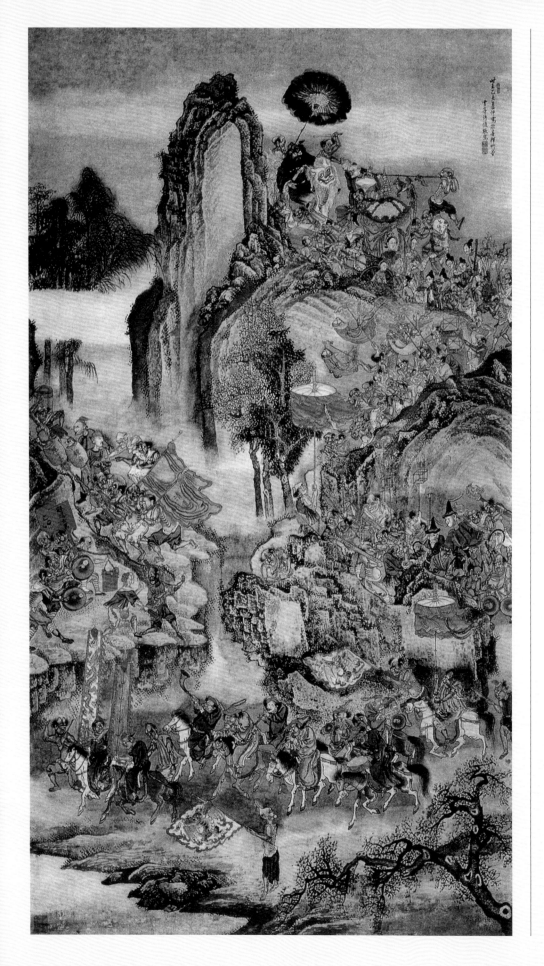

【作者简介】

　　许俊，生卒年不详，明代画家。金陵（今南京）人。善画道释人物。

【作品解读】

　　此画取材自传说故事，钟馗好友杜平资助他赴京应试，因面相丑陋而被皇帝取消状元资格，气愤而死，杜平将其收殓。钟馗死后成为鬼王，为报恩，将其妹许配于杜平。此作即是描绘钟馗率阴界众鬼为二人完婚的情景。人物造型生动，山石描绘精致，设色富丽，山水人物交相辉映，富于阳刚之气。

钟馗嫁妹图　许俊
立轴　纸本　设色
尺寸不详
（日）私人藏

陆治(1496～1576)，明代画家。字叔平，号包山，吴县（今江苏苏州）人。擅画山水、花卉。游祝允明、文徵明门，工写生得徐、黄遗意。点染花鸟竹石，往往天造。山水受吴门派影响，也吸取宋代院体和青绿山水之长，用笔劲峭，景色奇险，意境清朗，自具风格，在吴门派画家中具有一定新意，与陈淳并重于世。

【作品解读】

《幽居乐事图》册，共十页，画小村幽居行乐情景。全册笔墨疏简清逸，线条劲挺，构图多样，有马、夏笔意。每幅皆有浓郁的乡村生活气息，静中有动，意趣横生，属画家晚年的代表作。

【导读】

陆治《幽居乐事图》为册页（横幅），所选四幅图主要章法都是倾斜式。《渔父图》以平远法为主。全局主要章法倾斜式。局部章法以间隔法、顾盼法、活眼法为特点。

《晚雅》

《渔父》

《放鸭》

幽居乐事图（部分）　陆治
册页　绢本　设色
纵 29.2 厘米　横 51.7 厘米
北京故宫博物院藏

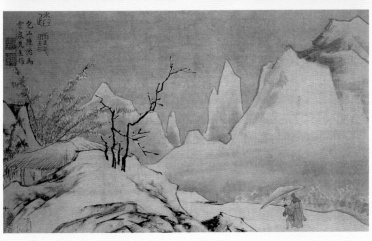

《踏雪》

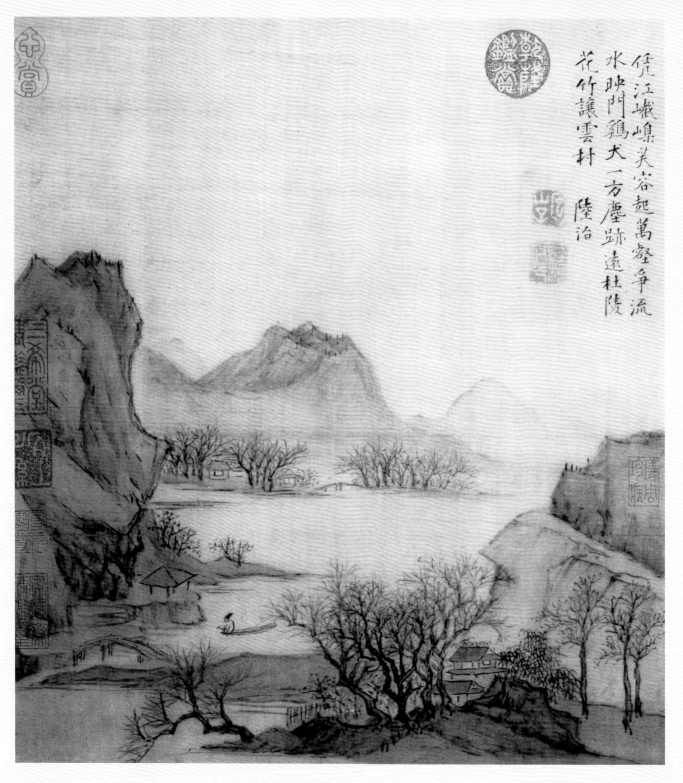

凭江巘嵲芙蓉起万壑争流
水映门鸡犬一方尘迹远杜陵
花竹让云村 陆治

【导读】

　　此画为册页（斗方）。以深远法为主。全局主要章法呼应式。局部章法以间隔法、顾盼法、铺排法、活眼法为特点。意境空灵，舟楫人物为画眼。

【作品解读】

　　此图为陆治的传世佳作，画江水一泓，三面山峦环抱，山村汀渚，花树缤纷。山下屋舍亭台，小桥横卧。一叶轻舟，划橹前行，静中有动。图中山石用秃笔勾轮廓，干笔皴擦，浓墨点苔。树木用细笔勾皴，浓淡相间，错落有致。全画用笔方峭，设色雅淡。

花溪渔隐图　陆治
册页　绢本　设色
纵 31.5 厘米　横 29.8 厘米
北京故宫博物院藏

【作品解读】

　　图中远山耸立，林木吐翠；近树扎于石岩之上，生机勃发。树下二高士临水盘坐倾谈。构图斜伸，险中得稳。空旷水面，远衬山头浓点，却无头重脚轻之感。画面水墨苍润，设色淡丽，境界清旷，景色宜人。

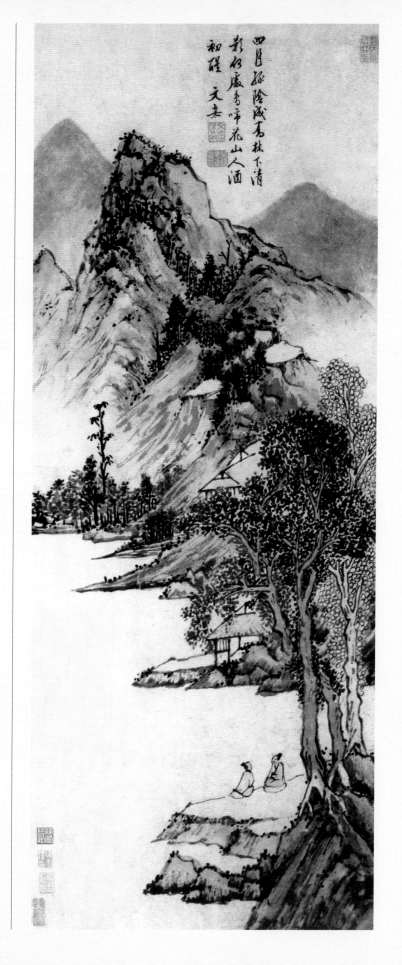

设色山水图　文嘉
立轴　纸本　设色
纵 76.7 厘米　横 31 厘米
辽宁省博物馆藏

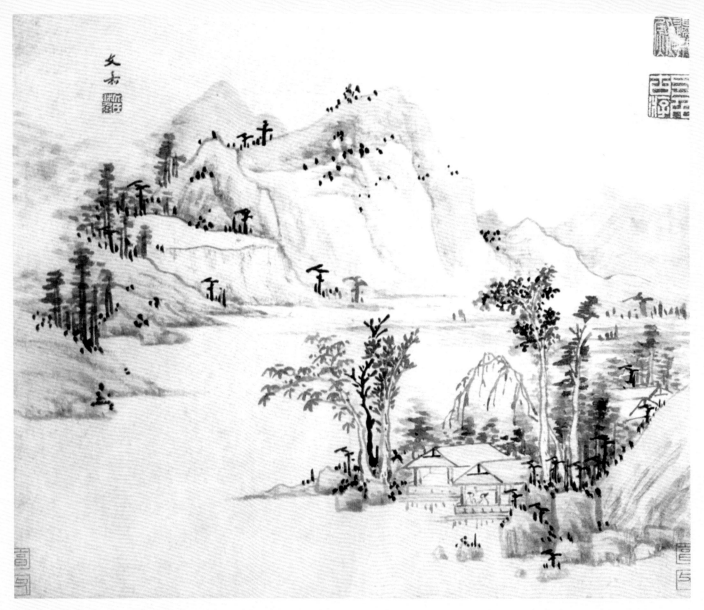

【作品解读】

　　群山绕湖，近处矶石突出湖岸，水榭、茅舍掩映于丛林间，有两老者于水榭倚栏谈论，静中见动。对岸重岭叠峦，淡勾浓点，有萧疏之气。用笔粗放豪迈，意境清远。

山水图（之一）　文嘉
册页　纸本　墨笔
纵 34.5 厘米　横 41.5 厘米
广东省博物馆藏

【札记】

陈铎，生卒年不详，明代画家。字大声，号秋碧，江苏邳县人。活动于正德年间，以世袭官指挥。工诗文，以乐府名于世。善画山水，喜好仿沈周笔意。

【作品解读】

图中山峦层叠，石纹繁复，树木茂盛，云气缭绕，涧中溪水之上水阁屋舍掩藏，内有文士读书正抬头凝想，溪水波光粼粼，溪岸石上有两人皆抬首仰望。用笔浑厚老健，着色淋漓清润。

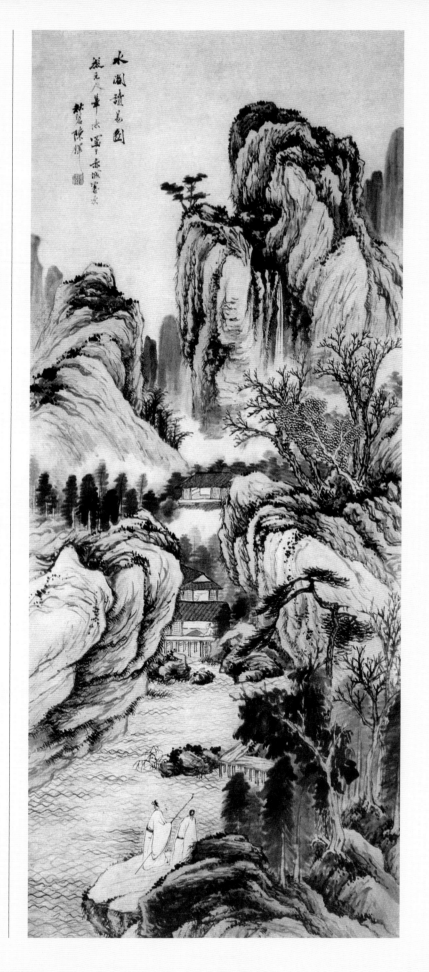

水阁读书图　陈铎
立轴　纸本　设色
纵 174 厘米　横 76.8 厘米
常熟市博物馆藏

晴雪长松图　钱榖
立轴　纸本　设色
纵 271.6 厘米　横 100.3 厘米
北京故宫博物院藏

【作者简介】

钱榖（1508～1578后），明代画家。字叔宝，号磬室、句吴逸民，长洲（今江苏苏州）人。少孤贫失学，壮年始读书，从文徵明习诗文、书画。擅画山水，笔墨疏朗稳健，也能画人物、兰竹。王世贞称之为画苑"董狐"，每得其画，必加品题。

【作品解读】

图中峰峦重叠，山坳间衬以高林、瀑布，山麓平坡，长松掩映竹篱茅屋，前临溪水、木桥，人物活动其间。山石用笔粗简，而松针细致，得空灵之感。自题篆书："流泉依细石，晴雪落长松。"诗情画意自现。

【导读】

此画为立轴。以深远法为主。全局主要章法聚集式。局部章法以叠架法、顾盼法、活眼法为特点。雪景布白阴阳倒置，构图虽满却处处空灵，以虚委实、实则虚之，充分体现了章法在中国绘画中的辩证关系。寒山雪停闻溪声，幽涧鸟惊归樵夫，古木婆娑生顾盼，隐士鞠躬慕高节。

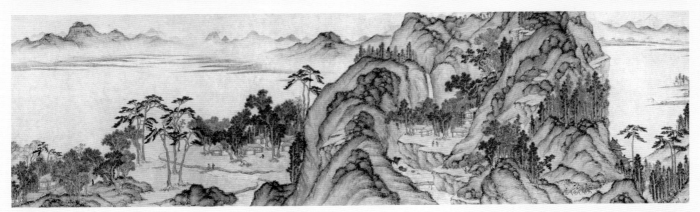

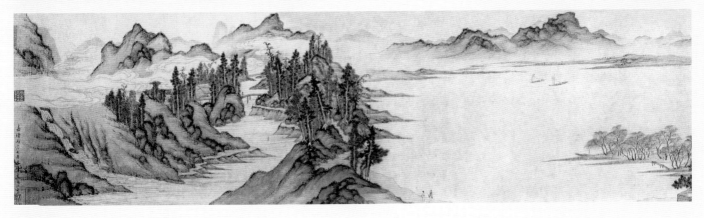

秋山游览图　文伯仁
长卷　纸本　设色
纵 17.9 厘米　横 156.6 厘米
上海博物馆藏

【作者简介】

　　文伯仁（1502～1575），明代画家。字德承，号五峰、葆生、摄山老农，长洲（今江苏苏州）人。文徵明侄。工画山水，宗王蒙，学"三赵"笔力清劲，岩峦郁茂，布景奇兀，构图有塞实之感。善画人物，亦能诗。

【作品解读】

　　全卷层峦叠嶂，千岩万壑，岗岭蜿蜒，龙脉起伏不断，溪间飞瀑如练，树丛依聚溪畔坡石。江面空旷，波光激荡，舟帆点点，远山朦胧。野色桥边，树石掩映，露出茅屋草亭，人物悠娴。既继承家法，又追宗王蒙，山石多用蜷曲皱笔，有条不紊，理具其中而得质感。整卷布景奇兀，笔力清劲。

【作品解读】

　　此图为文伯仁晚年力作。画中山峦高峻重叠，危崖峭壁间，山径曲折，一瀑下注山前清溪，苍松桧柏隔岸呼应，掩遮草堂。一高士曳杖于桥，环顾四周。深山幽谷，远离尘世。用笔清秀爽利，墨色淡雅苍润。

松风高士图　文伯仁
立轴　纸本　墨笔
纵 98.7 厘米　横 27.6 厘米
辽宁省博物馆藏

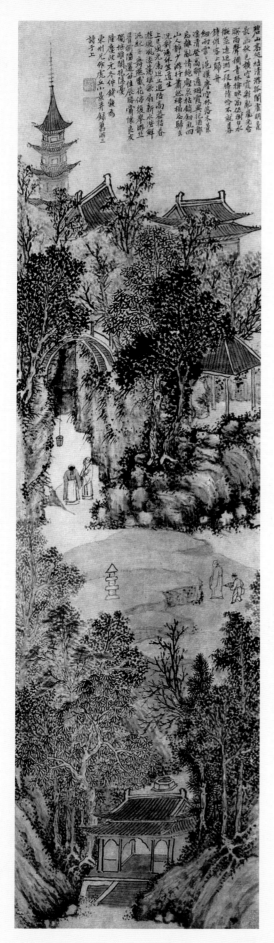

【作品解读】

　　图画苏州虎丘山前景色。虎丘塔云岩寺，掩露于翠丛之中。虽为远景，却很注目。近景树丛山门，以衬远景及塔下剑池。池前石上的人物活动，则见静中有动之趣。整幅构图严谨，笔墨精炼。

【导读】

　　此画为立轴。以深远法为主。全局主要章法分段式。局部章法以铺排法、呼应法、穿插法为特点。

虎丘前山图　钱榖
立轴　纸本　设色
纵 111.5 厘米　横 31.8 厘米
北京故宫博物院藏

【作者简介】

　　尤求，生卒年不详，明代画家。字子求，号凤丘，长洲（今江苏苏州）人，后居太仓。工画白描人物，尤精仕女，纯出仇氏一派。亦能山水，细秀、圆浑兼之。

【作品解读】

　　此图册所选山水写江南景色。图中山峦荙蔚，云雾弥漫，苍翠密林间或露殿脊，或藏茅屋。板桥水榭，堤岸轻舟，高人逸士，悠闲自在。其笔墨或工整，或粗放，或干枯，或滋润，设色或清绿，或浅绛，浓而不俗，淡而不薄。由此可见作者多方面的才能和宁静旷远的胸怀。

人物山水图（之一、之二）　尤求
册页　纸本　设色　墨笔
纵 25.8 厘米　横 21.9 厘米
上海博物馆藏

【札记】